歐洲古堡遊

EUROPE CASTLE JOURNEY

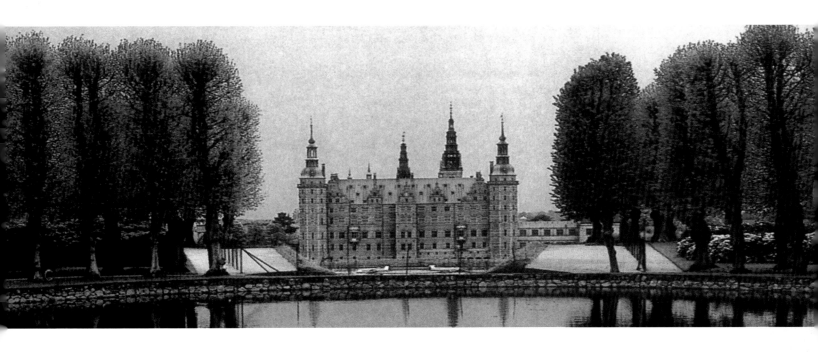

明天國際圖書有限公司

目　錄

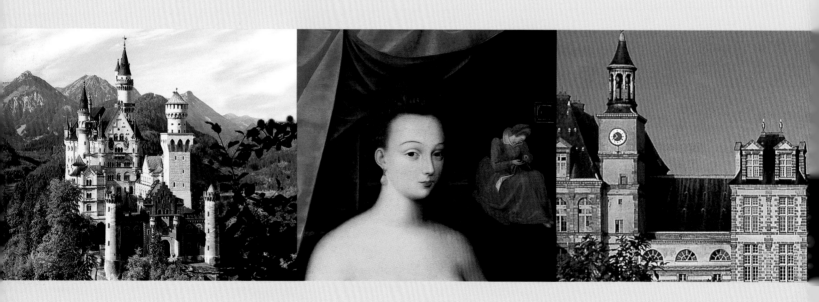

contents

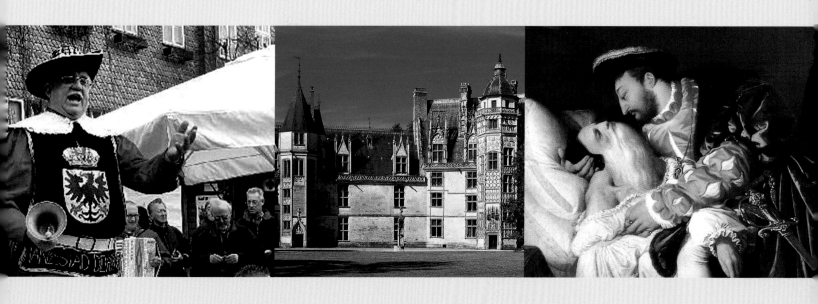

目　錄

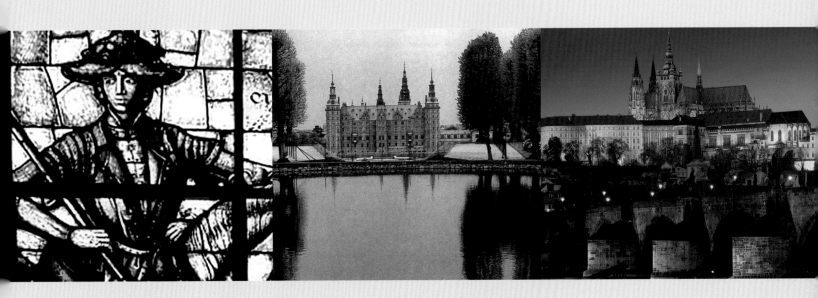

走近歐洲城堡

　　一個時代總有一個時代的寵兒，無論是在歐洲中世紀背負戰爭之職的城堡，還是文藝復興以後帶給貴族們無限享樂的城堡，都曾經是它們那一時代為人矚目的焦點。當建造城堡的人已經化為塵土，城堡卻經受住了時光的侵蝕，雖傷痕累累，卻將曾經的苦難、悲憤，夾雜著浪漫與奢華傳達到今世，更為那些愛好幻想的人帶來了無數奇麗的幻想：英勇善戰的騎士、豐盛的酒宴、浪漫的行吟詩人、至死不渝的愛情、衣著華麗的封建貴族和領主……印象中在歐洲產生城堡的時代，人們的生活似乎比其他任何時期更充滿傳奇色彩，孕育了忠誠的信仰和浪漫的英雄主義的城堡，締造了無數至善至美的傳奇故事。或許教科書曾經告訴我們，這是一段稱為黑暗時代的日子，因為人們只能遺憾的使用粗野、荒蕪甚至危險來形容它，但是西元五世紀起到十五世紀結束的歐洲中世紀，物質及文明上的累積對西歐各國今後的經濟、軍事、文化的發展產生了重大影響。因為長期實行騎士領地的土地所有制，沒有太強的中央集權，卻為歐洲十六世紀的工業革命，創造了良好的經濟基礎，更為我們留下了無數充滿神祕色彩的精緻城堡。

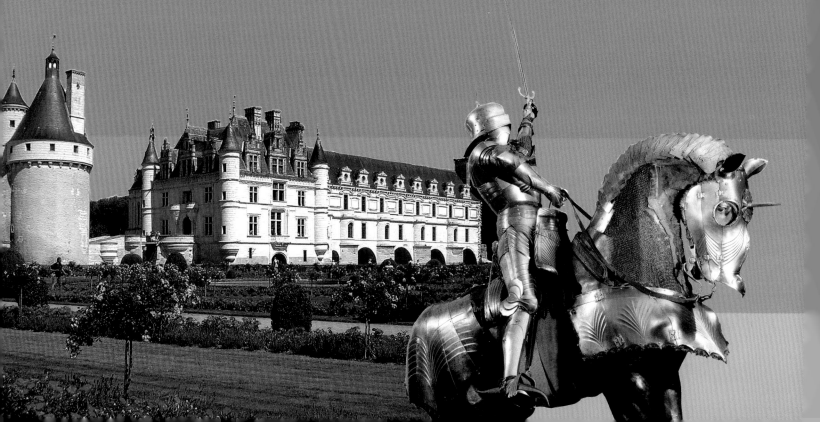

紫色城堡

關於城堡的歷史

紫色——代表浪漫、神祕與高貴的色彩，正如歐洲大陸散落在藍天之下、曠野之中的城堡，以及圍繞城堡所發生的無數令後世愛幻想、愛浪漫的人崇敬的貴族與騎士傳奇，都為人們心目中的城堡蒙上了一層夢幻的色彩，無論史實如何，在許多人的心目中，歐洲的城堡都如童話中白雪公主的城堡一樣浪漫、神祕與高貴。

從九世紀開始，一直到十六世紀的歐洲正在廢墟上重新劃分格局，為日後的繁盛做著準備，而羅馬的榮光褪去，文藝復興的晨曦剛剛普照。這一時期也正是歐洲各地興建城堡的最狂熱時期，除了城堡給人留下深刻的印象之外，騎士忠誠、慷慨與寬容的精神，更為後世津津樂道的話題，所以相對於中世紀這一稱呼外，人們也喜歡將這個時期稱為「騎士時代」。

騎士時代早期

最早的蠻族動亂結束後，法蘭克人、凱爾特人等民族紛紛建立起各自的國家。最早採用領地和采邑制度的法蘭克國王查理曼一生南征北戰，為了緩解因缺乏維持龐大的軍隊資金而形成的財政壓力，他將征服的土地劃成小塊，連同土地上生活的農民一起賜給他眾多的追隨者，漸漸形成了後來的封建制度，擁有地產的人也擁有了政權。

但是天高皇帝遠，這些受封者慢慢進入半獨立狀態，時間一長，受利益的驅使，擁有高貴血統的貴族和沒有爵位的地方領主或者結成聯盟，或者因衝突而仇恨不共戴天，於是戰爭一場接一場。

平民被天災人禍折磨得奄奄一息，整天生活在恐懼中，人人都在尋找靠山。這個靠山就是那些被稱為伯爵的封地繼承人。以暫時的安定交換，平民向貴族提供各種不同的服務，從上到下形成了複雜的封建社會依附關係。

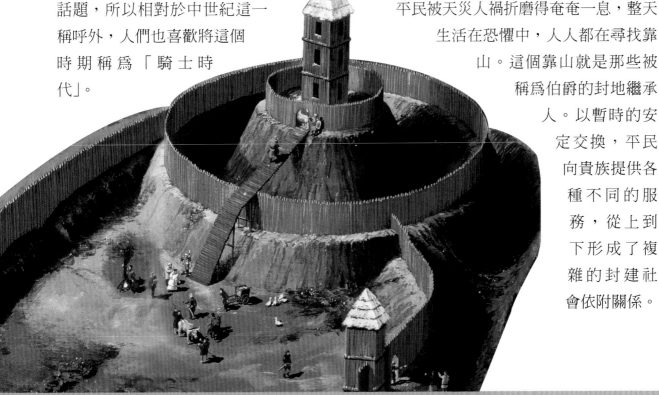

↑中世紀早期的木製城堡幾乎全部用木材建造，防禦體系由最外層的壕溝和木製柵欄構成，實在無法給人足夠的安全感。

←早期的攻城武器極耗人力，但依靠它們，面對城堡堅實的城牆總算不用望而興歎了。

是城堡工事的建造者，當時的歐洲大森林遍布，平民從城堡周圍的森林中砍伐木頭、從山中或者古代遺留的大建築中，例如羅馬人建造的圓形劇場和神廟遺址上取得石料建造並加固城堡，然後在城堡周圍挖掘壕溝，並在壕溝後面鑄造柵欄防備所有的敵人。但關心平民並不在城堡主考慮範圍內，這些貪婪好戰的人每天所想只是關於何時再次發動戰爭，和如何讓自己變得更加強大！更多的城堡則是更積極的完成他們大業的基礎，這樣他們劫掠來的財物就有更多的窩藏地了。於是，從十一至十四世紀，西歐各地城堡紛紛破土而出，成為歐洲歷史上建造城堡的高峰時期。城堡的建造本是屬於王家的特權，在十二、十三世紀只有得到國王的准許方能建造城堡，但隨著領主權的增長，地方大領主任意興建城堡的情形已經非常普遍。

城堡中的生活　此時的木製城堡並不能真正滿足人們的安全感，在後來的戰爭中，敵人只需要一個火把，木製的城牆便付之一炬。因此最重要的物資都儲存於城堡中心的箭塔，即城堡的主堡之中，其中包括防衛用的武器、維繫生命的物資⋯⋯此時城堡中的生活就如同產生這種建築的各個民族一樣，某種程度上來說一片混沌，其混亂程度不可想像，人畜混居，但即便城堡主也未必覺得不妥。一旦風吹草動，城堡內除了來回奔跑的士兵外，真是雞飛狗跳，這和人們想像的浪漫與高貴的場景實在有些距離。但是和城堡外時時擔驚受怕的平民比較，貴族的生活仍然令人羨慕。

隨著石料漸漸代替木材，城堡愈來愈堅固，聚集於此的平民也愈來愈多，擁有城堡的高貴城堡主似乎執掌了生死大權，雖然他們也需要依靠這些平民才能保證他們最基本的生存所需：一方面平民們在城堡的周圍辛勤的勞作，生產出食物、日常用品以及提供給城堡主的軍事侍從的武裝，包括兵器、鎧甲等；另外一方面，平民還

城堡外的戰爭　中世紀的戰爭極其頻繁。封建割據嚴重，一言不合，最簡單的方法便是以戰爭決勝負。但是這些戰爭的規模大多甚小，即便是大國交兵，一次戰役參戰者也不過數千，大多數的戰爭往往是數百或幾十位騎士之間的私戰。戰鬥雙方在城堡附近某一空地排開列陣，先是一番言語的挑釁，接著是集體衝鋒，然後是捉對廝殺。如果一方退居城堡，龜縮不出，一方也只有在外圍攻叫罵的份。因為那時攻城技術非常落後，先進的攻城武器

都還沒有發明,更不用說火藥和重炮了。所以人們面對城堡多半是圍而不打,只在周邊搶掠城堡主領地上的財物,破壞堡主的財產,殺死堡主的人民。經過這樣一番折騰,城堡仍然會久攻不下,城堡內的供給一般也不會在短時間內消耗殆盡,圍城者只能怏怏離去。然後被圍的一方爲了雪恥,會將以上的一幕重演。這樣的拉鋸戰除了消耗一些財產,讓領地上平民受難外,並沒有什麼實質的意義。最後解決雙方恩怨的往往是更高一級的領主出面說和,或者通過一椿目的明顯的婚姻了結。

↑十三世紀的某次十字軍戰役中,城堡內的士兵將被俘虜者的頭拋到城堡外以挫傷對手的士氣,而攻城者則將屍體和腐肉拋進城內,希望城堡內疾病肆虐。

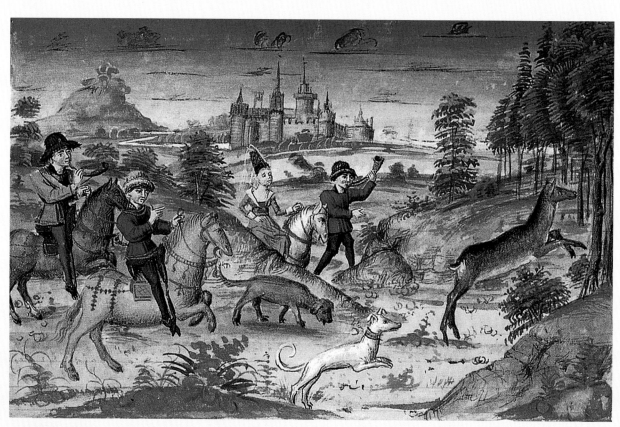

↑貴族狩獵圖。

　　這就是為何中世紀城堡風行的另外一個重要原因了。城堡主為控制和統治他的轄區，所以需要武力的支援，城堡就是他們安身立命的地方，而騎士的出現，很大程度上幫助堡主勢力穩固和擴張。騎士與城堡主互相依附，而且騎士也可說是堡主的秩序維護者。英國則是在1066年諾曼第公爵征服之後才有少量的騎士出現。當時威廉需要武裝人員來保衛城堡和控制民眾，於是在十一世紀末培訓了少量騎士以備短期的軍事行動所用，而到理查一世在位其間（1189 ～ 1199年），英國騎士已經成為一個人數眾多、以戰鬥為業的集團了。

騎士時代的黃金時期

　　到了騎士時代黃金時期，也就是中世紀中晚期，城堡中的生活比之前的時代風光得多。隨著文明的發展，城堡的主人開始對生活的品質要求更高。而另外一方面，戰亂除了給平民帶來痛苦外，結不出其他果實，苛捐雜稅和戰亂將平民的生活撕得粉碎，現在即便有城堡，他們的性命也無法保全。從平民那裡搜刮來的資源大部分都被貴族及領主間的戰爭遊戲和奢靡亨樂

占有，於是平民起義在各地此起彼落。在英國，受領主無度的剝削和戰亂的騷擾，爲了平息民憤，國王甚至不得不將一些城堡摧毀。

城堡中的生活　主堡的大廳是城堡中利用率最高，也是最華麗的空間，城堡主人和他的家人在這裡用餐、勞動、消遣、會見客人……地面是石頭鋪成的，但是那時沒有精美的地毯而只用麥稈鋪地，夏天則用花草代替麥稈，偶爾也會使用玫瑰。牆壁上最多只掛著些武器，家具不多，箱子最常用，因爲它可以充當衣櫥、桌子和凳子。白天城堡中陰冷潮溼，只有晚上壁爐裡的火才會被生起，即便是城堡主人的房間也不過如此。如果客人來拜訪，最尊貴的禮遇也不過是可以享受一下城堡主人的房間。在城堡的頂層，通常是城堡子女和僕人的集體房間，通常每個房間住四至六個人，甚至更多的人共睡一張大床。即便如此，城堡中的生活已經比城堡外人民的生活條件好得多，因爲無論如何，城堡中居住的都是一些高貴的人。

到了十三世紀中期，城堡中居住的貴族們不僅是朝臣和戰士，許多也漸漸成爲平凡的鄉村紳士；城堡也不再僅僅是防禦工事，它漸漸褪下戎裝，變得更加生活化；貴族們出售城堡花園中出產的水果，主婦們則四處巡視向佃農收取城堡周圍土地的地租。

晚餐　晚餐是城堡一天生活中最隆重的活動，晚飯時間還沒到，大廳裡的僕人已經布置好了桌子，但是桌子上既沒有我們想像中雪白的餐巾和桌布，更不見精緻的銀質食具，這些東西只有逢年過節才使用，盆盆罐罐多是錫製的和陶土做的，瓢勺都是木頭的。城堡主人和家人來到餐桌前，僕人們忙碌著把湯倒進碗裡，把酒倒進高腳杯中，大家隨意吃喝著，沒有繁冗的先吃哪個後吃哪個的餐桌禮儀。人們只是用小刀把大塊的肉切成小塊，然後用手拿起餡餅、肉塊或者是奶酪一邊大塊朵頤，一邊欣賞表演藝人的雜耍助興。

狩獵　在無所事事的日子裡，城堡的主人則會用狩獵和比武大會來打發時間。策

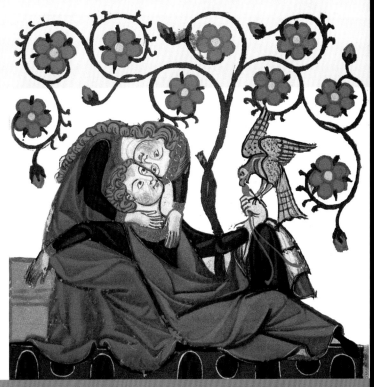

↑騎士抒情畫，描繪騎士與他的愛人在一起的溫馨情景。

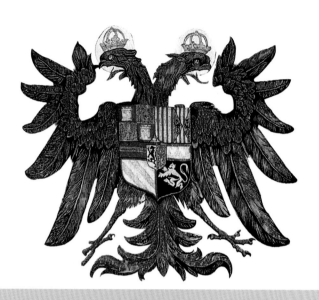

條，和現在在歐洲古鎮中所看到的大型民俗節日的場景一樣的熱鬧。

比賽從黎明開始一直持續到日落，甚至兩三天。起初的大會是一支隊伍與另外一支隊伍的較量，比武在城堡的城牆下開始，真刀真槍的廝殺，死傷無數。後來逐漸發展到一對一的馬上槍術比賽來決勝負，披掛整齊的兩位騎士從場地兩邊開始衝刺，直到其中一位落馬失去他的裝備和馬匹甚至財產，更甚者將失去他的生命。城堡中的人在高牆塔樓上隔岸觀火，樂在其中。比武大會的空閒期間，宴會穿插其中，表演藝人玩著雜耍、行吟詩人在手搖弦琴和豎琴的伴奏下吟唱著詩歌；人們笑鬧著，不忘吃喝；傷員也在此期間得到照料；商販更是在人群中穿梭，殷勤的將自己的商品向眾人推銷，整個比武大會此時看上去更像是一個市集。

馬疾馳於城堡周圍的灌木叢和森林中，追逐野獸讓他們感到無比愜意，其實這也是在為戰爭做準備。在他們訓練好的獵鷹和獵狗的幫助下追捕野鹿，在他們看來是一件高雅的事情，所以貴婦人也常會參與。

比武大會 比武大會是騎士們發洩精力最好的地方，人們通常以兩人為一組進行比賽。參加大會的多是沒有權勢的年輕騎士，雖然大多數人把比武大會當成是遊戲，但是對於這些年輕騎士與其說這是一場遊戲，不如說是一次賭博，等待這些年輕騎士的可能是名利，也可能是傷殘甚至死亡。儘管如此，一代又一代的騎士樂此不疲。

這樣的比賽通常是由城堡的主人來主持，勝利者可以得到某種獎品的消息在領土周邊傳開，無論農民、騎士還是貴族都會迅速聚集，大家在城堡周圍的營地中生活數日，組織者則把一切安排得井井有

城堡外的世界 漸漸的，從貴族到平民都厭倦了反覆的拉鋸戰，而十字軍東征之後，騎士道漸漸失去了宗教色彩，不管它給後世帶來的影響有多巨大，騎士精神還是要延續下去。於是從法國南部的行吟詩人興起的這股浪漫主義風潮，成為騎士精神這一精采花季的荼蘼。到了中世紀後期，許多小領主開始為了逃避高昂的賦稅而加入軍隊；而一些有錢的平民和鄉紳即便自己購置裝備花費鉅大，也要進入軍隊，因為當時立下戰功就會有機會晉升，

對於這些不愁吃穿的人來說，這無疑是提高自己社會地位的契機。早先騎士的道德標準已經喪失了，因為騎士本來應該為了榮譽、忠誠而戰。而對於國家來說，他們既有了穩定的收入，也有了大量兵源，這些都比騎士道德來得實際，於是戰場上的軍事浪漫主義也漸漸褪色了，不再有堂堂正正的決鬥，騎士們大多縮在城堡的觀察哨裡揣測著對手的兵力，而不像以前的勇士那樣站在突擊隊的前列。

文藝復興時期及以後

文藝復興的到來宣告著中世紀終於閉氣而絕，它所帶來的清新空氣吹醒了人們對新生活的渴望，而不像人們慣常所認為的那樣，是先進的武器將中世紀的城堡趕出歷史舞臺，真正做到這一點的是新的思潮和社會制度。

城堡內的生活 沒有了封建割據和不可停歇的戰亂，大部分城堡開始被人遺忘，

在荒郊曠野上任時光剝蝕。而另外一部分，幸運的城堡則和文藝復興時期的人們一樣開始改換造型，它們被擴建、改建、重修，但是這些活動已經不同於中世紀。城堡的身分不再是戰士，它們開始變成舒適而適宜居住的宮殿，不僅內部被裝飾的富麗堂皇，外部也被各式各樣的花園包圍著。人們在城堡改造好的精緻房間中舉辦大大小小的沙龍、宴會，吃精緻的食物，不厭其煩的演練繁冗的宮廷禮節，因此而來的城堡，在法國羅亞爾河流域最常見；而中世紀聚集在城堡周圍的平民的後代，更加悉心經營他們的小鎮，手工業和商業空前繁盛⋯⋯天國不再只出現在想像中，人們開始專心研究如何在人間實現天國的夢想，新的城堡開始綻放，顯露出空前的優雅。

貴族與騎士

作為歐洲中世紀上層社會的主要構成，

↓宮廷生活。

綁縛

餵食

清潔

↓中世紀騎士訓練手冊的獵鷹訓練示範圖。

騎士與貴族是兩個與城堡有著最多聯繫的中世紀職業和族群,同時,他們更是城堡中曾經帶給我們最多幻想的中世紀職業和族群。

歐洲最早的貴族出現在羅馬帝國,隨著羅馬帝國的衰亡,一些學者認為貴族已經完全消亡,另外一些學者則相信,羅馬貴族與蠻邦上層結合形成了日後歐洲各地的貴族。中世紀貴族為土地貴族,他們依附土地而生,擁有代表權勢之地的城堡。那些城堡不追求舒適,內部潮溼、陰暗;儘管如此,在混亂的中世紀,城堡卻能在戰亂到來時具有保護居民的作用,貴族也因此成為人們所敬仰的對象。

隨著文明的發展,貴族與平民之間的距離也愈來愈大,十二世紀後,隨著貴族和騎士融合,開始形成明確的貴族等級,等級性和集團性明顯。這種差距和其他階層的集團拉大,使得貴族具有了明顯的封閉性,且貴族內部也分出了不同的等級。服飾華麗、住所富麗堂皇,成為貴族生活最基本的條件。而他們曾經的住所——古堡,經過了藝術和文化的修飾,更成為了歐洲大陸高貴、典雅的代表。

而騎士從中世紀早期就開始作為一個軍事侍從階級,平時為貴族與領主看家護院,為他們看守城堡。宗教情感和豐富的戰利品,對於貴族和騎士加入到戰爭中去是非常具有吸引力的,最著名的例子就是十字軍東征。1095年在教皇的鼓動下,許多騎士加入十字軍進行東征,吸引他們的就是對宗教的狂熱和東方的富庶。而像教規一樣,十字軍軍規對每個成員具有相同的約束力,信念與教條將不同出身、不同背景的騎士凝聚在一起,他們彼此友愛,擁有相同的立場與目的,他們對信仰忠誠,對領主尊敬,言語謹慎,戰場上公正、寬容,恪守榮譽和謙恭。

在當時的社會中,一個家世並不十分顯赫的繼承者階級,價值觀是勇氣和力量,他們的挑選和訓練處處滲透著階層的觀念,通常騎士的訓練是從做一名騎士隨從開始,他們除了學習如何做一名騎士外,還要擔負騎士的許多家庭職責,包括在宴會中充當侍應,當然其中最重要的一項,就是照顧騎士的武器和戰馬,在需要的時

候，為騎士穿戴盔甲以及為他遞送佩劍。當他們完成一系列劍術、騎術、決鬥訓練，而且具備了做一名騎士應有的勇氣，他們還要具備忠誠心和榮譽感。在接受了對於他們來說最重要的騎士授予禮後，他們就正式進入了騎士階層，這時他們還要接受一系列的社交訓練，其中便包括演奏樂器、舞蹈、寫讚美詩以及棋藝等。此後，他們才稱為真正的騎士，可以騎著高頭大馬，手持長矛奮勇殺敵。敵人的步兵和多情的貴婦都將無力抵擋他們，被他們的英勇震懾，望風而逃，或者被他們的風情所動，芳心暗許。

騎士是中世紀的英雄，那時任何一個有思想的男人無論他出身是否高貴，他們最大的夢想和最高的榮耀就是成為一個騎士。騎士在疆場上的征戰和在比武場上廝殺的雄姿，以及在貴婦淑女面前翩翩的風度，都成了今天的佳話。但是不得不承認，在騎士歷史發展中形成的一系列關於騎士生活戰鬥的準則，即騎士準則或者所謂的騎士風度，在某種程度上被美化了。真正的騎士絕不是聖人，更何況在那個武力說話的年代，他們也常處於無法時時遵從自己良知的境地，因而行事也常常偏離限定的軌道。

十字軍東征中主教要求的誓詞：
「……我絕不帶走公牛或母牛或其他任何馱獸；我絕不捕捉農民或商人；我絕不從他們那裡拿取分文，也不強迫他們付贖身金；我不願他們由於他們的領主所進行的戰爭，而喪失他們的貨物；我也絕不毆打他們來獲得他們的食物。我絕不破壞或焚燒他們的房屋；我絕不藉口戰爭連根拔除他們的葡萄藤或採收他們的葡萄；我絕不破壞磨坊，也絕不拿走那裡的麵粉，除非他們在我的土地上，或者，除非我是在服軍役……」

時間的限制讓我們和真實的城堡保持了恰到好處的距離，這樣的距離卻讓城堡顯現了超脫現實的另外一種姿態。真實的城堡對我們來說是不可碰觸，或許現實中我們可以與這些古老的建築面對面，但城堡最真實存在的一面已經隨著時間消逝在歷史的長河中，但這樣的事實卻無法阻止我們觀望這些承載了許多記憶的石頭堆積成的龐然大物，幻想自己是英勇的騎士或優雅的貴族，在城堡前的綠地上徜徉。城堡和通往城堡之路因此而染上了一層輕鬆、神祕與浪漫的紫色，借助這樣的能量，我們將叩開歷史之門，感受另一種歐洲文明的力量和傳世的精神。

↑要想成為合格的騎士，必須經過複雜的訓練，馴鷹就是其中的一項。

原色城堡

城堡的發展及分布

1.吊閘門　　2.箭眼　　3.護城河　　4.城牆
5.教堂　　　6.主堡　　7.城堞　　　8.哨樓
9.環城通道　10.塔樓　11.碉堡
12.城門　　13.民宅

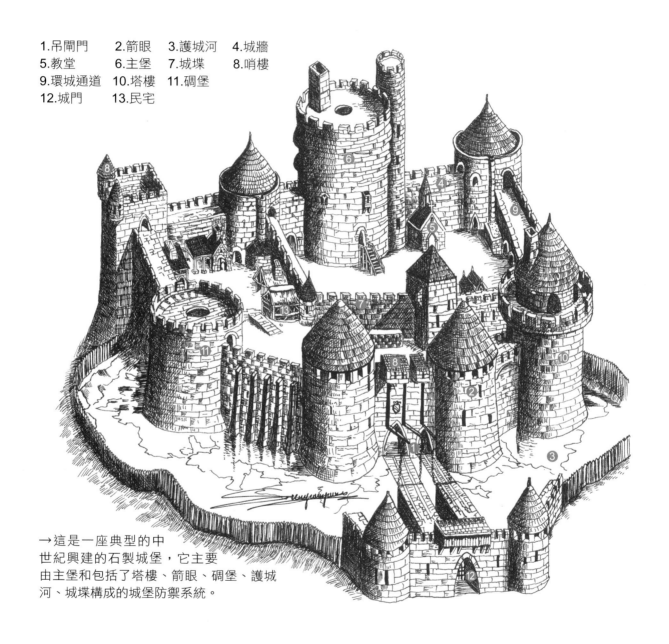

→這是一座典型的中
世紀興建的石製城堡，它主要
由主堡和包括了塔樓、箭眼、碉堡、護城
河、城堞構成的城堡防禦系統。

　　所謂城堡，僅按照中文字面分析，便可以將其解釋為城及城中堡壘。在古代歐洲，古羅馬、希臘，就建造了很多城堡。那時的城堡是萬千奴隸們辛苦建築的固若金湯的小型城邦。其中最著名的城堡就是雅典南部中心的衛城和邁錫尼城堡。雅典衛城建於一座高於平地七、八十公尺的山頂上，原本是禦敵的城堡，後來才在城堡

中建築了大大小小的神廟，隨著山勢高低錯落，蔚為壯麗。邁錫尼城堡則是建在希臘半島南部的高峰上的一座城堡，裡面也同樣有神廟、宮殿等。著名的獅子門就是它的城門之一。設計師針對當時戰鬥員衝鋒均以左手執盾、右手持矛，即左側身體部位有眉護，右側裸露無掩蔽，就將城牆依此設計，在正門前築成一個狹長的通道，左牆倚山而立，右牆高聳處設弓箭手，專射來敵裸露的右體。這些都被以後的中世紀城堡的建築者引用到日後興建的歐洲城堡的城門上。到了中世紀，城堡就是貴族專門為宗族和家族聚居而建造的，除此以外，還是他們軍事以及政治活動的主要場所，周圍平民聚居而逐漸形成的市鎮，大多不包含在城堡之中。

在歐洲各種語言之中，關於城堡的單詞所特指的城堡，都代表著他們的歷史中最為輝煌的城堡，如：法文中Château，特指文藝復興以後的城堡，這些城堡無論是外觀還是內部都極盡奢華；而西班牙獨有的Alcazaba——城堡、碉堡，因為建造在摩爾式的城鎮壁壘之內，且帶有強烈的阿拉伯民族特色而得名；而英文的Castle，以及義大利語的Castello，則都是從拉丁文的Castlum演變來的，Castlum是從原意為「營地」的古拉丁文Castrum演變而來。即便到了今天，在歐洲的許多地方還可以看到這些建築對歷史的影響，如現在在法國南部

等地，我們還可以找到許多以Castel開頭的小鎮，如：Castellane（為法國南部蔚藍海岸與阿爾卑斯山附近的一座古鎮）、Castelnaudar（法國西南卡爾卡松市附近的一座古鎮）……

歐洲中世紀的領主們，都熱衷於建築城堡。他們為維護既得利益，不惜消耗大量人力和財力建設城堡以保衛自己的世襲領地，他們不停的相互比較、對抗，處處誇耀著自己的成就，城堡中的一磚一石，都滲透著男性荷爾蒙。但我們不得不承認，在封閉的農牧社會這的確是世界文明發展的一大創舉，城堡的設計更開創了一種獨有的建築美學原則，展現了歐洲先民們的才智。今天人們把現存的古城堡譽為珍貴的文化遺產，因為它們已經不完全是歷史見證，而是代表著這片土地上悠久而燦爛的文化，是世界建築文化發展的重要源流和基礎。

歐洲城堡的發展

從西元九世紀開始，地方上的強權勢力就開始以城堡為據點占據歐洲各個地區。這些早期的城堡設計和建造大多簡單得弱不禁風，但慢慢發展為堅固的石材建築。它們多屬於國王或國王的臣屬，以及地方上的貴族，城堡的作用多是協助他們對領地的控制。最重要的是，那時的歐洲地區沒有一個強大的中央集權政府。為了滿足

生存、強大的願望，貴族和領主最初爭先在自己的領地上爲宗族聚居建造城堡，歐洲城堡的發展是經過了懸繫在生死之間的驚悸而來的。遠不如今天我們在歐洲的山峰和高地發現依托山地制高點興建的軍事城堡，邂逅褪去戎裝搖身一變成爲仿若漂浮在水面的夢幻豪宅那麼輕鬆。

木製城堡　木製城堡是城堡發展的第一階段。早期的城堡爲木製結構，那時造一間房子大概需要砍伐十二棵橡樹，但是要造一座小城堡，則要砍掉八千棵左右。這樣的城堡多建造在地勢較高的地方，不容易靠近。這時的城堡結構簡單，由城堡中央的主堡以及木製的城牆和防禦塔樓構成。城堡外形遠遠不及現在我們所看到的這些城堡外形龐大、精美，它們甚至只能被稱爲以柵欄環繞的防禦堡壘。若無山峰可據，則

多以人工築起高高的土丘；或者乾脆將建造地點選在易守難攻的河岸邊。木製的箭塔，或者稱爲主堡，以三層者居多，第一層一般深入地下，用於儲備生活最基本的物資，倘若日後需要退居城堡防守，那麼這些物資就如同生命一樣的珍貴；第二、三層在地面以上，是警戒以及城堡主生活的地方。主堡是城堡中最重要的建築，因此主堡的入口一般位於距離地面比較高的第二層，需要借助木梯方能進入，易守難攻。而一片空地之外的，則是城堡的木製城牆，它是防護穀倉、家畜圍欄和士兵居住區域的重要防禦系統。在西元九至十一世紀左右，歐洲各地的城堡均爲這一類型的城堡。

石製城堡　石製城堡是城堡發展過程中的一次突破，十一世紀左右，建設在土堤上面的木製箭塔，開始逐漸改由大塊的石頭建造，這種防禦工事被稱爲空殼要塞，日後逐漸發展成爲方形石製箭塔和要塞。在要塞以外，則是石牆，石牆是這種城堡防禦系統中最重要的組成部分。石牆包圍著舊的板築和要塞，在石牆外另有壕溝，或護城河環繞。城堡的入口不再依靠簡單的城門防守，人們已經開始依靠吊橋和閘門來自我防護。石頭代替泥土和木材來建築城堡，這種材料的選用使得城堡的堅固程度大大提高。最著名的基本要塞型城堡，是由征服者威廉所建造的倫敦塔，雖

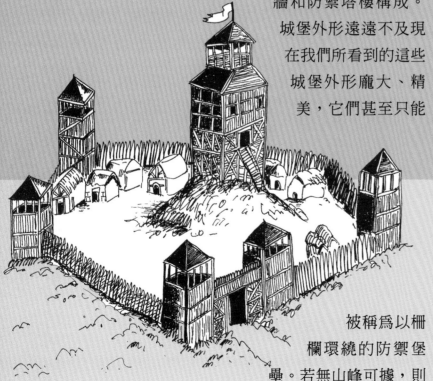

↑木製城堡。

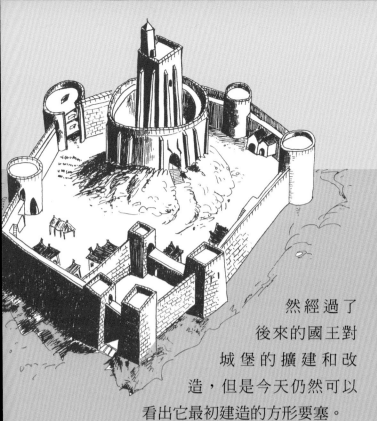

←石製城堡。

然經過了後來的國王對城堡的擴建和改造，但是今天仍然可以看出它最初建造的方形要塞。

經過了加固的城堡，其安全程度得到了更多的信任，於是人們開始把許多重要的公共建築，搬到城堡中主堡的周圍。中世紀歐洲充滿宗教文化濃郁的馨香，神殿、寺塔，以及後期出現的教堂。當時的歐洲建築藝術深受宗教神話影響和薰陶，城堡主和建築者都崇拜宗教文化。他們心目中的神是人的精粹和昇華，所以那些神像也更為威武、高大、完美，成為神的人格化。所以他們在城堡內修建神廟，並且供奉的塑像，日後也就成為城堡建築的又一特色，甚至影響了日後市鎮中公共建築的類型和布局。這也正是從十一世紀初期開始，法國、英國等地的城堡數量開始不斷的增加的原因。

石製城堡的第二階段　石製城堡的第二階段，在十字軍東征之初。起初的十字軍東征儘管戰鬥力強、裝備好，但卻總在他們看來弱小的對手面前屢戰不克。後來他們才發覺對方所築的城堡防禦功能比歐洲原有的城堡設計要複雜、精細得多。那些城堡中高高的圍牆、甕城、護城河和圓形

碉堡等等，啟發了歐洲的貴族領主，引進新的防禦技術和攻城工程師，使歐洲城堡的設計得到改進。城堡開始逐漸發展成為同心樣式，並且開始建築兩堵甚至更多的環形城牆。而最初為方形的箭塔則被改造成為圓形，以減少原有的邊角容易受到夾擊的危險，從而使整個箭塔更具有抵抗力。而在城牆和箭塔的頂端則開始建造更多城垛口，以便加設更多的衛兵和武器，從而提高向下攻擊的能力。後來在城鎮外，甚至貴族的住宅外，也普遍的建造起圓形碉堡，開挖護城河。更加堅固的城堡主堡此時成為城堡主主要的生活場所。第一層是地窖和糧倉，有存放酒類的大酒桶和酒缸，有大的儲櫃及其他東西。第二層是起居室、大廳以及宴會廳。大廳是城堡的中心，是主人夫婦的社交場所。一般大

↑第二階段的石製城堡。

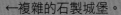
←複雜的石製城堡。

許多工具也在建造過程中得到了長足的發展，諸如松鼠絞輪、手推車、臼研機等工具，都在此大行其道。

複雜的石製城堡　隨著建築技術的發展，高高的城牆、高大的塔樓、城門以及供人們出入的吊橋，加上深約3公尺、寬近10公尺的壕溝，構成了城堡更加雄壯龐大的外觀。為圖榮華的百世繼承，城堡主們據險守衛、高築城堡，並在城堡裡建造了宮殿、住室、塔樓鐘樓、神廟等公共建築，在這些主體建築周邊，還有其他建築配套，如戰士住室、訓練場、監獄、倉庫、酒窖、磨坊和水井，可以說凡是生活設施一應俱全，各種建築層層疊疊，鱗次櫛比，四通八達的小道曲折縈迴，層次接連。隨著火炮的威力提升，人們也開始改變城堡的設計，以往高危險陡峭的城牆被低矮傾斜的城牆所代替，石牆內部則以碎石和燧石來填充，這些碎石和燧石由臼研機來混合，建成的城牆寬度一般有2至7公尺不等。此時是軍事城堡發展的高峰，但隨之而來的卻是驟降的低谷，甚至滅亡。十一世紀時，征服者威廉宣稱擁有英國所

廳的面積都很大，廳中的牆壁上往往有繪畫及掛毯之類的裝飾物，繪畫多是該城堡的歷代主人的畫像以及他們業績的描繪和宗教繪畫，不厭其煩的描述著基督的受難與復活、聖徒的奇蹟。

此後的時期內，城堡的建造成就了許多行業，成群結伴的城堡建造者會從一個地方換到另一個地方工作，出名的石匠受到熱烈的需求，工人們則有承接不完的工作，開鑿、搬運、起吊、發掘和分裂石頭等。城堡的建造時間，可以不到一年便能完成，也可能耗上二十年的時間。領主希望雇用工匠來建造城堡，城鎮也急需熟練的工人來建造大教堂。而建造城堡需要的

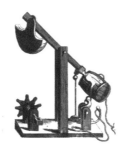

↑中世紀晚期攻城武器中的投石機在不同的年代發展出愈來愈多的功能，殺傷力也加強很多，可以同時投石、放箭、放火，而且只需要很少的士兵便可以輕鬆的移動和操作。

有的城堡，並從貴族的手上把它們收回。十三世紀，城堡的建造或強化必須得到國王的同意。到了十五世紀中期，由於王權的擴張，城堡開始衰落，許多地方開始廢除城堡，以便使它們不能作為叛亂者的依靠。在英國甚至掀起了摧毀城堡的運動，許多曾經風光一時的城堡很快都成為了一堆堆悲愴的廢墟。

　　花園城堡　文藝復興後，整個世界開始平和下來，戰爭減少，財富的生產從農村轉到城市，防禦設施強化的城鎮反而變得更為重要。此時，大部分城堡被廢置，有少部分仍然為貴族所保留，其他則淪為廢墟，湮沒在歷史的潮流中。而被貴族掌握的城堡開始從外到內大加改造，但是此時建築的目的已經不再處處以戰略目的為主，而是使它們脫胎換骨適合貴族們奢靡的生活。只有在戰爭紛繁的特殊時期，人們生存的必需品才被放在主堡中，現在這些都被清除出主堡。牆壁上透光的縫隙被拓寬成為高大明亮的玻璃窗，陰冷昏暗的城堡如今變得通透明亮，各種優雅的建築元素都被運用到城堡的改建中，哥德式建築俊朗的線條，巴洛克式雍容的裝飾；繪畫、織錦、壁畫、雕塑等能夠凸顯主人品位的豪華裝飾更是不能少……所有這些都要聘請那些名噪一方的著名建築設計師和藝術家來設計完成。除了城堡中各個建築內部，建築外的空地也不能被遺忘。隨著園藝的發展，城堡中的空地上英式園林、

↓法國最著名的文藝復興後改建的花園城堡。

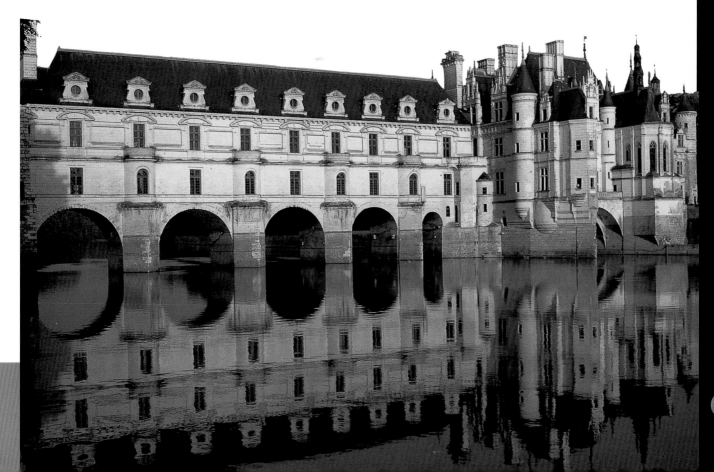

→十字軍城堡。

義式園林與法式園林競相登場，時而講求對稱，時而追求建築與自然的協調。經過這一時代改建的城堡，展現了城堡空前雍容、華貴、優雅的一面。

歐洲城堡的分類

城堡經歷、跨越了多個時代，起初作為軍事建築，在中世紀戰爭紛擾的年代，城堡的損毀與修建十分頻繁，隨著武器以及攻城器械的升級，城堡幾乎以同樣的速率升級換代，所以很少有哪座城堡能夠保持某種始終如一的建造樣式。如果一定要對城堡的類型細分，那麼根據城堡主要建造以及存在的年代、所受文明的影響，有幾類城堡倒頗具特色，雖然沒有絕對統一的標準，但是也可算得上在城堡家族中自成一系。

十字軍城堡　主要在十字軍東征期間修建，那時十字軍每占領一個地方便很快的修建起一座城堡以鞏固他們的戰績，這便形成了特有的十字軍城堡。因為是純以軍事目的建造的城堡，所以這樣的城堡大多在地勢險要的高山上，十分注重攻擊及防禦系統的修建。

↓屬花園城堡的薇雍德城堡。

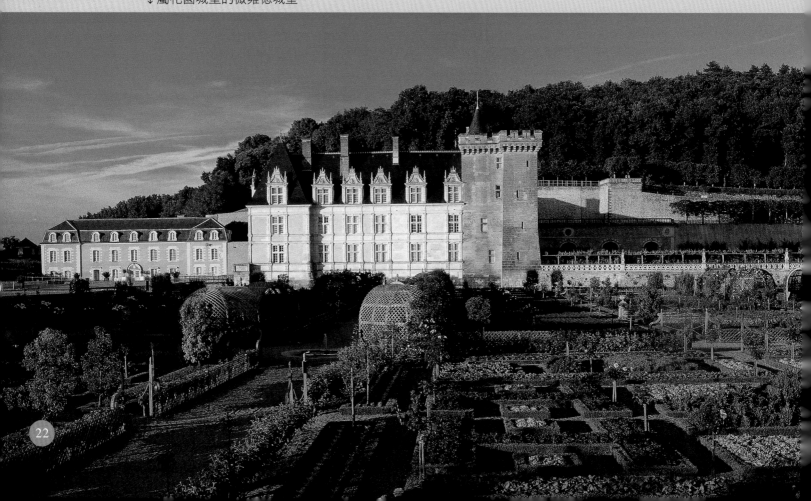

→屬摩爾風格的潘尼斯科拉城堡。

花園城堡　這類城堡的建造或最終成型的時期多在文藝復興及以後，其在園林史上的價值不亞於在城堡研究領域的價值。現在這些城堡更成為旅遊的熱門景點，它們主要分布在西歐的英國、法國中部及義大利地區。

摩爾城堡　中世紀的西班牙是個穆斯林國家，受到阿拉伯文化的影響，城堡內外表現了濃厚的穆斯林文化氣息，這類城堡守望塔頂也大多是圓形的。

另外在西班牙也有一些富含哥德式建築元素的城堡，這些城堡多是藉口剷除異教徒，對西班牙發動侵略戰爭時期，占領西班牙貴族的城堡改造而成的，揉合了哥德建築和阿拉伯建築的特點。

歐洲城堡的分布

德國城堡代表著德式的冷酷，英國城堡代表著其皇家的權力，法國城堡代表法國浪漫優雅，西班牙城堡代表了這個民族崇尚自由的個性……每一個國家的城堡都如不同的人，因著不同的文化與歷史背景而帶有鮮明的個性。

英國大不列顛島　中世紀大不列顛島上爭戰不斷，城堡成為戰爭中最不可或缺的建築。蘇格蘭、威爾士與英格蘭之間的戰事因合併與叛變時起時落，城堡在這一特殊時期成為皇室及貴族們的定心丸。這些城堡多建築在高大的岩石之上，或者為水所繞，以形成難以逾越的防禦。在敵人的眼中，城堡也成為首先征服的焦點，到戰爭結束，為了打擊被征服者的信心，許多城堡又被紛紛摧毀。從1066年後不久，人們將注意力轉向威爾士，開始建造土木防禦工事，後來又以石造城堡取而代之，威爾士的領主與侵略勢力的建築計畫積極進行，城堡的建築熱潮於愛德華一世在位期間達到巔峰。現在在威爾士的諸多偏僻地區，人們仍然習慣將古代要塞作為核心劃分某些歷史文化區域。

在愛德華一世當政期間，他通過發動大規模的征服戰和政治斡旋得到了以前獨立的威爾士。倫敦開始控制威爾士，英國法律也被引入，威爾士的軍隊被編入英國軍隊，愛德華更通過將自己的兒子封為威爾士親王來鞏固他的征服成果。更重要是，愛德華一世在當時的英國修建了大大小小的城堡，這些城堡成了軍事、經濟和社會征服的標誌。據史料估計，英格蘭在1154

23

年有城堡二百五十座，每座可控制三十至四十個教區。蘇格蘭及威爾士地區一些有幸被保留下來的城堡大多經過後世的修建，因此絕大多數都已經成爲適宜居住的豪宅，其中以哥德風格及新古典主義風格突出的城堡居多。而且英國現在仍然保留著貴族封號，所以英國的許多城堡中還居住著王室成員和一些貴族。

德國萊茵河地區　德國一直被譽爲「城堡之國」，現存的城堡及城堡遺址就有兩萬多座，其建築樣式大多爲羅馬樣式與哥德樣式。而在被德國人奉爲德意志之父的萊茵河兩岸，密布著更多這樣的城堡，它們主要分散於長達700公里的萊茵河兩岸：河岸均是懸崖峭壁，山峰層疊，奔騰的萊茵河蜿蜒其間，幾乎每一座山峰之上都矗立著一座城堡。其中城堡相對最集中的就是美因茨到科隆地區，尤其是從賓根到科布倫茨不到100公里的河段內不僅著名的城堡密集，而且自然風光也極美，是德國最具傳奇色彩的城堡帶。德國之所以會有如此之多的城堡，主要是因爲德國歷史上割據現象嚴重，在十七世紀上半葉，「三十年戰爭」之後，德國曾經割據成爲三百多個諸侯邦。作爲統治者的防禦工事和軍事實力象徵，大規模的城堡興建也就不足爲奇了。這些軍事城堡的規模通常屬中小型，和那些保留爵位制的君主制國家不同，德國的許多貴族雖然仍然保留著姓氏，但是大多無力承擔修復城堡的經濟實力，因此德國許多城堡都已經廢棄，其他的城堡也少有人居住，多被改造成爲旅館、博物館等。十三世紀時，古代德國地區修建城堡的風潮達到頂峰。

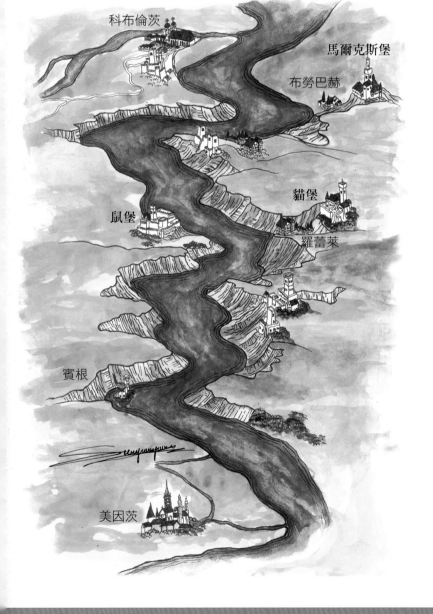

科布倫茨

馬爾克斯堡

布勞巴赫

貓堡

鼠堡

羅蕾萊

賓根

美因茨

↑從賓根到科布倫茨不到100公里的河段，著名的德國城堡密集，自然風光也極美，是德國最具傳奇色彩的地區。

1.隆傑城堡
2.薇雍德城堡
3.亞勒依多城堡
4.什儂堡
5.安布瓦茲城堡
6.雪儂梭堡
7.布洛瓦城堡
8.香波堡
9.舍維尼城堡

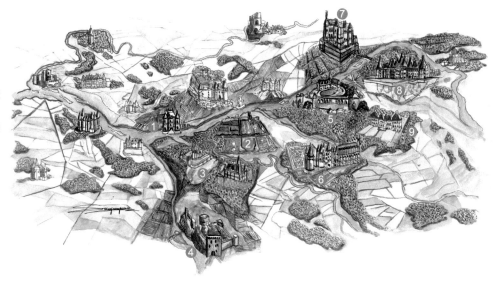

↑羅亞爾河流域一百七十餘座城堡留住了時光帶不走的奢華。

　　法國羅亞爾河流域　羅亞爾河流域的城堡浸透了法國歷史上最多的愛恨情仇。中世紀的法國是諸侯紛爭的「戰國時代」，此時法國城堡都是各地領主建造的以防禦為主的建築。羅亞爾河兩岸的大多數城堡都是法國歷史上叱吒風雲的幾大貴族──安茹家族、卡佩家族、瓦洛家族和波旁家族恩恩怨怨的結晶。但是自從貞德把英國人從法國趕走之後，所有的法國城堡似乎都失去了那種陽剛之氣。到了十五、六世紀，隨著政局的穩定，軍事城堡漸漸荒廢、消亡，但仍然有一部分曾經專以軍事用途的城堡被改造得富麗堂皇。因為地域、貿易和文化交流，法國人更從義大利

人那裡學會了義大利人稱為「Villa」的莊園建造方法。於是，曾經的射擊孔成了高大的落地窗，警戒塔由高大的壁爐煙囱取代，吊橋和閘門則因精美的鐵製藝術大門而退役，護城河則成了划船的地方，或乾脆填平在上面建造各式的花園，被改造成了王宮貴族藏嬌、享樂的地方。不過也正是因此，羅亞爾河流域的各式文藝復興、巴洛克風格濃郁城堡，迎來了它們最風光的時代。法國大革命後，昔日的貴族全部銷聲匿跡，這些城堡卻留住了貴族帶不走的奢華。

多彩城堡

城堡的開發與保護

關於城堡的想像和傳說是浪漫而神祕的，而拋開夢幻的眼光再來注視它時，又可感受到它凝重的一面。那個冷兵器閃著陰冷的光，依靠武力說話的騎士時代已經過去，人們無法像他們的祖先那樣在決鬥場上了解一切愛恨，更不能再次建造起驚世駭俗的龐然大物，他們能做的只有小心翼翼的維繫並珍藏祖先留下的文化瑰寶。

城堡旅遊

逃避現實的方法很多，但是和坐在家中神遊相比，許多人更願意選擇外出遊覽，特別是對著這些穿越時空隧道的龐然大物，藉著曾經發生在裡面的傳奇故事，想不天馬行空的幻想一番也難。歐洲的絕大多數城堡，無論是國家所有的還是私人所有，多被開闢成為了旅遊的景點，名氣大、藝術品收藏量多的城堡大都開闢為博物館供人參觀，另外一些城堡則被開發成了高級旅館和飯店，經營所得的資金足夠解決這些城堡高

昂的維護費用；而對於那些遊客來說，住進城堡中品嚐道地、具有地方特色的美食，親身感受歐洲各地文化的旅遊方式，成為一種新的詮釋生活美學的時尚。

這些城堡大多有著複雜的背景，它們的主人都曾經是富甲一方的貴族富豪，和城堡一起留給後人的自然也少不了一些藝術作品和古玩珍奇，這些珍品的作者中不乏一些赫赫有名的大家，如此豐厚的收藏正是可以用作在城堡中設置博物館。到過凡爾賽宮、羅浮宮這樣的大藝術收藏館中領略歐洲藝術的雄渾，在城堡中的小博物館中更適宜感受每個城堡所獨有的歷史文化，更可以領略歐洲文明最真實的細節。

而為了展現城堡的魅惑力，人們不放過任何時間，在夜間還有聲光秀等現代多媒體手段再現城堡中的傳奇故事、貴族氣派。在英國鼎鼎大名的杜莎夫人的蠟像製作專業公司，也涉足城堡的旅遊，他們以城堡的歷任城堡主的故事為藍本，在城堡中製作了蠟像群，配以逼真的聲效，展現當年城堡中的日常生活場景。

→德國王宮城堡前導遊講解城堡歷史。

城堡保護

　　歐洲城堡是一筆可貴的人類文化遺產，在世界文化遺產保護名錄中，歐洲的許多城堡榜上有名。在世人眼中這些城堡可以是旅遊資源，但它們更多的擔負著歷史文化的傳承。歐洲不少國家現在都非常注重城堡的研究和維護，他們設立專門的機構，制定切實可行的維護方法，並且依靠立法來保護這些一旦消失永不再來的文化珍寶。如今大部分中世紀時期的城堡只剩下斷垣殘壁了，想要修復它們，但是卻缺少關於城堡內部結構的相關資訊，特別是城堡內城堡主居住的地方，已經遭受了很大程度的毀壞，他們曾經居住的地方已經很難發掘了，只有曾經作爲防禦系統而不得不修建得十分堅實的塔樓和城牆還在，所以只能根據一些編年史和小說中的描寫來儘量還原。

　　城堡的研究和維護，通常由城堡的繼承者或者專門的機構獨立或互相協助完成。城堡不同於古鎮或者其他公共建築，它的所有權大多通過建造者的後代間複雜的親緣關係代代相傳著，所以現在歐洲許多城堡都還屬於私人財產，特別是在依然保留著爵位制的英國，有些城堡中依然居住著末世的貴族，城堡的開發和維護也只能依靠他們來進行。這些形制巨大的建築，經歷了幾個世紀的滄桑，現在需要更多的支援和維護，要完成這項工作所需要的資金，對於它們的主人來說實在是過於龐大，城堡主們不得不向其他方向尋求出路，除了將城堡開發成旅遊景點外，他們也常和專門的文物研究機構合作。在英國的英格蘭、蘇格蘭等地，都有專門的信託基金會——National Trust，他們專門負責一些文物古蹟的託管、維護，甚至可以幫助所有者籌集維護資金等。

　　法國的薇雍德城堡是城堡主經營的非常成功的例子之一，這座城堡是羅亞爾河畔以花園聞名的城堡，城堡主是來自西班牙的卡瓦洛家族的貴族後裔，他們苦心鑽研史料，不僅復原了城堡，還復原了城堡建造於十九世紀的花園，更爲法國古建築及園林的歷史發展研究提供了寶貴的資料。當然也有一些城堡主因爲無力承擔高昂的維修費用，而不得不將城堡轉讓或者捐獻給了國家。目前在德國，從中世紀遺留下來了近兩萬座城堡和城堡遺跡，如果只依靠國家的力量恐怕無法對這些城堡一一進行維護和研究，所以在德國，城堡是可以通過簡單的手續和少量的金錢即可購買到的，只是凡購買者必須對城堡進行定期的維護。

→德國古堡協會標誌。

←德國伯爵城堡夜景。

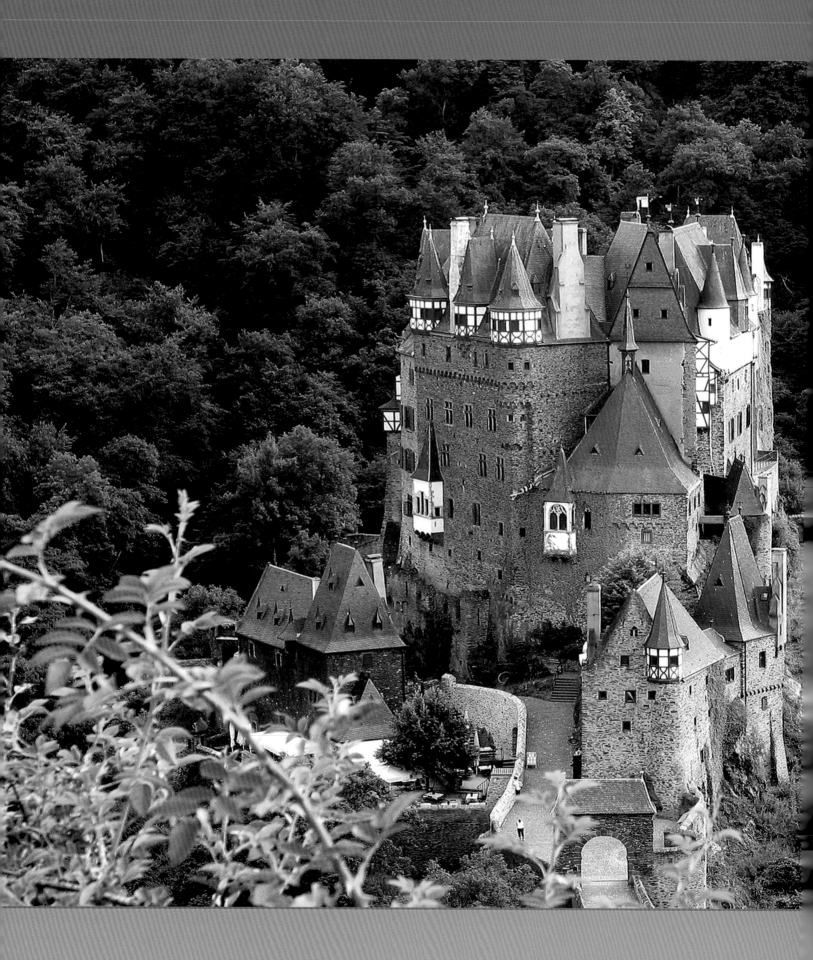

德 國

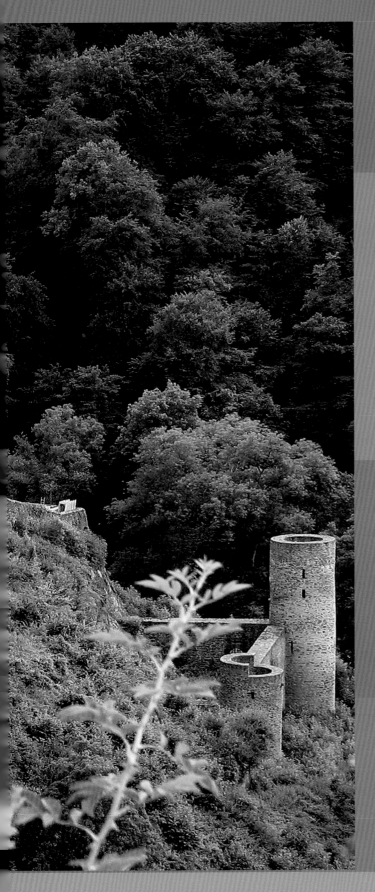

關於德國古老的印象，似乎只用兩部電影——《我愛西施》和《真善美》以及許多數不清的格林童話便可概括。當然最少不了的就是那些數也數不清的中世紀遺留下的古堡做背景，這一切很容易讓那些愛幻想的人相信，即便是沒有童話中的愛情降臨在身上，到德國的古堡走一遭，也一定會染上一種有別於法式、義式的浪漫氣息。

翻開德國地圖，看到最多的地名就是「-burg」，這些地方無論現在如何，但是在古時，這裡都至少會有一座中世紀的軍事城堡。這樣的現象在歐洲的其他國家很少見，所以形成了德國特有的氣勢，特別是萊茵河兩岸，散布著各式各樣，或保存完好，或只留斷壁殘垣的數百座城堡。那是因為古代德國封建割據嚴重，這段歷史就是一部紛爭不斷的鬥爭史。特別是在十七世紀上半葉，當時的德國更分裂成三百多個大大小小的諸侯國，各個小國之間互相猜忌，戰爭不斷，無論是為了立足自保，還是想對鄰國的領地鯨吞蠶食，修建城堡都是最好的打算。所以各個領主不惜消耗人力、財力掀起一波一波的建堡競賽。如今冷兵器時代已過，唯有這些孤寂的石頭城堡保存了下來，作為凝結歷

Germany

德國地圖

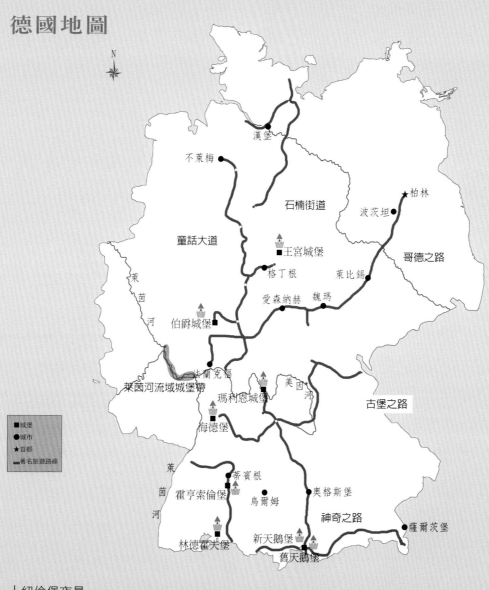

N

漢堡

不萊梅

石楠街道

柏林 ★

波茨坦

童話大道

王宮城堡

哥德之路

格丁根

萊比錫

萊
茵
河

愛森納赫

魏瑪

伯爵城堡

法蘭克福

美
因
河

萊茵河流域城堡帶

瑪利恩城堡

古堡之路

海德堡

萊
茵
河

蒂賓根

霍亨索倫堡

烏爾姆

奧格斯堡

神奇之路

薩爾茨堡

林德霍夫堡

新天鵝堡

舊天鵝堡

■城堡
●城市
★首都
━著名旅遊路線

↓紐倫堡夜景。

↑中世紀以城堡為中心建造的紐倫堡市。

↑感受德國風情最棒的方法，就是參加當地人舉辦的活動，聆聽他們的歌聲。

史殘片，散落在德國各地。所有的英雄都已作了古，現代人來此，沒有了古人爭強好勝的心境，唯抱著一份憑吊時的虔誠和遊樂間的輕鬆。

德國中世紀遺留下的城堡無數，但是千萬不要被傳說和童話迷惑，而想要擁有一座這樣的古堡。其實在德國，花很少的錢就可以到德國的古堡協會註冊得到一座城堡的所有權，但是卻極少有德國人敢於問津。因為根據規定，購買了城堡就必須恢復其原狀，並定期維修，維護這樣的龐然大物絕對是一件價格不菲的工程，所以許多城堡早就變得破敗不堪，而建造年代更久遠一些的，只剩下了殘垣斷壁。

現在為了吸引世界各地的遊客，德國還開闢了幾條著名的旅遊路線，其中最著名的就是經典古堡之路，每年沿線探尋古堡的浪漫與神祕的遊客熙攘而至。沿這條路線從西到東，途中盡可領略到德國古堡的魅力。

↓德國最著名的城堡──新天鵝堡。

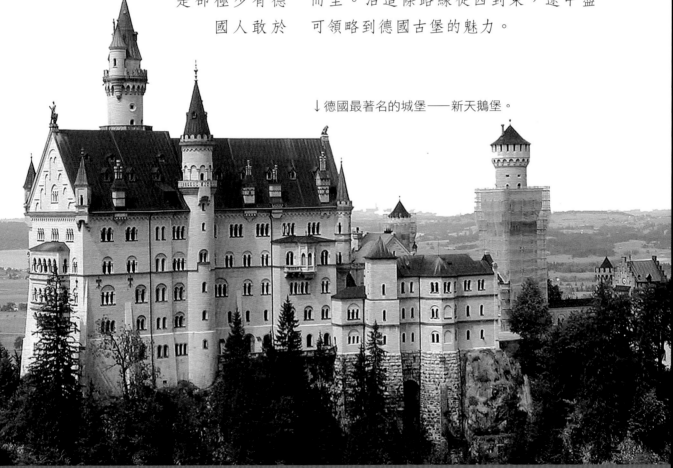

新天鵝堡 Schloß Neuschwanste

真實存在的童話城堡

▶History 城堡簡介

　　新天鵝堡位於慕尼黑西南方約100公里處，海拔約800公尺的山上，是德國著名的羅曼蒂克大道的終點，這似乎也是說明，在現實中締造夢幻，新天鵝堡已經做到了極至，每年慕新天鵝堡之名前來的遊客有近百萬名。新天鵝堡的名字來源於華格納（Richard Wagner）的歌劇——《白天鵝的傳說》。而且在巴伐利亞國王路德維希二世（King Ludwig II of Bavaria，1845～1886）

的心目中，天鵝象徵著純潔，所以從壁畫、門把手到浴盆，都可以看到天鵝優雅的身影。又因爲城堡主體爲白色，所以它也被人稱爲「白天鵝堡」。

　　新天鵝堡始建於1869年，是按照路德維希二世的夢想所設計。路德維希二世是一位藝術愛好者，他非常喜愛華格納的歌劇，因此在設計城堡的時候，甚至都沒有請專業的建築師參與，而只邀請劇院畫家

↓新天鵝堡。

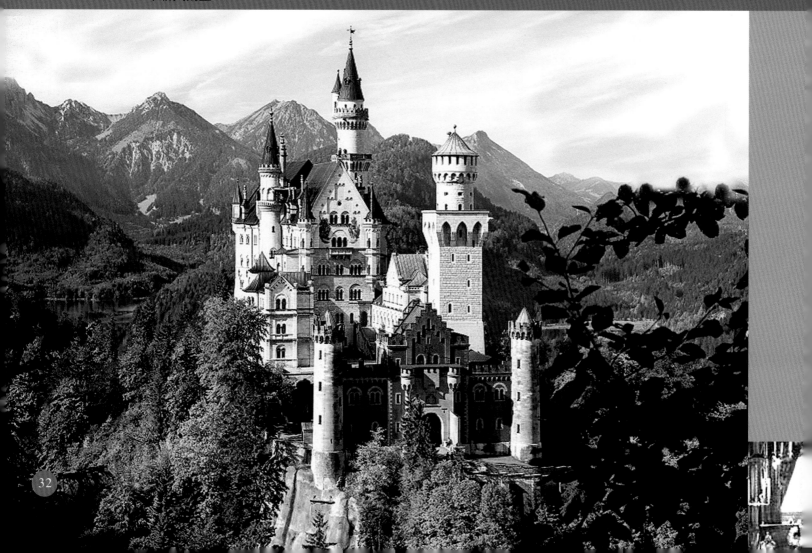

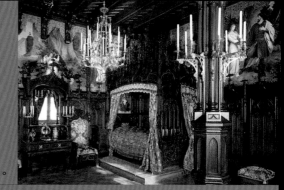

→以路德維希二世最喜歡的巴伐利亞藍裝飾的臥室。

和舞臺布置者繪製了建築草圖。路德維希二世在構思城堡藍圖時，將城堡與天然景觀合而為一，城堡得以在四季呈現出不同的夢幻風貌。蒼林鬱野間，城堡就像天生於大自然山間的一顆寶石，難怪有人相信路德維希二世就是一位天生的藝術家，或許也只有這樣的人才能創造出這樣夢幻的氣氛，再加上城堡四周湖泊的陪襯，讓人恍若處於仙境一般。

對於城堡內部，路德維希二世的設計思想就是鋪張與絢麗，僅僅他那張哥德風格的木雕床，就讓十四名木匠花了兩年的時間才完成。堡內到處都是精心設計的天鵝裝飾，日常用品、幃帳、壁畫，就連盥洗室的自來水水龍頭，也裝飾成天鵝形狀。城堡內許多房間都採用路德維希二世最喜歡的巴伐利亞藍裝飾，更顯雍容華貴。此外，整座城堡都具有濃厚的中世紀風情，這些不僅僅表現在裝飾上。按照路德維希二世所處的年代，國王的房間理應設在二樓，但是考慮到在中世紀，國王都喜歡將自己的房間設在武器攻擊的範圍外，所以他連自己的房間都設在更高的四樓。

另外，在城堡中還有專門為華格納所建的歌劇表演廳，舞臺布景是格林兄弟的童話故事，豪華的天花板上懸吊著數不清的燭臺與吊燈，可惜華格納在城堡落成前便過世了，但後來華格納的許多歌劇都曾在此上演。

除了美觀，城堡也絕對注重居住的舒適度，在200公尺高的山谷中，就有專門為城堡所建造的蓄水池，這樣利用自然水壓，就可以提供全堡的用水，因此無論在城堡的哪個房間內，天鵝形狀的水籠頭一打開便會有清水流出。

→新天鵝堡入口。

>Information

☀ 參觀時間

除了11月1日、耶誕節和元旦各休息兩天，和狂歡節及每週二之外，其餘時間均對外開放。

4～9月　9:00～18:00

10～3月　10:00～16:00

🚕 交通

從慕尼黑有前往弗森（Füssen）的列車，每兩小時一班，車程約兩小時；或自奧古斯堡出發（Augsburg），每兩小時一班，車程約兩小時。然後可在弗森火車站搭車至霍恩斯旺高（Hohenschwangau），約每小時一班。

🏠 住宿

在城堡附近有建造之初工人使用的居留所，今天，這些原本臨時建造成的房舍卻成了有名的旅館Zur Neuen Burg。

🖱 德國觀光網站

http://www.germany-tourism.de/

此外，城堡廚房內也設有鍋爐房，這樣整個宮殿在冬季也會溫暖。可惜路德維希二世自己在城堡也只住了一百七十天，而那時城堡也並沒有完全建成。

路德維希二世一生言行頗受爭議，在政治上他算不上好國王，但是他卻因爲其神祕的行爲和所建造出的夢幻城堡，成爲德國人們心目中最受歡迎的國王之一，而被親切的稱爲「基尼」。後來德國人繼續實現路德維希二世未完成的夢，他們耗費鉅資修建完成了新天鵝堡，如今這裡已經成爲德國最熱門的旅遊景點之一，就連美國的迪士尼公司也以新天鵝堡爲藍本，而創作出了白雪公主的城堡，讓全世界更多愛幻想的人，找到了屬於他們的城堡。

←爲華格納所建的歌劇表演廳。

▶Story 專題報導

《特里斯坦與伊索爾德》

在路德維希二世寬闊的臥室中，以壁畫最為著名，它是以華格納的歌劇《特里斯坦與伊索爾德》（Tristan und Isolde）為主題而繪製的。年輕時的華格納曾暫居友人家中，但卻愛上了朋友的妻子，後來他便改編了這個來源於亞瑟王的傳說，來表達自己的激情。故事講的是特里斯坦奉命護送伊索爾德前往國王的城堡完婚，但在船上，伊索爾德對特里斯坦產生了感情，但

↓唯美主義畫家渥特蒙斯也曾經繪製了這個來源於亞瑟王的傳說故事，他用精緻的筆觸，使兩個不幸的情人復活。

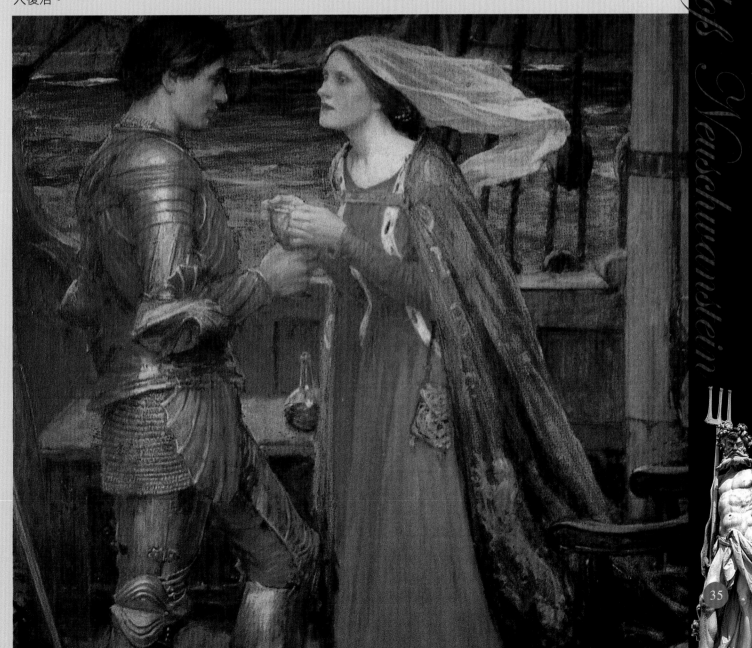

特里斯坦卻對其很冷淡。伊索爾德因愛生恨，便命僕人用毒藥害死特里斯坦。善良的僕人私自把毒藥換成愛的迷藥，藥性發作，特里斯坦與伊索爾德同陷情網，不能自拔。後來國王發現了此事，等兩人幽會時突然出現，結果特里斯坦慘遭毒手，最後死在伊索爾德的懷裡。雖然最後國王原諒了他們，但伊索爾德最終殉情於特里斯坦的身旁。牆壁上一幅幅細緻的圖畫，鎖

住了生死相戀的男女和不為世俗所容的痴情，不知道夜夜對著他們凝視的路德維希二世，心中會是怎樣的苦味。

新天鵝堡的建造

　　新天鵝堡的建造過程，事實上是將兩座舊城堡拆除，在山頂上建造大的平臺。1869年9月5日，城堡主體奠基，路德維希二世在城堡建造期間，常從舊天鵝堡

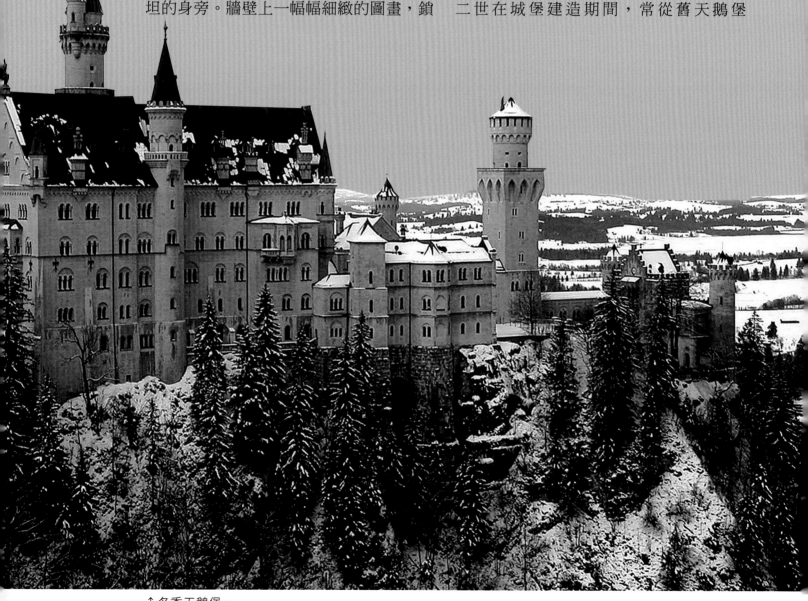

↑冬季天鵝堡。

（Hohenschwangau）利用望遠鏡監督工程的
進展。最早完成的是大門，1873年主堡修
建工程開始，整個建造工程，耗費了數量
龐大的材料與物資。僅1872年，就消耗了
450噸的水泥、1845立方公尺的石灰。1879
至1880年，保守的估計就用了465噸薩爾斯
堡的大理石。而這些材料都藉由蒸氣起重
機運送到城堡西方，然後轉送到第二個中
途站，之中投入的技術與人力更是驚人，
造價高昂。有人估算從設計到完工，總計
花費了六百二十萬馬克，而在1871年，巴
伐利亞王國的老師年收入，也只不過一千
四百到兩千馬克。

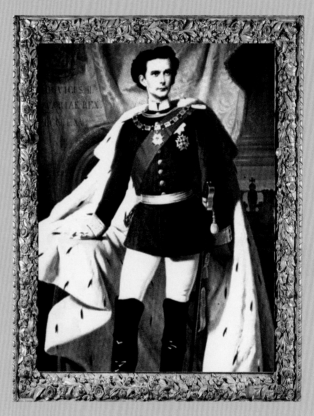

路德維希二世

　　路德維希二世，1845年8月25日出生於慕
尼黑近郊的寧芬堡（Nymphenburg），他是
國王馬克西米安二世（Maximillian II）的
長子。1864年，年僅十八歲的路德維希二
世繼位，很快的，這位華格納迷便派遣他
的部下前往慕尼黑將華格納請到他的皇
宮，並成為華格納的庇護人。而路德維希
二世與奧地利女皇的妹妹蘇菲亞（Sophie）
一開始也因華格納而交往甚歡。這位美麗
的金髮女孩，和路德維希一樣是華格納的
崇拜者，他們相處時更多的時間都在談論
華格納，甚至一起穿著歌劇中服飾，看似
一對令人羨慕的佳偶。可是就在兩人即將

成婚的時候，蘇菲亞卻提出分手。路德維
希二世很快又回到了他自己營造的夢境
中，除了新天鵝堡外，路德維希二世還建
造了林德霍夫城堡（Schloß Linderhof），和
基姆湖城堡（Herreninsel Castle）。也正是
這些巨大的建築耗盡了國庫的資金，結果
在一片民怨聲中，路德維希被迫退位，並
被囚禁了起來，最後又被宣布為精神病患
者。而他則留給了人們一個謎一般的結束
——1886年6月10日，一生追求唯美不可自
拔的路德維希二世，被發現離奇的死在史
坦貝爾格湖畔（Starnberger）。

舊天鵝堡 Schloß Hohenschwang
天鵝堡之父

▶ History 城堡簡介

舊天鵝堡位於阿爾卑斯高山的湖泊旁邊，距離奧地利邊境和提洛爾的阿爾卑斯山脈約2公里。金黃色外觀的舊天鵝堡位於弗森，與新天鵝堡遙遙相對，它是由巴伐利亞國王馬克西米安二世（Maximilian II），在1832至1836年間，由一棟十二世紀的古堡改建而成，改建後的城堡頗受中世紀英國古堡風格影響。那是個被森林及溪流等美景所環繞的寧靜王宮，宮殿中到處都裝飾著王族們為了彰顯其榮耀權勢地位的藝術珍品。馬克西米安二世並沒有在教育自己的兒子如何成為一個好君主上下多少工夫，但是城堡中精美的壁畫和雕刻所勾畫出的神祕世界卻深深影響這位小王子，夢幻的元素甚至滲入了他每一個細胞，在他心中埋下了浪漫的藝術種子。有人說如果沒有這座城堡，或許就沒有後來的新天鵝堡，所以人們將這座城堡稱為舊天鵝堡，以紀念路德維希的父親和這座城堡在小王子成長之路的微妙影響。

夢幻國王路德維希二世在這座新哥德式的亮黃色城堡中度過了童年及青少年的大部分時光。那時路德維希二世常常和母親以及弟弟在附近的阿爾卑斯山脈中散步，他更喜歡餵食生活在城堡附近湖中的野天鵝，並且常常練習繪製天鵝生活的圖像。對於路德維希二世來說，一年中他最喜歡的時間，就是夏天時在舊天鵝堡中渡假的日子。

1864年，年僅十八歲的路德維希二世繼承王位，起初他對成為一個好國王還有些熱忱，但因為那時傳統的君主統治已逐漸衰微，路德維希手中的權利已經被削弱，生性浪漫的他很快對政治失去了興趣，投入到深深感動他的華格納的音樂世界中，他與華格納聯繫密切，後來甚至派人將他接到舊天鵝堡中。現在在城堡內，還有二人彈過的大鋼琴，並且收藏著二人往來的書信。

與處處充滿浪漫情趣的新天鵝堡比，舊天鵝堡似乎更加具有生活感，城堡中主要的房間就是國王與王后的寢室、起居室及宴會廳，面積較小，利用率高。城堡的第

←城堡主堡。

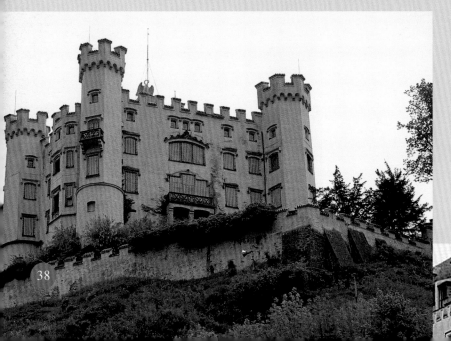

↑與新天鵝堡遙相呼應的舊天鵝堡。

一層是餐廳和王后的臥室，牆面以高貴的寶藍為主，輔以精美的裝飾和掛畫，顯得異常奢華。第二層是國王的會客室、書房和臥室。與王后的臥室相比，國王臥室的色調相對樸素一些，以草綠色為主，顯得莊重而又有生氣。整個城堡的內部是以極度奢侈的洛可可式室內風格來進行裝飾，脂粉味很濃，珠光寶氣，是建築中裝飾風格的典範。

←弗森市的路德維希二世雕像。

>Information

☀ 參觀時間

4月1日～9月30日
週一～週日　9:00～18:00
週四　9:00～20:00

🚗 交通

從弗森火車站坐310路公共汽車到達天鵝堡山腳，之後可以步行到達舊天鵝堡。
從奧古斯堡和慕尼黑（相距100公里），每小時都有火車開往弗森市。離本市最近的機場是慕尼黑國際機場。

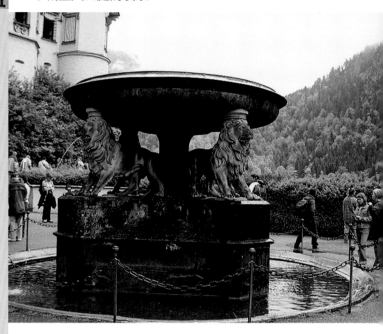

↓城堡入口處的噴泉。

▶ Story 專題報導

弗森市（Füssen）

弗森市是德國著名的浪漫之路的最後一站，同時也是整條文化之旅的高潮所在。著名的新天鵝堡距離弗森只有4公里，這座古老的城市擁有近千年的歷史，名勝古蹟數不勝數，這主要是因為它曾是介於北義大利和羅馬帝國時代的奧古斯堡之間重要的商旅路線。也正因此，早在西元三世紀時，羅馬人便在今天的城堡山區建立了軍事據點費提埠斯（Foetibus）。因為新天鵝堡的名勝，許多遊客來到弗森只是忙於參觀拍照，而不知道弗森的景色和歷史其實又有另外一番味道。位於阿爾卑斯群山、森林和湖水之間，四季的自然美景絕對值得在這裡消耗一些時間。

▶ Discovery 周邊漫遊

聖曼格舊修道院
（Ehemaliges Kloster St. Mang）

原本是聖加能（St. Gallen）修道院的分院，是修士們隱居的地方。西元750年，「施瓦本使者」（Schwabenapostel）聖馬葛努斯（St. Magnus，又稱聖曼格St. Mang）在此安息，經過後世的多次改建，現在它已經成為一座結構複雜的巴洛克式本篤會修道院，它的教堂就位於弗森市中心，是弗森現存的中世紀保存較完整的教堂之一，現在這座教堂已經成為這一地區的教區教堂。教堂的安娜禮拜堂在中世紀的職能主要是舉行葬禮之用，所以在禮拜堂中氣氛凝重，加上牆壁上詭異的名為《死之舞》的壁畫，走進禮拜堂更容易讓人感到

幾分神祕。雖然經過了許多個世紀，壁畫上的顏料已經部分褪去，但是內容仍然清晰可辨。

弗森博物館
（Museum der Stadt Füssen）

由舊的修道院改建，包括修道院裝飾華麗的選帝侯廳、圖書館等，另外也展示聖曼格舊修道院的歷史。最不能遺漏的，就是弗森市小提琴、琉特琴（Lauten）製造的文獻展，及相關弦樂器收藏展示，同時也將修道院千年歷史以這樣的特殊方式，栩栩如生的呈現在訪客眼前。1562年，弗森市的琉特琴匠師制定歐洲最早的同業工會規定，促使該城成爲歐洲琉特琴和小提琴樂器製造的發源地。今天，弗森市每年還會舉辦幾場高水準的音樂會來慶祝它悠久的音樂歷史，夏季在主祭廳舉辦，秋天則有古音樂節。

◎參觀時間：
4～10月　週二～週日　11:00～16:00
11～3月　週二～週日　14:00～16:00

↓弗森附近的巴伐利亞民間樂隊。

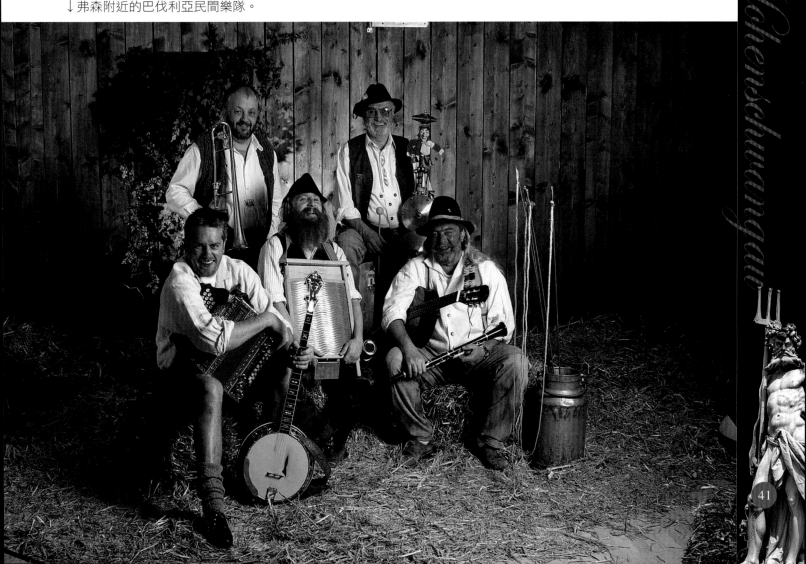

霍亨索倫堡 Schloß Hohenzollern
普魯士王室的發源地

▶History 城堡簡介

　　霍亨索倫堡是德國南部最著名的兩大城堡之一，位於蒂賓根（Tubingen）南方20公里的丘陵上。這座古堡是德國霍亨索倫家族的發源地，該家族是布蘭登堡—普魯士（1415～1918年）及德意志帝國的主要統治者。霍亨索倫堡建於十一世紀，但曾一度遭到毀壞，現今的霍亨索倫堡是於

1850至1867年，由皇帝威廉四世命普魯士建築師改建的。現今的霍亨索倫堡與新天鵝堡的興建大約是同一時期，但是與新天鵝堡宛如童話般的外貌相比，霍亨索倫堡則帶有一種與生俱來的戰士一般的陽剛之氣，城堡外圍有六個陵堡，各有各的名字，仍然堅實屹立，記錄了普魯士王朝的

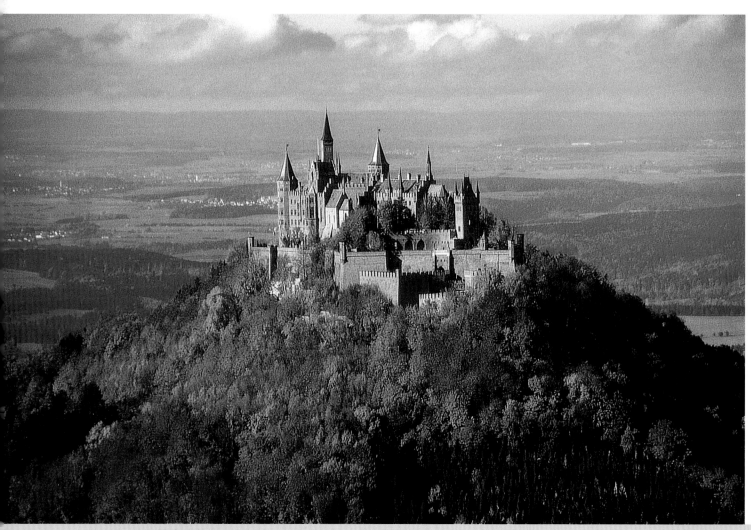

↑霍亨索倫堡。

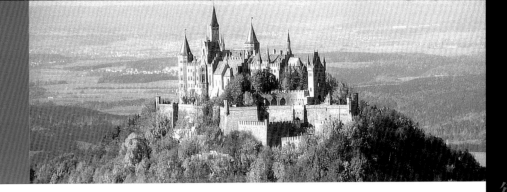

↓城堡山下的小鎮。

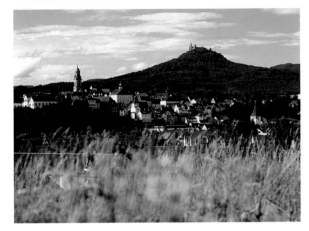

的特徵。進入城堡後，正對大門的那間現在被稱爲族譜廳的房間，可以看到牆壁上所繪的家族圖譜，這就是霍亨索倫家族的族譜。族譜分支複雜，如同一株爬牆植輝煌歷史。只是矗立在城堡山上的霍亨索倫堡給人的那種孤獨感，那種傲視一切的位置，讓每個看到它的人心弦都不禁會隨著第一次照面而猛的被撥動了一下。

從蒂賓根往南20公里的施瓦本地區的山上，就是這座著名的霍亨索倫堡。從城堡上鳥瞰整個城鎮，也許是它那不太圓潤的線條，也許是那種歷經風雨出現的褐黃色，都讓人覺得有些兵臨城下的感覺。霍亨索倫堡現在還歸德國普魯士末代皇帝威廉二世的子孫們所有，他們至今仍居住在城堡內部，而且將部分城堡對外收費開放，如今遊客可以在導遊的帶領下穿梭於這座歷史上只有貴族才可涉足的城堡中。從裝飾有家族圖譜的房間開始參觀，到書房、事務室、臥室、沙龍……處處被裝點得繁複而華麗，氣氛也因此而凝重。

因爲城堡從中世紀早期開始修建，雖然中間也經過了不斷的修繕和擴建，但是城堡外部的主題還是基本保留了哥德式建築

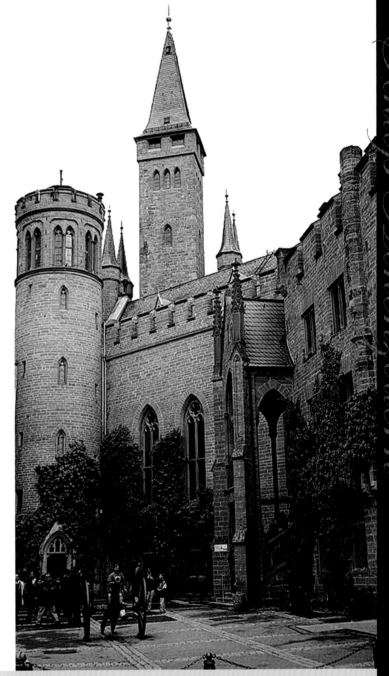

↑城堡入口。

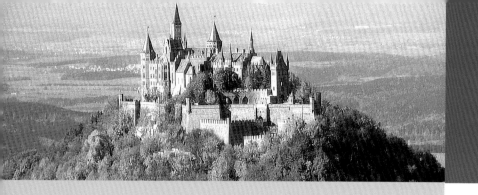

物，一直往上延伸，每一個結點都記錄了家族人員的名字以及年代，也正是這些人，曾經在時間的每個結點上左右了德國，甚至整個歐洲歷史的諸多事件。除此以外，整個房間的牆壁上都繪滿了素雅的圖案。在城堡東部，伯爵廳（Count's Hall）和書房之間，便是皇家珠寶收藏室，裡面珍藏著普魯士王朝的腓特烈大帝遺物、普魯士王的王冠，以及其他普魯士王室的珍寶，其中還包括過去只有在重要場合王室成員才穿著的衣服，這些珠寶、古董件件都有幾百年的歷史。

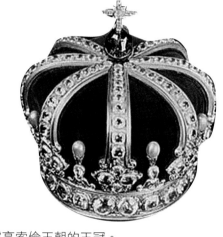

↑霍亨索倫王朝的王冠。

> **Story** 專題報導

霍亨索倫王朝

霍亨索倫王朝是歐洲歷史上著名的王朝，為布蘭登堡－普魯士及德意志帝國的主要統治家族。其始祖布爾夏德一世約在十二世紀初受封為索倫伯爵。到了十六世紀中葉，索倫家族在索倫前冠以「霍亨」，意為高貴的，霍亨索倫堡也因此更名。到了1618年，霍亨索倫家族藉由繼承得到普魯士公國。在腓特烈·威廉大選帝侯統治時期（1640～1688），布蘭登堡－普魯士日趨強盛。1701年，普魯士公國升為王國，選帝侯成為國王腓特烈一世。1871年，普魯士國王霍亨索倫家族的威廉一世成為德意志帝國皇帝。1918年，德國11月

> **Information**

☀ 參觀時間
3月16日～10月15日　9:00～17:30
10月16日～3月15日　9:00～16:30
12月24日閉館

🚗 交通
可以從斯圖加特（Stuttgart）乘坐到達黑興根（Hechingen）的火車，每天10:15發車，約11:17分到達，然後可以轉乘當地出租車或者公車到達城堡山腳下。

Schloß H

革命爆發後，發動第一次世界大戰的罪魁禍首德皇威廉二世（1859～1941）逃往荷蘭，霍亨索倫王朝被推翻，而整個家族也曾一度被拒於國門之外。現在霍亨索倫家族的第一繼承人仍然享有普魯士王子的稱號，但是和歐洲其他國家的王室相比，少了許多來自外界的關注，他們的生活過得要悠閒自在的多。

普魯士王室王子

現在的霍亨索倫堡由德國霍亨索倫王朝的後人，年輕的格奧爾格·弗里德里希繼承。作為德國霍亨索倫王朝繼承人，他已經順利成為家族中的掌權人。如果追溯歐洲繁雜的歷史，從維多利亞女王算起，格奧爾格和英國著名的王子威廉、哈利還有親緣關係。目前格奧爾格還擁有普魯士王子的

稱號，但是歐洲其他王室所要負擔的歷史包袱和公眾的關注，在他這裡卻沒有。格奧爾格曾在蘇格蘭的一所寄宿學校求學，還在德國南部的弗賴貝格攻讀商科。目前，作為一名單身王子，他擁有至少一千萬英鎊的財富和霍亨索倫堡的所有權，唯一缺少的就是一位能夠與他分享幸福人生的「公主」。

▶ Discovery 周邊漫遊

蒂賓根（Tubingen）

從霍亨索倫堡往北20公里就可以到達蒂賓根，這裡是一座綠樹掩映紅瓦的山城，景色非常秀麗，處處洋溢浪漫溫馨的氣息，哥德也曾經因其美麗的景色而訪問過這裡。小鎮上還有一座設立於1477年的大學，發展到現在，蒂賓根已經成為一座歐洲歷史悠久的大學城。海塞、赫爾德林、黑格爾……等著名學者、詩人、哲學家，都曾經因此而活躍於蒂賓根。

↑ 城堡的防禦塔樓。

王宮城堡 Schloß Kaiserpfalz
白銀礦區的夢幻城堡

▶ History 城堡簡介

戈斯拉爾（Goslar）是世界著名的白銀礦區，即便是到了今天，在城市的各個角落還可以看見白銀礦石的陳列品。也正是因爲這一珍貴的礦產資源，戈斯拉爾因此成爲德國歷史上著名的戰爭爭奪焦點，無論是哪位征服者得到戈斯拉爾都要穩定民心，因此城市雖不大，卻有數也數不清的教堂。

戈斯拉爾的王宮城堡，是德國現存的宮殿式城堡中規模最大的一座，稱得上是戈斯拉爾的象徵。十一世紀初，亨利二世皇帝同樣被該地區的豐富礦藏吸引，在賴邁爾斯堡山腳下修建了這處歐洲宮殿式的建築。直到1253年，戈斯拉爾一直是神聖羅馬帝國的主要居住中心。因當地的採礦需要，城市圍繞皇宮向外發展起來，大大小小的教堂和噴泉爲城市增添了景色。現在

我們所看到的王宮城堡是十九世紀重建的，在宮殿前並排矗立著腓特烈父子二人騎著戰馬、手執戰刀的塑像。王宮城堡主體建築共分四層，包括地下一層，是儲藏糧草和監獄所在，還有烏爾里希禮拜堂（St. Ulrich Kapelle），亨利三世的墓碑就安放於此。一樓是當時國王居住的地方，現在已經成爲展覽戈斯拉爾文化的博物館，陳列著神聖羅馬帝國時期的文物。腓特烈大帝興盛時期，二樓一直作爲腓特烈的帝國議會，而中央大廳十分宏偉，貫穿城堡的一到三層樓。周圍三面牆壁上則是敘述帝國發生的許多重大歷史故事的彩色壁畫，中間一幅是描述大帝當年戰勝敵人的戰場畫面，將國王威風八面的傲人形象塑造得栩栩如生。從城堡到綠地之間修建的教堂大廳，則是現存的亨利三世時代唯一

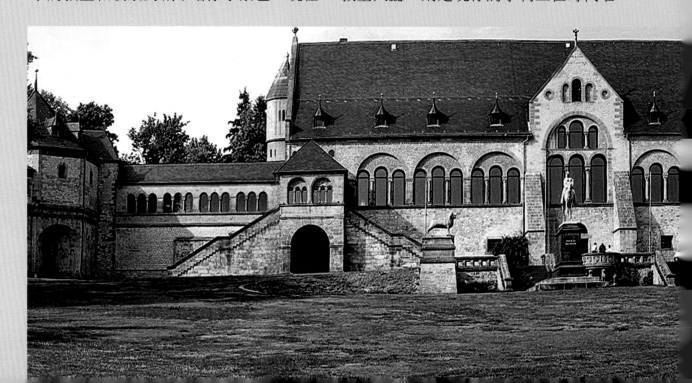

保留下來的部分建築。城堡四周是護城河，城內還有多條河渠，沿著流水有巨大的古典水車在不停的轉動。城堡之外四面環山，城內草地鋪展，是當初士兵操練的場地，也可能是爲了防範襲擊而留出的開闊地，不管它古時的功用如何，今天連同樹木一起，它們爲來此觀光的遊客共同營造出一種平靜祥和的氛圍。

沉積著哈茨（Harz）地區古老歷史，城堡所在的戈斯拉爾小鎮伴隨著自968年開始的哈茨山腳銀礦開採逐年發展起來，並在中世紀初期，戈斯拉爾的選礦、冶煉和貿易活動達到空前繁榮。1050年，國王亨利二世在此修建了城堡後，從十一世紀至十三世紀，有多次帝國會議在這裡召開，小鎮一時間成爲德國乃至歐洲歷史的中心。到十三世紀，小鎮已經加入了漢薩同盟，金屬商們紛紛向英國和法國擴展生意。1450年左右，城市發展處於旺盛階段，接下來的一個世紀中，城市進行了整修（主要是市政廳）和重建城堡的工作，同時修建了大量半木結構房屋。1500年，礦山開採達到頂峰時期，木結構的房子被裝飾得愈來愈豪華，只要看看貴族及中世紀富豪們的家，我們就可知道當時小鎮富裕的程度。1552年，這裡成爲了布倫瑞克公國的城市，直到1886年被普魯士吞併。複雜的歷史和富庶爲戈斯拉爾留下了豐富的歷史文化遺產，好在於二戰期間，它逃過了盟軍的炸彈襲擊，城堡的古典建築和城市中的許多建築因而得以保存。現在戈斯拉爾城和拉默爾斯礦山，已經被聯合國教科文組織列爲世界文化遺產。每到旅遊旺季，城裡跑著仿古的火車，巡警也騎著披掛講究的馬匹在街頭巡視，更有豐富的民俗節目助興。

> **>Information**

☀ 參觀時間
4～10月　9:00～17:00
11～3月　10:00～16:00

🚗 交通
可以從漢諾威等德國大城市乘坐火車，一小時多便可到達。

←王宮城堡。

▶Story 專題報導

戈斯拉爾小鎮（Goslar）

戈斯拉爾是在防禦城堡內密集修建起來的，圍牆兩側有護衛塔樓，城市周圍綠樹環抱。城中市集廣場上，有座由青銅圓碗疊加成的噴泉，其歷史可以追溯到帝國時代。狹窄的街道和林蔭路組成了中世紀風格布局，十五至十六世紀形成的城市整體布局，完好保留至今。羅馬式、哥德式、文藝復興式和巴洛克式建築，組成城市的藝術景觀，幾個世紀中修建的大約一千五百座獨創性的半木結構房屋與整個城市融為一體，大量工業遺跡成為卓越採礦史的見證。舊城區的房屋有三分之二是1850年以前的，而且絕大多數是木結構的建築，其中有一百六十八座建造於1550年之前的中世紀。如今這些房子依然可以使用，或作為銀行，或作為旅館，有些還是普通的民居。

女巫的傳說

人們根據《主教會規》確定了女巫的形象──她們常常在夜間騎一把掃帚或一頭動物，從窗子、牆壁或煙囪飛出去參加巫魔會。在德國，女巫似乎非常受歡迎，到了現代，一些人白天在學校、工廠工作，一到晚上便回復了「女巫」的身分，為人占卜、消災、除病…… 女巫似乎在德國特別受寵。十九世紀的上半葉，德國浪漫主

↓仿古小火車穿梭於小鎮裡古典味道十足的半木製房屋。

↑民俗活動中一人高的女巫玩偶。

Schloß Kaiserpfalz

義的流行，促使了女巫的形象以民間故事
和傳奇的形式走入文學殿堂，以世界聞名
的《格林童話》最典型，那些童話故事中
便有許多關於女巫的故事，她們有些邪
惡，有些正義。

現在在戈斯拉爾就常常可以看到女巫玩
偶，甚至還有真人一樣大小的玩偶。小鎮
所在的山區有一個傳說，人們相信，每年4
月底到5月初，德國的女巫會和魔鬼一起舉
行宴會慶祝冬天過去。演化到現在，小鎮
上的人便會在4月30日當晚，舉行慶祝活
動，許多婦女還會裝扮成女巫，在鎮中心
廣場上唱歌跳舞，狂歡到深夜。

▶ Discovery 周邊漫遊

市集廣場

廣場周圍保留著戈斯拉爾小鎮最多的中
世紀建築，其中包括哥德式的市政廳、中
世紀行會會館……市政廳為白色的拱頂，
大約建造於十五世紀，內部裝飾華麗，有
著繪製細膩的壁畫和花飾。市政廳對面的
組鐘也是市集廣場上重要的一景，每隔三
小時就會有音樂報時，是為了紀念拉默爾
斯礦山採掘一千年特別製作的。另外廣場
中央的噴水池，水池中央的雕像是象徵著
戈斯拉爾的帝國之鷹，閃著奪目的金光。

↓節日時的市集廣場。

德國‧王宮城堡 *Schloß Kaiserpfalz*

49

林德霍夫堡 Schloß Linderhof

最精采的凡爾賽宮模仿品

▶History 城堡簡介

　　林德霍夫堡座落於阿爾卑斯山脈的阿美爾山區（Ammergebirge），周圍峰巒起伏，林木茂密，是一處與世隔絕的隱居場所。從路德維希二世最為人熟知的新天鵝堡，可以方便的到達林德霍夫堡。一路上風光優美，還可以經過奧地利著名的休閒勝地「普蘭湖」。雖然林德霍夫堡沒有新天鵝堡壯麗的外觀，但卻充分顯露出帝國極盛時期的風光。雖然城堡本身並不大，但堡內金碧輝煌，古堡外更是遍布路德維希二世的各式建築珍寶，難怪被稱為歐洲歷史上洛可可式建築中的珍品，而且林德霍夫城堡也是路德維希二世諸多夢幻城堡中唯一完工的一座。古堡內部的裝修及周邊園林，是於1876至1886年的十年之間完成，園林是城堡中最重要的部分，正是園林的設計者，最終賦予了這座城堡劇院式的效果和平衡感。

　　當時巴伐利亞的路德維希二世剛剛繼承王位不久，他很快便選中了在這座位於森林環繞的山丘上，歷代巴伐利亞君王狩獵的山莊，並開始在這座山莊的基礎上著手打造他夢想中如夢似幻的林德霍夫堡。這座十八世紀風格的林德霍夫堡，模仿法王十七世紀時期建造的凡爾賽宮，和路易十六統治時期的建築風格，並且吸收了一個半世紀前巴伐利亞地區流行的晚期巴洛克建築的特點，特別是在林德霍夫宮周圍分布著風格各異的義大利式、法式和英式園林，園林內還點綴著頗具藝術性的噴泉、精心設計的池塘，以及許多看上去十分華麗但是卻缺乏實用性的建築，難怪人們喜歡把這座城堡稱為路德維希二世的建築珍寶箱。

　　古堡周圍是以阿爾卑斯山為背景的五彩繽紛的花圃和噴泉，彷彿一個躍動的音符。這個占地頗廣的古堡花園以義大利式花園為主體風格，主要是模仿凡爾賽宮的小特里阿農宮（Petit Trianon）建造，花園中的金飾噴泉，是以希臘神話為繪畫題材建造的。古堡的東西兩側，修剪整齊的山毛櫸樹籬，是法國花園的經典造型。古堡花園是在十九世紀建築大師卡爾‧馮‧埃夫納（Karl von Effner）的主持下修建的，主要由花園、人工池、階形瀑布、花園階形瀑布等組成。不得不提的是古堡中的階形瀑布，它利用宮殿後方奔流而下的水力形成了間歇噴泉，每隔一小時噴泉便會噴出比宮殿還高的水柱。而且從宮殿右邊沿山脊往上，還可看到一座巨大的山洞

→林德霍夫堡。

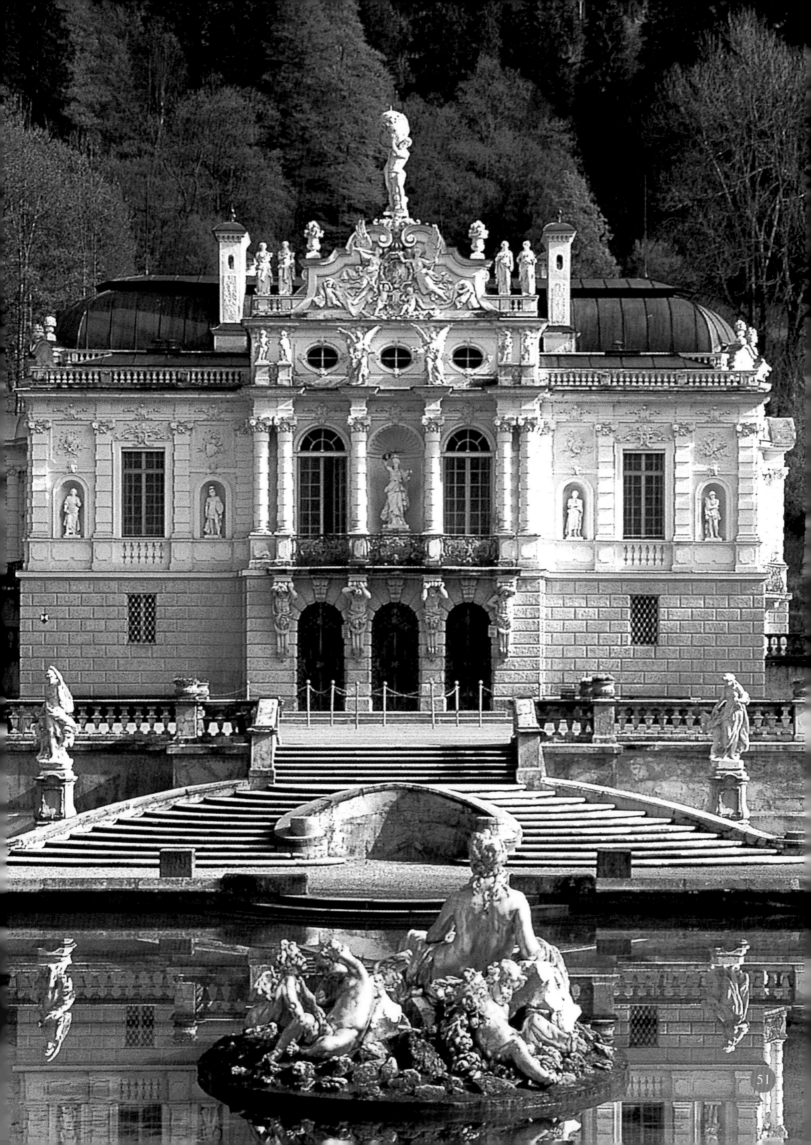

（Grotte），它是當初按照華格納歌劇的舞臺背景而人工開鑿的景觀，山洞內還特別使用了紅藍色的燈，所營造出的氣氛將地下湖泊和漂浮在水面上的鍍金貝殼船映照得更加夢幻，絕對可以說得上是一齣絕妙的光與影的幻覺遊戲，完美的達到了當時路德維希二世所希望營造的，華格納歌劇「唐懷瑟」（Tannhauser）中的氣氛或情調，也充分展現了路德維希二世的藝術天分。如今從古堡前繞過噴泉向上可到達圓頂的維納斯神殿，由這裡可以欣賞到整個花園，特別是噴泉噴出水柱時，景色最美。

→路德維希二世的宮殿。

Schloß Linderhof

> Story 專題報導

極盡奢華的古堡

　　林德霍夫堡的內部也有一個鏡廳，這個鏡廳又是一例文藝復興時期利用鏡子營造出大空間感覺的建築，而且還是這類建築

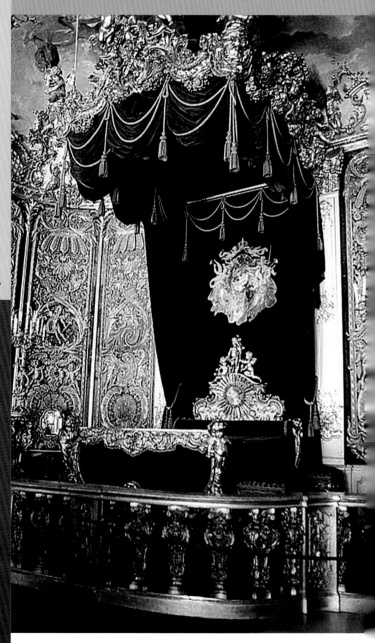

>Information 相關資訊

☀ 參觀時間
4～9月
9:00～12:15
12:45～17:30
10～3月
10:00～12:15
12:45～16:00

🚗 交通
位於德國加米施帕滕基興（Garmisch Partenkirchen）和奧伯阿瑪高（Oberammergau）的途中。

中使用鏡子較成功的。除了使用了大量的鏡子外，鏡廳中還運用許多織錦畫、雕像和肖像畫等營造浪漫奢華的氣氛，除此以外，古堡內外無不展現「奢華」二字。由於路德維希二世的個人嗜好，古堡中任何擺飾都要跟當時豪華的法國凡爾賽宮一較高下，特別是他的臥室，作為裝飾的藝術品多不勝數，床鋪更是非常大，而且還有可以升降的餐桌，並且也用他最喜愛的巴伐利亞藍的絲絨布，還特別使用了許多金色的葉子裝飾，另外房間中央的吊燈使用了重達半噸的水晶，其奢華比起凡爾賽宮可說是有過之而無不及。

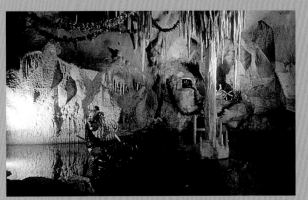

↑按照華格納歌劇舞臺背景開鑿的山洞。

路德維希二世與唐懷瑟

唐懷瑟是德國中世紀的遊吟詩人，有《抒情短詩》六首傳世。華格納根據其作品中主人公被誘惑至維納斯的宮廷中尋歡作樂，後又請求教皇赦罪的傳說，寫成歌劇《唐懷瑟》。大概是因為這部歌劇正對精神世界還活在中世紀的路德維希的口味，所以深受他的喜愛，路德維希二世還特別為了這齣歌劇設計和建造了一座石洞，並且將它命名為維納斯神洞（Venus Grotto）。石洞建成後，內部非常奢華，路德維希經常在石洞中欣賞這部華格納的歌劇，這座人工修建的奢華洞穴曾是路德維希二世的私人舞臺。

從棲身之所到奢華的宮殿，路德維希二世把人們最初尋求棲身之所的簡單要求發展到了林德霍夫堡，雖然最初他曾經決定要將城堡建造得非常具有家庭式的溫馨氣氛，但是最後城堡無論是內部的裝飾和擺設，還是外部的園林都極盡奢華。難怪後來整個國庫都因為這位國王的嗜好而被掏空，最後他悲慘的結局，似乎也成為了「命中注定」。

Schloß Linderhof

53

伯爵城堡 Schloß Landgrafen

格林兄弟的求學之地

▶History 城堡簡介

伯爵城堡位於德國蘭河（Lahn River）畔的浪漫小城——馬爾堡的中心，這座小城已經有八百多年歷史，在德國黑森州人的心目中，它占有十分重要的地位，人們甚至相信是馬爾堡孕育了黑森州豐富的歷史文化。早在十三世紀，黑森州侯爵就在這裡建造了伯爵城堡，從1247至1604年，曾三度成為黑森伯爵家族的住所。這裡也曾是圖林根伯爵路德維希四世的封地，可惜這位伯爵英年早逝，他的妻子伊莉莎白被迫放棄攝政的權力，最後移居馬爾堡鎮，並從此專心從事慈善事業，死後被奉為聖徒，從此來馬爾堡朝聖的信徒絡繹不絕，馬爾堡也成了中歐的宗教聖地，直到宗教改革後，朝聖者才逐漸減少。

馬爾堡過去還是德國騎士團的駐地，也正是在這裡，路德和茲威里進行著名的馬爾堡宗教對話，和關於聖餐意義的爭論。德國的浪漫主義也從馬爾堡獲得了有決定意義的推動。法律歷史學家弗里德里希·卡爾·馮·薩維格尼將一批文學家聚集在身邊，其中就包括著名的格林兄弟。在馬爾堡，他們獲得了創作德國民歌集和童話集的靈感。如今城堡下的市政廳及市集廣場，無數古老的商人房屋及狹窄的街道，共同構成了浪漫鮮活的中世紀山城景觀，馬爾堡因此成為德國著名的旅遊線路——童話大道上重要的城市之一。

伯爵城堡座落於馬爾堡所轄的一座小山上，山上到處是松樹和山毛櫸，鬱鬱蔥蔥，風景如畫。老城便依山勢而建，街巷狹窄彎曲，高高低低，處處臺階。城裡的民居都是漂亮的半木結構建築，一派

←城堡鐘樓

Se

54

風貌古樸的小城風光，古舊的城堡與神祕的哥德教堂，再加上格林兄弟曾經在此學習，讓整座小城因此而蒙上了重重的童話色彩。或許是因為馬爾堡人太熱愛這樣的氣氛，直到今天，蘭河河畔寧靜的風光一直沒有被現代文明打擾。如今站在城堡上，可以俯瞰整個馬爾堡市，這座城堡是在原來圖林根伯爵城堡的基礎上由聖伊莉莎白的後代建造的，為十分經典的德國晚期哥德樣式的宗教建築，處處顯現著硬朗的哥德式線條，高大的側窗和玫瑰花窗很容易讓人感受到中世紀詭祕的氣氛。十六世紀早期，路德曾經與茨溫格、梅蘭希頓等人在這裡進行過激烈的宗教論戰。城堡內的威廉館現在是馬爾堡大學文化史博物館，這裡展覽著從西元前一直到中世紀的許多著名藝術作品，以及西元前到中世紀的繪畫作品和美術作品。城堡前方的路德維希－比克爾大街（Ludwig-Bickell-Treppe）的臺階上，便是當地著名的森林之家，這裡曾經是薩維尼教授和格林兄弟經常聚會的地方。

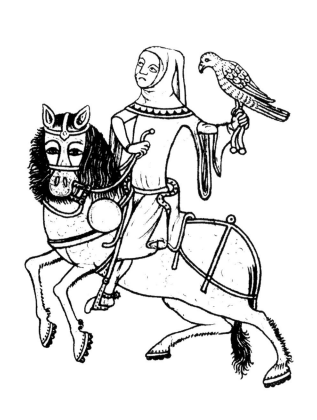

>Information

☀ 參觀時間
週二～週日
10:00～18:00

🚗 交通
位於著名城市馬爾堡市。

ß Landgrafen

Schloß Landgrafen

▶Story 專題報導

馬爾堡大學城

馬爾堡大學創立於1527年，是馬爾堡的另一個驕傲。這座大學是德國的顯貴菲利普伯爵所創立的新教徒大學，所以後來大學的名字也以伯爵的名字命名為馬爾堡菲利普大學（Philipps-Universitaet Marburg），而且它也是現存歐洲最早的新教大學。經過幾百年的發展，馬爾堡大學已經發展成為以醫學、自然科學、人類學及社會學的研究與教育為主的綜合性大學，並且與海德堡、哥廷根、圖賓根並稱德國四大大學城。歷史上德國的許多名人都曾經就讀於此，其中就包括婦孺皆知的格林兄弟、新康德主義者赫爾曼·柯亨（Hermann Cohen）、海德格爾，和物理學家奧圖·海恩（Otto Hann）等。

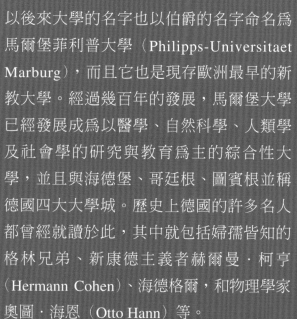

◎參觀時間：
馬爾堡大學文化史博物館
11～3月　11:00～17:00
4～10月　11:00～18:00　週一閉館

格林兄弟

1802至1803年，出於對父親及其職業的景仰，格林兄弟（The Brothers Grimm）開始在馬爾堡大學學習法律。在馬爾堡的歲月，為他們日後的成長奠定了基礎，培養了他們聰靈浪漫而又嚴謹求實的心性。在馬爾堡大學時，他們被弗里德利希·卡爾·馮·薩維格尼（1779～1861）淵博的學識、嚴謹的治學態度和富有朝氣而又不失謙遜的人格魅力所深深吸引，並與他結成了亦師亦友的深厚情誼。在薩維格尼的社交圈裡，格林兄弟結識了一些德國浪漫主義文學流派的代表人物，在他們的影響和支援下，兄弟倆開始蒐集整理朋友的詩和小說，後來又將注意力轉到代表德國精神文化遺產的民間傳說上，於是便產生了格林童話。1812年，兄弟倆出版了《兒童與家的童話》，雖然一開始這本書並不受歡迎，而且得到了嚴苛的批判，但經過不斷的刪減和改變，格林童話漸漸成為世界著名的文學作品集，到十九世紀末，作品集已經完整的囊括了兩百多篇童話和六百多篇故事，成為德國浪漫主義文學的代表，格林兄弟也成為文化史上不朽的人物。

↑格林兄弟。

▶Discovery 周邊漫遊

聖伊莉莎白教堂（Elisabeth Kirche）

　　伊莉莎白曾經是匈牙利的公主，後來她嫁給了圖林根的伯爵，可是不幸的是，伯爵很快就過世了，公主也被逐出家門，遷居至馬爾堡。伊莉莎白是個非常善良而仁慈的公主，經常接濟那些貧苦的人，可惜她不幸於二十四歲時逝世。她去世後，人們不僅把她奉為聖徒，而且在馬爾堡建造了這座教堂以紀念她的美德，現在，在教堂內部安放著伊莉莎白公主的黃金棺木，裝飾得美輪美奐，彩繪玻璃上還繪有聖女伊莉莎白的生平。這座聖伊莉莎白教堂是德國最古老的哥德式宗教建築之一，而到達教堂的上坡路鋪設著石板道，道路兩旁皆是具有特色的半木製結構房屋，使這條道路成為馬爾堡市最具吸引力的道路。

◎參觀時間：
4～9月　9:00～18:00
10月　9:00～17:00
11～3月　10:00～16:00
週日教堂還會舉辦彌撒，一般在11:00開始。

市集廣場

　　在馬爾堡的市集廣場周圍都是一些半木製結構、色彩鮮艷的建築，這些建築是中世紀貿易繁榮時期的產物，現在則沉睡於此。漫步市集，彷彿時空倒流回到中世紀的馬爾堡一般。市集廣場正中有一座噴泉，常常可以在附近看到休閒的馬爾堡大學學生。在市集廣場的東北則是著名的馬爾堡大學的教堂，而在東面不遠則是大學蠟人博物館，以及馬爾堡的另外一座歷史悠久的教堂——聖彼得與保羅教堂。文藝復興風格的市政廳也在附近，屋頂上古色古香的大鐘每到整點就會報時。而市集廣場向東的巴爾菲瑟街上（Barfuß Erstraße Str.）有從前格林兄弟曾經居住過的房子。

→伯爵城堡夜景。

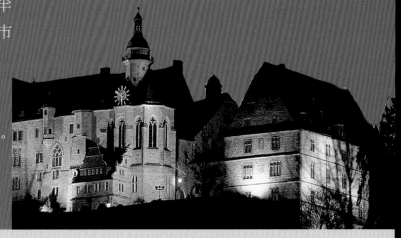

Schloß Landgrafen

維爾茨主教的權勢標誌

▶History 城堡簡介

出產美味法蘭克尼亞酒的維爾茨堡地區（Wurzburg）是德國最值得著迷的地方之一，瑪利恩城堡就座落於這座歷史悠久的德國小鎮中心的丘陵上。在中世紀城牆中的瑪利恩城堡，曾經是1253至1720年期間維爾茨堡教區主教的行宮，而城堡最深處的圓頂建築就是瑪利恩教堂。這座教堂最初是西元前一百年統治該地的羅馬人的神殿，後來維爾茨地區信奉基督教的領主，在706年出資將這座神殿改建成了後來的基督教教堂，如此的歷史也使得這座教堂成為如今城堡內最古老的建築。到了十五世紀末，人們在城堡周圍修建了環形的城牆，外壁非常堅固，最厚處有3.5公尺，初建成時的教堂是德國最大的羅馬式建築風格的教堂，也因多年不斷的改擴建而逐漸成為巴洛克風格。教堂的地面由可活動的石塊組成，下面埋葬著維爾茨歷代的大主教。到了十六世紀，這座中世紀城堡的擁有者維爾茨堡主教將城堡進行了擴建，1631年，瑞典人的軍隊襲擊了維爾茨堡，在經歷了這番劫數之後，後來的主教將城堡周圍的護牆加固，並且加建了陵堡。到了十八世紀中

↑城堡與城堡下的聖人像。

↓通往城堡的羅馬式古橋。

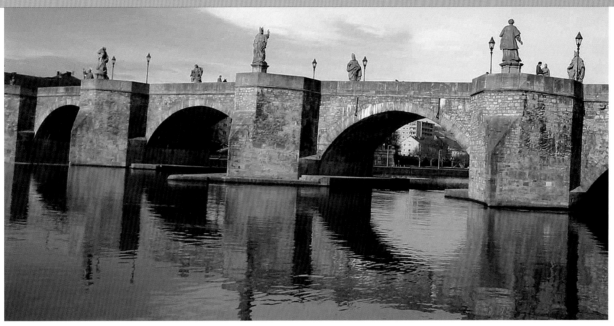

期，教皇將行宮移至市中心城堡。最近一次修繕則在十八世紀初，其中包括格萊芬克勞庭院（Greiffenclau）、司令官房間和巴洛克式軍火庫，都是在這一時期加建的。

現在瑪利恩城堡已經不再有人居住，而被當地政府開發成一處觀光勝地對公眾開放，城堡中有兩座維爾茨堡重要的博物館：其中的一座是美因法蘭克博物館（Mainfraenkisches Museum），另外一座是領主博物館（Furstenbau Museum）。美因法蘭克博物館是瑪利恩城堡之旅的起始，透過博物館中的展品可以充分了解到維爾茨堡的歷史。這座博物館創立於1913年，但是在1945年3月的戰火中，當時博物館中的收藏悉數被毀，直到1947年博物館才重新開放。現在仍保留著德國著名雕刻家里門施奈德（Tilman Riemenschneider, 1460～

1531）在維爾茨堡大大小小的教堂、博物館和宮殿中許多不朽的雕刻作品，而他的墓碑也就安放在大教堂中。除此以外，美因法蘭克博物館中還陳列著該地區的各種民間用具、藝術品，其中也包括老盧卡斯‧克拉納赫（Lucas Cranach the Elder）的著名繪畫作品《亞當與夏娃》等。領主博物館（Furstenbau Museum）則主要展覽瑪利恩城堡的相關歷史文物，與維爾茨主教曾經使用過的奢華生活用品、珠寶，以及其他與城市歷史相關的文物。這座巴洛克風格的建築與建築內色彩明麗的裝飾，營造出的氣氛莊嚴而不失歡愉，好似一首凝固的華爾滋。融合現實與神話的繪畫與建築結合在一起，充分展現了巴洛克藝術的精髓。

↓維爾茨堡市。

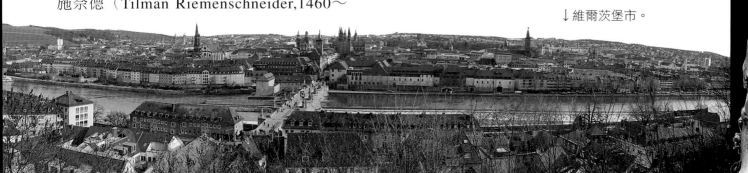

> Information

☀ 參觀時間
4～10月　9:00～18:00
11～3月　10:00～16:00　週一閉館

🚗 交通
位於德國東南的維爾茨市。

> Story 專題報導

里門施耐德

　　德國文藝復興時代最著名的雕刻家蒂爾曼・里門施耐德（Tilman Riemenschneider, 1460～1531），在1920至1921年，曾擔任維爾茨堡市市長，而也正是在這裡，他度過了自己藝術上最輝煌的日子。里門施耐德的作品線條流暢，十分注重光影效果。

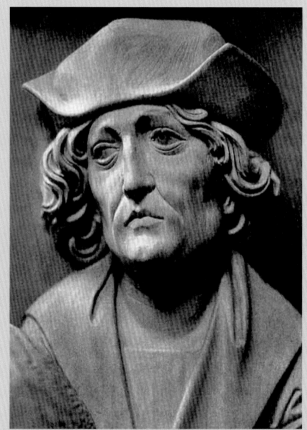

↑蒂爾曼・里門施耐德。

←主教宮皇帝廳中提埃波羅所繪製的《巴巴羅薩的婚禮》。

←維爾茨堡建立一千三百年的紀念標誌。

維爾茨堡市（Wurzburg）

維爾茨堡是中法蘭克地區的首府，西元前1000年左右，凱爾特人最早在這裡建造了要塞和房屋，並在此居住下來，到了西元八世紀，維爾茨堡作為大主教的主要領地，因此迅速的繁榮發展起來。而建立於1402年的大學，至今仍然繼續為德國培養人才。德國發行的五十馬克紙幣，以巴爾塔扎爾·諾伊曼肖像作為正面圖案，背面則以維爾茨堡的古典建築為主體，可見維爾茨堡在德國人的心目中占有重要地位。維爾茨堡周圍都被葡萄園包圍起來，每年4至11月，附近小村莊中的人們都沉浸在葡萄酒節飄香的美酒和香味四溢的烤肉海洋中。難怪維爾茨堡大學初建時期，人們說大學生的生活被溫泉、愛情和葡萄酒毀了。但是也正是在這所大學中，1895年，倫琴發現了X射線。如今人們仍然保留著一邊飲酒一邊吃著法國軟奶酪的習慣，並且要到太陽西沉才晃晃悠悠的回家。而2004年恰好是維爾茨建立一千三百年紀念，整個維爾茨堡的沸騰度因此又升高了好幾度。

◎參觀時間：
4～10月　10:00～17:00
11～3月　10:00～16:00

▶Discovery 周邊漫遊

主教宮（Residenz）

建造於十八世紀中期，維爾茨大主教為了炫耀自己的權勢，除了建築了瑪利亞山城堡外，還建造了這座主教宮。建築中最著名的就是階梯廳正面以及天花板上近600平方公尺的壁畫。這是威尼斯的壁畫畫家提埃波羅的作品，是世界最大的壁畫。白廳（Weißer Saal）則是全部以白色浮雕裝飾，與以金屬工藝、大理石豪華裝飾的皇帝廳並稱主教宮最華麗的房間，房間內部展現了經典的洛可可式繁複風格。而在宮殿之外則是弗蘭肯的守護女神噴泉，她的一隻手中緊握著的就是維爾茨堡的市徽。到了每年6月，白廳和皇帝廳中會舉辦莫札特音樂節，屆時世界一流的指揮家和演奏家會聚集於此。音樂節極受歡迎，門票一般都需要預約。

◎參觀時間：4～10月　10:00～17:00
　　　　　　11～3月　10:00～16:00

聖人像（St. Kilian）

是當地十分尊敬的城市守護人基利安的塑像。西元七世紀，基利安來此傳教，後來不幸被異教徒殺害，至今每年7月，當地都會舉行「基利安」的慶典活動，企求幸福安康。

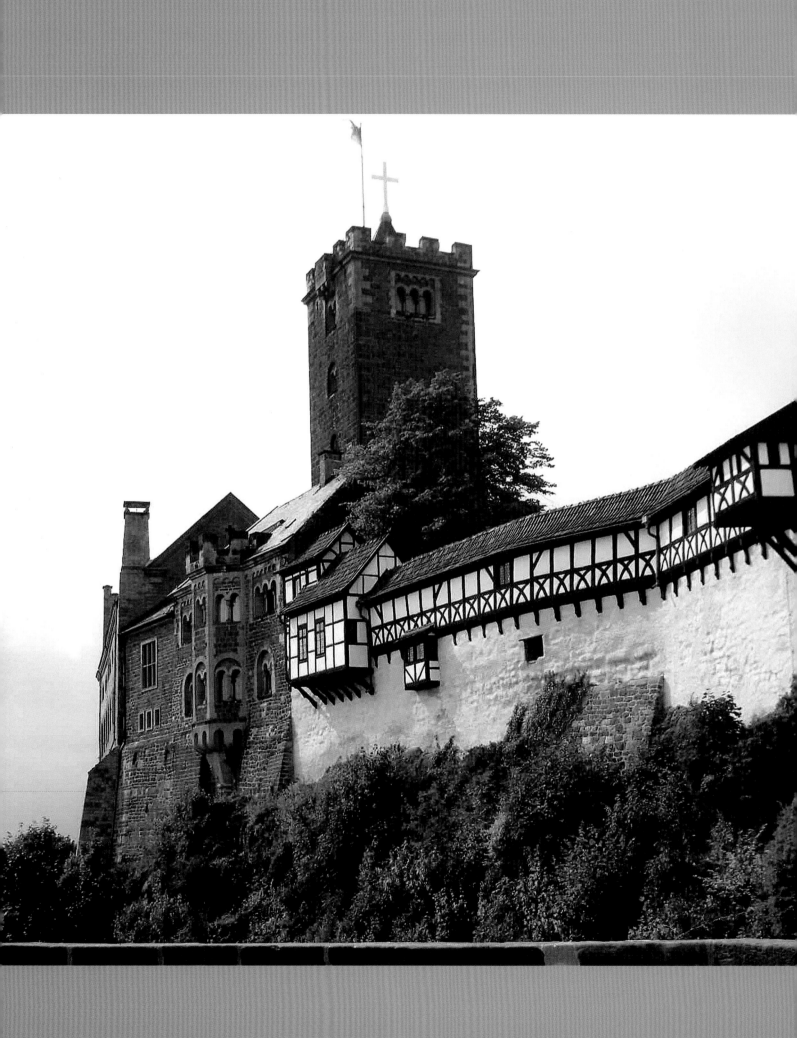

萊茵河畔的城堡

若論沿途自然風光，萊茵河必定算不上世界最美的河流，但是說到沿途的人文景觀，萊茵河必定當仁不讓。流淌在西歐的這條河流，孕育了歷史上無數個繁榮的城市，整個歐洲沒有一條河流可以與萊茵河匹敵。如今在萊茵河兩岸遍布著一座座如詩如畫的古鎮，難怪依偎在她懷抱中世代生存的兩岸歐洲人民也喜歡將它譽為母親河。特別是在萊茵河流經德國的一段遊覽，是另一條德國古堡之旅。

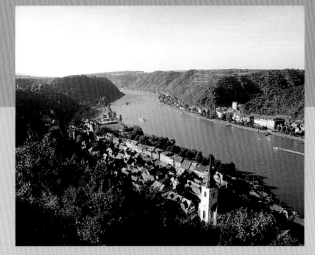

↑萊茵河畔的小鎮。

就像中國人喜歡說「黃河是中華民族的發源地」一樣，德國人最喜愛引用的話則是「父親河萊茵河與母親河摩澤爾河的相會」。德國人對於萊茵河有著同樣深厚的感情，那是因為這裡蘊涵著最豐富、最輝煌的德國歷史。從美因茨到科隆，特別是從賓根到科布倫茨不到100公里的河道兩側，集中了德國最多且又最著名的城堡，這段河道也因此被人們稱為萊茵河的「華彩河段」。

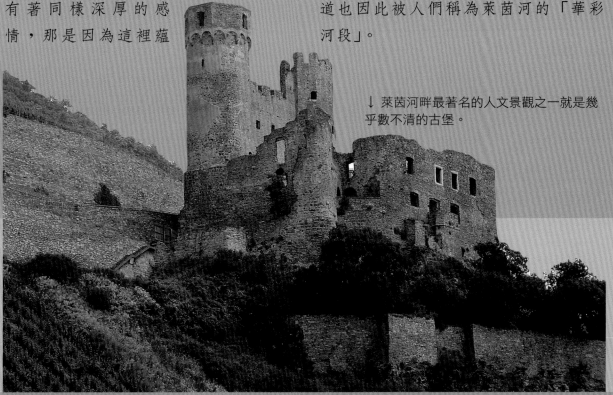

↓ 萊茵河畔最著名的人文景觀之一就是幾乎數不清的古堡。

埃爾茨堡 Burg Eltz

縈繞羅雷萊傳說的城堡

▶History 城堡簡介

　　萊茵河流經德國的一段素以城堡繁多聞名，埃爾茨堡就是其中最著名的一座。埃爾茨堡位於摩澤爾河畔的埃爾茨谷地，周圍是茂密的樅樹林，自十二世紀以來不斷進行修築和擴建，而且也從來沒有受到過重創，是這一區域少數幾座保存較爲完整的城堡之一，特別是西側的呂貝納赫館禮拜用的凸窗，建造得相當美觀，植物紋樣的裝飾，與周圍自然景觀相調和的哥德式

風格，使窗戶與持槍盾的騎士相比更適合寫入童話世界。埃爾茨堡最早建造於西元九至十世紀，是當時非常典型的防禦工事，城堡外圍用土牆以及木柵欄防禦，現在我們所看到的城堡雛形，則基本建造於十一至十三世紀，並且爲當時這一地區的統治者－霍亨斯陶芬家族（Hohenstaufen）所有，而城堡附近的村莊也基本形成於這一時代。歷史上關於埃爾茨家族的記載始

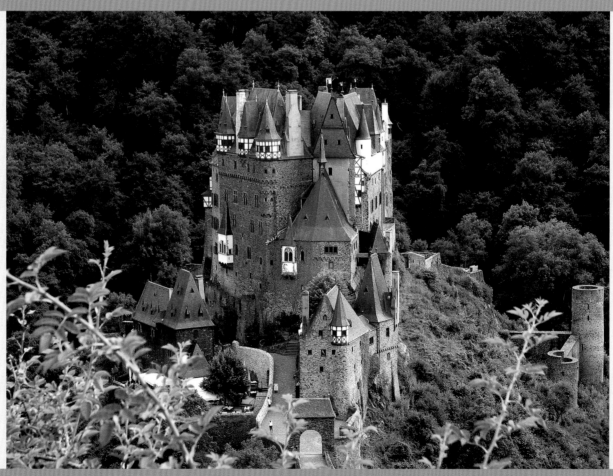

↑埃爾茨城堡。

於巴巴羅薩統治的時期，這座城堡也正是巴巴羅薩給予這個家族的賞賜。埃爾茨堡三面為埃爾茨河所環繞，距離河面70公尺，它所處的位置恰好在當時一條重要的古道上，這條古道是聯結德國當時幾大重要城市－摩澤爾河流域的艾費爾（Eifel）以及梅菲爾德（Maifeld）的重要商道。

城堡所有者埃爾茨家族一直都十分富足，他們對城堡的改擴建也因此一直沒有停止過，從早期的羅馬式建築元素，一直到後來的巴洛克式建築元素，在這座城堡中都可以看到，特別是城堡中現存的各式各樣華麗的洛可可風格的家具，更為城堡增添了吸引力。許多和埃爾茨堡同時期建造的城堡，都比較突出其作為防禦工事的功能，但是埃爾茨堡卻較突出其用於居住的功能。另外，它之所以能夠較少受到軍事攻擊，得益於埃爾茨堡的所有者埃爾茨家族高超的外交手腕，他們不僅在官場上如魚得水，而且總能夠籠絡到許多英勇的騎士為其效命。現在城堡的主人仍然是埃爾茨家族的後代，但是從十九世紀初開始，埃爾茨家族的成員已經不居住在城堡中了，而搬到萊茵河畔的埃爾特維（Eltville）。從得到國王嘉獎的埃爾茨家族第一代到現在，城堡已經傳到了埃爾茨家族的第三十三代，也就是卡爾‧格拉夫‧馮‧烏德‧埃爾茨（Dr. Karl Graf von und zu Eltz）。

>Information　相關資訊

☀ 參觀時間
4～11月　每天9:30～17:30
需要導遊帶領方能進入，每十五分鐘有一次導遊解說，前後需要四十五分鐘。

🚗 交通
在科布倫茨乘坐前往考赫姆（Cochem）、布雷（Bullay）、維熱赫爾（Wengerohr）或特雷爾（Trier）的列車，在摩塞克恩（Moselkern）下車，可步行前往或者乘坐觀光馬車到達。

德國‧埃爾茨堡　Burg Eltz

65

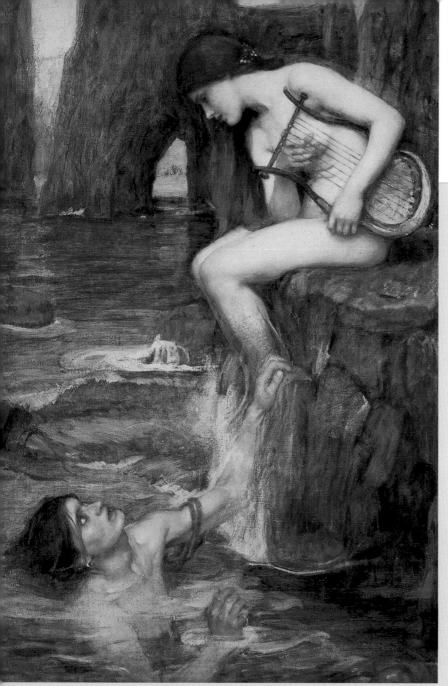

←沃特豪斯所繪製的羅雷萊望著因她而即將溺死的水手，自己彷彿也被無盡的衝動所控制。

歌《羅雷萊》，講述的是美麗的女妖羅雷萊經常坐在懸崖上一邊梳頭一邊用歌聲誘惑過往的船夫，當船夫沉醉於她的歌聲而忘記眼前湍急的河流時便葬身魚腹。後來有人將詩配上音樂，迅速傳遍了歐洲，成為了萊茵浪漫主義的傑作。

貓堡與鼠堡

古羅馬人把兩條河的匯合點叫做「孔夫倫特斯」，即合流的意思，埃爾茨就位於這樣的地帶，歷來都是重要的軍事重地，因此城市周圍也少不了古堡。距離埃爾茨堡不遠的地方有兩座城堡，一座稱為貓堡（Burg Katz），一座稱為鼠堡（Burg Maus）。鼠堡最初由羅馬人建立，是主要用來管理通行萊茵河上的船隻和防禦日耳曼民族的碉堡。一開始這座城堡並不叫鼠堡，但是傳說某年這一地區青黃不接，老百姓無糧維生，人們要求教皇放糧賑災，但自私的教皇不肯，還放火燒死前來懇求

▶Story 專題報導

羅雷萊的傳說

距離埃爾茨堡不遠的地方就是羅雷萊。自古羅雷萊懸崖附近水流湍急，而且多急轉彎，河底又多礁石，古時許多船隻走到這裡都沉沒了。而德國浪漫詩人克萊門斯·布倫坦諾在他的小說中根據這一帶流傳很久的傳說，寫下了民謠《羅雷萊》，和希臘傳說中塞壬的故事非常相似。後來著名的詩人亨利希·海涅據此改編寫下了詩

↑頗具傳奇色彩的貓堡。

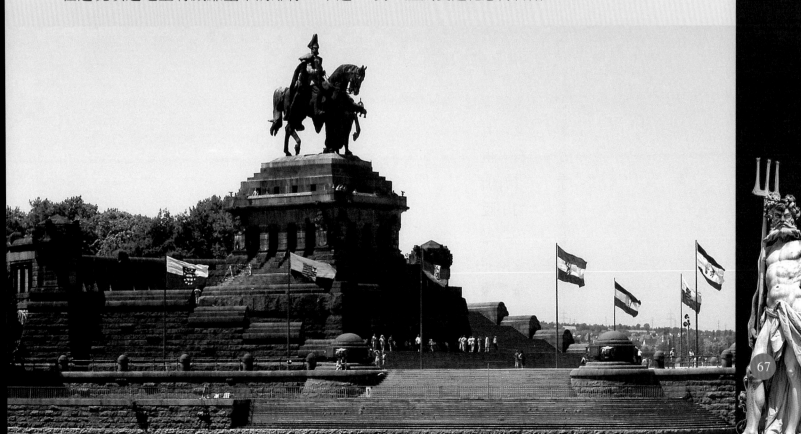

→埃倫布萊特施坦茵要塞。
↓德意志角的威廉皇帝雕像。

的百姓，並且躲到了城堡中。結果囤積的糧食招來了飢餓的老鼠，老鼠不僅吃光了糧食，而且還把自私的主教咬死，後人便把這座城堡叫作「鼠堡」。後來鼠堡一直作為河流上的一個關卡，在中世紀封建勢力割據，另外一位領主為了表示和鼠堡的主人對立，於是在鼠堡對面建造了一座城堡，並且取名為「貓堡」。

▶ Discovery 周邊漫遊

德意志角（Deutsches Eck）

德意志角是德國科布倫茨市非常著名的景點，位於萊茵河與摩澤爾河交會的城市——科布倫茨市。1897年人們拆除了中世紀城牆後，用這些材料填造了這塊地方，在這塊填造地上有威廉皇帝的雕像。不過

現在我們所看到的德意志角已並非是最初建造的，在二戰即將結束的時候，美軍錯把這裡當作碉堡炸毀了。現在的德意志角為重新建造，並成為德國統一的紀念碑。

埃倫布萊特施坦茵要塞（Festung Ehrenbreitstein）

這座要塞位於科布倫茨的對岸，站在德意志角就可以清晰的看到它。埃倫布萊特施坦茵要塞曾經是萊茵河沿岸幾大古堡之一，它所在的古城鎮不僅是歷史上重要的軍事重鎮，而且也曾經是德國歷史上著名的文化城市，歐洲許多作家和畫家都曾經活躍於此。如今要塞被闢為市立博物館，另一座為奧迪紀念博物館。

海德堡城堡 Burg Heidelberg
德式浪漫的標誌

▶History 城堡簡介

1924年，匈牙利作曲家西蒙德·榮格爾（Sigmund Romberg）把一部德國舞臺劇改編成音樂劇《學生王子》在百老匯引起轟動，其中有一首情歌叫做「海德堡的夏日」（Summertime in Heidelberg）如此描述海德堡：「當夏天來到海德堡，放眼望去，處處美景，路旁的樹木都似去教堂做禮拜的信徒，他們穿上最美麗的衣服，每一天都成了快樂的假期，微風中都充滿了濃郁的花香……」在許多人的心目中，海德堡正是浪漫德國的縮影，而海德堡城堡就位於一座被稱為「國王寶座」的小山上，是整個海德堡的標誌。絳紫色的城堡和淡黃的現代建築群互相映襯，中世紀的風光與現代文明的氣派跨越時空，結合的相得益

彰。它的魅力傾倒了無數文學家和藝術家，激發出了他們的靈感。哥德就曾經八次來海德堡旅行與居住，馬克·吐溫也曾在他的旅行日記中提到過海德堡，並且深深的愛上了這裡。

海德堡位於德國西南部內卡河與萊茵河交會處。內卡河是貫穿德國西南地區的美麗而富有文化意義的河流，內卡河流域更是德國以聰明、勤勞、樂天著名的斯瓦本人居住的地區。海德堡城堡自十三世紀開始興建，工期跨越了近三百年才基本完成。建成後的海德堡城堡原名伯爵城堡，後來它又經過了幾次改擴建，形成今天揉合了哥德式、巴洛克式建築元素的文藝復興式建築，更稱得上是德國文藝復興時期

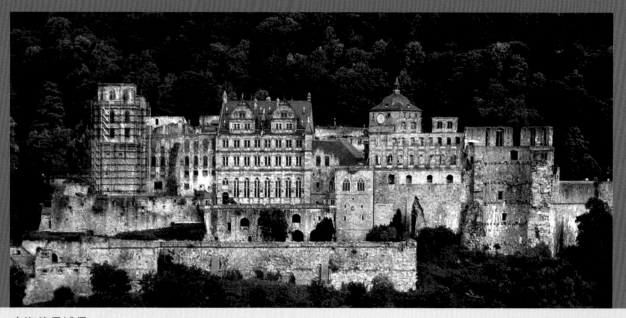

↑海德堡城堡。

→古橋上的要塞。

的代表作。古堡的正門雕有披著盔甲的武士隊，中央庭院有噴泉以及四根花崗岩柱，四周則為音樂廳、玻璃廳等建築物。城堡損壞的一側樓面上的浮雕精美，目前一樓、二樓還在繼續使用，三樓和四樓則只剩下一面外牆，一排排高大的側窗似畫框一樣，將藍天、白雲和海德堡的美景永久的鑲嵌其中。

十七世紀末，經歷了奧爾良戰爭，海德堡城堡遭受到了建成以來最嚴重的破壞，整座城堡幾乎毀壞殆盡。城堡的主人選帝侯家族也放棄了這座他們曾居住了三百餘年的城堡，而遷居至曼海姆。雖然後來城堡得到部分重建，但是剩餘部分仍保留著殘敗的模樣，一直到四百年後的今天。真實的殘缺與給人虛幻之感的過去，由海德堡城堡以這樣特殊的方式呈現給了現代人，也正是這樣的呈現，使得海德堡城堡更加魅力四射。

此後的海德堡再沒有經受過什麼折磨，即便是在第二次世界大戰中，當盟軍向德國的其他城市投下成千上萬噸炸彈的時候，海德堡卻免受戰爭的凌辱，傳說是因為在當時海德堡是世界聞名的大學城，盟軍為了保護人才，才沒有把海德堡列為轟炸目標。原來知識不僅能改變一個人的命運，有時也能改變一座城市的命運。

>Information

☀ 參觀時間

8:00～17:00，12月24～31日上午閉館
想要參觀古城內部，必須參加有導遊解說的導覽團。

🚕 交通

由馬克廣場步行二十分鐘，乘坐登山纜車可以直達城堡。

🏠 住宿

海德堡是德國著名的旅遊城市，在海德堡住宿十分方便，咖啡館、餐館等休閒場所也很密集。

🔗 海德堡旅遊網站
http://www.cvb-heidelberg.de/

←通往城堡的古橋。
↓海德堡大學圖書館。

▶Story 專題報導

奧爾良戰爭

　　十六世紀，海德堡統治者選帝侯全力支援新教改革，也因此成為十七世紀初「三十年戰爭」時新教陣營的一份子，結果使得整個海德堡捲入戰火，並遭到了嚴重的破壞。海德堡城堡在這次戰爭中受到了重創，雖然戰後得到了修復，但是規模遠不如從前。在戰爭結束之後，選帝侯為了找到一個強大的後盾，便把女兒莉斯洛特（Liselotte），亦即法國歷史中所稱的伊莉莎白－夏洛特（Elizabeth-Charlotte）嫁給了法王路易十四的兄弟奧爾良公爵。可惜夏洛特並不能為法國人所接受，他們甚至公

然嘲笑這位公主言語喧嘩、舉止不如法國名媛貴婦。但是，當選帝侯之子去世，選帝侯無人繼承時，路易十四卻打著其弟媳為選帝侯公主的身分欲奪取統治權，然後順理成章的將法蘭西帝國的疆域推展到萊茵河右岸。選帝侯家族斷然加以拒絕，路易十四也自然不會輕言收手，於是便強硬的派軍護送奧爾良公爵至海德堡，結果就引發了「奧爾良戰爭」，雖然選帝侯帶軍奮力抵抗，但戰爭仍以失敗告終。

海德堡大學城

　　海德堡大學是德國最古老的大學，於1386年創立。在十六世紀後半期至十七世紀初大學進入了它的黃金時代，當時來自歐洲各地的學生匯聚於此，海德堡也因此成為當時德國宗教改革後新教的文化重鎮。但是在「三十年戰爭」（1618～1648年）

→廣場附近的選帝侯官邸改建的博物館。

期間，海德堡遭到舊教支持者攻擊，大學也遭受極大破壞。戰爭的破壞使海德堡大學不得不在十七至十八世紀初關閉，直到1803年，在巴登大公大力支持下，大學重新向學子開放，並且也由原來宗教、思想的哲學研究領域，向科學和醫學研究方向轉變。此後大學不斷擴展，學科涉及數學、自然科學、人文等科系，逐漸成長為一個綜合大學。目前，該校擁有八百種以上的開課項目，學生數目約為一萬兩千人。在這個歐洲著名的大學城裡，不但壯觀美麗的建築值得細看，其自然環境更是迷人，這裡的四季都各自呈現不同的景緻，是典雅浪漫之所在。

▶ Discovery 周邊漫遊

馬克廣場

　　馬克廣場是海德堡的主市集廣場，廣場周圍聚集許多文物古跡。其中，普法茲選帝侯博物館（Rurpfalzisches Museum）是以十八世紀選帝侯宅邸為館址的博物館。館內展示有十七世紀以來的一些藝術作品以及貴族生活用品，特別是1907年，海德堡近郊出土的海德堡人猿資料等貴重出土品值得參觀；大學圖書館（Buchauststellung der Universitat）對一般大眾開放，可以感受在海德堡大學學習的氛圍，另外圖書館蒐集的馬尼塞古抄本等也對外公開展示，絕對是感受海德堡文化的好去處。

哲學家小徑（Philosophenweg）

　　大學城中的哲學家小徑非常著名，綠蔭處處的山坡上視野極佳，是曾經在海德堡學習的哲人、學者，最喜歡漫步沉思、欣賞市區景緻的地方。從石橋北端偏僻的小徑上山坡，形成了絕佳步道，途中有一塊稱為「哲學家庭園」的綠地，是欣賞海德堡舊城區風光的好地方。

學生監獄（Studentenkarzer）

　　此為海德堡大學於1912至1914年設立的禁閉室，現在來到這裡還可以看到室內天花板上塗抹圖畫、社團主張、旗幟等，還有一些人將自己的姓名及關禁閉的日期寫在上面。當時的市民常常向校方抱怨學生的行為不夠檢點，校方只得設立一個這樣的「監獄」，所以這裡也並不是真正的監獄，學生坐牢的時間也不超過兩星期。學生被送到監獄後，第二天只能喝水，吃一些麵包，表現良好才能獲得另外的食物，而且關禁閉期間仍可到教室聽課，也並不禁止從別處買食物進來，也沒有禁止探望，因此這裡反倒成了學生樂園，有些人還故意「犯罪」以求被「關」。

→學生監獄牆壁上的塗鴉。

71

馬克斯堡 Burg Marksburg

聖馬克斯守護的城堡

▶History 城堡簡介

在萊茵河流域座落著德國的許多古堡，特別是在波恩到美因茨之間，這段水路只有約56公里，但是卻可以說是世界上城堡密度最大的河谷。馬克斯堡就是這段流域的一座著名城堡，座落於德國古鎮布勞拉赫附近臨近萊茵河的一塊峭壁上，曾經是德國歷史上一座非常著名的中世紀防禦工事，也是現存的中世紀城堡中，保存較為

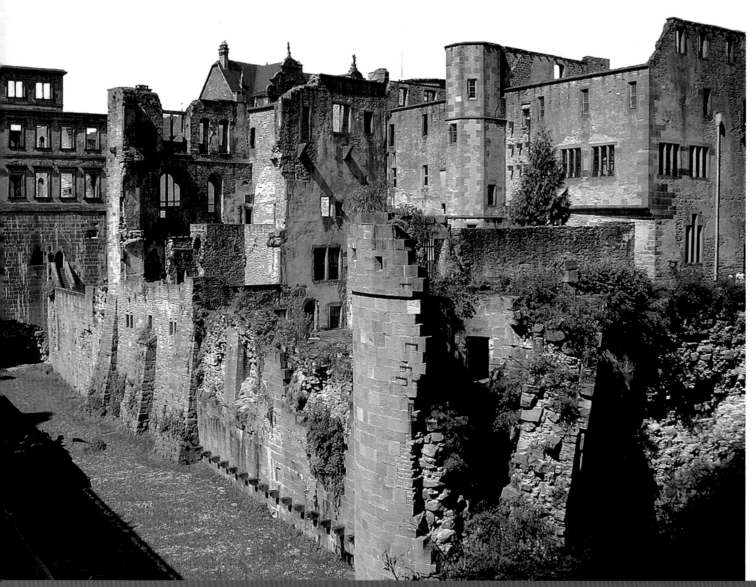

↑城堡只有一部分得到修護，另外的一半還保持著殘破的景象。

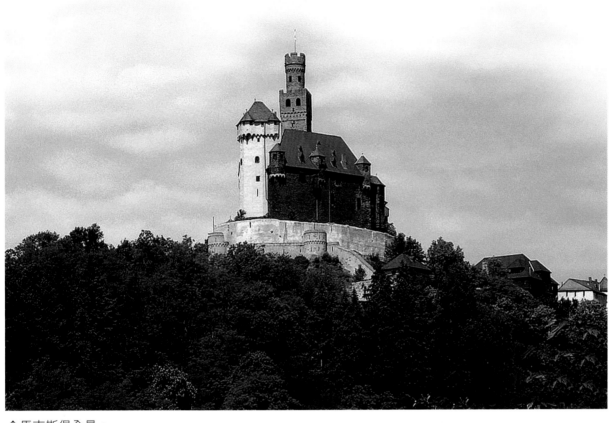

↑馬克斯堡全景。

完好的一座。馬克斯堡是這段萊茵河流域唯一建造於中世紀的城堡，在戰爭不斷的混亂中世紀逃脫了戰火的破壞，和那些建造於十九世紀看上去金碧輝煌的古堡相比更具滄桑感。在歐洲中世紀，馬克斯堡一直都爲德國望族所有，除了經常得到修繕外，在封建割據時期也沒有歷經過多少戰爭，所以沒有太多損壞。後來古堡協會又對城堡進行了修繕，基本還原了其中世紀的風貌。馬克斯堡和許多德國中世紀的城堡一樣，是一座砂岩建造的城堡，城堡基本保持了中世紀風貌，只是在十七世紀時爲了鞏固防禦而增添了一些防禦用的建築

構造。現在城堡中收藏了許多中世紀武器，以及一些審訊犯人時所用的拷問工具，城堡中的花園基本保留自中世紀，雖然經歷了幾個世紀，德國園林的變革也似乎沒能影響到它一絲一毫。

馬克斯堡的名字源自於塔內禮拜堂壁畫上的聖徒馬克斯，高聳的瞭望塔是城堡最美的部分，也是城堡最早建成的部分。塔高150公尺，從這裡眺望萊茵河景色壯觀。城堡的歷史可以最遠追溯到1231年，也正是在這一時期，城堡的下部防禦工事建築完成。那時城堡整體爲羅馬風格，掌管馬克斯堡的艾普斯坦（Eppstein）家族，是當

←城堡地下室中的刑具。

時德國的望族，擔任過德國的大主教及美因茨和特里爾地區的選帝侯。更早的時期，初建成的馬克斯堡還不能稱爲一座城堡，只是屬於當地的領主艾普斯坦爵士具有防禦功能的居所。到了十三世紀末，城堡轉而成爲凱森伯根（Katzenelnbogen）家族的財產，而根據凱森伯根伯爵的意願，凱森伯根家族對城堡進行了改建，最終它被改建成了一座中世紀典型的防禦工事，此時，它看上去更像一座時刻準備投入戰爭的城堡，並最終形成了現在我們所看到

的哥德風格。如今，馬克斯堡是萊茵河地區現存的中世紀建造的保存較完整的城堡之一。

1866年，城堡連同布勞巴赫（Braubach）小鎮都劃入普魯士版圖，1900年被德國古堡協會選中，並將其購買下來作爲其總部辦公地。在最終令德意志帝國覆滅的第一次世界大戰爆發期間，馬克斯城堡還曾經作爲傷兵的休養地和拘禁戰俘的監獄。如今來到布勞巴赫，看到古堡、半木製結構古宅以及小鎮周圍那些具有百年歷史的葡萄園，恍惚間似乎又回到了中世紀，感受到了想像中真正的歐洲田園風光。

↓城堡附近小鎮上的噴泉。

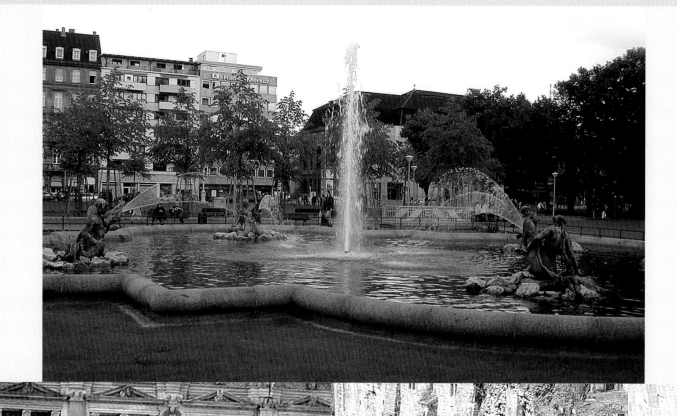

↑小鎮上的弗里德里克宮。

▶Story 專題報導

◎參觀時間：復活節到10月　10:00～17:00
11月到復活節　11:00～16:00

德國古堡協會

　　古堡協會的創始人鮑杜‧埃伯哈德教授（Bodo Ebhardt），是柏林建築界的重要學者，他非常關注那些散落在德國土地上的城堡，是德國較早提出保護城堡的學者之一，德國古堡協會也是在他的倡導下創立的。古堡協會主要負責保護並且重建德國的古堡以及其他具有歷史文化價值的大型古建築。經過多年的積累，已經整理了許多關於城堡的圖書及圖片等資料。在1900年，在城堡主威廉二世（Wylhelm II）的牽線下，城堡以一千個金幣的價格賣給了後來的德國古堡協會。

▶Discovery 周邊漫遊

布勞巴赫（Braubach）

　　馬克斯堡就座落在萊茵河右岸，距離古鎮布勞巴赫僅12公里。布勞巴赫是一座萊茵河畔典型的小鎮，鎮上有建造於十四世紀的金銀交易市場，到處都是古色古香的半木製結構民居，而且還有一些風車。小鎮居民生活十分悠閒，近年來旅遊業發展，旅館和頗具鄉間風味的餐廳生意都十分興旺。

沃特堡城堡 Burg Wartburg
德意志文化的發源地

▶History 城堡簡介

沃特堡城堡位於一個高達375公尺的懸崖上，是圖林根公爵路德維希在1067年建立的，也是德國保存最好的城堡之一。站在城堡之上恰巧可以俯瞰德國著名的小鎮愛森納赫（Eisenach）。愛森納赫位於圖林根森林西北，在東西德統一之後，歐寶公司在此設置了汽車製造廠，這裡很快成為德國著名的汽車城。除此以外，歷史上的愛森納赫似乎一直都與名人聯繫緊密，在世界頗具影響力的音樂之父巴赫（Bachhaus）就出生在這裡；而1521年遭到國會非難的馬丁·路德（Lutherhaus）在貴族的保護下，逃到愛森納赫的沃特堡城堡中，在那裡生活了十個月，並且將《新約全書》（New Testament）翻譯成德文，還寫下了大量的書信以及讚美詩；德國大詩人哥德（Johann Wolfgang Gélhe）也曾在此居住過頗長一段時間，並協助當地居民修築沃特古堡。

沃特堡城堡建造於1067年，是一座羅馬式城堡，在城堡大廳中，至今仍保存著中世紀晚期吟遊詩人的許多佳作。1952至

1966年間，東德政府出資對城堡進行了修復，基本使它恢復到了十六世紀時的模樣。馬丁·路德翻譯《新約》的時候所居住的房間（lutherstube），基本也按照當年的樣子得到復原，依然保持著當年簡樸的布置。根據史料修復時還特別選用了與原始地板及牆壁相同的材料，並在修復後房屋中的書桌上擺放了一本1541年路德使用的《聖經》。這本《聖經》十分珍貴，在其中一些書頁的頁邊還記述著關於這次偉大改革的評論，都是由路德、梅蘭希頓和其他作者合寫的。桌子上方的木刻，描述了作為喬治公爵時的路德和他妻子卡塔林娜·馮·博拉舉行婚禮時的畫像。而就在這個房間的牆壁上有一大塊汙漬，這倒不是修復工人的疏忽，傳說馬丁·路德在翻譯《新約》的時候，魔鬼曾經來誘惑過他，路德一怒之下拾起手邊的墨水瓶丟了過去，魔鬼只能倉皇逃跑，墨水瓶落到路德對面的牆上於是留下了這樣的紀念。當然這多半是一個傳說，但是足以說明在沃特堡城堡生活的這段日子裡，路德在精神上受到了很多磨難，儘管如此，他還是寫出了無數宗教論述，並將《新約》翻譯成了德文。1522年9月，《新約》發行的同時，也象徵著路德給了德國一個統一的書

←沃特堡宴會廳。

↓沃特堡城堡。

↑記錄了馬丁路德評論的《聖經》。

面語言形式，直到今天，這個基本形式還被使用。「直到路德時期，德國才真正成為一個民族」，這便是哥德在提到馬丁‧路德偉大成就時予以的極高評價。

1867年，路德維希二世訪問過沃特堡以後，就下定決心要自己建造一個如沃特堡一樣的宴會廳仿製品。長久以來，沃特堡一直是詩人和宮廷情歌作者聚集創作和比賽的重要場地，於是路德維希二世的建築師朱利斯霍夫曼（Julius Hofmann）就以沃特堡所帶給他的靈感設計了新天鵝堡中的宴會和歌手大廳，並且真如那位夢幻國王的願望，大廳的家具甚至比在沃特堡中的還要豪華。

>Information

☀ 參觀時間
4～9月　8:30～17:00
11～3月　9:00～15:30

🚗 交通
在愛森納赫乘坐10路公共汽車可以方便到達沃特堡城堡山腳下。

▶Story 專題報導

巴赫的故鄉

1685年3月21日，巴赫誕生於愛森納赫。而在一個多月前，喬治‧弗里德里克‧亨德爾恰好在五十多公里外的哈雷（Halle）呱呱墜地。正是他們掀起了巴洛克音樂時代的高潮。巴赫出生的家族是一個音樂世家，養育了近六十位著名樂師，他的父親就曾在愛森納赫伯爵的宮廷裡擔任樂師，深受愛森納赫人敬仰，人們都為他的技藝折服。生活在這樣環境下的巴赫，從小就在音樂方面顯露出了天才。從這裡出發，巴赫終生信仰路德的精神，在音樂方面的成績舉世共睹，對西方音樂產生了深遠的影響。如今在愛森納赫，人們還保留著巴赫童年生活過的房屋，現在此處已經成為巴赫的一個小型紀念館，紀念館前還有巴赫雕像，每年都會舉辦巴赫作品音樂會。

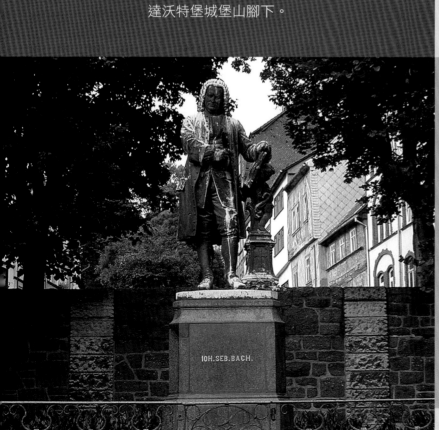

←巴赫故居前的雕像。

→新教畫家杜勒認為，馬丁・路德是「一位救我遠離焦慮的真正基督徒」，這種拯救使杜勒如同思想家一般敏銳，留下了大量具有精確、內省品格的傑作。圖中紅袍的福音書作者之——聖約翰手中的《聖經》便是由路德譯成德文的版本，這便是杜勒認同新教徒的佐證。

馬丁・路德

他來了！他的名字就叫馬丁・路德。路德出身於一個北日耳曼農民家庭，擁有一流的才智和超乎尋常的個人勇氣……他將《舊約聖經》和《新約聖經》譯成德語，使所有人都有機會親自閱讀與理解上帝的話語……1546年2月，路德去世，他的遺體被安葬在二十九年前他發出反對贖罪券銷售呼籲的同一間教堂中。在不到三十年的短短時間裡，文藝復興時期的淡漠宗教、追求幽默與歡笑的世界，已完全被宗教改革時期充斥著討論、爭吵、謾罵、辯論的宗教狂熱世界所取代。多年來一直由教皇們負責的精神帝國，突然間土崩瓦解了。

——亨德里克・房龍《人類的故事》

↑改革家馬丁・路德晚年的畫像。

▶Discovery 周邊漫遊

巴赫故居

巴赫故居仍然按照當年的原貌布置，除了可以參觀當年巴赫使用過的起居室，以及養育這般天才的家族相關展品，與價值連城的古董樂器之外，在旅遊旺季，這裡還經常會有安排密集的古樂器演奏會。

◎參觀時間：11～4月　週一　12:00～17:45
　　　　　　　　　週二～週日　9:00～16:45
　　　　　　　10～3月　週一　13:00～16:45
　　　　　　　　　週二～週日　9:00～16:45

路德故居

愛森納赫現存的最古老的木結構建築是路德學生時代曾經居住過的兩個小房間，裡面有關於路德成長過程的展覽，展示著路德在沃特堡編譯聖經期間的生活。

◎參觀時間：4～10月　9:00～17:00
　　　　　　　11～3月　10:00～17:00

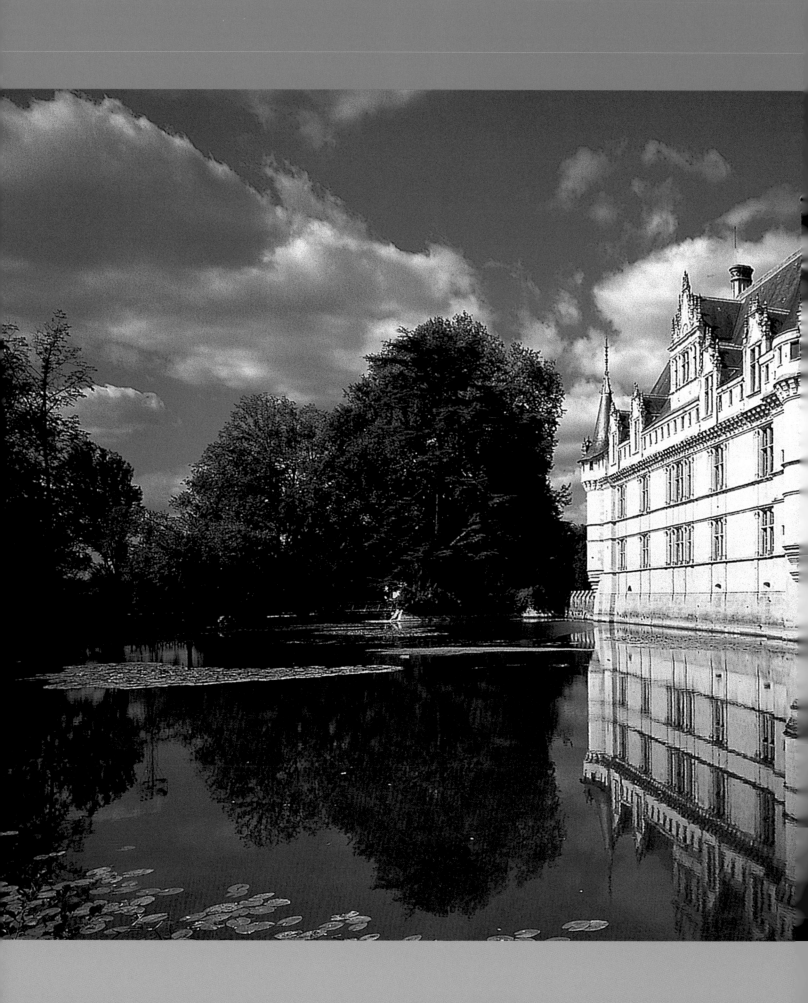

法　國

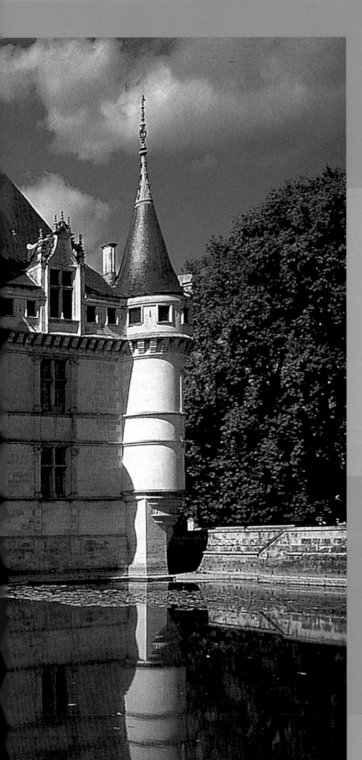

雖然德國以中世紀城堡而聞名，但是法國卻以雍容華麗的文藝復興及其之後的城堡而吸引人們的目光。在法國中南部，分布著法國大部分的古堡，其中以被稱為「巴黎後花園」的羅亞爾河流域的城堡最為著名。這裡除了有溫和的氣候、遍地的葡萄園，還擁有法國最多最美的古堡。其中雖有中世紀以軍事為目的修建的城堡，但最能代表法國浪漫奢華氣質的卻是那些王宮貴族以享樂為目的而修建的文藝復興式、巴洛克式城堡。

想要了解法國，就不能不去看看法國的城堡，城堡的歷史背景交織成法國歷史重要的部分，城堡的建築藝術和花園的裝飾風格，構成了法國文化的重要組成部分。法國歷史悠久，王室貴族人物繁雜的名字，與歐洲其他國家皇室糾纏不清的關係，常常把外國人搞得一頭霧水，想要了解法國歷史，最好的辦法就是到那些古老的城

法國地圖

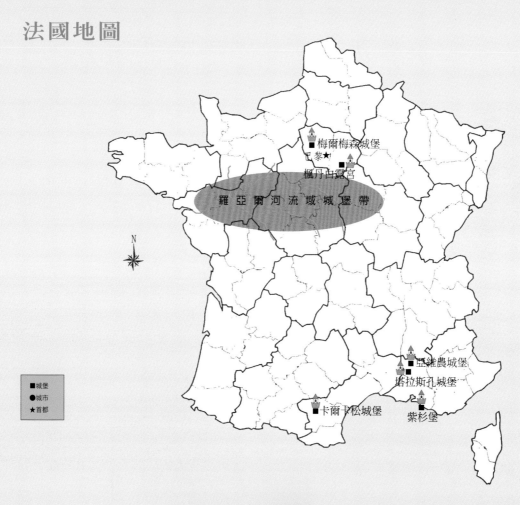

梅爾梅森城堡
巴黎 ★
楓丹白露宮

羅亞爾河流域城堡帶

亞維農城堡
塔拉斯孔城堡

卡爾卡松城堡
紫杉堡

■ 城堡
● 城市
★ 首都

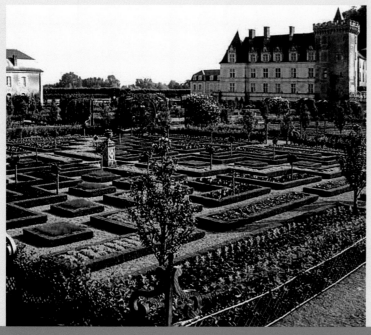

堡中進行一次深度之旅。以另一個角度說，若是錯過了那些繁雜的歷史故事，也錯失了城堡最引人入勝的部分，只是看到城堡的華麗外表。

　　現在在這些城堡中經常會有燈火晚會和音樂晚會，絲毫不亞於古代貴族的休閒活動。參觀法國城堡的最佳時期是初夏的5、6月及9月。法國境內大

←法式園林在古堡中有著重要的裝飾作用，沒有它們，就沒有法國那些「花園古堡」的美稱。

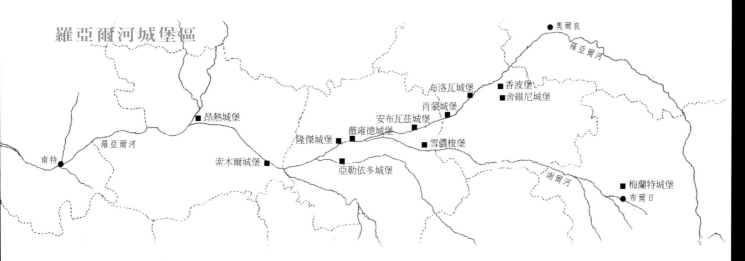

羅亞爾河城堡區

奧爾良
羅亞爾河
布洛瓦城堡 ■香波堡
肖蒙城堡 ■舍維尼城堡
昂熱城堡 安布瓦茲城堡
隆傑城堡 薇雍德城堡
南特 羅亞爾河 雪儂梭堡
索木爾城堡 謝爾河 梅蘭特城堡
亞勒依多城堡 布爾日

↑滄桑的什儂城堡。

大小小的城堡多半是全年開放的（冬季開放時間縮短）。夏季旅遊的特別活動，是專門為了觀光客而設。夜間，城堡中五光十色的聲光表演，場面豪華宏偉。走訪一個古堡，不妨安排留下住宿或者享受一餐，經過了這樣的體驗，才算得上經歷了法國的深度之旅，也才算得上欣賞過了法國，享受了真正的旅遊生活美學。

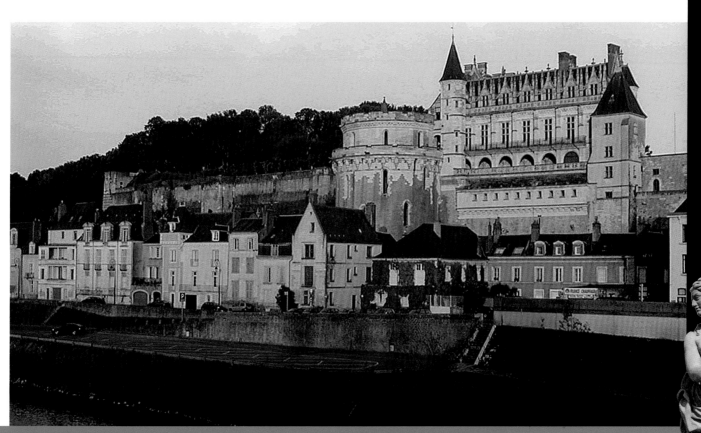

↑羅亞爾河畔的安布瓦茲城堡裡蘊藏著許多關於達文西的傳奇故事。

楓丹白露宮 Château de Fontain

豪華的建築博物館

▶History 城堡簡介

　　再沒有什麼比楓丹白露宮更能顯示法國「絕對君權」在中世紀之後的復甦和壯大，它如同一個美麗的信號，掀開了君權統治下的法國古典主義浪潮。十六世紀時，弗朗索瓦一世想造就一個「新羅馬城」，於是在原來的皇家狩獵行宮的基礎上，擴建工程在國王膨脹的野心下變得沒有節制。擴建後的楓丹白露宮沒有遵循古典主義的對稱原則，感覺自由、隨心所欲。但古典主義藉由建築的立面和結構，已經深深的滲透在自由靈活的形制中。正面入口的兩座

高階對稱向外展開成巨大的馬蹄形，外牆以古典式樣的壁柱結構，窗戶仍為村野莊戶的樣式，以及被巨大開闊的庭院所環繞的極富義大利式建築韻味的宮殿，把文藝復興時期風格和法國傳統藝術完美和諧的融合在一起。行宮外自然如畫的英式花園，還有整齊的義大利式花園，以及運河兩旁綠樹成林，幽靜怡人。楓丹白露宮的建造一直持續到十九世紀，建築也因此融合了愈來愈多的藝術風格，直到今天，它仍是法國乃至世界最美麗的皇家莊園。並

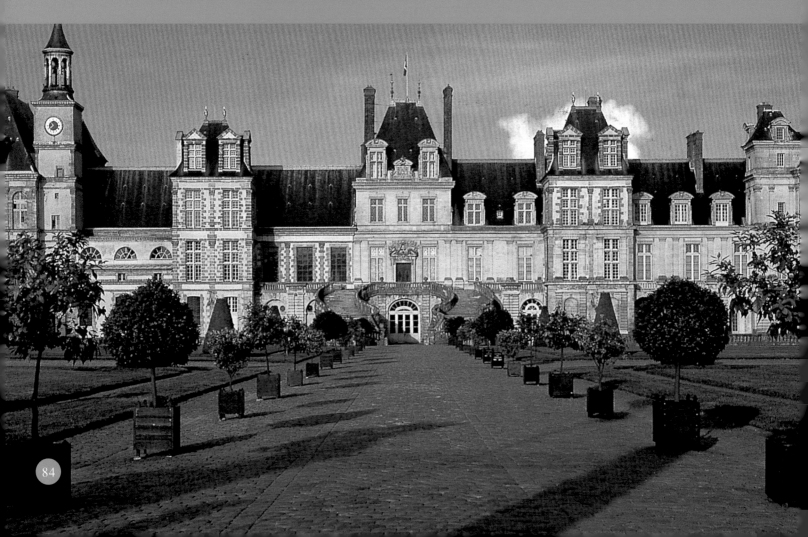

eau

→城堡花園中的圓錐樹林。

且在1987年被列入「聯合國世界文化遺產名錄」。

楓丹白露宮位於法國巴黎東南65公里的塞納河畔的楓丹白露鎮，此地有一口八角小泉，泉水清澈碧透，「楓丹白露」的法文原義即為「藍色的泉水」。城堡的前身最早可以追溯至十二世紀路易七世掌權其間，經歷了時代變遷，這裡已經成為一片美麗的園林，環抱著一群義大利建築風格的宮殿群，是文藝復興與法國傳統建築藝術融於一爐的完美表現。眾多傑出的建築家和藝術家參與了這座法國歷代帝王行宮的建設，因此被世人譽為「法國的建築博物館」。

楓丹白露宮雖被稱為宮，但是實際為一座典型的中世紀以後法國最常見的豪華城堡，現存有一座封建時代建造的城堡主堡，經歷了法國六代國王修建的宮殿，五個形狀各異的優美院落，以及城堡周圍四座具有不同時代特色、類型各異的花園。城堡內部更加精采，常常被人們稱為法國宮廷建築的博物館，其中包括描述法國歷史的壁畫長廊，以藍色和玫瑰彩畫裝點的會議廳，用一百二十八個細瓷碟裝飾的碟子廊，雕梁畫棟並用皮革裝飾牆壁的國王衛隊廳，以及最突顯皇家奢靡生活場景的皇家遊藝室等，都是歷代君主花費鉅資得來的精華。從1528年弗朗索瓦一世起，亨利二世、路易十六和拿破崙等法國歷代君主，都按照各自的需要和喜好，在原楓丹白露宮的基礎上不斷的改建和擴建，楓丹白露宮也隨之日臻奢華完美。而其中堪稱奢華之最的要數1808年拿破崙改造的御座廳。御座廳原本是歷代君主的臥室，後來拿破崙對其徹底改造，首先選用了黃、紅、綠為主色調，然後用金葉裝點房間的四壁和天花板，地板也以畫毯鋪設，豪華的水晶吊燈的運用映襯得整個房間更加金碧輝煌。其活潑而大膽的設計對以後法國的許多建築都產生了巨大的影響。楓丹白露宮的另一處經典就是弗朗索瓦一世畫廊（Francois I Gallery），現在長廊中還收藏著許多雕塑、名畫以及珠寶，其中不乏名家名作，甚至是整個法國的國寶。而對於中國人來說，楓丹白露宮中最具吸引力的應當是位於泉庭（Cour de la Fontaine）西面的中國館（Musee Chinois）。館內收藏著明清時代的中國名畫，以及香爐、金玉首飾、牙雕玉器等諸多古董級的藝術精品。

除了古堡內部的建築、家具及擺件等珍品值得欣賞外，楓丹白露宮外面積為1.7萬公頃的森林。這裡曾經是居住於此的歷代國王打獵、野餐的場所。狩獵苑以圓形空地為核心，其間的小路縱橫交錯，森林繁密。站在這樣風光秀美的地方，可以遙想當年皇家狩獵的浩蕩場景，也可避暑度假放鬆心情。

←楓丹白露宮。

←城堡花園中的大河渠。

>Information 相關資訊

☀ **參觀時間**
週三～週一　9:30～17:00
元旦、國際勞動節，以及耶誕節，停止對外
開放。

🚗 **交通**
位於法國人習慣稱為「大巴黎」的巴黎城郊
地區，可以乘坐公共汽車或者租車，非常方
便到達。

🖱 全法國旅遊資訊
http://www.france-hotel-online.com

▶Story 專題報導

楓丹白露派

在1530年前後，法國國王弗朗索瓦一世
在巴黎近郊對楓丹白露宮擴建，來自義大
利的樣式主義藝術家盧梭、普里馬蒂喬和
切利尼等人，參加了古堡內部的裝飾，後
來在法國畫家古尚、卡隆和雕塑家古戎等
人的合作下，楓丹白露宮得到了新生，此
後也逐漸形成了一股新的宮廷藝術潮流，

↓《卡布麗爾和她的妹妹》楓丹白露畫派畫作，注
重線條韻味，追求技術的精巧完美，具有濃厚的貴
族化氣息。

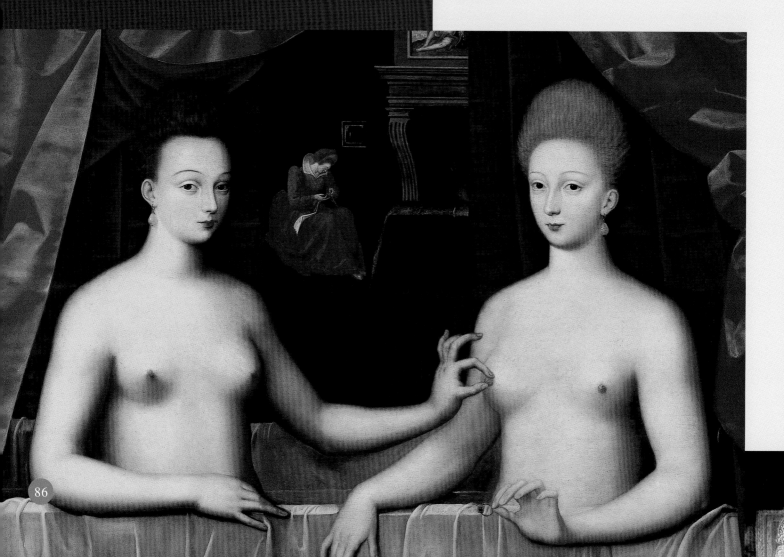

86

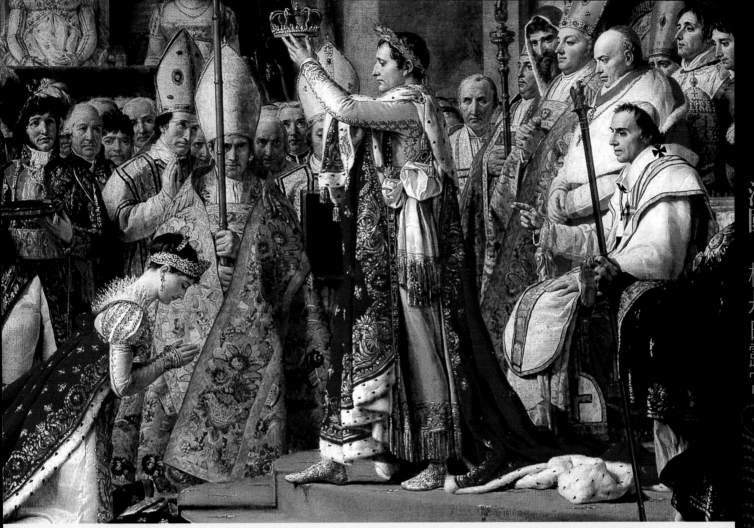

↑拿破崙的加冕典禮。

也就是後來法國文藝復興時期的奇葩——楓丹白露畫派。古堡中的細木護壁、石膏浮雕和壁畫相結合的裝飾藝術，天花板和護牆板均用胡桃木做成。繪製於被門和壁柱劃分成幾塊護牆板的牆面，牆壁周圍天使、花環等各色的浮雕，飾以精美圖案，由橫梁劃分成幾部分的天花板，形成了楓丹白露的獨特風格，而弗朗索瓦一世長廊殿，則是整座建築中最典型的部分。

拿破崙與楓丹白露宮

雖然法國歷史上諸多帝王都曾經入主楓丹白露宮，但在此經歷盛衰的最著名的皇帝唯有拿破崙。1804年，舉行加冕典禮前夕，拿破崙曾在此召見了羅馬教皇庇護七世。即便是歷史上赫赫有名的查理曼大帝，也是親赴羅馬接受教皇加冕，而教皇卻紆尊降貴來到法國為拿破崙加冕，其風光程度可見一斑。可惜到了1812年，拿破崙以五十萬重兵投入與俄羅斯的大戰，結果戰敗。萊比錫戰役的再次失利，使得拿破崙陷入絕境。1814年，巴黎淪陷，拿破崙在楓丹白露宮簽署了著名的《楓丹白露條約》宣布退位，並被流放。雖然後來拿破崙逃回了巴黎並且重新登基，但由於歐洲各國聯軍重新組成的反法同盟在滑鐵盧使拿破崙全軍覆沒，拿破崙再次從楓丹白露被永遠的放逐到聖赫勒拿島直至死去。除了榮辱，拿破崙與黛絲蕾和約瑟芬兩個女人之間的感情糾葛，也都是發生在楓丹白露宮的故事。

梅爾梅森城堡 Château de Maln

約瑟芬皇后的玫瑰花園

▶History 城堡簡介

　　人們總是很熟悉一位名叫約瑟芬的女人與拿破崙的戀情，但是除了法國人，恐怕知道約瑟芬與一座叫做梅爾梅森城堡的故事，以及這座城堡與一種稱爲玫瑰的浪漫花朵的故事的人就沒那麼多了。這座城堡最早建造於1244年，十七世紀時曾經屬於這一教區的樞機主教。1798年，爲了排遣拿破崙外出遠征後留給她的孤寂，遠離爭鬥不斷的宮廷生活，約瑟芬買下了位於巴黎南部的梅爾梅森城堡，並在這裡開闢了兩座著名的花園。約瑟芬去世後，城堡賣給了當時瑞士的銀行家約納·哈格曼

↑城堡中的議事廳。

（Jonas Hagerman），後來人們還在主堡外設置了拿破崙紀念館。但是拿破崙生前對這座城堡並不怎麼喜歡，而且他最討厭城堡的正門，固執的認爲它非常沒有氣勢，簡直就是給僕人進出的門，所以拿破崙經常從位於城

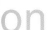

→梅爾梅森城堡。

堡後門的吊橋進入城堡。

　　1799年，當約瑟芬購買了城堡之後，她首先開始著手城堡的改造修建工作。1780年，城堡的原主人在主建築兩側加建了側翼，約瑟芬聘請了當時法國兩位年輕建築師——皮歇爾（Percier）和豐泰恩（Fontaine），決定在此基礎上將城堡改建成新古典主義樣式。這兩位建築師曾經在羅馬專研古風建築，工程開始後，兩位建築師分工，皮歇爾主要負責城堡的內部裝修，許多用於裝飾的藝術品都是從義大利專程運來的，而豐泰恩則總攬全局。城堡中最精緻的房間是擁有壁畫拱頂的書房，以及掛著約瑟芬收藏品的音樂廳。這座音樂廳是他們首先開始改建的部分，修建完成後，當時許多法國的上流社會顯貴都曾經出席了約瑟芬於此舉辦的音樂會。這部分重修耗費了鉅資，以致影響到了後來的修建工程。約瑟芬的臥房以紅色調為主，華麗至極，特別是約瑟芬的御榻。這裡也是約瑟芬生命終結的地方，與她的臥房相對的，是拿破崙以黃色調為主的臥室。

　　城堡改建工作進行的同時，約瑟芬還專程聘請曾赴南美洲探險的植物學家邦普蘭德做她的私人植物學家，用各種方法蒐集世界各地美麗而又稀有的植物，種植在城堡新建造的花園裡。約瑟芬最鍾愛的是玫瑰，為此，她一直與歐洲最重要的玫瑰栽培者和育種家保持聯繫，並在城堡中開闢了一個玫瑰園，在那裡種下了當時所有知名的玫瑰品種，植物學家迪松美甚至在這個玫瑰園裡進行了人類首次人工育種，培育出大量獨特的雜交玫瑰。到1814年約瑟芬去世時，這座花園裡已擁有大約二百五十種、三萬多株珍貴的玫瑰。據說玫瑰品種每五年即替換更新，而許多曾由藝術家雷杜德繪製過圖譜的玫瑰品種現在已經消失了。

　　隨著各個植物學者、科學家、冒險家的加入，約瑟芬的花園中囊括的花卉品種不斷豐富，最後這個花園的意義已經超越當初建造者的初衷。雷杜德先後為法國皇室工作了數十年，他的圖譜中融進科學精神及他和約瑟芬對花卉的熱愛。除了後來集結出版的圖譜集《玫

>Information 相關資訊

☀ 參觀時間

週三～週五
9 :30～12:30
13:30～17:45
週六、週日則延遲至18:30關閉

🚗 交通

於巴黎以西15公里,乘坐公共汽車即可方便到達。

瑰》外,他的另外一部著名的銅板雕版畫集就是《百合》,裡面所記載的諸多球根花卉,都來自約瑟芬梅爾梅森城堡的花園。現在,在城堡的許多房間都可看到花園和玫瑰園,雖然這兩座花園的繁盛程度已遠不如前,但是它們在植物學史和美術史上的貢獻,已經隨著雷杜德的作品一起獲得了不朽。

↓約瑟芬的臥室。

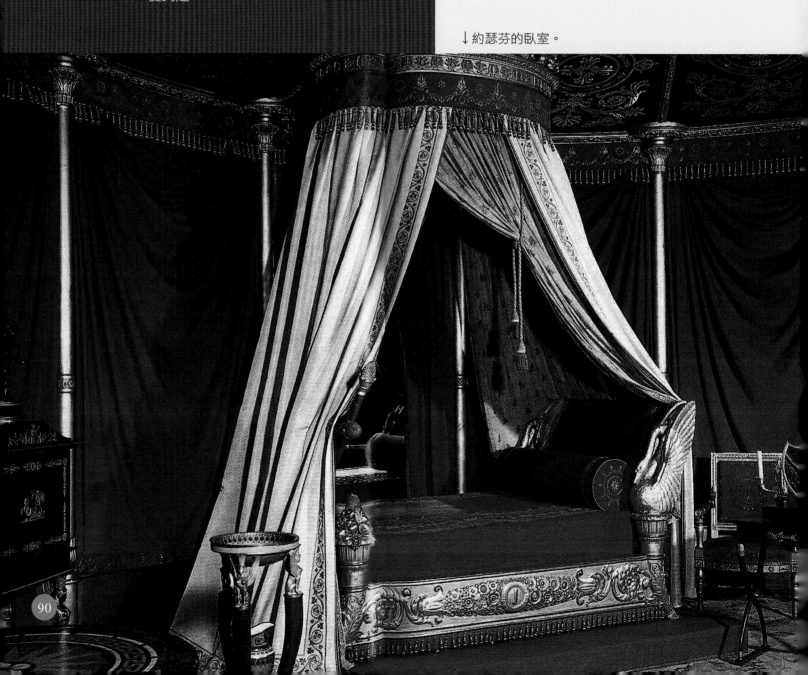

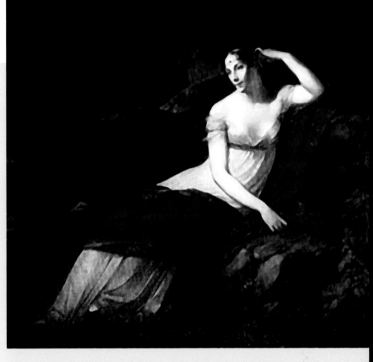

→1805年的約瑟芬皇后。

▶Story 專題報導

約瑟夫・雷杜德

　　畫家約瑟夫・雷杜德（Pierre-Joseph Redoute，1759～1840）出生於法國列日省的一個繪畫世家。他在二十三歲的時候，來到巴黎國家自然歷史博物館，師從當時著名的花卉畫家傑勒德・斯潘東克（1746～1822年），後來他又遇到了路易斯・埃爾蒂爾・德布路戴爾，有系統的學習植物形態的繪畫技巧，這期間重要的繪畫以及植物形態學知識為他日後的作品賦予了嚴格的學術性與藝術性。此後，他先後與歐洲許多活躍的園藝家以及植物學家合作，其中就包括著名的啟蒙主義學者雅克・盧梭（1712～1778），為他的《植物》一書，繪製了六十五幅精美的植物插圖。1788年，

雷杜德終於被當時的法國皇室任命為宮廷畫師。此後他也開始了他一生最重要的創作，他來到約瑟芬皇后的梅爾梅森城堡開始為她花園中各式各樣的玫瑰、百合等其他的球根花卉繪製植物圖譜，並且有機會與更多的植物學家合作。後來在查爾斯十世的時候，他還得到了皇家的贊助，並出版了多本植物圖譜畫冊。

↓雷杜德與他的圖譜作品在歐洲家喻戶曉。

↓印有玫瑰圖案的工藝品。

Château de Malmaison

卡爾卡松城堡 Carcassonne Cas

歐洲最完美的中世紀城堡

▶History 城堡簡介

　　卡爾卡松城堡居於奧德河（Aude）河畔陡峭的岸邊，可從城牆俯瞰卡爾卡松市的下城區（Basse Ville）。這是一座典型的中世紀歐洲城堡，羅馬風格的防禦塔樓紅色的圓錐形尖頂，非常引人注目。城堡所在的卡爾卡松市處於大西洋、地中海，扼伊比利亞半島於歐洲其他地區的要道上，是西哥德人、薩拉森人和查理曼大帝爭奪的焦點。羅馬人在西元前二世紀便將這裡納入自己的管轄範圍，中世紀這裡更成為了軍事衝突的地區。那時，卡爾卡松市作為地中海

的一個小公國的都城，特別是在十二世紀，這座城鎮是特朗卡維爾家族（les Trencavels）的領地，也正是這個家族最早修建了卡爾卡松城堡。因為考慮到了邊境的防備問題，所以城堡的主人不斷增兵修堡，現在內城裡街道交錯、房屋林立，都是那一時代的積累。除了在軍事方面的部署，城堡的主人更是對城堡周邊的經濟文化悉心經營，特別是最後一任城堡主人的母親是一位文學藝術愛好者，她把當時許多頗負盛名的詩人都聚集於此，鼓勵他們創作，對當時地中海文明的繁榮和發展有不小的推動作

↓卡爾卡松城堡。

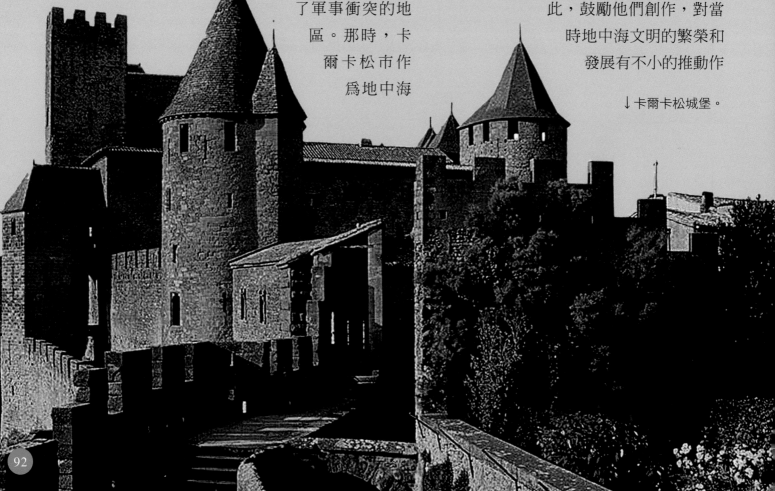

用，這一時代也是卡爾卡松城堡最興盛的時代。

十三世紀時，蒙特福德（Simon de Montfort）占領了卡爾卡松城。此後，他以城堡爲據點，並準備長期居留，其間竟以武力瘋狂鎮壓城內的居民，聚斂財物，最終引起了卡爾卡松人的反抗，於是當時的國王路易九世，不得不在城堡下修建了新的城區，將憤怒的市民遷到那裡。十三世紀末期，城堡被特別加固，作爲當時抵禦西班牙回教徒侵犯法國最重要的要塞。到了1659年，法國吞併了西班牙庇里牛斯山區的部分土地，並且重新劃定了法國國界，簽訂了《庇里牛斯條約》，卡爾卡松城堡的防禦作用因此而被削弱，重要性不如以往，城堡漸漸荒廢。十九世紀，當大多數人認爲該拆除這座龐然大物的時候，建築史學家厄熱納伯爵（Eugene Violet-le-Duc）看到了城堡在建築上的重大意義，開始對城堡進行了修復。

城堡外部擁有雙層城牆易於防守，也是古代士兵操練比武的地方，或者儲存物品。這種建築在歐洲城堡中也極少見，今天看來壯觀，但在中世紀不知令多少攻城士兵斷送了性命。城牆上有著許多塔樓和堞眼，使得卡爾卡松城堡與人們心目中完美的中世紀城堡更加的接近了。城堡中有兩座建築最能代表中世紀城堡的風格，一座是聖納澤爾大教堂（Cathedral of St.

Nazaire），這是一座哥德式大教堂，收藏著著名的圍城石，上面雕刻著1209年剷除異教徒軍隊圍攻城堡的情景。而另外一座建築，就是整個卡爾卡松城堡的核心——伯爵堡。伯爵堡的歷史可以上溯到高盧—羅馬時代，是與城堡的內城牆同一時期興建的，城堡外有護城河，五座羅馬式的尖頂塔樓十分搶眼，而城牆上還保留著模仿興建之初的防禦用木長廊，高大堅實的城門兩旁的防禦塔樓及密道，也保留著可以向敵軍投擲武器、傾倒滾油的長廊。

碑銘博物館是後來特別設立的，博物館中收藏著自羅馬時代到中世紀的各種文物，包括陶器、壁畫、建築遺跡，以及中世紀武器等。卡爾卡松城堡中被城牆所包圍的地域，已經成爲卡爾卡松市的內城區。特別是在1997年，城堡被列入「聯合國教科文組織的世界文化遺產」後，這座中世紀保留下來的最大的城堡，更受到卡爾卡松市的重點維護。城牆以內的建築不得隨意改動，因此今天仍然基本保持著中

>Information

☀ 參觀時間
7～9月　9:00～19:00
10～6月　9:00～12:15
　　　　13:45～18:30
10～6月的週日、元旦、勞動節、法國國慶
日以及耶誕節期間休息。

🚗 交通
可以從圖盧茲乘坐火車前往，大約只需要四
十五分鐘。每日有十五列火車往返，假日則
減至十二列；或者從馬賽乘坐開往波爾多的
特快車，需要三個半小時。

🖱 法國國鐵
http://fret.sncf.com/fr/

世紀的城鎮風貌。走進羅馬式的拱形城門，從木製吊橋跨越護城河方可進入內城。依照中世紀風格修建的石塊路高低起伏，僅有四、五公尺寬，低層的房屋沿街而築，帶著中世紀神祕古樸的氣息。現在在城堡中，還可以在許多地方看到盾和劍組成的城徽，它們似乎在訴說著經受過血與火洗禮的卡爾卡松城堡的榮耀！如今站在城堡內，彷彿聽到了中世紀騎士在城堡中操練、比武時武器鏗鏘作響，攻城士兵的吶喊也時隱時現。

▶Story 專題報導

薩克遜的「女孔明」巴拉克夫人

起初統治城堡的是薩克遜貴族巴拉克，查理曼大帝欲收服這座城堡，但遭到巴拉克的反抗，後來巴拉克被俘處死，巴拉克夫人便率領全城軍民奮起抵抗。查理曼軍隊圍城三年，其間，聰明的巴拉克夫人在城堡的每一座塔樓上，紮起持有弓箭的稻草人，並且派士兵沿著城牆不斷巡邏，不時向敵人射箭。她還讓士兵們不斷變換帽子和衣服的顏色，故布疑陣，讓法國人以為城裡兵廣人多。而在彈盡糧絕之時，巴拉克夫人又想出了一個主意，她命人把僅剩的半袋小麥拿去餵一頭豬，然後把這頭

←阿爾比鎮。

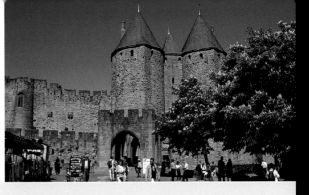

→城堡的堅實入口。

豬拋到城外，查理曼的士兵剖開豬肚子的時候發現豬肚子中都是小麥，便輕信連豬都能吃上小麥的城堡必定糧草富足，於是草木皆兵的查理曼軍隊狼狽逃離。這樣的聰明才智不僅解救了全城百姓，更令查理曼大帝欽佩不已！最後他與巴拉克夫人達成協定，讓她繼續以城堡主人的身分定居，還特許法國一位貴族與她聯姻，世襲城堡的繼承權。

宗教迫害

純淨教派（Cathar），又叫阿爾比教派，這名字來自於法國南部的阿爾比鎮（Albi）。這一教派追求高標準的道德信仰，極力譴責教會的腐敗。1209年，法王和教皇組織十字軍鎮壓這一教派，於是教徒紛紛逃往偏遠的城堡避難。這次的宗教迫害非常殘忍，教皇不僅允許殺害純淨教徒，而且允許他們占有教徒的土地。在1209年開始的剿滅戰爭中，蒙特福德（Simon de Montfort）包圍了全力庇護純淨教派的領主雷蒙德（Raymond-Roger Trencavel），並且大肆屠城，隨後又圍攻了卡爾卡松城

堡。這些史實如今在城堡的許多建築，如教堂和伯爵堡上都有紀錄。

▶Discovery 周邊漫遊

卡爾卡松鎮

雖然擁有世界文化遺產的名勝，但是來到卡爾卡松鎮，並不像歐洲其他旅遊地一樣的遊人如織。如今城堡裡面仍然有大約一千人居住，內城和外城都沒有突兀的現代味十足的旅館、紀念品商店，只有中世紀的建築和城堡外大片大片的美麗葡萄莊園，所以仍然保持著它天堂般的安寧。到了夏季，在城堡兩層城牆間的空地上，當地人還會演出當年羅馬人占據城堡，以及其他時代的城堡傳說。

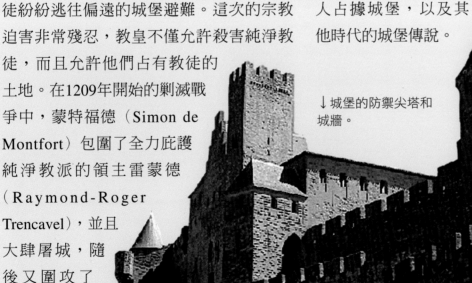

↓城堡的防禦尖塔和城牆。

亞維農城堡 Avignon Castle
中世紀教廷的守衛者

▶History 城堡簡介

　　法國南部著名的城市亞維農，在中世紀曾經是教廷所在，如今哥德式的亞維農大主教的皇宮仍然屹立於市中心。站在皇宮之上向羅納河對岸望去，則可以清晰的看到另外一個中世紀風格十足的小鎮，這就是亞維農新城（Villeneuve-les-Avignon），它是一個座落於法國東南藍色海岸，在羅納河河畔的著名小鎮。亞維農新城城堡就位於小鎮鎮中心的高地上，以小鎮的名字命名。雖然亞維農新城只是一個小城鎮，但是卻保留著許多建造於中世紀的建築。

　　這些建築大多建造於十四世紀，起因是在1309年，教皇克雷芒五世率眾進入亞維農。因為在十四世紀初，羅馬教皇與法國國王之間的鬥爭持續不斷，當時的教皇是原波爾多大主教——法國人克雷芒五世，與法國國王的對抗讓他深感厭倦，於是他回到法國，並且尋得當時國王的「庇護」，移居亞維農。

　　其後的亞維農主教克萊芒六世將亞維農設立為天主教的宗教中心，虔誠的教徒迅速遷居於亞維農，更有一部分人選擇了亞維農新城定居下來。此後一直到1377年，先後的七位教皇全是法國人。當時的義大利人曾經譏諷這一時期的教廷為「第二個巴比倫之囚」。但是亞維農卻因此迎來了從未有過的富裕和繁榮，並且吸引了一大批知識份子和藝術家，亞維農在文化藝術上也成為當時的著名文化中心城市。愈來愈多的人湧向亞維農，而與亞維農隔河相望，並且有聖貝內澤古橋相連的小鎮也因此繁榮起來。

　　人們很快便將亞維農新城視作亞維農的郊區，平民開始在此定居，貴族開始在這裡建造別墅，小鎮也因此更名為Villeneuve-les-Avignon，其意思為「亞維農附近的新城」。其實早在西元六世紀，本篤會的聖安德烈在此建造了一座修道院教堂，最初的村莊很快便在修道院周圍發展起來。後來美男子國王菲利普（King Philippe le Bel）體認到國土邊境上安達昂（Andaon）山的防衛作用，於1292年7月在這裡設立了行政機關，並於十三世紀初開始在流經山腳下的羅納河上連接亞維農的聖貝內澤古橋一端修建了一座要塞。這座城堡也是法國南部保存較為完整的中世紀城堡之一，是亞

←城堡所在的小鎮。

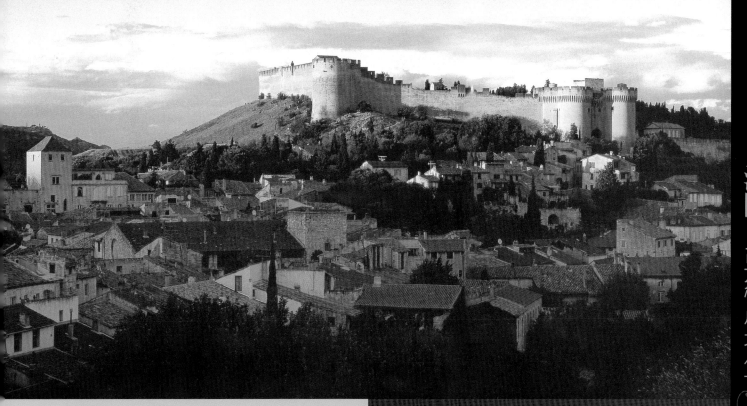

↑亞維農城堡。

維農主教的行宮。雖是單層的哥德風格的城牆，亞維農城堡的規模在當時來看仍然很大，整座城堡盤踞在山頂，一部分順著山勢向下建造，一幅似要衝到河中的態勢。人們隨後又在要塞中建起了修道院，現在要塞中最著名的建築就是「美男子菲利普國王塔」，從塔上可以眺望亞維農，是亞維農新城著名的觀景點，如今仍然可以看到城鎮中於中世紀保留下來的民居整齊的排列於狹窄的街道兩旁，是典型法國南部中世紀防禦型小鎮的代表──Bastide。而站在這樣小鎮的街巷上，抬頭一眼就可以看到建造於山頂的中世紀要塞。

>Information 相關資訊

☀ **參觀時間**
除重要節日外，每日對外開放。

🚗 **交通**
從亞維農乘坐公共汽車即可方便到達。

🏠 **亞維農旅遊服務中心**
http://www.ot-avignon.fr

▶Story 專題報導

聖貝內澤古橋

聖貝內澤古橋的一端就位於亞維農教皇宮廣場的前面。古橋大約建造於1171至1185年，初建成時有二十二個石拱，橋長約900公尺，可以直通亞維農新城的美男子菲利普國王塔。但在1668年的洪水中，石橋被毀，只剩下四個石拱和立於橋上為了紀念建橋人聖貝內澤而建造的小禮拜堂。古橋因一首法國廣泛流傳的歌曲《在亞維農橋上跳舞》而聞名。

聖安德烈修道院

城堡山腳下的聖安德烈修道院為一座羅馬風格的宗教建築，位於亞維農新城城堡所在的山腳下，這座中世紀的修道院如今還保留著幾間豪華的房間和禮拜堂，都曾為亞維農貴族所專有。現在在教堂入口附近還有一個泉水口，大約建造於十七世紀後期。整座教堂為哥德式，後殿已經在十九世紀部分毀壞，但是在北部，還保留著伊諾森六世（Innocent）的墳墓。修道院迴廊的最後一個小禮拜堂，是中世紀末期錫耶納的著名建築師馬提奧·喬凡內提（Matteo Giovannetti）的作品。現在在亞維農新城中的救濟院的前身，就是本篤會的修道院，另外一部分已經改造成為藝術博物館。

壁畫《聖母的加冕禮》

這一幅《聖母的加冕禮》是中世紀弗蘭德派的畫家英格雷德·考爾頓（Enguerrand Quarton）所繪，是修道院的博物館收藏中最珍貴的文物之一。英格雷德·考爾頓是文藝復興初弗蘭德畫派的重要人物，他的《聖母憐子圖》如今被收藏於羅浮宮中，被認為是十五世紀最傑出的繪畫作品之一。而這幅《聖母加冕禮》則存於修道院中。畫中所繪包括了地獄、天堂和人間，在天堂中，聖徒與天使見證著聖母的加冕，而人間就由位於羅納河兩岸的亞維農和亞維農新城所代表，所有場景均取自現實世界，其中還有馮杜山。《聖母加冕禮》中對聖母的刻畫十分有特色，微腫而低垂的眼瞼，小巧的嘴唇已經完全脫離了中世紀所刻畫的傳統聖母形象，而使聖母形象更加貼近世俗。除此之外，畫家還十分注重細節，甚至在僅占畫面四分之一的城市場景中還繪製了許多市民，雖然只用了寥寥幾筆，但卻栩栩如生。

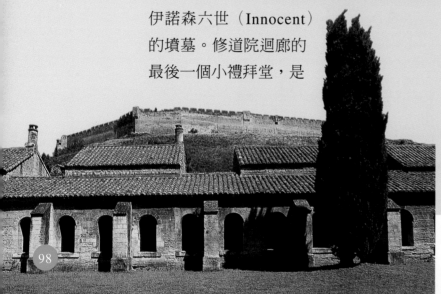

←聖安德烈修道院。

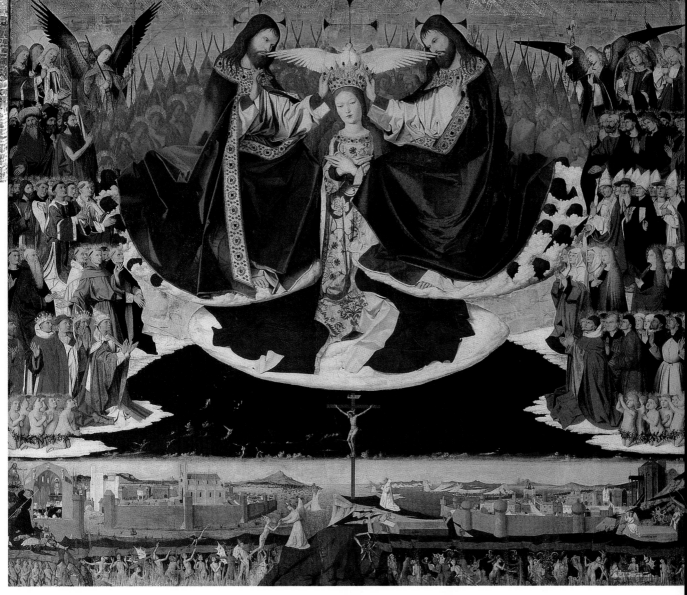

↑壁畫《聖母的加冕禮》。

▶Discovery 周邊漫遊

亞維農皇宮

作為亞維農的標誌性建築，亞維農皇宮共分為兩個部分：新宮殿和舊宮殿。舊宮殿是本篤教的創始人在十二世紀時修建；新宮殿則是由克雷芒六世在原來的宮殿基礎上擴建的。整棟建築為哥德風格，在法國大革命期間遭到了嚴重的破壞，宮殿中收藏的文物也都下落不明，如今大廳中空空蕩蕩。不過以教皇宮為中心的區域，已經被列入世界文化遺產。

◎參觀時間：7月　9:00～21:00
　　　　　　8、9月　9:00～20:00
　　　　　　4～6月及10月　9:00～19:00
　　　　　　11～3月　9:30～17:30

↑城堡內十八世紀的聖讓泉。

99

紫杉堡 Château d'If
拘禁基督山伯爵的城堡

……唐泰斯站了起來，目光自然而然投向小船駛向的那一點，在他前方200公尺左右的地方，他看到轟立著一座黑森森的險峻危岩，陰沉沉的紫杉堡有如層層相疊的燧石聳立其上。這古怪的形狀，這座監獄，它周圍籠罩著陰森恐怖的氣氛，這座堡壘，三百年來使馬賽流傳著悲慘的傳說，如今猛然呈現在唐泰斯面前……

——《基督山恩仇記》

▶History 城堡簡介

上述文字是法國著名的文學家大仲馬的《基督山恩仇記》中，主角唐泰斯即將要被關入位於紫杉堡中的監獄前，看到的城堡情景。城堡的名字直譯便為紫杉堡，它位於馬賽西南約4公里外的小島上。如今站在馬賽的海灘，就可以看到海中有一個四周岩石像斧劈刀切般，若隱若現的小島，岩石上轟立著一座有三個塔樓的城堡，這就是經歷過多次硝煙戰火，又被大仲馬在《基督山恩仇記》裡描寫得神祕詭異的紫杉堡。信步小島的粗糙岩石和沙石建成的古堡，襯著海鳥的鳴叫、呼嘯的風聲與潮水拍岸的聲響，很快便將人們帶到如夢似幻的小說情境中，苦挨牢獄之災的人們那因為鬱悶不平而扭曲的臉彷彿就在眼前。

城堡的前身是十六世紀法國國王為了防禦西班牙的侵略而修建的要塞，後來因為《庇里牛斯條約》的簽訂，局勢緩和，城堡隨後便一直作為監獄，主要用於拘禁那些重刑犯和政治犯。路易十四執政期間，這裡也成為囚禁新教徒的監獄。十九世紀，法國大革命爆發後，這裡就完全變成封建王朝鎮壓的強力工具。自1580年拘禁第一名囚犯至此，城堡在幾個世紀內共囚禁了三千多人。不過到了十九世紀，大仲馬的小說《基督山恩仇記》，和後來法國小說家亞歷山大・度拉的《鐵面人》發表後，紫

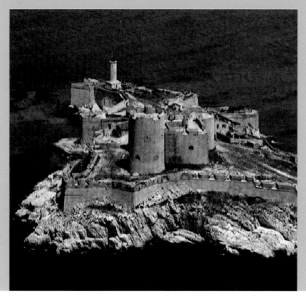

↑紫杉堡。

杉堡方才名聲大噪。

紫杉島面積不大，全部由石灰岩組成，通往城堡的路徑在小島上曲折迂迴，關隘重重，在石階盡頭便是紫杉堡，穿過城堡前面積較大的平臺，走過吊橋方可進入城堡內部。城堡以石材和灰沙建造而成，正中是一個小天井，圍繞天井的城牆四壁上的引水溝在雨季會把雨水蒐集起來，這些雨水將成為島上重要的儲備飲用水。天井四周則是牢房，共有三十餘間，分為三層，每個牢房上都有名牌，記載著這裡曾經拘禁過的重要人物。事實上，這些名單根本不應該有唐泰斯的名字，更不要說鐵面人了，因為小說只是小說，可是還是有很多遊客篤信大仲馬所寫的故事，不過也正是這樣的執著，才讓城堡的遊覽過程增添了不少趣味，所以「善解人意」的城堡監護者於是特別建造了兩間牢房。一間位於旋梯旁，有一扇門面朝天井，似乎與其他的牢房一樣，只是多了一條小說中提到的給唐泰斯帶來希望的通道。其實這樣的逃跑計畫是絕對不可能成功的，因為紫杉堡是按照中世紀城堡的規模興建，城堡的牆壁堅硬厚實，城堡之外又是懸崖和大海，真的能逃出城堡也未必能幸運的越過海洋。正如同那些了解紫杉堡的人們所說：「大海就是紫杉堡外的墳場。」所以對於基督山伯爵的幸運，我們也只能一笑置之，而不必深究了。從旋梯爬上天井對

↑因紫杉堡，路易十四被人一遍又一遍的提起，不是陰險的設計自己的兄弟，就是殘暴的鎮壓新教徒。但實際上，這位皇帝還算得上是法國一位政績卓著的賢君。

面的二樓，就到了拘禁鐵面人的牢房，牢房的名牌上醒目的提示著遊客，這裡就是拘禁鐵面人的地方，房間同樣狹小陰暗，寒氣逼人，似乎還能感受到曾經被囚禁於此的犯人的怨恨與悲慟。如此在幽暗的城堡內停留一陣，被那種陰鬱的氣氛包圍久了，真的很難想像外面竟然就是波光粼粼的美麗地中海，以及綿亙在山崗上的繁榮馬賽。

1953年，法國政府將紫杉堡定為國家歷史文物財產，並且對它進行了維修和管理。或許是因為只有親身到過紫杉堡，才能體會到大師敏銳挖掘靈感的觸角，以及非凡的想像力和出色的表達能力，多少年來，這裡一直不斷的吸引著大仲馬的書迷們前來參觀。

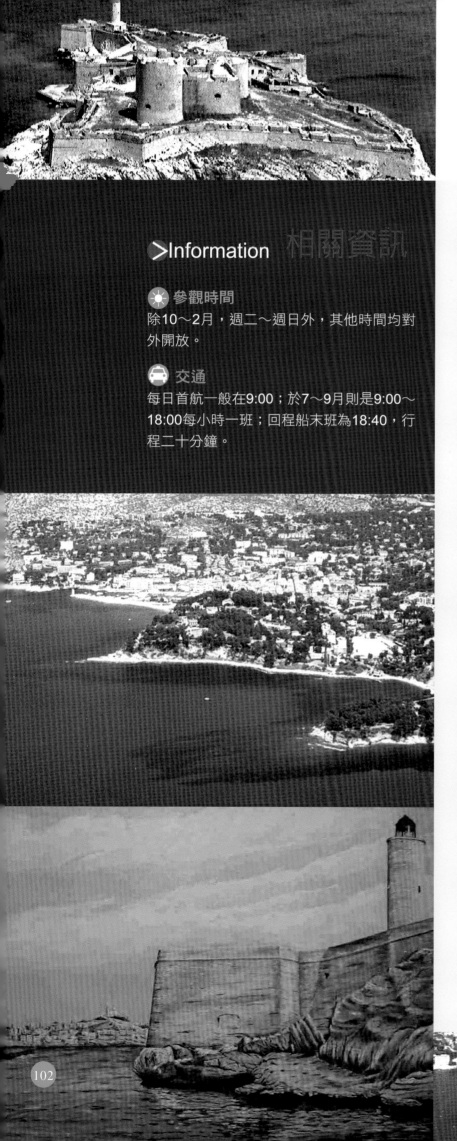

☀ 參觀時間

除10～2月，週二～週日外，其他時間均對外開放。

🚗 交通

每日首航一般在9:00；於7～9月則是9:00～18:00每小時一班；回程船末班為18:40，行程二十分鐘。

▶Story 專題報導

路易十四與鐵面人

關於路易十四囚禁自己胞弟的傳說，是歐洲十分著名的皇室傳說。傳說中，路易十四和鐵面人是其母與紅衣主教的私生子；而在巴士底獄中也曾流傳著1669年，路易十四曾在此囚禁過一個神祕人，而且令他一直帶著黑絨面罩，不得以眞面目示人。但實際上，這些都是禁不起深究的野史。根據歷史記載，紫杉堡中確實拘禁過一位神祕人物，但是最有可能的，這位神祕人是一位戰敗的法國元帥，而且在路易十四出生前很久，此人就已經被囚禁了很多年。而在宮廷中，皇子的出生絕對是眾人關注的大事，想要像小說中所說使用偷天換日的伎倆，是任誰也難以施展的。但故事總是愈離奇愈引起讀者興趣，由亞歷山大·度拉所寫的《鐵面人》，一直被人們認爲是大仲馬的《三劍客》最好的續作，所以日後被英、美的電影公司在1929、1977、1999年三次拍攝成電影，紫杉堡也因此沾了不少的榮耀。

←紫杉堡水彩畫。

↑馬賽海濱風光。

▶Discovery 周邊漫遊

馬賽（Marseille）

馬賽是法國第一大港口城市，與北非關聯密切，所以帶有濃厚的異國風情和活力。城市中保存著許多窄小的街道以及十八世紀的建築。

宗教建築

如同歷史上許多繁盛的城市一樣，宗教建築也是馬賽市中不可缺少的，最著名的就是聖維克多修道院與聖母守望院。聖維克多修道院是一座新拜占庭的教堂，建造於十九世紀中期，以教堂內的金箔聖母像聞名，是一座歷史悠久的宗教建築，修建於十一世紀。現在每年2月2日，還會吸引許多信徒為了紀念聖瑪德琳特意來此朝聖，屆時還可品嚐到著名的船形小點心瑪德琳蛋糕。

馬賽美術館

這座美術館收藏著從中世紀到近代的許多記錄了馬賽歷史的藝術品。包括羅馬時代的馬賽、中世紀馬賽市規劃圖等。除重大節日外，每日開放。

塔拉斯孔城堡 Château de Tara

好國王雷內最喜愛的城堡

▶History 城堡簡介

　　位於羅納河畔的塔拉斯孔城堡總是很容易給人留下難以磨滅的印象，羅納河深色的河水映著塔拉斯孔城堡。早在高盧一羅馬時代，塔拉斯孔城堡就屹立於羅納河畔。從西元50年，小鎮上多是漁民，他們主要居住在羅納河支流的小島上，最早發現這裡的是一群腓尼基人，很快他們便把這裡當成貿易集散地，並開始在此居住。後來羅馬人更在這裡修建了大路，此地也因此而更加繁榮。後來小鎮因為宗教原因而聚集了愈來愈多的信徒，城鎮規模也因此而擴大，到了十八世紀，小鎮迎來了它最輝煌的年代，文化經濟在此時空前繁榮。這座南部的小鎮也曾經吸引文森·凡高等著名的藝術家。

　　在中世紀早期，普羅旺斯成為軍事上爭奪的焦點，而塔拉斯孔更因為他在羅納河上的特殊地理位置，而成為當時周邊更大封建國家的火藥庫，混戰常常在此展開，而當時占領塔拉斯孔的統治者自然終日不

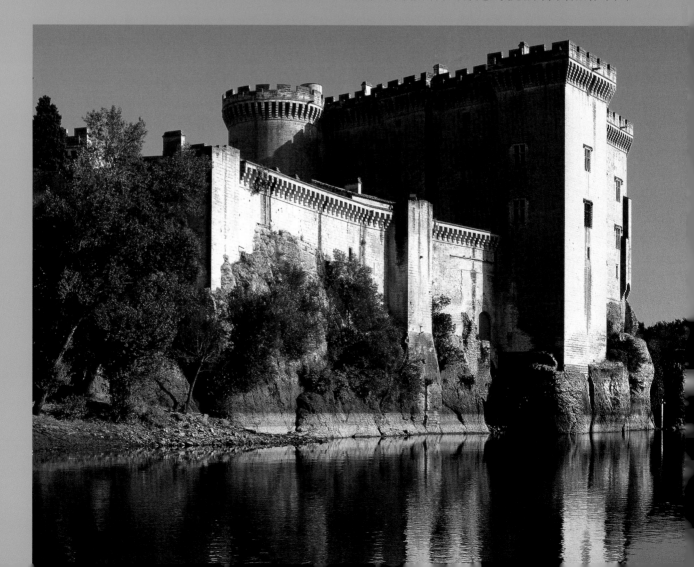

得安寧。於是在塔拉斯孔修築一個要塞，就變得非常必要。西元九世紀，塔拉斯孔出現了第一個軍事要塞，但是這時的要塞爲木製結構，是塔拉斯孔地區的侯爵所修築的。

一座皇家聖馬撒教堂最早在小鎮上建立，教堂的修建使得塔拉斯孔的政治和宗教地位迅速提高，而且附近領地的貴族勢力也在迅速擴大，於是修建一座能夠肩負保衛重要城鎮，以顯示封建領主權威的城堡的提案，被列入計畫之中。新式的石製城堡在塔拉斯孔出現，並且很快成爲小鎮重要的防禦性建築。作爲一座中世紀典型防禦功能的城堡，塔拉斯孔城堡周邊有堅實的城牆及護城河防禦，城堡內部分爲兩部分，一部分用於領主居住，緊鄰羅納河以其作爲天然防禦；另外一部分則是傭人、守衛等居住和活動的地方，這兩部分之間有一段空間，依靠吊橋和閘門連接，即使敵人闖入也可以退入主堡中防守。在城堡西翼的會客廳和國王的房間中，都有許多精緻的木刻，特別是屋頂部分的雕刻。而在頂樓會客室的哥德式石製拱券，更展現了其作爲中世紀建築的風格，並用一系列弗蘭德風格的織錦畫裝飾。並且充分表現了中世紀城堡不可或缺的防禦性：在高而堅實的防禦牆後面，是寬敞的庭院，軍士等駐紮於此，在庭院中央較安全的地方則是城堡領主居住的地方，庭院與主堡之間又依靠吊橋和閘門相對隔離，這

樣的結構使得城堡整體看上去似一口井。城堡的四個防禦塔樓位於城堡四角，圓塔也稱爲鐘塔共分爲四層，爲六邊形，每個房間通過螺旋梯連接，現在圓塔的最底層房間中展覽著一些創意獨特的繪畫和雕刻作品。西南的塔樓主要用於做禮拜，第三座塔樓爲方形塔樓，因爲面對羅納河而被稱爲羅納塔；第四座位於西北的塔樓也是一座方形塔樓，因其功用而被稱爲炮兵塔樓；還有一座小型塔樓位於鐘塔和炮兵塔的中間，是早期中世紀城堡所留存下來的部分。

安茹的路易二世繼位後，開始在原城堡基礎上建造了現在的城堡，路易二世選用了較原城堡所用的建築材料堅硬的一種石灰石。整個修築工程浩大，修建所需費用也很高，花費了三萬四千弗羅林（Florin，當時法國流通的貨幣），用於加固城堡的城牆和塔樓。路易二世還特別聘請了普羅旺斯地區著名的建築師讓·羅伯特（Jean Robert），他主要修建城堡南翼及東翼。如此龐大的工程，一直持續到路易二世去世，城堡仍沒能按照路易二世當初的計畫完工，但此時城堡已經初具規模。而繼續完成城堡建造計畫的，是他的兒子，也就是「好國王雷內」。

雷內對塔拉斯孔城堡十分重視。在其父所建造的城堡基礎上，雷內對城堡內部進

Château de Tarascon

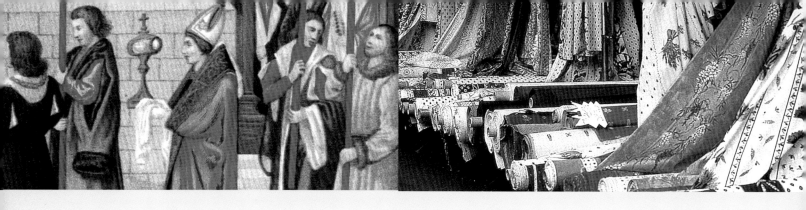

行了細緻的設計和修繕，因為雷內對當時藝術風潮十分喜好，所以城堡的內部就被他裝修成了當時法國流行的文藝復興風格。他對城堡內裝飾用的色調精心調配，以大量繪畫、雕刻和許多精緻的家具裝飾得富麗堂皇，城堡的構造顯然也經過了精心的設計。特別是在1447至1449年間，雷內一直待在城堡中，親自監督工程的進展，城堡中的涼廊、拱廊及教堂的小禮拜堂等，都是在這一時期完成的。當工程進行到這裡時，塔拉斯孔城堡已經成為當時法國奢華的古堡之一，深受雷內本人的喜愛。在城堡建成後的一年間，雷內經常在這裡舉行宴會，能夠參與盛會的都是當時法國上流社會的顯貴。因為城堡當時處於兩個小國的邊境上，城堡高大的外形和城牆上虎視眈眈的守衛，讓這座城堡如火藥庫一樣，讓人不敢靠近。塔拉斯孔鎮也因此成為這一地區的重要城鎮，地區的法庭就設立於此，而城堡也一度成為拘禁重要罪犯的監獄。直到十九世紀，它的重要地位才被阿爾取代。十九世紀初，天主教重

新在此地興起，塔拉斯孔也成為亞維農大主教的教區。到了1840年，城堡被國家收購，此時的城堡已經搖搖欲墜。1926年，重建工作開始，此時許多城堡原有建築已經坍塌。

▶Story 專題報導

塔拉斯孔的提花馬賽布

除了薰衣草、葡萄酒、藍色海岸外，普羅旺斯還有一樣十分具有特色的代表，那就是一種源於十七世紀的純棉織布——提花馬賽布。這種布的顏色十分鮮豔，現在在普羅旺斯許多古鎮的市集上都可以看到這種成匹的花布。棉布上的圖案各式各樣，顏色豔麗。棉布的織法和花樣最早來自東印度群島，後來經過法國人的改良，便成為了普羅旺斯地區特有的布料，因為這種布最早登陸的地方是馬賽，所以人們便為它取名為「馬賽布」。而塔拉斯孔則是提花馬賽布在普羅旺斯的重要產地之一，而且這種布料在塔拉斯孔的生產歷史悠久。現在塔拉斯孔人們還專門修建了布料博物館，在博物館中還保留著傳統生產工藝所需的原料和工具。

好國王雷內

雷內是法國歷史上一位頗具傳奇色彩、愛幻想又多才多藝的貴族。人們都喜歡稱他為「好國王雷內」，但這並非因為雷內在

←小鎮市集上各式各樣的提花布。

←好國王雷內出巡。

政治方面很有作為,實際上,他空有許多封號,但多有名無實,反到後來在文學藝術上很有造詣,而他本人則一直夢想成為一名武藝高強的騎士而非君主。在他的周圍還有許多著名的女性,他的母親是西班牙的公主約蘭德,他的女兒更是後來英格蘭的女王伊麗莎白,他的姐姐則嫁給了當時法國的皇太子。也正是因為這些複雜的關係,才使得他捲入歐洲複雜的宮廷爭鬥中難以脫身。雷內的後半生最具傳奇色彩,他的妻子在他四十多歲的時候去世,而前半生糾纏於複雜的宮廷爭鬥中的雷內似乎厭倦了這樣的生活,在他娶了當時法國布里多尼公爵蓋伊的小女兒後,拋開政治開始沉迷於文藝,當時他的身邊聚集了許多詩人和藝術家。他本人在文學、音樂等方面也有很高的造詣,為了討妻子歡欣,他寫了一首千句田園詩Regnault et Jeanneton,內容講述了牧羊姑娘和牧羊人之間關於愛情的爭論。

→小鎮上文藝復興時期遺留下來的古建築。

▶Discovery 周邊漫遊

聖馬撒教堂

教堂就位於塔拉斯孔城堡山腳下的古鎮中,它是為了紀念上古時,幫助在這裡居住的百姓從怪物「塔拉斯孔」(Tarasque)手中解救出來的聖徒而建造的。這個怪物起初生活在羅納河中,因為從此路過時被這裡的美景吸引,所以要強行霸占這裡,還奴役並且以村民為食。教堂建成後,許多人來此朝聖,教堂也被多次擴建。起初教堂是羅馬樣式,在多次擴建後,已經被完全改造成為哥德樣式。只是在法國大革命期間,遭到了嚴重的損毀。

▶Information 相關資訊

☀ 參觀時間
4月1日～9月31日　9：00～19：00
10月1日～3月31日　10：30～17：00

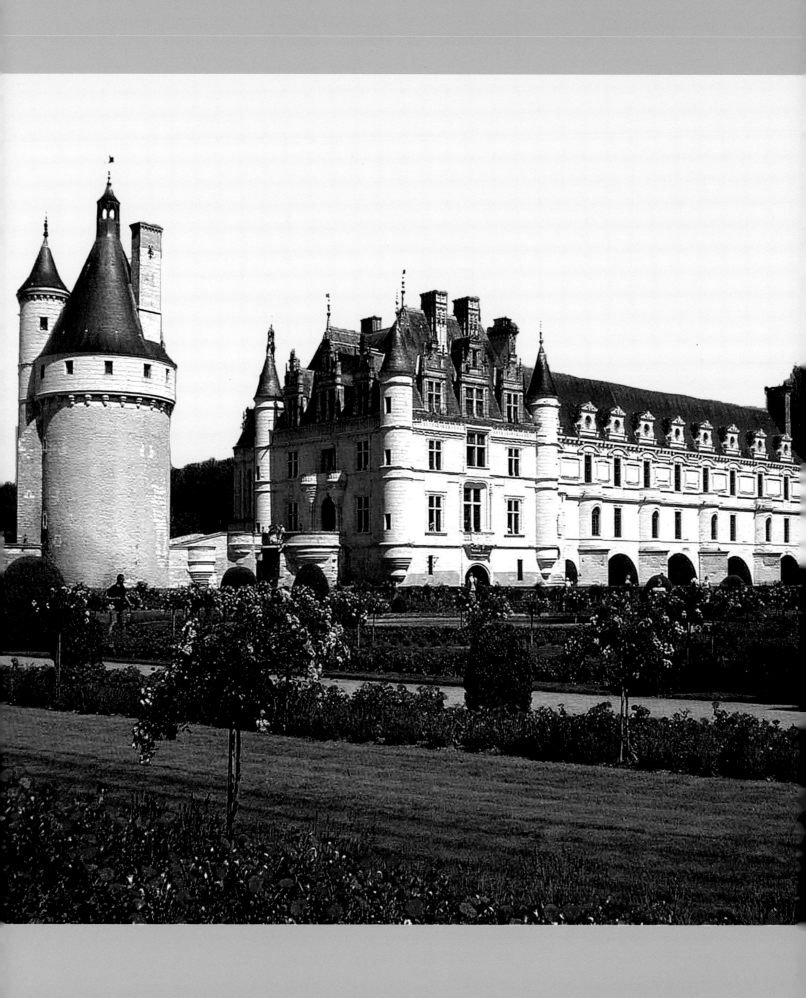

羅亞爾河流域的城堡

羅亞爾河是法國境內最長的河流，即便是對法國歷史文化不甚了解的人，也知道那裡盛產葡萄酒。這裡關於酒的歷史可以追溯到西元五世紀羅馬人統治的時代，雖然不如著名的波爾多等地，羅亞爾河流域的日用餐酒在A.O.C.級別（Appellation d'Origne Controlee）的餐酒中也算得上名列前茅。除了葡萄酒外，讓羅亞爾名聲大噪的，就是那些分布在羅亞爾河流域，大大小小璀璨如鑽的一百四十多座古堡，其中建造最早的城堡可追溯到西元九世紀。

羅亞爾河流域的城堡浸透了法國歷史上最多的愛恨情仇，中世紀的法國是諸侯紛爭的「戰國時代」，此時法國城堡都是各地的領主建造以防禦為主的建築。羅亞爾河兩岸的大多數城堡都是法國歷史上叱吒風雲的幾大貴族：安茹家族、卡佩家族、瓦洛家族和波旁家族恩恩怨怨的結晶。但是自從貞德把英國人從法國趕走之後，所有的法國城堡似乎都失去了那種陽剛之氣。到了十五、六世紀，隨著政局的穩定，軍事城堡漸漸荒廢、消亡，但仍然有一部分的軍事城堡被改造得富麗堂皇。而於此時建造的諸多城堡雖然也保留著塔樓，也按照中世紀城堡的樣式建造城牆，但是這些多以裝飾為主，而失去了其原有的防禦性。因為地域、貿易和文化交流，法國人更從義大利人那裡學會了義大利人稱為「Villa」的莊園建造方法。於是曾經的射擊孔成了高大的落地窗，警戒塔被高大的壁爐煙囪取代，吊橋和閘門則因精美的鐵藝大門退役，護城河要不是成了搖船的地方，就是乾脆填平在上面建造各式的花園，被改造成了王宮貴族藏嬌、享樂的地方，但也正是如此，羅亞爾河流域的城堡開啓了它們最風光的時代。

法國大革命後，昔日的貴族全部銷聲匿跡，這些城堡卻留住了貴族帶不走的奢華。旅遊業的興起，使得這些昔日的奢靡時光再現，白天和夜晚，城堡展現著不同的魅力，曾經在城堡中上演的歷史事件，如今被人們以高科技手段再現，這就是羅亞爾河流域城堡特有的Son & Lumierè─夜間聲光秀。動人心弦的音樂和夢幻的光影，讓城堡披上了空前的魅惑色彩及浪漫氣息。

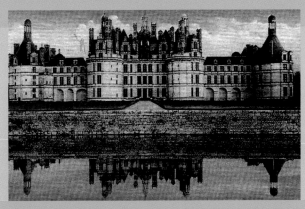

↑此為畫家描繪的羅亞爾河畔最具貴族氣質的古堡──香波堡。

↑法王路易十二的紋徽。諸如這樣的貴族及皇室標記，在羅亞爾河流域的古堡中很常見。

香波堡 Château de Chambord
實現法國狂想的城堡

▶History 城堡簡介

中世紀的英國國王愛德華一世最喜歡建造城堡，但是他建造的城堡都是以防禦為主，現在分布在英格蘭和蘇格蘭的許多城堡都是他的傑作。在法國也有一位國王，這位國王就是弗朗索瓦一世（Francois I），他從小就研讀拉丁及義大利學者、詩人的作品，對中世紀神祕浪漫的騎士生活十分嚮往，因此對於城堡，弗朗索瓦一世也有著自己獨特的欣賞品味。待他弱冠即位時，便開始以自己的方式建造屬於他的城堡，這些城堡多以享樂為主，現在在羅亞爾河分布的許多漂亮的文藝復興式、新古典主義城堡，都是弗朗索瓦一世為了避暑和狩獵而建造，或者透過一些手段從別人那裡輾轉而得來的。那座堪稱可以與凡爾賽宮媲美的香波堡，就是他的驕傲之一，也是羅亞爾河谷最具靈氣的一座古堡。如今，小鎮上的居民常喜歡把它和陰

↓香波堡。

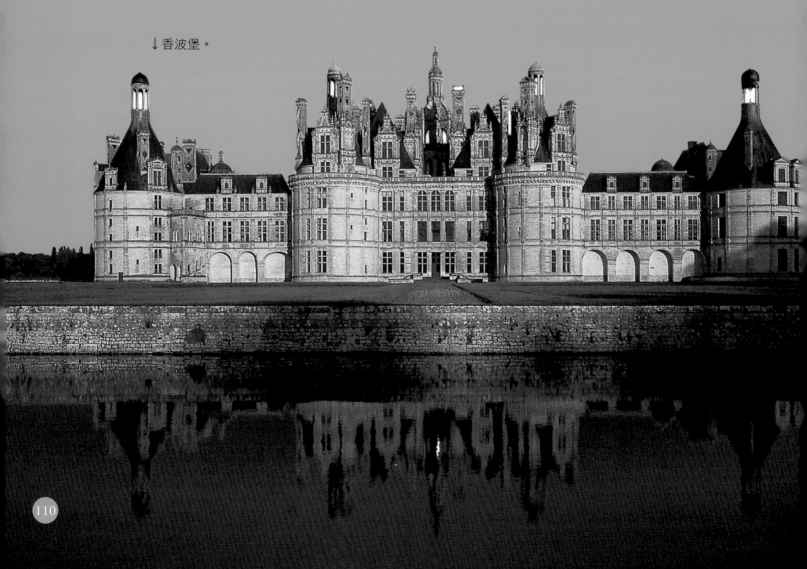

柔的雪儂梭堡封為法國古堡中的一王一后。而也的確有人說過，「香波堡真正具有王者風範——不僅在於其宏偉的規模和尊貴的氣勢，而因為它卓然不群，傲然於窠臼之外」。

主持香波堡修建工程的是著名建築設計師多美尼科・達・科托納（Domenico da Cortona），但因為法國國王弗朗索瓦一世受達文西影響非常深，所以在實施的過程中，城堡的構造也有一些改變。當時年輕的弗朗索瓦一世認為城堡除了要有皇家高貴風格外，也應當具有一定的功能性，所以就誕生了諸如狩獵觀賞臺之類的建築構造。如今站在華麗的觀景臺上，視野一下開闊，除了可以看到周圍狩獵苑的景色，更適宜在這裡遙想一下當年皇族狩獵的壯觀景象。而在二樓弗朗索瓦一世的臥室，則不如想像中的豪華，只有一些基本的家具和裝飾品，這對於一個國王來說不免有些寒酸，但實際上每次國王狩獵到此，都會將他最愛的裝飾品和生活起居品不辭勞苦的從安布瓦茲城堡搬到香波堡。

最初弗朗索瓦欲將古堡建造成一座文藝復興風格的建築，但工程過於浩大，需要鉅額資金，而一度使法國政府陷入財政問題，所以當弗朗索瓦一世過世後，工程就停滯下來，那時只有側翼基本完成。而後亨利二世繼續增建了西翼及禮拜堂的二樓。到了1685年，路易十四也花費鉅資繼續對城堡進行改建。今天我們所看到的香波堡，實際是到了1864年才全部完成，此時正是新古典主義在法國流行之際，所以古堡的對稱形式充分表現了古典主義的嚴謹法則，屋頂高聳的煙囪、角塔，表現出各異的趣味和自由的傳統風格，形成了以對稱性為基準，建築架構明快，細部華麗而又富有變化的香波堡特色。可以說，香波堡算得上是文藝復興時期最能代表當時法國宮廷建築藝術水準的古堡之一。整座古堡建築複雜，連同周邊的狩獵苑共占地5400公頃，擁有四百四十個房間、八十四座樓梯、三百六十五個煙囪，但是整體風格統一，並沒有凌亂之感，使造型各異的高塔、林立的煙囪和高大的側窗，反而構成了古堡最華美的天際線。

修建完成的城堡除了有法國歷代國王來此渡假、狩獵，著名的劇作家莫里哀的一些名劇也在香波堡完成。其中「村人貴族」（Monsicur de Pourceaugnac），還曾在這裡上演。在十八至十九世紀，是香波堡沒落的時期，到了法國大革命期間，城堡更遭到了嚴重的破壞，城堡中的許多珍惜古董和家具都被毀損。直到1932年，帕瑪公爵以一百萬法郎的價格將城堡賣給法國政府，並對公眾開放，香波堡才找到它最終的歸宿。

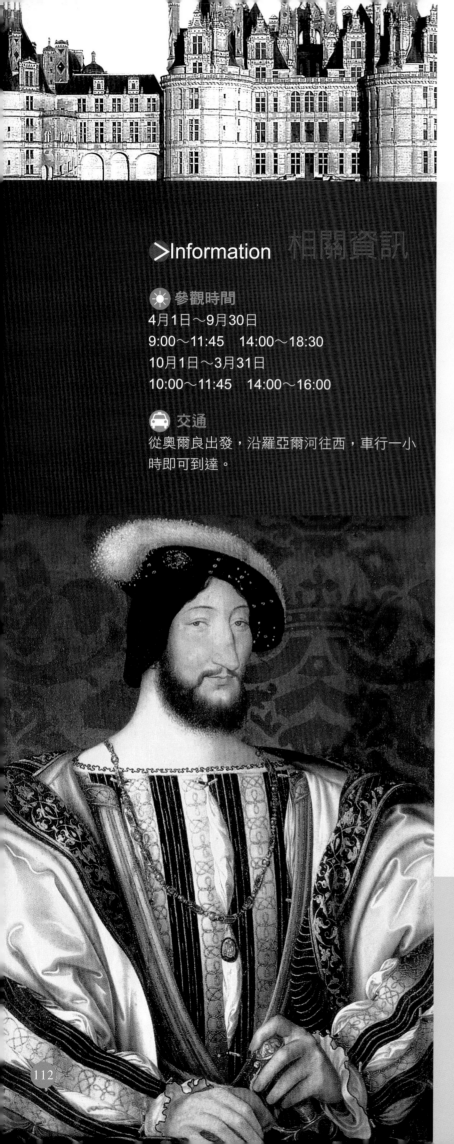

☀ 參觀時間

4月1日～9月30日
9:00～11:45　14:00～18:30
10月1日～3月31日
10:00～11:45　14:00～16:00

🚗 交通

從奧爾良出發，沿羅亞爾河往西，車行一小時即可到達。

▶Story 專題報導

最寂寞的狩獵城堡

雖然後人非常看重這座雄偉的狩獵城堡——香波堡，但它的主人們大多因為名下的城堡太多、公事繁忙，或其他原因，根本無法經常在香波堡居住。所以這座耗鉅資建構的城堡，大多數時間是被空置的。曾有好事者粗略統計弗朗索瓦一世在香波堡停留的時間，可能連八週都沒能超過；後來完成城堡改建工程的路易十四，也不過在這裡待過一百五十天左右；更不要提那位整天為情婦神魂顛倒的亨利二世，他應該是喜歡雪儂梭堡多於香波堡吧！只有到了十八世紀，被驅逐的波蘭國王，也就是路易十五的岳父——和薩克斯元帥，曾在此住過很長一段時間，有了他們，可能還能夠為這座寂寞的狩獵城堡稍解無聊。

弗朗索瓦一世的狂想

弗朗索瓦一世與晚年的達文西過從甚密，達文西的才氣最為弗朗索瓦一世傾慕，所以在香波堡的設計建造過程中，弗朗索瓦一世也邀請達文西參加，對於他的意見，弗朗索瓦一世非常重視。可惜的是，1519年達文西就過世了，但是留下了雙螺旋梯的構想。此外，為了顯示皇家的氣魄，高傲的弗朗索瓦一世甚至強行改變了克松河（Cosson）的流向，使得河流從城堡前流過。

←年輕時代的弗朗索瓦，頭腦中充滿了狂想。

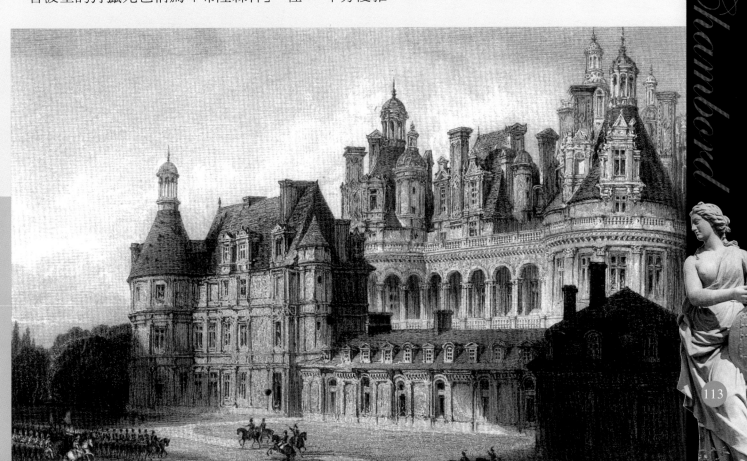

→雙螺旋梯內部。
↓後人描繪的香波堡的狩獵場面。

達文西設計的雙螺旋梯

雙螺旋梯位於城堡中央，從一樓貫穿到屋頂，據說是達文西親自設計的。兩個樓梯在同一個軸心，各自獨立，「讓兩個人可以在互看到對方的情況下各自上下，但是卻不會碰到」，精妙絕倫，也因此在當時頗具盛名。而樓梯的細部處處展現文藝復興的風格，樓梯的正上面聳立著頂塔的輪廓，急傾頂和高大林立的煙囪相依著，成為所謂弗朗索瓦一世樣式法國文藝復興的一大特徵。

▶ Discovery 周邊漫遊

狩獵苑

香波堡的狩獵苑也稱為「布隆森林」，種植的都是繁茂的橡樹林。再配上平靜流過的克松河，襯托得香波堡更顯神祕。森林主要分成兩部分，穿插於森林間的小徑都以皇室成員的名字命名。

在又綠又密的森林中漫遊，可以感受到當年法國皇宮貴族彎弓射鹿的氣氛。在香波城堡附近，還有船及自行車租賃處，以方便喜好探險的人們深入到森林中一探究竟。而且樹林中還有專設的野餐區，環境十分優雅。

布洛瓦城堡 Château de Blios

爭奪皇權的角力場

▶History 城堡簡介

　　布洛瓦市曾經是法國重要的商業中心，農產品的集散地，中世紀遺留下來的小道蜿蜒在山丘間，古老的半木製結構民居散落，形成一幅典型的中世紀古鎮風貌，而布洛瓦古堡就矗立在這樣的羅亞爾河畔的小鎮旁。這裡曾經是中世紀布洛瓦伯爵的封地，在十三世紀，布洛瓦伯爵最早在此建造了一座要塞，後來要塞的許多部分都被改建或拆除，僅存的那部分就是與弗朗索瓦一世修建的側翼相連的部分，內部則是值得誇耀的哥德風格的三級議會廳。到目前為止，它也算得上是法國保存較完整的哥德式市民議會廳之一，幾百年前，聖女貞德也正是從此集結軍隊出發。1999年，法國大導演盧貝松拍攝《聖女貞德》的部分場景，就是取自於此。

　　經過日後法國各個國王的不斷修繕和擴建，城堡中各部分建築逐漸圍成一個廣

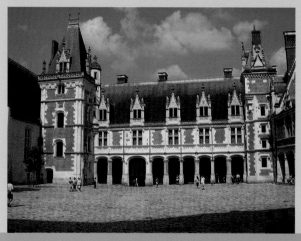
↑布洛瓦城堡。

場。布洛瓦古堡有法國建築縮影之稱，其建築形式融合了中古世紀堅實的堡壘，到十七世紀的古典主義園林，古堡內的中庭是弗朗索瓦一世的皇家別院，現在已經作為考古博物館和美術館對外開放。

　　在1598年，亨利四世將首都定於巴黎之前，這裡一度是法國王室的主要居所。布洛瓦城堡中的建築風格可以分為幾個部分：三級議會廳、路易十二側翼、弗朗索瓦一世側翼……其中十五世紀末期，路易十二所造的哥德風格的側翼，帶有明顯的文藝復興風格，現在已經被開闢為入口，二樓則是城堡美術館，收藏了城堡歷代君王的收藏品，其中包括許多精緻的織錦畫和雕塑等；而弗朗索瓦一世側翼的樓梯，則是整個城堡建築中最突出的部分，在整個城堡擁有最多精美的房間，包括凱瑟琳王后的臥房、充滿神祕色彩的凱瑟琳書房，以及基斯公爵被刺的房間。特別是側翼中間的旋轉式八角形樓梯，其外部鏤空，每一根壁柱都經過了精心的雕琢。靠近樓梯頂層的水平走廊，則是貴族們觀賞庭院中娛樂和競技的最佳地點，而螺旋上升的樓梯扶欄上，則用弗朗索瓦一世的紋章——火蠑螈裝飾著。樓梯建造於1515至1524年，是法國文藝復興初期的代表建築

→貞德就是在這個三級議會廳中被審判。

之一。城堡西翼的加斯頓樓，則是十七世紀修建的，是布洛瓦城堡中最新的組成部分，以古典風格爲主。

今天整座城堡看上去還十分精緻、嶄新，這都要歸功於十九世紀的建築師斐利克斯‧杜邦（Felix Duban），他在翻閱了多方資料後，精心對城堡進行了修復。現在城堡已經被開發爲羅亞爾河畔經典的觀光地，特別是在夏季，常會有精采的聲光演出，講述的都是城堡的相關歷史，如貞德接受宗教祈福、路易十二嫁女始末、基斯公爵被刺等。

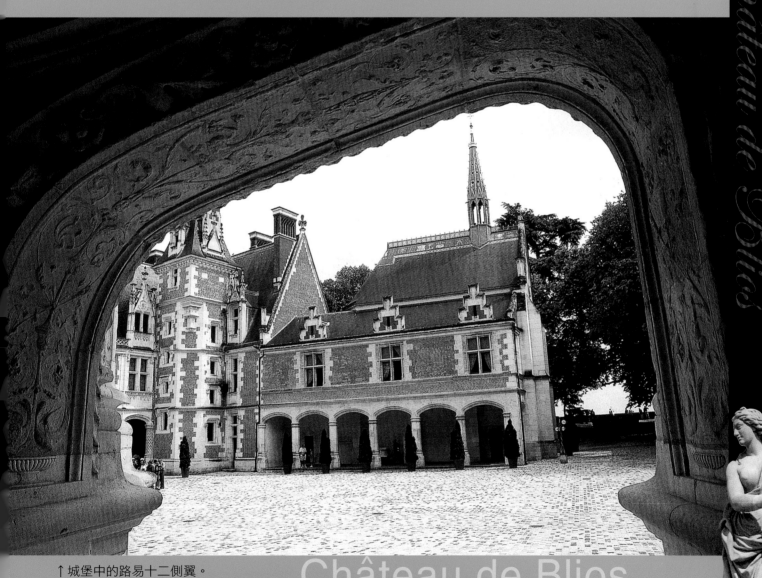
↑城堡中的路易十二側翼。

Château de Blios

>Information 相關資訊

☀ 參觀時間

3月15日～9月30日　9:00～18:30

7月1日～8月31日　9:00～20:00

除耶誕節及元旦外，皆對外開放。另外，5月至9月，每晚21:30以後，都有夜間聲光表演，主要的內容包括聖女貞德在布洛瓦集結軍隊並接受主教祈福，以及基斯公爵被刺事件。

🚗 交通

火車可通往巴黎或波爾多，交通便利，無論是公共交通或自備交通工具，旅行起來都很方便，價格合理的餐廳和旅館更是自助旅行者的福音。

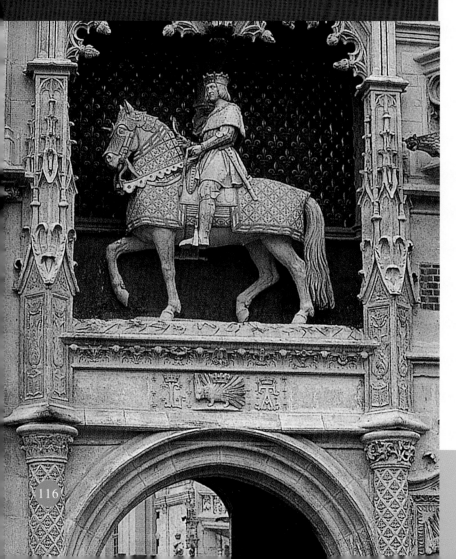

▶ Story 專題報導

凱瑟琳‧美第奇

在大仲馬的小說《瑪歌皇后》中，亨利二世的王后凱瑟琳‧美第奇被描述成深沉、博學的宮廷女性。現實中，凱瑟琳的家族雖然是義大利的富豪，但是祖先卻是出身貧苦，向來對血統十分看重的法國王室對待她並不友善。生存於這樣的環境中，隨著年齡增長，凱瑟琳變得心懷城府，後來她先後將三個兒子扶上王位。為了籠絡人心，她在雪儂梭堡大宴賓客，而且傳說她常會在書房中調製毒藥以清除朝廷中的異己。人們一開始都相信這只是一些好事之徒在捕風捉影，但是後來在城堡的書房中確實有夾層書櫃，書櫃上有二百三十七個隱祕的小箱櫃，主要用於藏匿珠寶、機密文件及藥劑等。

基斯伯爵被刺事件

基斯伯爵（Duc de Guise）作為舊教的首領，在巴黎深得民心。時值亨利三世當政，他的妹妹瑪歌在其母的安排下，即將嫁給新教首領亨利‧納瓦爾，因為亨利三世沒有子嗣，所以瑪歌的丈夫將是合法的王位繼承者。為避免舊教為主的法國統治權落入新教徒手中，在基斯伯爵的倡議

←開放為入口的路易十二側翼上的國王雕像。在這個浮雕下，是路易十二的紋章——豪豬。

下，三級議會即將召開，重新推舉法國的繼承人。在當時的局勢下，基斯伯爵很有可能趁機自立為王，結果此舉為他引來了殺身之禍。在三級議會舉行當天，亨利三世和伯爵要先在布洛瓦城堡的國王住處會面，對亨利三世毫無戒心的伯爵剛一走進房間，也就是弗朗索瓦一世側翼三樓的國王房間，就被二十多名奉亨利三世之命埋伏的刺客包圍，並最終被殺死在床邊。

室。後來修建的教堂為晚期哥德建築樣式，教堂內的彩色玻璃也基本按照原來樣式恢復。

◎參觀時間：每日7:30～18:00

▶ Discovery 周邊漫遊

聖路易大教堂（Cathé drale St Louis）

哥德式的聖路易大教堂位於鎮議會和小鎮主廣場之間。在1678年，因颶風使得地面以上部分盡數被毀，地面以下的部分仍然為十世紀時所修建的羅馬樣式的地下

舊城區

小鎮的主廣場是路易十二廣場，其四周的建築都是十七世紀的半木製結構的房舍。特別是雜技演員之家，這是小鎮從第二次世界大戰的戰火中倖存下來的少數建築之一，現在建築周邊的牆壁、窗欄、支柱上，雕刻著許多中世紀滑稽人物，人物形象栩栩如生，細節清晰。從廣場延伸出去的小巷在小鎮中蜿蜒，還保留著中世紀典型的哥德式過街通道。而保留完整的猶太區中，則更多文藝復興時期的豪宅，是感受歐洲歷史文化變遷的好去處。

↓舊城區外的古橋。

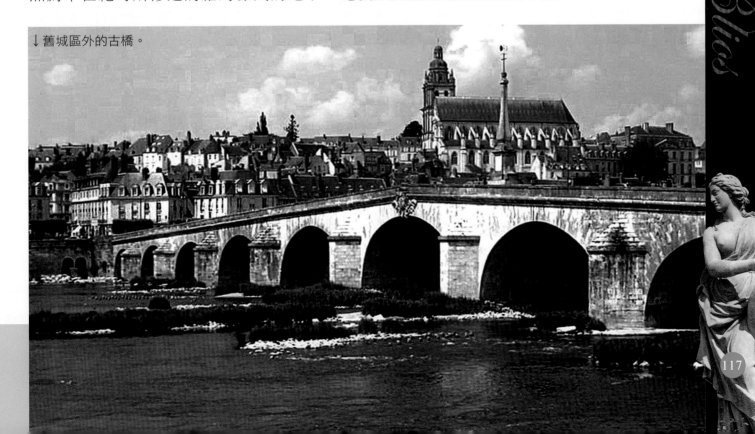

安布瓦茲城堡 Château de Amb

達文西的最後安息地

▶History 城堡簡介

安布瓦茲城是法國文藝復興的發祥地，除了是安布瓦茲城堡的所在地，它的名聲響亮更是因為它還是傳說中達文西的遺骨埋葬地。它就位於法國著名的羅亞爾河畔城市圖爾（Tours）以東約25公里，距離城鎮不遠的懸崖上建造著華麗的文藝復興形式城堡，就是安布瓦茲城堡。這是一座主要風格為哥德式的城堡，城堡最早的建築史要回溯至羅馬時代，那時，這裡就一直

是羅亞爾河畔的要塞。最盛期是查理八世統治時期，那時查理八世重新建造了城堡，並且在城堡完工後不久便與王妃布列塔尼女公爵安娜來此居住，所以今天還可以在城堡中看到許多布列塔尼家族的紋章──白貂圖案。可惜這位短命的皇帝只在這裡居住了六年，竟然撞到了城堡石梁，頭部受重創亡命於此。後來城堡被法國最具傳奇色彩的國王弗朗索瓦一世看中，便

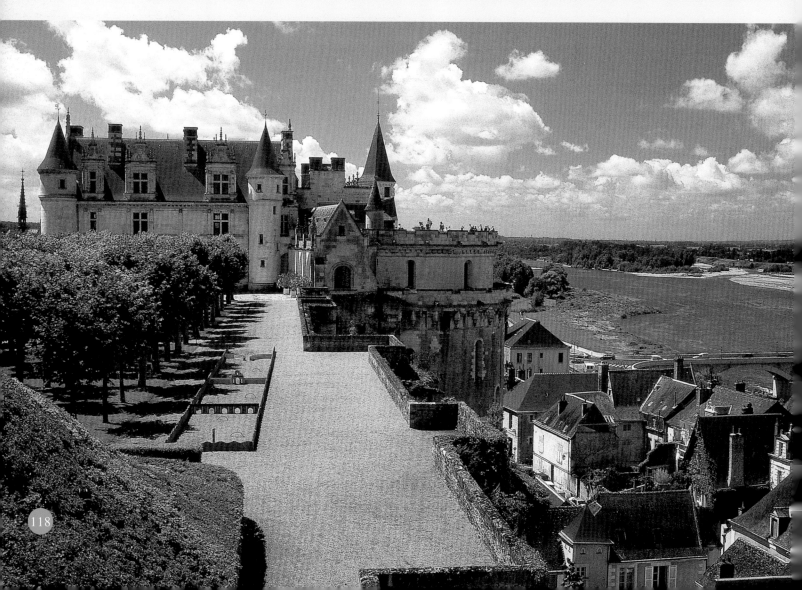

→城堡中裝飾華麗的房間。

在這裡居住下來。弗朗索瓦一世被稱為法國最博學的國王，少年時代他和妹妹瑪格麗特（Marguerite de Vavarre）就在這座城堡中長大，他們一起在這裡研讀了許多書籍，對義大利的文藝復興風潮頗為敬仰。

十五世紀末，文藝復興風潮開始進入法國，從小就對文藝非常感興趣的弗朗索瓦一世，對當時居於佛羅倫斯「科學和藝術兩個領域裡的偉大天才」的達文西非常崇敬。1516年，弗朗索瓦對達文西發出邀請，而在到達安布瓦茲城堡之前，達文西已經感到自己在迅速的衰老，恐怕將不久於人世，所以當他答應了弗朗索瓦一世的邀請後，便爽快的帶著自己喜愛的畫作，其中便包括著名的《蒙娜麗莎》和《聖約翰》，以及他最喜愛的學生，住進了克勞斯莊園。

此時正值文藝復興之風席捲法國，達文西的到來讓弗朗索瓦一世興奮不已，他不僅為達文西安排了新家，並且給他相當豐厚的年俸。達文西在安布瓦茲城堡寫下他人生的最後一段歷史，在這棟法王為他安排的居所裡，達文西開始整理他幾十年來累積的上千張手稿，並為弗朗索瓦一世設計新的城堡——香波堡。

現在在安布瓦茲城堡中還有一條通往克勞斯莊園的通道，傳說弗朗索瓦一世經常通過這條通道與晚年居住於此的達文西見面，徹夜暢談。在他的關注下，達文西度過了生命中最後的三年，並且勤於思考和創作，這三年也成為他一生中富足和快樂的三年。傳說在1519年5月2日，達文西就在弗朗索瓦一世懷中安詳的離開。後來安布瓦茲城堡在法國大革命中遭到破壞，只有臨河的部分較為完整，但僅僅是這些遺跡也已經是無比壯觀了。

>Information 相關資訊

☀ 參觀時間
4～10月　9:00～18:00
7～8月　9:00～19:30
其他月分　9:00～12:00　14:00～17:00

🚗 交通
從圖爾出發，每日有十列火車往返，車程約二十分鐘；從布洛瓦出發，每日有十五列火車往返，車程約二十分鐘。

🖱 圖爾旅遊服務中心
http://www.ligeris.com

←安布瓦茲城堡。

▶Story 專題報導

聖胡伯特小禮拜堂

　　查理八世掌權期間，法國開始對義大利頻頻發起攻勢，義大利文藝復興風格藝術也因此很快進入法國，在城堡中的這座聖胡伯特（Chapelle St-Hubert）小禮拜堂就是最好的證明。這是一座晚期哥德的火焰式與文藝復興風格結合的宗教建築傑作，內部有許多雕刻，天花板的扇形圓拱也有許多文

藝復興時期的繪畫作品，查理八世曾經夢想著把全世界的藝術品都彙集在這座城堡中，所以在修建側翼和小禮拜堂時還特別從荷蘭請來了許多雕刻家前來設計雕刻。原先達文西就被埋葬於這座小禮拜堂，但如今在禮拜堂中已經找不到他的墓碑了。

達文西在克勞斯莊園中的晚年生活

　　天才達文西受到法王弗朗索瓦一世的敬重，並且被封為「御前第一畫家、機械師、建築家」。在文藝復興時期，一般

↓達文西晚年居住過的克勞斯莊園。

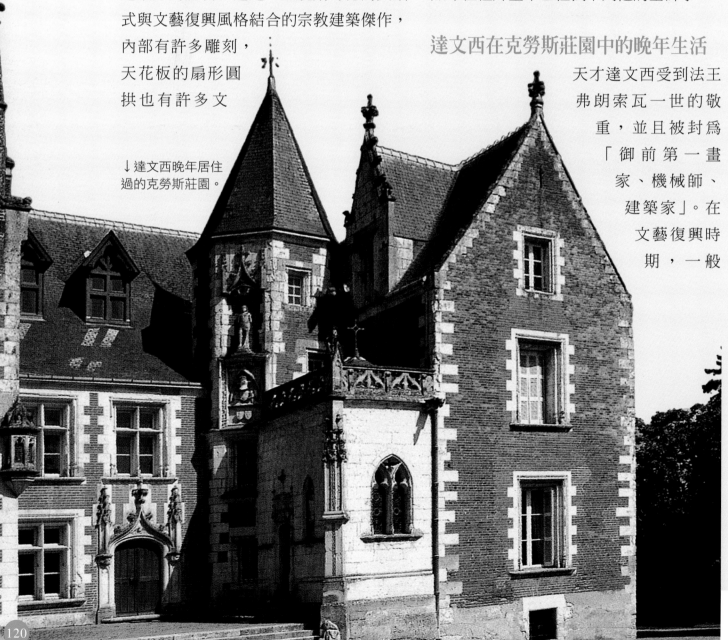

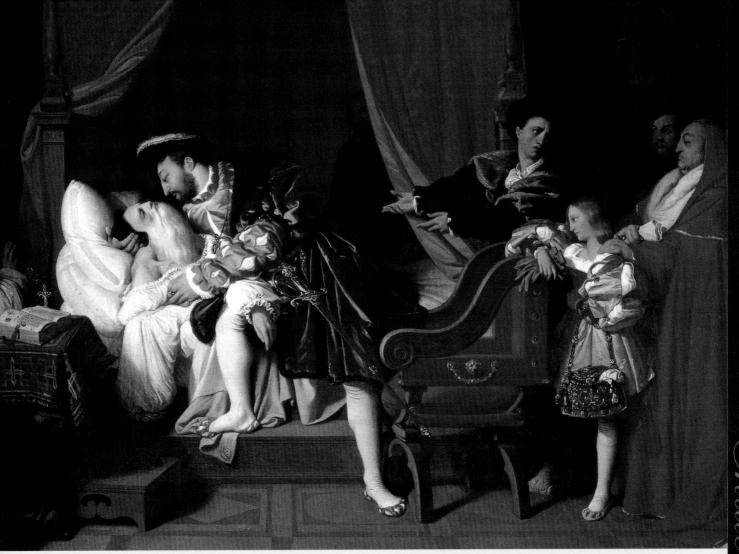

↑十九世紀大師安格爾描繪了達文西在弗朗索瓦一世的懷中平靜的迎接死神，而年輕的國王眼神中流露出了崇敬和不捨。

的君主可以說都不懂得謙虛為何物，但是在這裡，達文西能夠受到國王的禮遇。而且弗朗索瓦一世為了迎接達文西，特別挑選了這座具有寬闊庭院的克勞斯莊園，並且專門為達文西而將一樓改建為工作室，二樓和三樓則作為日常生活的場所。此外，他還專門為達文西安排了伶俐的侍從。此時的達文西已經罹患輕微的腦中風，但幸好智力沒有受到影響，再加上受到國王這樣的禮遇，達文西在克勞斯莊園度過幸福的晚年。在他去世後還特准被安葬在皇家城堡的墓地中，可惜多年後墓園缺乏照料，他的墳墓也因此消失在荒煙蔓草中而無從尋找了。

▶ Discovery 周邊漫遊

克勞斯莊園（Le Clos Lucé）

現在莊園中各個房間的裝飾仍然基本保留自達文西在世時的格局，只在十八世紀時進行了一次修繕。除了二樓的臥室、工作室外，在一樓展示著由IBM公司根據達文西的手稿製作的不可思議的機器，包括飛行器、坦克、降落傘等。

◎參觀時間

3月23日～6月30日　9月1日～11月12日
9:00～19:00　7～8月　9:00～20:00
其他日期　9:00～18:00

雪儂梭堡 Château de Chenonce

漂浮在空氣及水面上的城堡

▶ History 城堡簡介

雪儂梭堡橫跨在謝爾河，連同60公尺的長廊，倒映在河面上，不僅外部看上去柔美可人，內部也擁有典雅的房間、精緻的家具和各式各樣的文藝作品，這些使得雪儂梭堡名聲斐然，難怪福樓拜也曾被雪儂梭所傾倒，誇讚它是一座「漂浮在空氣與水面上的古堡」。1513至1521年間，雪儂梭堡由弗朗索瓦一世的稅務大臣托瑪斯·波以耳（Thomas Bohier）所出資興建。弗朗索瓦一世是十六世紀初登基的法國國王，他見證了法

國文藝復興的巔峰，這位國王非常熱衷於建造城堡、打獵等，城堡建成不久的1539年，傳說弗朗索瓦一世正對羅亞爾地區十分感興趣，於是便逼迫波以耳把雪儂梭堡轉讓給他作爲狩獵行宮，雪儂梭堡傳奇的歷史也自此拉開序幕。

經過古堡主人後來的不斷擴建，到了十五世紀末，雪儂梭堡的主體建築形成了基本的規模。它主要由三部分組成：首先是十五世紀城堡所遺留

↓雪儂梭堡。

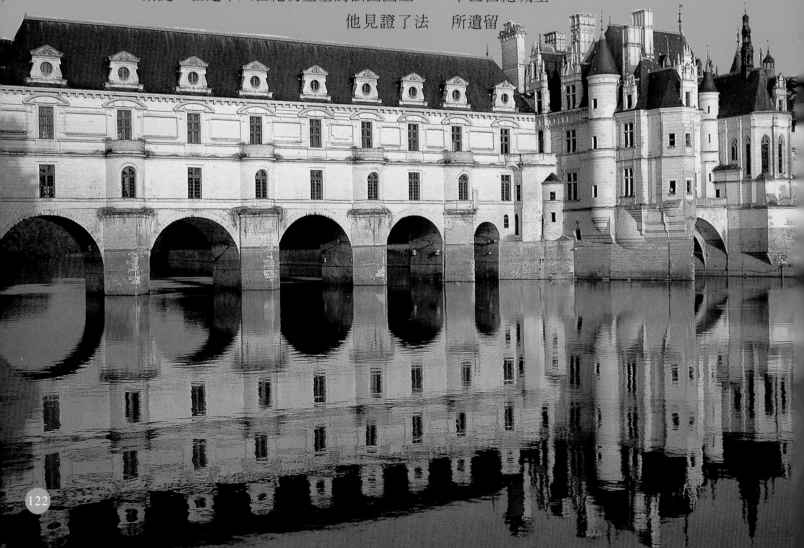

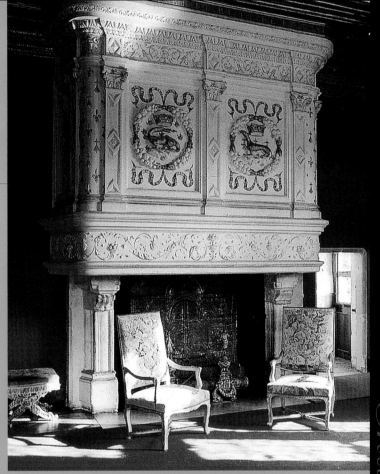

下來的馬克塔，由最早的主人馬克家族建造；另外的一部分是位於河岸附近的城堡主體建築；最後，也是最美的部分，就是那座聞名法國，乃至世界的大花園。這座處處散發文藝復興初期濃郁氣息的建築，是在原來哥德建築構架上，加上義大利風格的裝飾，給人以夢幻、奇妙的感覺。一直延伸到對岸橋上的三層建築，是由著名的建築師菲利貝爾・德羅姆設計的，最初只有一層，其餘兩層是後來加建上去的：第一層配合橋柱形成半圓形；第二層的窗戶上延伸出圓弧形山牆；第三層則突出於層頂上的圓窗，顯示出十分古典的風格。由於古堡在建造中因地制宜，與周邊自然景觀結合得天衣無縫，常常被人比喻為謝爾河上的豪華遊船。再加上建築旁精巧別致的法式花園，將雪儂梭堡評為歐洲古堡中的絕世佳人一點兒也不誇張。而從內部看，更能突顯城堡的建造初衷更多是為了享樂。連接雪儂梭堡三層建築的樓梯是當代城堡建築的創舉，它採用了直上直下的方式建築，而非當代尋常的螺旋式。因為螺旋式樓梯的柱軸會妨礙處於下方的人運用刀劍，從而方便城堡中的人退守，而顯然直樓梯則對他人「毫無芥蒂，敞開胸懷」，就這一點，也可以充分說明雪儂梭堡的建造已經不再以防禦為目的了。

如今古堡一年四季向遊人開放，通過已經有幾百年歷史的古堡入口就是一排整齊的樹木，兩隻獅身人面像靜候在旁，這個

大花園是由亨利二世的情人被趕出古堡後由亨利二世的王后修建的，另一邊是蠟像博物館Musse de Cires，陳列著與雪儂梭堡歷史相關故事中的人物蠟像。走在古堡中，從各個房間均可看到靜謐的謝爾河，聞到清新的自然香氣，這或許就是對古堡之美的最佳感受。雖然所有曾經擁有過古堡的美人們都已經作古，但是如今在城堡中還依然保留著當年她們曾經生活過的痕跡，美麗的掛毯與珍貴的古董依然按照原樣裝點著每個房間，而廚房也還按照當年的規則按不同功用劃分：專門殺豬牛的廚房，牆上掛滿屠刀；熱火烹飪的廚房，銅製鍋盤掛在架上似乎在等待人們隨時取用；還有僕人吃飯的房間、專門儲物的房間……分門別類的管理，一切井然有序，彷彿亨利二世的王后凱瑟琳・美第奇擁有城堡期間，奢華的宮廷酒會不斷，城堡中夜夜笙歌，身著華服的上流社會人士如走馬燈般在這裡輪番上場的場面就在眼前。

只是如此完美的城堡也沒能逃脫戰爭的

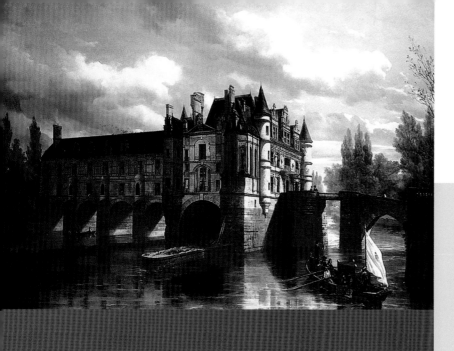

←十九世紀畫家筆下的雪儂梭堡。

破壞，在第二次世界大戰其間，城堡禮拜堂因爲轟炸受損，已經有幾百年歷史的彩色玻璃窗也被震碎，直到1953年才更換了新的彩色玻璃。現在，每年仍然會吸引近百萬人前來參觀，如今已經成爲法國最受歡迎的私人古堡。每年城堡的所有者都會在這裡爲一位世界知名畫家舉辦作品展。

▶Story 專題報導

古堡與六個女人

這六位女性分別是：財務官托瑪斯·波以耳的妻子（Catherine Briconnet），從1512年開始，她幫助丈夫監督了河左岸要塞的建造，並按照文藝復興的風格裝飾；而在十五世紀末，城堡的主人就換成了亨利二世著名的情人黛安娜，她掌管城堡其間，建造了連接要塞與河對岸的橋；緊隨其後的，是亨利二世的皇后凱瑟琳，她在橋上加建了兩層房屋，使得城堡基本形成了今天所看到的規模；後來，凱瑟琳把雪儂梭堡送給了她的侄女路易絲（Louise de Lorraine），也就是亨利三世的妻子，在夫婿被暗殺之後，這位皇后就在城堡中守寡終身，並且把城堡都塗成了黑色以寄託哀思；1733年，雪儂梭堡被商人買下，第五位女主人是路易絲·杜邦夫人（Louise Dupin），她對文學藝術及科學非常喜愛，使得雪儂梭堡的沙龍吸引了思想家盧梭、

▶Information 相關資訊

☀ 參觀時間

3月16日～9月15日　9:00～19:00
其他時間會提前或延後半小時，可以到雪儂梭的旅遊諮詢處詢問具體時間。

🚗 交通

可以從圖爾乘坐列車，只需半小時即可到達，但是雪儂梭車站不售票，所以要注意買往返票；或從圖爾站乘坐公共汽車也可以方便到達。

→在這幅楓丹白露的經典作品中，化身為女神的黛安娜斜背箭筒、雙臂輕柔、髮絲捲曲。如果確實如畫中描繪，人們就不會奇怪亨利二世為什麼會對她那麼迷戀了。

孟德斯鳩等人：到第六位女主人普魯茲夫人（Madame Pelouze）買下古堡，她重新整修了這座傳奇古堡，將城堡恢復到黛安娜與凱瑟琳時期的面貌。而今我們所見的庭園和建築，正是在這個時候完成的。

亨利二世的情人

傳說當亨利還是小王子時，亨利的父親戰敗被俘，亨利和哥哥被當成交換的籌碼。在西班牙的邊界交換時，戴安娜看到落寞的小王子亨利，自然流露的母愛使戴安娜·波提兒（Dianne de poitiers 1499～1566）衝出人群，緊緊抱住害怕無助的亨利。亨利二世長大接任國王後，對戴安娜的思慕也漸漸轉化為男女間的愛戀之情。而對於當時及後來歐洲的藝術創作者來說，黛安娜簡直是羅馬女神黛安娜的化身，無數的繪畫、雕塑、銅像藝術作品中的女神，都是以她的面孔、乳房、修長的雙腿作為範本。有位傳記作家曾經如此描繪黛安娜：「前額開闊光潔，鼻如懸膽，嘴唇細薄，乳房高挺……只有少數作品忠實反映出了她的美貌。」黛安娜比國王大了二十歲，但是卻始終集萬千寵愛於一身，國王賜給她許多頭銜、豐厚年俸及產業，其中之一就是這座城堡，她為城堡加建跨橋部分，把這座城堡布置成法國最優美的城堡，並很快使之成為法國宮廷生活最燦爛耀眼的中心，演繹著人們心目中對愉悅、優雅的渴望。而亨利二世過世前，

黛安娜的財富、名聲與影響力始終不墜，雪儂梭堡也因此得到「愛的城堡」之名。

▶ Discovery 周邊漫遊

城堡花園

城堡花園是大多數居住過這裡的女主人最精心打理的地方，主要包括黛安娜花園、凱瑟琳花園、紫杉迷宮。黛安娜花園的規模相當大，是典型的法式花園，草木修剪整齊，把花園分割成許多均勻的幾何圖形，花朵散落其間。這座花園是善於經營的黛安娜，用她在城堡附近種植的農作物和釀造的葡萄酒帶來的豐盈收入建造的，讓人不得不歎服她除了美貌之外的幹練。而凱瑟琳花園規模相對較小，但較靠近城堡，花園的中央是一個圓形的小池塘，更為城堡的嬌豔錦上添花。

Château de Chenonceau

薇雍德城堡 Château de Villand

法國最美的花園城堡

▶History 城堡簡介

在中世紀早期，薇雍德地區還被稱為Colombier，1189年，當時法國地區的國王菲利普與英格蘭的國王亨利二世在這裡會晤，並決定結成聯盟，所締結的盟約就在一座中世紀要塞中簽署。到了十六世紀，整座要塞已經不復存在，只留下了一個塔樓，現在我們所看到的薇雍德城堡就是在這座塔樓的基礎上修建的。後來，一直對城堡建造情有獨鍾的弗朗索瓦一世又看中了這個地方，於是他派遣自己的財政大臣讓·雷·布雷頓（Jean le Breton）在此督造一座美麗的城堡。這位財政大臣一生榮耀，並且督建過羅亞爾地區的許多精美城堡，其中就包括大名鼎鼎的雪儂梭堡和香

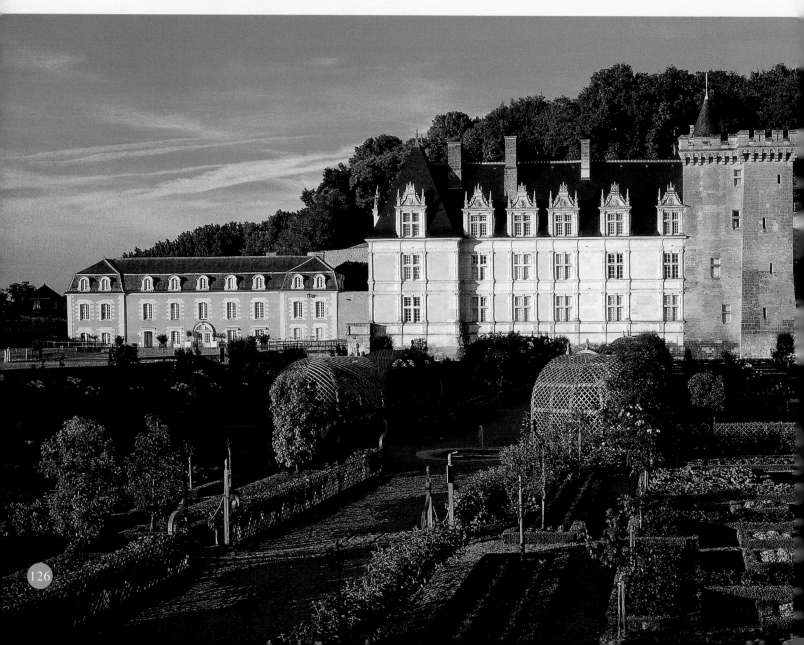

→薇雍德城堡一景。

波堡。在接受這個任務之前，布雷頓曾經出使義大利，感受到了義大利文藝復興時濃厚的藝術氛圍，回國後他深知國王對於藝術的熱衷，所以他投其所好出色的完成了這項委任，督造出這座美輪美奐的薇雍德古堡。他首先拆除了原建造於十二世紀的古城堡破損部分，然後將文藝復興風格的新建城堡與剩下的古城堡部分完美的結合起來。

古堡中的人造小瀑布、水池、羅馬式小教堂，再加上古堡最著名的花園，使得薇雍德城堡稱為羅亞爾河古堡中最具個性美的著名古堡之一。古堡中的花園是法國早期文藝復興時代的代表作，花園分為上中下三層，由上到下分別為水花園層、裝飾花園層和蔬菜園層，是建造者特別邀請義大利的園藝師設計建造的。花園十分講究樣式、配色和幾何圖形的排列，營造出非一般的效果，主要由水花園、裝飾花園、愛之園、草藥園、音樂花園和菜園構成。草藥園中栽種了三十餘種草藥，有檸檬草、九重塔、香草等。音樂花園處於中間一層，並不是說花園中有音樂，而是說花園中的不同幾何圖形，代表不同的音符和節奏，配色也經過精心的設計。要想看到花園最美的一面，最好的辦法就是登上西側的瞭望臺，從這裡可以俯瞰花園的全貌，是最容易解讀到園藝師苦心經營花園之語的地方。

十八世紀以後，城堡成為來自法國南部普羅旺斯的貴族的產業，為了使古堡內的房間能夠更舒適、更符合當時處於社會上層的貴族的審美觀，這個貴族家族對城堡內部進行了大規模的修建，所以今天走入城堡內部，還可以感受到一種濃濃的普羅旺斯風格的裝飾。特別是城堡中的一間餐廳，餐廳一側還安放了一座文藝復興式的噴泉，帶有典型的普羅旺斯風格。除了美觀外，在炎熱難耐的日子裡，這座噴泉還可以降低室內的溫度。

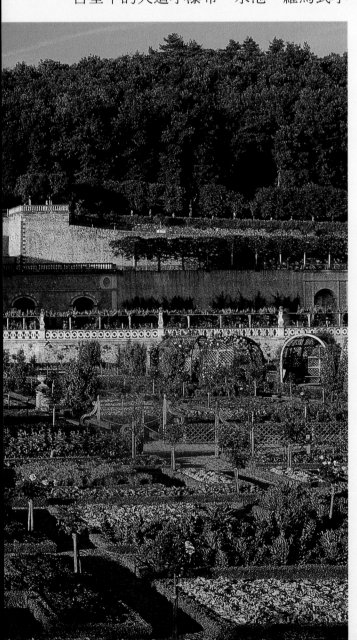

←薇雍德城堡。

>Information

☀ 參觀時間

除了2月～11月，城堡每日開放。
其餘的時間，僅限於團體參觀，參觀時間在
9:00～17:00，有時也根據季節變化，而相
應延長關閉時間；花園則每日對外，參觀時
間在9:00～17:00，有時也根據季節變化，
而相應延長關閉時間。

🚗 交通

城堡位於圖爾以西20公里處，但是到達薇
雍德城堡並沒有專門的公共交通工具，一般
可以從圖爾乘坐火車，到達薩旺尼爾斯
（Savonnieres），這裡距城堡只有4公里的
路程；或者也可以從圖爾租汽車，或自行車
前往。

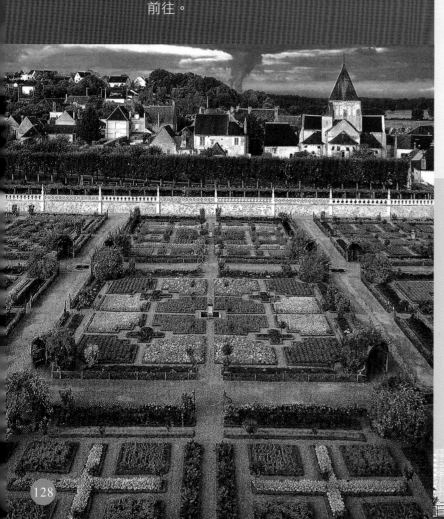

到了二十世紀初，城堡被來自西班牙的
移民卡瓦洛博士購得，並且還為此成立了
歷史城堡保護協會，查找了大量的歷史資
料，對城堡進行恢復式的修建工作。當
時，特別是城堡的花園已經在十九世紀荒
廢、損毀，卡瓦洛博士將他的餘生都用在
古堡的恢復工作上，特別是對花園的修復
工作，是他根據大量史料而重新建造的。
因為當初卡瓦洛博士非常喜愛西班牙的藝
術風格，他與妻子一起蒐集了許多西班牙
藝術品，並在城堡中的一條長廊中展示。
走過這條西班牙藝術長廊，抬頭就可以看
到精美的摩爾風格的天花板，而且令人難
以置信的是，如此精美的天花板最初只是
一些碎片，是卡瓦洛博士從遙遠的西班牙
托萊多（Toledo）運來的古董，很可能是
從一座十三世紀建造的清真寺上取得，後
來卡瓦洛博士費了很大的工夫，才找到願
意幫助他將這些碎片拼貼成形的人。重建
工作完成後，卡瓦洛博士便將城堡向公眾
開放，現在人們之所以還能看到這樣原汁
原味的文藝復興的豪華園林古堡，都要歸
功於他所做的努力，而後城堡也仍然由卡
瓦洛家族經營。

如今在城堡中，城堡的主人特別製作了
介紹城堡歷史文化的幻燈片，並且精心配
上維瓦第的交響樂《四季》。

←城堡前的菜園。

▶Story 專題報導

菜園與草藥園

蔬菜園由九塊大方塊組成,即便是種植蔬菜,薇雍德城堡花園也與眾不同,每一種種植於此的蔬菜,除了要對栽種什麼蔬菜、如何搭配精心的設計,注重色彩搭配外,還對所選的蔬菜悉心考量它們所代表的含義,如南瓜象徵豐饒,甘藍代表靈與肉的墮落……到了秋季,收穫的蔬菜又可供城堡生活所用。菜園中還設置了一些涼亭,以便人們在此休息,欣賞花園及城堡。草藥園就位於菜園的東側,這裡種植了近三十種草藥和香料,以供烹調和醫療之用。其中包括常用的檸檬草、香草、九重塔等,所以只要走近草藥園,就可以呼吸到混合著藥草和香料味道的清新空氣。

↓愛之花園。

愛之花園

以愛為主題的裝飾花園,運用不同色彩的花朵和心形等幾何圖案描述了愛情的多面性:熱情、脆弱、悲壯及善變,是裝飾花園最美的一角。

溫柔的愛(Tender Love):談起溫柔,人們最容易聯想到粉色,所以設計者用四顆心形圖案來表達那種窩心的溫柔之愛。

善變的愛(Adulterous Love):黃色代表善變,這正是代表負心之人最為恰當的顏色。

悲劇的愛(Tragic Love):鮮紅的花圃,如利刃般的圖案,似乎上演著一場因愛而起的戰爭,而紅色的花朵是否代表那些因愛而付出的鮮血?

熱烈的愛(Mad Love):這組圖案由紅、黃、白、粉組合,象徵著被不同因素所激起,並且融合了各種情感於其中的愛情之花。

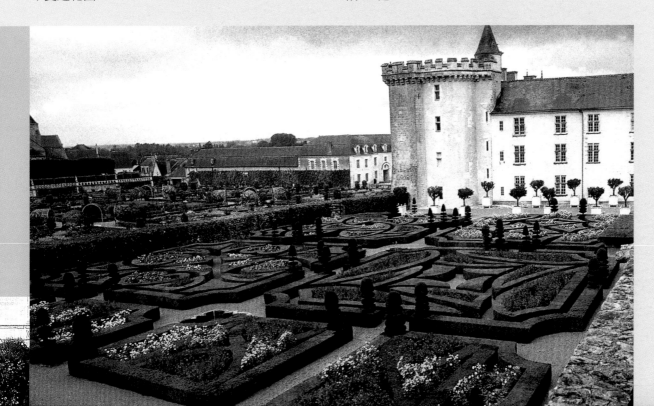

亞勒依多城堡 Château de Aza

安德爾河畔的璀璨美鑽

▶History 城堡簡介

亞勒依多城堡，被譽為羅亞爾河流域最閒適、最女性化的古堡，之所以得到這樣的讚賞，多半是因為亞勒依多城堡周圍人工挖建的護城河將城堡置於一座小島上，其臨水的一面最為特別，擁有整座城堡中最值得驕傲的繁複文藝復興雕窗、裝飾尖塔和壁柱，倒映在羅亞爾河的支流安德爾（Indre）河畔上，猶如一位優雅的美婦臨水梳妝。

這座城堡又是一座與弗朗索瓦一世有關的城堡，它建造於1518至1527年，是法國文藝復興時期興建的眾多古堡之一。1518

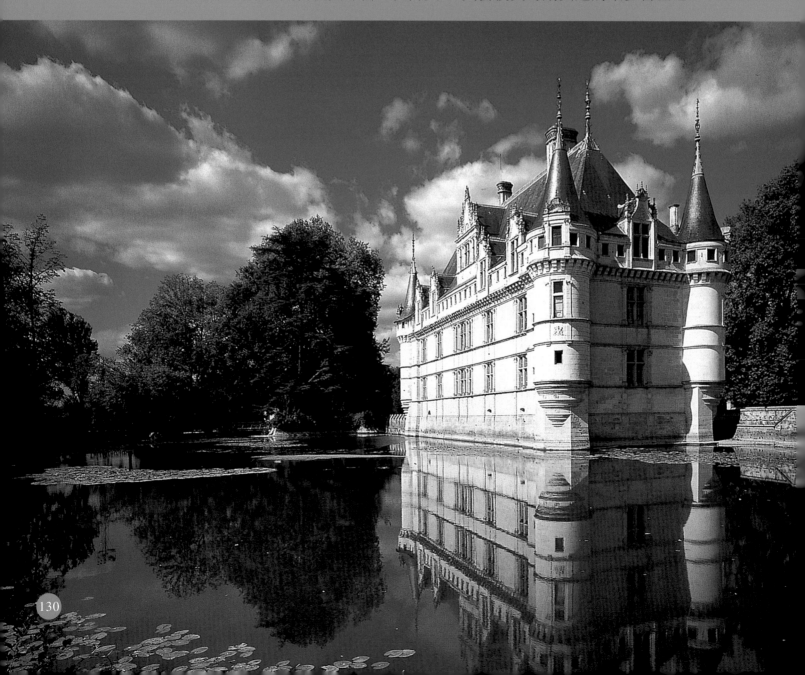

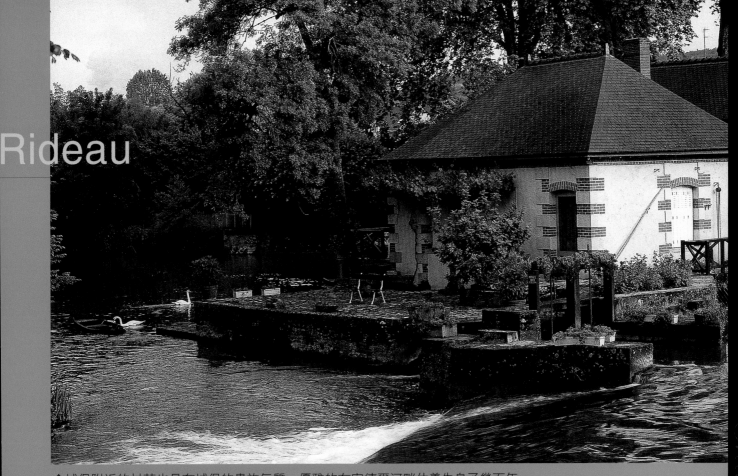

Rideau

↑城堡附近的村莊也具有城堡的貴族氣質，優雅的在安德爾河畔休養生息了幾百年。

年，法國國王的財務官吉利・貝爾特洛（Gillies Berthelot）購得原亞勒依多城堡，貝爾特洛父子都曾擔任國王的財務官，借職務之便貪贓枉法，也正是如此，才有錢購得城堡並進行改建。工程未完，恰逢弗朗索瓦一世戰敗被俘，在籌備贖金期間，另外一位財務官貪贓事件敗露，這位貪得無厭的財務官很快被逮捕入獄。已如驚弓之鳥的吉利害怕東窗事發小命不保，萬般無奈之下只得丟下還在建造中的城堡倉皇逃到了國外。事情很快敗露，最後由弗朗索瓦一世政府將城堡沒收，最終賜予了曾經與國王出生入死，表現英勇的護衛隊長。護衛隊長接受城堡後繼續城堡的改建工程，並且在城堡中特別為弗朗索瓦一世修建了豪華的臥室，以準備隨時迎接國王的到來。特別是水藍色的床鋪和刺繡床帳，彰顯了皇家氣勢，更有許多文藝復興

時期的家具，其中的象牙櫃子最引人注目，不僅雕琢精緻，而且還用昂貴的象牙裝飾，敘述了法國著名的三十年戰爭。所以今天在城堡中，可以看到許多弗朗索瓦一世的紋章——火蠑螈也不足為奇。

亞勒依多城堡的特別就在於「濃縮」二字，它沒有其他古堡龐大的外形，也沒有那麼多複雜、曲折的歷史故事。但是大城堡所擁有的精緻、雍容和素雅，從未在這座形制上小巧的城堡中打了折扣，反而因此成為這座城堡與眾不同之處。城堡內房間並不多，但是間間精緻，注重建築的細部。最出色的要算十七世紀重新翻修後，以藍色調為主布置的房間——藍房間，這個房間中也有一系列織錦畫，是路易十四統治時期的文物。現在織錦畫保存完好，看上去顏色不僅依然十分亮麗，畫面也十分清晰，主要描述了國王狩獵時的宏大場

←亞勒依多城堡。

131

景，人物的神態、動作等細節十分逼真。大會客廳是城堡中最能展現皇家氣勢的房間。這個房間是城堡中較古老的部分之一，是城堡中保留自中世紀時的房間，因此房間中的許多裝飾都帶有晚期哥德風格的細節。而連接一、二兩層的樓梯，是整個城堡中頗具時代氣息的建築部分，它選用了直梯，且為空心拱形廊柱，天花板上以浮雕裝飾，這些浮雕多以人物為主，是典型的文藝復興時期的風格。十八世紀末，城堡被查理‧比昂庫特購得，這一家族在十九世紀，對城堡進行了修復工作，如今城堡會客廳中的家具，都是在這一時期中添加的。

↓隱藏於一條林蔭道後的亞勒依多城堡正門，是文藝復興時期的建築典範，有涼廊式的窗戶。

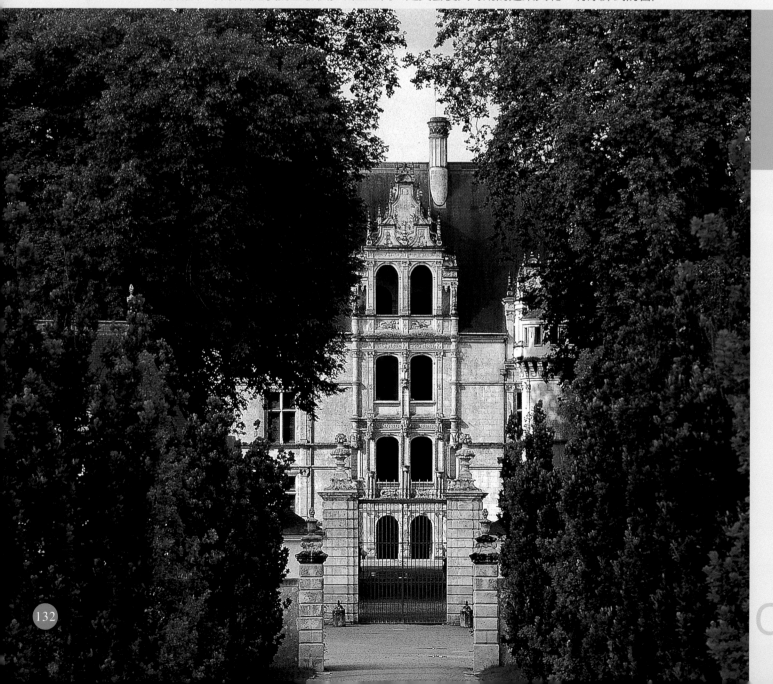

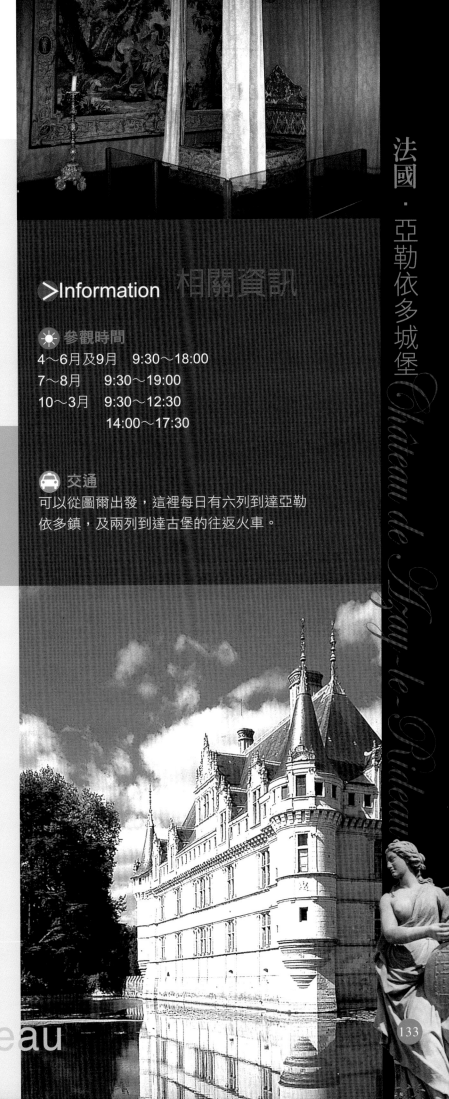

→織錦畫裝飾的臥室。

雖然後來城堡的建築初衷已經由防禦轉向了享樂，從外觀上它看似哥德式建築，但實際上一直被建築學者們公認為文藝復興式建築中最高雅、設計最精美的城堡之一。它混合了傳統角樓與文藝復興式建築中最常見的壁柱和小尖塔，特別是其內部的三層直梯和裝飾繁複的山牆，並且還保存著中世紀的護城河、轉角塔等建築結構，但這些純屬裝飾，早失去了相同結構在中世紀城堡中的防禦功用，整體風格更沒有因此而顯得混亂。古堡主體建築的平面為「L」型，有一部分房屋伸向護城河，護城河與這部分建築的互相映襯給人一種典雅而夢幻的印象。古堡內部裝潢精美，沒有中世紀古堡中的螺旋樓梯，而都是徑直抬升的寬闊階梯，城堡內保存自文藝復興時期的許多價值連城的精美家具、織錦畫以及其他精美的美術作品，更增添了城堡如大家閨秀般的柔媚風格。後來法國的幾位國王都非常喜歡這座嬌小可愛的城堡，時常會到這裡居住一段時間。

城堡附近的小村莊是在城堡建成後逐漸發展起來的，小說家巴爾扎克曾在這個小鎮度過了他生命中的大部分時光，也正是他將亞勒依多讚為「安德爾河畔的璀璨美鑽」。如今在這裡休養生息的村民們最擅長種植葡萄、釀造葡萄酒，因此除了遊覽城堡外，還可以到這座小村莊去品嚐一下那裡的葡萄酒，特別是到了夏季夜晚，城堡中還會有結合了現代科技的聲光表演。

＞Information　相關資訊

☀ 參觀時間
4～6月及9月　9:30～18:00
7～8月　　　　9:30～19:00
10～3月　　　 9:30～12:30
　　　　　　　14:00～17:30

🚗 交通
可以從圖爾出發，這裡每日有六列到達亞勒依多鎮，及兩列到達古堡的往返火車。

索木爾城堡 Château de Saumu

安茹的珍珠

▶History 城堡簡介

索木爾位於法國著名的羅亞爾河谷地，從中世紀早期開始，索木爾就成為法國重要的金銀製品集散地，再加上其特殊的地理位置，因此索木爾成為法國歷史上兵家必爭的要地，索木爾城堡就建造於此，因此它的建築初衷也就一目了然。在十世紀，英國安茹伯爵武力奪取了索木爾市的控制權，到了十三世紀，這裡又被菲利普二世攻占，直到今天，它仍然處於連接昂熱（Angers）與圖爾（Tours）的交通要道上。索木爾城堡就位於城鎮西南，它是一座以防禦為主要功能的中世紀城堡。從索木爾市中心的聖皮埃爾廣場出發，經過一段向上的階梯路，就可到達城堡。索木爾城堡始建於十二世紀，大約在十四世紀它的建造方才基本完成，此時的索木爾城堡已經稱得上是羅亞爾河流域的眾多城堡中，中世紀時期建造的城堡代表之一，並且絕對稱得上中世紀晚期古堡建築完美的總結，和文藝復興精采的開端。即便到了今天，它藍色的尖塔和金色的旗幟，在陽光下仍舊異常耀眼。

菲利普二世1203年攻陷索木爾城，他的孫子路易九世則將安茹家族在十二世紀的索木爾城堡拆除一部分，只保留了原建築中央部分的四邊形主塔，現在圍繞主塔的大型城牆就是在這一時期建造的。到了十四世紀，法國瓦洛家族成為法國王位的繼承者，家族中的成員獲得了羅亞爾河西部的安茹領地並得到封侯，此時的安茹公爵路易一世在取得城堡後，又在原有基礎上加建了多邊形城塔，因為他十分喜愛這座中世紀早期建造的城堡的風格，因此在改擴建過程中，他始終堅持儘量貼近城堡原有風格，因此後來完成的這部分建築，從外觀上與先前修建的部分很難分辨出差異。路易公爵對藝術十分喜愛，因為到了此時，時局穩定，城堡作為戰爭的功用漸漸退化，所以此次重新修建，路易公爵更加注重了城堡的實用性，而將索木爾城堡改建為適合王室居住的豪華古堡。今天在索木爾城堡內部，可以看到裝飾與同時期修建的城堡相比豪華繁複得多，特別是出現了許多法國王朝的百合花圖案，此後，伯爵的孫子雷內（Renè）掌管城堡，並對城堡進行了又一次的修繕。

但是到了十七世紀，整個索木爾鎮也走向低迷，小鎮中的新教人口因為宗教及政治原因而大量外遷，索木爾城堡也開始走向沒落。直到1906年，城堡由索木爾市買下，並被改建成了兩間博物館，一間是裝飾工藝博物館，另外一間是馬匹博物館。工藝博物館內展示了許多十四至十八世紀的陶製品、瓷器、織錦和古典家具。這些

法國・索木爾城堡

Château de Saumur

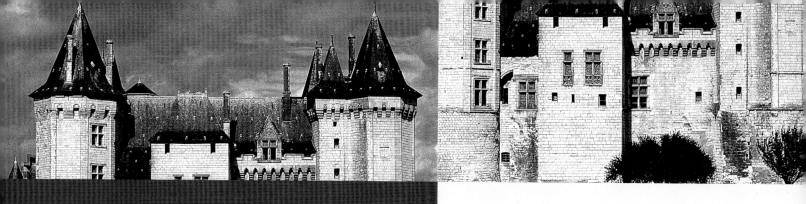

>Information 相關資訊

☀ 參觀時間

6月1日～9月30日　9:30～18:00
其中7、8兩個月分，週三和週六夜間也開
放參觀。
10月1日～5月31日
9:30～12:00
14:00～17:30

🚗 交通

一般都從圖爾與昂熱兩地出發，前往索木爾
十分方便。從圖爾每天都有十列普通車往
返，只需要不到一小時即可到達。如從昂熱
出發每天有十五列普通車往返，只需半小時
即可到達。也可從周邊大城市租車自行駕車
前往。

收藏品都是1919年由法國貴族查理伯爵
（Count Charles Lair）所捐贈的。因爲索木
爾市中有一間馬術學校，因此特別在城堡
中設立了這3座馬匹博物館，它位於城堡三
樓，主要展示的是一些蒐集自世界各地的
馬具，包括了馬鞍、騎士服等，這些珍貴
的珍藏品中，甚至有一些來自中國的收藏
品。

>Story 專題報導

索木爾香檳

　　如今來到索木爾還可以看到許多的葡萄
園，索木爾栽種葡萄釀酒的歷史可以追溯
到中世紀甚至更早以前，這裡出產的著名
香檳酒就是以小城的名字命名。稱爲索木
爾香檳的酒品質很不錯，被評定爲A.O.C.
（Appellation d'Origine Contrlée法定產區等

↓索木爾城堡及小鎮全景。

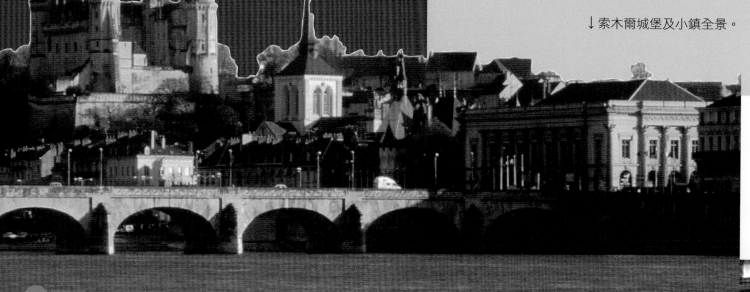

←尼德蘭林堡兄弟於1433年起為貝里公爵（Duc de Berry）繪製《富饒時光祈禱文》（Très riches heures）插圖，畫面精美，並且是用珍貴顏料畫在羊皮紙上，為中世紀細密畫的經典之作。這幅代表9月的則是這組細密畫中最著名的一幅，圖中所繪正是農民們將收穫的葡萄送入美麗的索木爾城堡。

時期，是一座哥德風格的建築，擁有當時流行的金雀花王朝樣式的拱形圓頂，它與藏於教堂正廳，講述聖皮埃爾事跡的織錦畫都值得一看。

索木爾馬術學校
（Ecole Nationale d'Equitation）

索木爾馬術學校位於索木爾市西郊，距離市中心約3公里。其最早成立於十六世紀，幾經起落，隨著歷史的演進、軍事的發展，漸漸的馬術已經退出了戰爭，而逐漸向藝術靠攏。而從十九世紀，馬術學校就開始對外開放進行馬術表演和競技，如今它已經成為索木爾重要的旅遊觀光點。表演盡顯宮廷的優雅和古老的藝術傳統。

級葡萄酒第一級）等級。這種香檳酒的釀造方法就是依照法國著名香檳酒產區——香檳地區的傳統釀造方法釀造的，而且這種香檳酒的品質上乘，僅次於香檳地區。

▶Discovery 周邊漫遊

聖皮埃爾廣場（Eglise St. Pierre）

聖皮埃爾廣場是索木爾市的主廣場，廣場周邊矗立著聖皮埃爾教堂，與幾座寶貴的中世紀半木製結構的建築，其中一座稱為夥伴之家（Maison des Compagnons）的建築，十分著名，傳說巴爾扎克即是以此為背景著成傳世之作《歐也妮·葛朗臺》。聖皮埃爾廣場曾是中世紀索木爾市重要的金銀製品的交易場所，聖皮埃爾教堂也基本建造於十二至十三世紀小鎮的繁盛

◎參觀時間：
4～9月　週二～週六
9:30～11:00
14:00～16:00
上午可進行練習參觀，正式表演則根據預定日期一般安排在週五和週六10:30。

↑以索木爾城堡及古鎮為主題的鑄幣。

昂熱城堡 Château de Angers

「滅頂」城堡

▶History 城堡簡介

昂熱在第二次世界大戰時遭到重創，許多古代建築都毀於那一時代，所以現在昂熱城中新舊式建築參雜，車潮人海，與中世紀的熙熙攘攘又有不同，多了幾分現代文明的刺耳眩目。好在還有昂熱城堡，想要感受那種古味繁華，只要循著石板路走到昂熱城堡腳下。座落於曼恩河畔的昂熱城堡，最早由該城的領主安茹伯爵修建於十三世紀，那時恰逢中世紀戰爭不斷的年代，所以最初城堡完全是按照軍事用途建造，現在城堡外仍有當年護城河的遺跡，雖然河道中已經滿布雜草，但還是可以以此爲引，去憂懷古。但是到了十四、十五世紀，經過安茹伯爵的孫子路易九世對城堡進行多次翻修，在重建過程中，昂熱城堡加入了許多裝飾性的建築元素，柔化了昂熱城堡原本作爲軍用工事的硬朗線條。

城堡所處地勢險峻，一面緊臨羅亞爾河，另三面則有十七個高聳的防禦塔樓，不但居高臨下，而且領主們往往會派重兵駐守。城堡整個防禦系統嚴密，只要有利於防禦則事無鉅細，僅大門內就機關重重，以確保僥倖闖過一關的敵人未必還有性命繼續前進。特別是在大門內還有一道暗門，如果大門被攻破，守城的士兵還可以通過一些特設的孔道向下潑熱水，或其他足以讓敵人立時斃命的武器。走進城堡內，許多中世紀所建的設施依然保留，特別是陰森的石牢，牢房與城堡一體建造，因此石壁非常的厚，進了這樣的牢房，暗無天日恐怕是最貼切的描述了。囚犯的悲慘，只讓人寒意陣陣。

但城堡中也並非全是如此，收藏在城堡

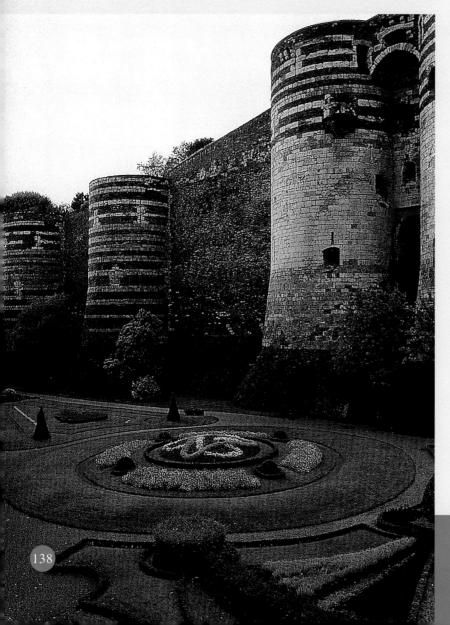

←城堡外的花園。

內著名的織錦畫又營造出了濃厚的宗教氛圍，對於信徒來說，來到這裡，在昏暗的燈光下瀏覽著宗教主題的精美織錦畫，肯定能感到主與他們同在。巨幅的織錦畫以精緻、美麗令人歎服，吸引了來自世界各地的無數遊客觀賞。這些織錦畫在中世紀是只有王室和貴族才消費得起的奢侈品，除了可以裝飾牆壁外，主要還是用來隔熱保溫。現在城堡中收藏的織錦畫除了以《聖經》中的〈約翰福音〉為主題的大型系列織錦畫外，還有一幅描述耶穌受難的織錦畫——Millefleurs。Millefleurs在法語中意為成千上萬的花草，主要因其背景為各色花草而得名。而受到這些織錦畫的影響，在昂熱的人們又特別開設了一座織錦畫博物館。現在昂熱城堡已經成為羅亞爾河畔一處旅遊與文化中心。1953年，加繆主持了昂熱城堡戲劇節，除了演出加繆的一些改編劇，還由加繆特別精選了一些古今名劇，這些都給戲劇節增添了光彩與價值，掀起了這一地方節日的高潮，從此戲劇節演出的規模擴大，並且劇目增多，成為難得的盛會。

　　昂熱城周圍同樣遍布葡萄園，在昂熱城堡附近就有一座安茹酒堡（Maison du Vin de I'Anjou），彙集了安茹酒區和索木爾酒區的許多葡萄酒，其中就包括昂熱出產的羅澤酒，它在羅亞爾地區也算得上上品紅酒了。

>Information

相關資訊

☀ 參觀時間

5月15日～9月15日　9:30～19:00
11月～3月15日　10:00～17:00
其餘時間　10:00～18:00

🚗 交通

從巴黎搭乘TGV高速列車抵達昂熱市，每天十五列往返，路程大約需要一個半小時，在Angers St-Laud下車。昂熱城堡就在昂熱市中心靠近羅亞爾河畔的地方。

←沒有尖頂的宏偉石塔。

▶ Story 專題報導

昂熱城堡的「滅頂之災」

建造於中世紀的昂熱城堡，與其同時代的建築相比顯得格格不入，因為無論是羅馬樣式還是哥德樣式都少不了尖頂，但是昂熱城堡卻頗具個性，十七座最顯眼的巨型周邊石塔都沒有尖頂。實際上，在建造之初，石塔都有尖頂，雖然不及後來的香波堡大大小小的尖塔、煙囪所構成的天際線那麼熱鬧，但是也十分有氣勢。可是到了1585年，宗教戰爭不斷，城堡幾經輾轉，為當時胡格諾派新教教徒（Huguenot）所有。後來不知為何，亨利三世執意要求拆除昂熱城堡，但是胡格諾新教徒們非常看重這座城堡，雖然極不情願，但無奈君命不可違，於是他們便硬著頭皮慢慢從周邊的尖塔開始拆除，並且一直拖延時間。沒過多久，亨利三世遇刺身亡，拆除城堡的事情也從此無人過問。昂熱城堡雖然損失了周邊石塔的尖頂，但是城堡大部分都得以保存。如今十七座防禦塔沒有了尖頂，但是與城牆相連形成了一條環形的步道，沿著這條步道可以通暢的繞城堡一周，遠眺周圍景緻，十分愜意。

奢華的昂熱城堡聖經織錦畫掛毯

在中世紀，平民沒有受教育的權利，為了方便給目不識丁的百姓洗腦，統治者想出了「看圖說聖經」的方法，如哥德教堂中色彩斑斕的玻璃畫，以及昂熱城堡中的錦織畫掛毯。昂熱城堡的聖經掛毯是當年由安茹大公路易一世監造的，畫中描述的故事都是圍繞《聖經》中的〈約翰福音〉，由Hennequin de brugges設計，織造過程耗費了四年時間，於1377年方才完成。完成後的掛毯共分為六組，每部分都有一幅引導圖，和分為上下部分的十四幅圖組成，共計九十幅。掛毯總長約103公尺，高約4.5公尺，以藍色或紅色為底色。這些掛毯當初只有在重要的慶典和儀式上才會拿出來展示，其餘時間一直收藏於昂熱大教堂。十八世紀，在法國大革命中損失了一部分，現存的掛毯僅剩七十六幅。從十九世紀開始，對這些掛毯進行了恢復工作。

←昂熱城堡聖經掛毯中的一幅。

↓城堡入口。

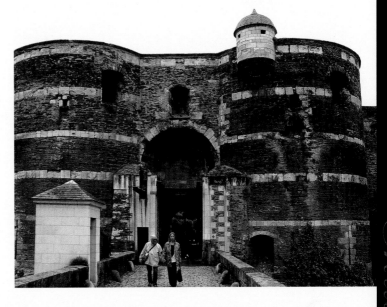

▶Discovery 周邊漫遊

聖莫里斯大教堂
（Cathé frale St. Maurice）

　　這座教堂是十二、十三世紀修建的金雀花王朝建築風格的典範，造型簡單，以彩色玻璃和南北的玫瑰窗聞名。彩色玻璃窗是以啓示錄爲主題，位於玫瑰花心的是基督，周邊是十二星座，表示基督乃是宇宙中心。

◎參觀時間：
夏季　8:00～19:00
冬季　9:00～17:00

讓‧呂爾薩現代掛毯博物館
（Musée Jean Lur at et de la
Tapisserie Contemporaine）

　　這座博物館主要展示了1892至1996年間製作的織錦畫掛毯《世界之歌》，這些掛毯受到《昂熱聖經織錦畫》影響，用色主要以黑、紅、黃爲主，創作者想像力豐富，作品非常具感染力。博物館的建造其實也是受到了昂熱城堡中《聖經》題材織錦畫的啓發。

◎參觀時間：
夏季　9:00～18:30
冬季　10:00～12:00
　　　14:00～18:00

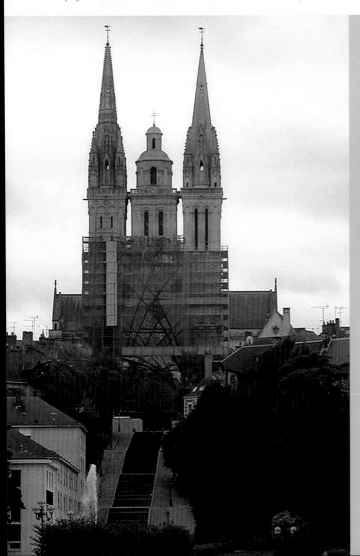

←莫里里斯大教堂。

舍維尼城堡 Château de Chever

貴族城堡中耀眼的新星

▶History 城堡簡介

在十七世紀，與巴洛克風格建築平分天下的是法國古典主義建築。這種專門服務於君王的建築樣式，也承載著統治者的威嚴與維護嚴格的社會階層劃分，具有強烈的理性色彩和邏輯美感。灰藍色的屋頂、粉白色的外牆和完美對稱的建築造型，展現了十七世紀的古典風格。舍維尼城堡就是這一類型城堡中的典範。在風靡世界的比利時漫畫《丁丁歷險記》中，舍維尼城堡就作為藍本，以「馬林斯派克城堡」為名，被作者繪入了故事之中，凡是到過舍維尼城堡的人一眼就可以辨認出。

舍維尼城堡一直是于羅特家族（Hurault Family）的財產，這一家族從十三世紀開始就是布洛瓦地區非常顯赫的貴族。十七世紀，路易十三執政期間，于羅特家族的亨利伯爵決定在羅亞爾河附近興建一座城堡，建築風格也要緊隨當時風靡的建築樣式。城堡建成後，室內的裝飾邀請了當時著名的藝術家孟尼耶（Jean Monier），在他的精心設計下，舍維尼城堡立刻成為諸多王宮貴族城堡中耀眼的新星。

作為法國古典主義建築的舍維尼城堡，非常重視比例，簡單的幾何樣式，使舍維尼城堡在內部裝飾上不像其他法國古典主義建築那樣沉溺於繁複的細節修飾，所以給人一種恰到好處的感覺，城堡中牆壁、天花板上的原木鑲嵌以及織錦畫，使得城

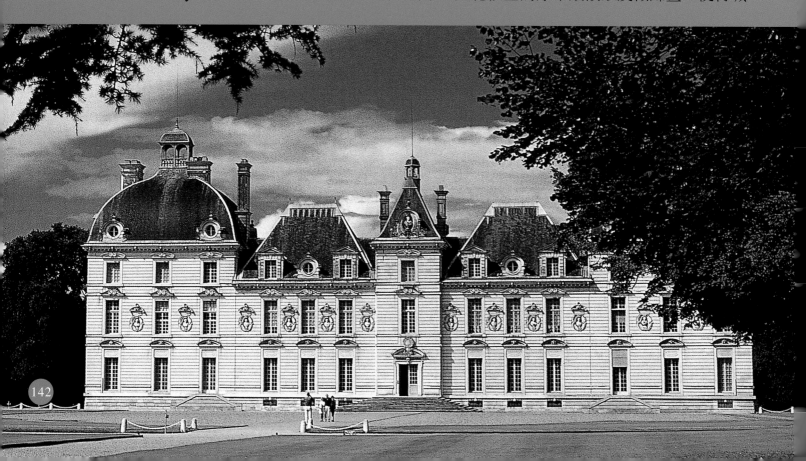

→裝潢華麗的貴族臥室。

堡本身更成為當時法國內部裝飾典範。

　　城堡中許多房間的裝潢仍然保留自十七世紀，展現著皇室生活的奢靡，大部分房間都有精美的織錦畫裝飾，即便是天花板，都用經過處理的精美動物皮毛裝飾，更不忘鑲嵌代表貴族身分的紋章。和法國許多城堡一樣，舍維尼城堡也已經不再作為防禦工事使用，處處展現著貴族生活的優雅和舒適，直上直下、裝潢精美的樓梯，可以供幾十位賓客進餐的氣派餐桌，還有雕花的天花板和壁爐等。

　　過於理性的建築風格使法國古典主義建築最後走向了僵化，許多這一時期的建築成為一種毫無感情的磚石，但是舍維尼城堡卻在這方面做的非常成功，成為法國古典主義建築中的成功範例。公式化的建築、純正的風格、高雅的氣質和理性的威嚴，正如當時人們心目中至高無上的君權專政，造就了舍維尼城堡冷峻、凌厲的震撼力。

相關資訊

>Information

☀ 參觀時間
4～9月　9:30～18:15
10～3月　9:30～12:00　14:15～17:30

🚗 交通
可以從布洛瓦出發，搭乘到Villefranche-sur-Cher的TLC公共汽車，直接到達舍維尼，每天都有班車。通常可以和香波堡一起遊覽。

▶Story 專題報導

城堡裝潢設計師——孟尼耶

　　孟尼耶是當時皇后瑪麗・美第奇（Marie de Medicis）的御用畫家，他曾經在義大利學習，孟尼耶在對城堡進行裝飾設計時所選用的材料在當時都是非常大膽的。現在看來，那些在原木鑲板上雕刻拉丁文箴言和謎語的裝飾方法有些讓人難以理解，但在當時卻為社會上層人士爭相效仿。最值得一提的，就是動物皮毛和織錦畫的運用，這些材料不僅有保溫的作用，而且還有非常重要的裝飾作用，即便到了今天，其中還有許多仍保留著原有的鮮豔色彩，希臘傳說、為國王歌功頌德的內容，細節仍然清晰可辨，十分傳神。擁有這樣的設計師，如伯爵所願，建成後的城堡也果然成為當時法國建築中的先鋒之作。

←舍維尼城堡。

梅蘭特城堡 Château de Meillan

守望布爾日的城堡

▶History 城堡簡介

梅蘭特城堡位於法國貝里中部，著名的布爾日就位於其以南約24公里處。這是一座建造於高盧－羅馬時代的堡壘，十二世紀時才被封建割據勢力改建成羅馬風格的城堡。在過去的八個世紀中，梅蘭特城堡的所有權依靠血緣和姻親的聯繫輾轉於法國貴族階層的幾個大家族中，到了十四世紀，城堡輾轉成為法國望族安布瓦茲家族的城堡，他們開始著手將城堡改建成哥德風格的建築，並且對城堡內部進行了奢華的裝修，所以才有了今天哥德式建築的神祕威嚴，以及洛可可風格的繁複與雍容。生活在這座城堡中，就如同生活在神話世界中。整座城堡從外到內都充滿了中世紀特有的浪漫氣息，以致於人們將它形容為充滿中世紀天馬行空幻想的城堡。

高盧－羅馬時代結束之後，在七世紀時，梅蘭特城堡成為了當時法國貴族查倫頓（Charenton）家族的財產。到了1233年，桑塞爾的領主（Sancerre）路易一世將城堡改建成中世紀盛行的哥德樣式的城堡。十四世紀末，當時桑塞爾的領主過世，他的女兒嫁給了十四世紀末期法國的名門望族安布瓦茲家族的皮埃爾，城堡的所有權也隨著這樁婚姻而轉到了當時的法國望族安布瓦茲家族。他們共生育了十七個孩子，許多都成為那一時期法國的當政要人，如主教、國王的部長等，而他們最小的兒子查理最為出色，是當時法國國王路易十二的寵臣。查理年僅二十便成為巴黎的地方長官，而後還被任命為元帥、海軍上將，後來他還長期擔任駐義大利的法軍總司令，並擔任過米蘭的總督等要職，梅蘭特城堡最興盛的時代正是這一時期。

到了十九世紀初，哥德復興主義在法國風靡，哥德式建築風格被許多藝術家推崇。現在城堡中許多哥德風格的部分大約建造於十九世紀中期，那時梅蘭特城堡的領主斥資對城堡進行了大規模的整修，並且專門聘請當時英格蘭著名的建築師路易·諾曼德。路易·諾曼德非常擅長建築內部的修飾，他的設計風格以色彩活潑、對比強烈著稱。特別是在城堡的餐廳中，可以看到他對於綠色、紅色和金色的使用別具個性，難怪人們會將城堡稱為路易·

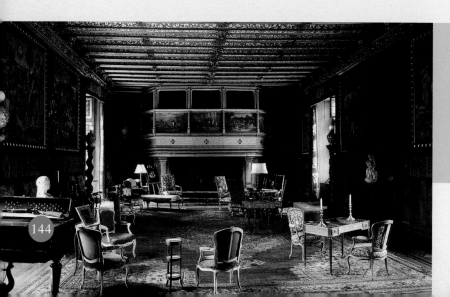

←城堡沙龍。

→梅蘭特城堡。

144

諾曼德「狂妄」的作品。

梅蘭特城堡旁的護城河還未乾枯，天氣明媚的日子，城堡纖秀的身影倒影在水中，別有一番情趣。它隱藏在一片茂密的樹林中，帶著中世紀的神祕更加吸引人，周圍綠草如茵，風景秀美。城堡主堡為多邊形建築，周圍都是高高的城牆和數不清的防禦塔樓。正立面有兩座塔樓，是城堡最出色的部分。左邊的一個是哥德風格，右邊的則混合了哥德風格和文藝復興風格。塔樓中的石製螺旋梯和天花板上的菱形拱券都是典型哥德風格的建築元素。從螺旋梯進入城堡內部，大廳中陳列著許多

>Information 相關資訊

☀ **參觀時間**

2月1日～11月15日

🚗 **交通**

可以從巴黎、圖爾或者里昂等大城市乘坐直達快車到布爾日，從布爾日到梅蘭特城堡僅有約24公里。

↓哥德復興樣式的城堡餐廳。

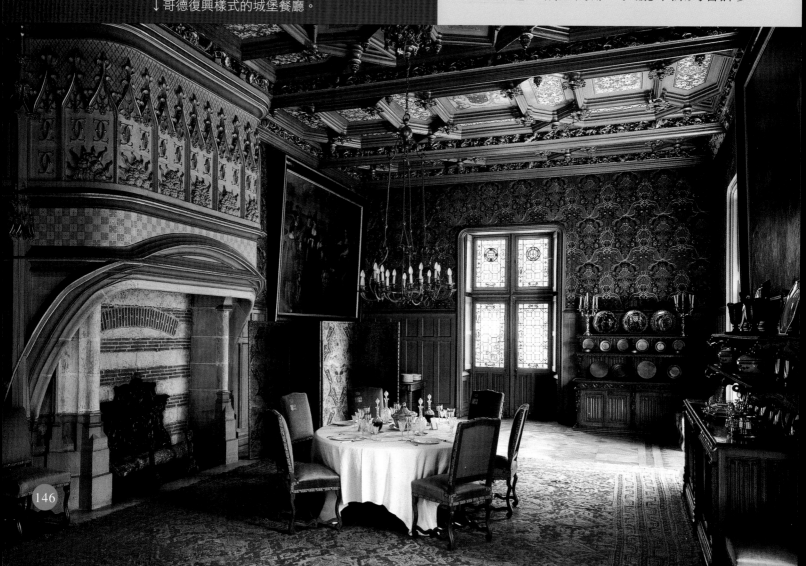

→雅克‧克爾宮入口。

古董和動物標本。樓上就是城堡中最精緻的房間——大沙龍，沙龍中的兩層壁爐上是一系列繪畫作品，講述著城堡各個時代的歷史事件。其中一幅講述的是城堡的領主與周邊領主談判的歷史畫面。沙龍中的裝潢展現著不同時期的建築風格，典型的火焰式哥德雕飾和房頂橫梁上鍍金的藤蔓花紋讓整間屋子顯得神祕而富麗堂皇。城堡中的餐廳則是十九世紀法國的建築師路易‧諾曼德的傑作，在這裡，他嘗試運用了展現當時西班牙風格的色彩與紋飾，恰到好處的為這座貴族城堡增添了異國風情。在房間的天花板上，他更別具匠心的用幾個世紀以來這個家族的各種紋章裝飾。屋子中的許多家具也都是哥德復興時期添置的，暗褐色的木製家具，以哥德風格木刻裝飾。現在城堡是梅蘭特家族的財產，但是已經無人居住，而是作為旅遊景點，向來自各國的遊客開放。

劃時代意義的芬蘭式蒸氣浴設備。在八角形的樓梯基部，還雕刻著雅克‧克爾的座右銘「只要有雄心壯志，就沒有做不到的事情（A vaillants rien d'impossible）」。

◎參觀時間：
夏季　9:00～19:00
冬季　10:00～12:00　14:00～16:00

▶ Discovery 周邊漫遊

雅克‧克爾宮（Palais Jacques Coeur）

　　城堡位於到達雅克宮的路上，雅克宮是一座哥德式宮殿。這座住宅的主人是查理七世時期一位風雲人物，他出生於貧苦家庭，依靠自己的奮鬥進入法國上流社會，並成為查理七世的財政官。宮殿是十五世紀建造的，現在在建築中還可以看到具有

布爾日大教堂（Cathédrale Bourge）

　　這座大教堂是一座很古樸的建築，座落在布爾日，並因此得名。它開始興建約於1194年，最初設計沒有受到當時知名的沙特爾教堂及相關建築的影響。在建築設計上，布爾日大教堂擁有高聳的夯廊以及尺度大大縮小但數量很多的高側窗，它的夯廊向第一道側廳敞開，第二道側廳環繞整座建築，並以簡單的窗戶和迴廊上窄小的放射狀禮拜室採光，效果非常好。雖然它遠遠小於沙特爾教堂，但是它的內部空間卻顯得很寬闊，加上採用了纖細比例的拱夯和墩柱，所以與沙特爾建築比較起來，布爾日的設計建造相對輕巧。

隆傑城堡 Château de Langeais

羅亞爾河第一座石製城堡

▶History 城堡簡介

隆傑城堡位於法國南部歷史悠久的都蘭地區，從很遠處就可以看到城堡裡面高聳的主堡，城堡的指揮中樞就設在山丘上。

在高盧－羅馬時代末期，隆傑鎮就已經初具規模。而羅亞爾河在隆傑地區的河面開闊，成為了隆傑地區的天塹，選擇在這裡建造一座城堡，自然

會成為那些妄圖奪取都蘭地區的敵人不可逾越的軍事工事。西元四世紀，聖馬丁在此建立了一座修道院，到了西元九世紀，隆傑地區第一次建造了一座石製堡壘，這就是日後隆傑城堡中的主堡，這座堡壘也同時是當時羅亞爾河流域最早建造的石製城堡。現在的隆傑城堡就是在這座城堡的基礎上擴建而成的。到了十二世紀，英格蘭國王獅心理查占領了都蘭地區，並且

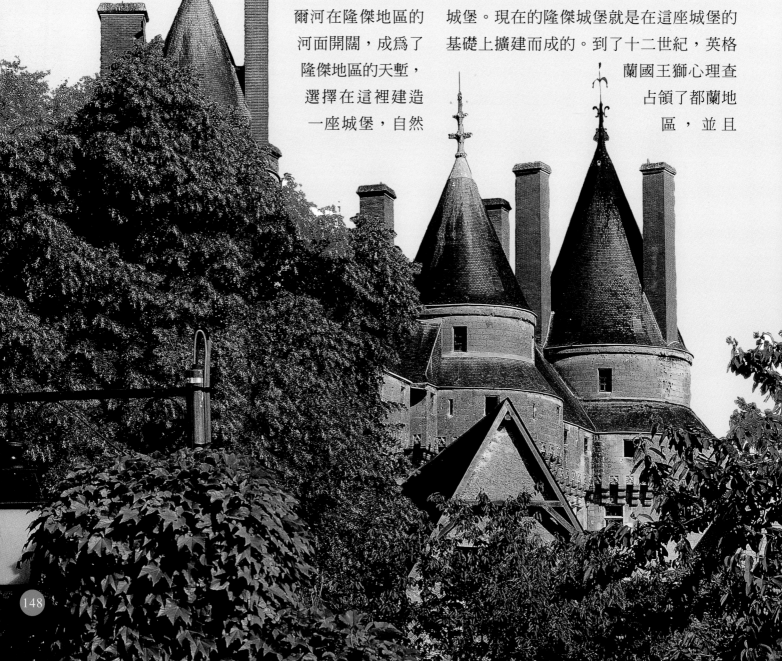

→城堡主人豪華的臥室。

在這裡設置了行省，隆傑城堡也自然被他占有。

這座中世紀城堡完全按照軍事防禦的需要建造，它明顯與後來羅亞爾河流域的大多數被貴族用於享樂的城堡不同，它不具備秀麗的外表、華麗的內室，而是依靠堅固的城牆、敦實的防禦塔樓構成滴水不漏的嚴密防禦體系。在城堡底部城牆非常厚，至少有4公尺，而且城堡的底部不設門，門開在離地很高的地方，而且儘可能很小，如要進門就要借助梯子，在遭到進攻時就用可拆卸的木樓梯，這樣的建造方式使得進犯者絕不會闖入主堡。主堡的頂部還設置小碉堡，哨兵在此監視周圍鄉村的情況。

在中世紀，想要建造一座堅固的城堡必須具備良好的石料切割工具和起重工具，最常用到的是「松鼠盤」，即一種特製的絞盤。此後諸多建造技術被周圍的工匠們掌握，建造石製城堡的風氣很快在周邊蔓延開來。根據1904年的一次普查結果，在法國境內的城堡總數超過一萬座。

如今一進入城堡，就可以看到裝飾精緻的大廳，裡面是一些珍貴的文藝復興時期的家具和繪畫作品。雖然現在可以看到城堡內依然保留著可以升降的吊閘、吊橋，但是城堡的內部裝飾風格早已在十五世紀的時候按照當時的文藝復興風格裝飾一新。確切的時間是在1460年，路易十一下令由他的財務官讓‧保熱（Jean Bourré）

重新對隆傑城堡進行修繕，前後共花費了六年時間。重修之後的城堡周圍仍然保留著原來長約150公尺的護城河，及位於護城河之外有許多防禦用的壕溝。不過現在這些壕溝已經被填埋，隆傑城堡附近小鎮的街道就是在這些壕溝填埋後修建的。修復後的城堡中的家具都按照十五和十六世紀流行的樣式重新打造，城堡內部的十五、十六世紀的裝飾十分華貴，特別是三十多幅名為「千花圖」的織錦畫十分名貴。法王查理八世和布列塔尼女公爵安妮，於1491年在城堡中舉行了隆重的婚禮，現在在當年舉行婚禮的大廳中，還有模仿當時婚禮場面而特別製作的蠟像群，這間大廳以瓷磚鋪設，牆上還保留著文藝復興時期織造的華貴織錦畫。在十五世紀重新建造隆傑城堡的目的就是為了對付布列塔尼公國，但是因為安妮公爵答應嫁給查理八世，政治目的達到了，城堡也就失去了最初的重要地位，後來只是在一些貴族手中

←雖比不上香波堡，但隆傑城堡上也是尖頂與煙囪林立。

149

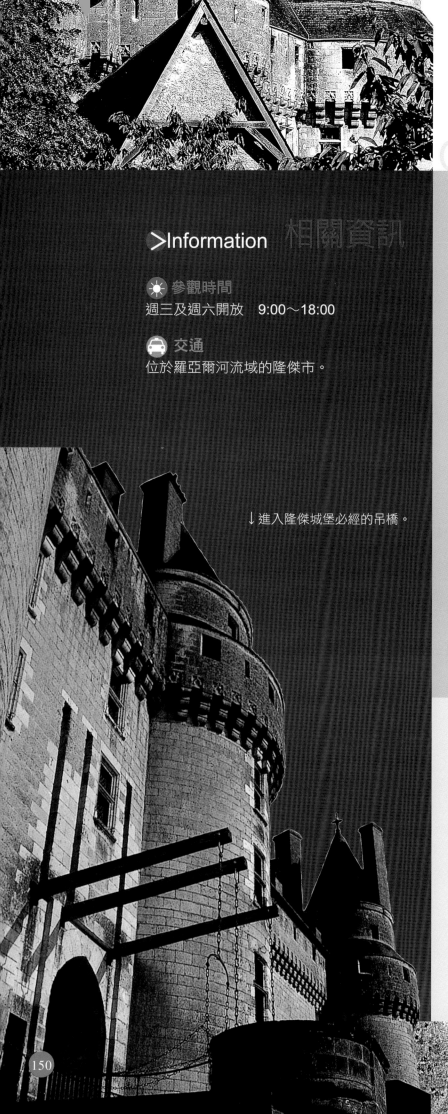

>Information 相關資訊

☀ 參觀時間
週三及週六開放　9:00～18:00

🚗 交通
位於羅亞爾河流域的隆傑市。

↓進入隆傑城堡必經的吊橋。

輾轉來去，成了他們享樂的工具。此後城堡再沒有經過大規模的改建，百年戰爭時期，城堡幾乎毀於戰火，曾經的輝煌大部分化為一片斷壁殘垣。1886年，一位狂熱的藝術愛好者雅克‧齊格菲爾德（Jacques Siegfried）來到隆傑，並買下了這座城堡，開始著手對城堡內外進行了大規模的修繕。

經過這次修繕，隆傑城堡內外煥然一新，走入每間屋子都可以看到歷史在這棟建築上所折射出的光芒。現在的隆傑城堡已成為法國古蹟保護協會的財產。

▶Story 專題報導

查理八世與安妮

布列塔尼大公考慮到公國的發展，早將安妮許配給匈牙利的馬克西米連，但是在1488年，大公法蘭西斯二世去世之時，安妮還未滿十二歲，布列塔尼公國中對權勢垂涎的貴族結黨營私，製造內亂，而此時法國人也對布列塔尼公國垂涎很久，後來公國發生了大規模的叛亂，當時的國王查理八世立刻派兵藉著幫助公主平息公國內的叛亂，也同時對布列塔尼公國施加壓力。他希望通過聯姻，不費一兵一卒合併布列塔尼。內憂加外患，安妮公爵不得不答應了查理八世的求婚。1491年11月6日，

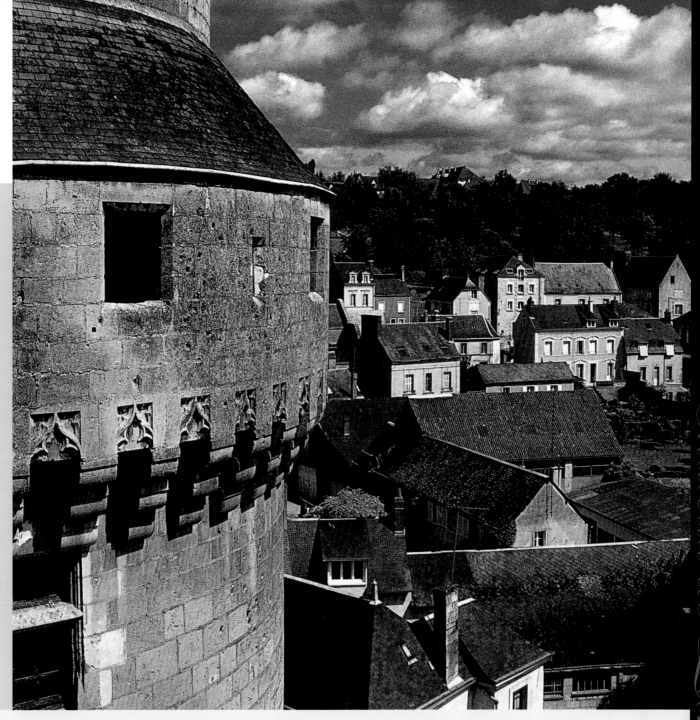

↑ 從城堡的塔樓望去，民居密集。

他們的婚禮就在隆傑城堡的大廳舉行，主持婚禮的是安布瓦茲地區的大主教。隨著婚禮的完成，布列塔尼也正式合併到了法國的版圖中。

現在在隆傑城堡中，還有專門為這樁婚姻所製作的蠟像群。他們的婚禮完全按照皇家禮制進行，但是卻絲毫也感受不到婚禮應有的喜慶氣氛，這就是中世紀歐洲各個皇室中最常見的政治婚姻。

▶Discovery 周邊漫遊

隆傑鎮

這座位於隆傑城堡附近的村莊，也是法國羅亞爾地區一個歷史悠久的古鎮，是在隆傑城堡建成之後，日益發展形成的。所以小鎮中的建築樣式囊括了中世紀一直到十九世紀初的諸多樣式，即便是普通的民居也經過考究的雕琢。

肖蒙城堡 Château de Chaumon

亨利二世情婦的傷心地

▶History 城堡簡介

　　肖蒙城堡處於羅亞爾河畔的梭羅納地區，是羅亞爾地區最適合漫遊的勝地之一。肖蒙城堡算得上是羅亞爾河流域城堡建築中的精品，在中世紀它是一座擔負防禦之責的城堡，是以一座早期堡壘的廢墟為基礎修建的，所以這座古堡的整體構造是典型的中世紀早期類型，如之後的修建者仍然保留在戰爭年代作為防禦用的圓塔，兩旁為敦實的防禦塔樓，守衛隱祕的城堡入口等，雖然在封建時代晚期它們便已經失去了起初的防禦功能。

　　肖蒙城堡最初是為了保衛布洛瓦而建造的軍事防禦工程，但是在1465年，路易十一為了鎮壓當

↓肖蒙城堡。

→螺旋樓梯。

地的叛亂，一把大火將城堡夷爲平地。後來在它的廢墟上，由安布瓦茲的貴族查理於1466年開始重新建造了這座具有文藝復興風格的新城堡，因爲工程浩大，還沒來得及完成，查理就已經作古，城堡的修建工程只得由他的兩個兒子繼續建造完成。他們的不斷擴建使得這座建築在城鎮高臺上的城堡披上了文藝復興的浪漫風情，即使是庭院和廠舍都極盡豪華，沒有給人留下中世紀城堡蕭索的印象。肖蒙城堡起初只是一座防禦工事，雖然城堡的主人對城堡進行了改造，但是也僅限於內部，對於城堡周邊並沒有做過大的改建，所以直到十六世紀，肖蒙城堡也沒有像羅亞爾河谷的其他城堡一樣能夠擁有一座像樣的城堡花園。到了1884年，當時的城堡主人阿米迪爵士（Prince Amedee de Broglie）及他的妻子，雇用亨利‧杜享（Henri Duchene）爲城堡設計建造了一座英式花園。這座花園占地20公頃，裡面蒐集了許多來自世界各地的珍貴植物。花園的建造使得整座城堡和周圍的草地、森林融爲一體。從1992年開始，每年都會在城堡花園中舉辦大型的慶祝節日。

和許多法國羅亞爾河流域的古堡一樣，肖蒙城堡中也曾經上演了許多法國上流社會的恩怨，它所涉及到的人物就是亨利二世的王后和他大名鼎鼎的情人。亨利二世的王后凱瑟琳於1560年購買了肖蒙城堡，在亨利二世因打獵而意外身亡後，爲了報復亨利二世的情婦黛安娜，凱瑟琳強迫她用雪儂梭堡交換肖蒙城堡，而迫於凱瑟琳的權勢和地位，黛安娜不得不黯然離開雪儂梭堡。如今城堡中的房間仍然保留著當年精美的裝飾，而且還特別保留著黛安娜和凱瑟琳曾經使用過的房間。在這些房間中，還有一個是當年凱瑟琳爲她的占星家專門預備的，這位占星家就是頗具傳奇色彩的諾查丹瑪斯，他於1503年出生在法國普羅旺斯的一個平民家庭，在他五十歲的時候，出版了一部預言集，而聞名當時的法國宮廷。據說凱瑟琳‧美第奇更是對他十分重視，還專門把他召喚到巴黎，請他爲王子們占卜命運。在凱瑟琳住在肖蒙的時候，這位占星師也被召喚到這裡，並且時刻準備爲王后預言。

1750年，擁有全法國最有財富和權勢的貴族之一，後來被稱爲「美國獨立革命之父」的多納德恩‧勒‧雷（Jacques D

☀ 參觀時間

3月15日～10月19日　　9:30～18:30
10月20日～3月14日　　10:00～17:00
重大節日一般不對外開放。

LeRay）擁有了這座城堡，他在城堡中開設了玻璃陶器製造廠，在法國大革命期間，在他的努力下，城堡倖免於難。1810年，被拿破崙放逐的斯塔爾夫人（Madame de Stael）也住在肖蒙城堡。1875年，薩伊（Say）買下了肖蒙城堡，後來薩伊成為布霍格立公主（Princesse Debrolie），這是肖蒙城堡最奢華的時代。1938年，肖蒙城堡正式屬於法國政府。如今城堡內仍收藏著許多文藝復興時期的家具，和弗蘭德風格織錦畫，都保存自那一時代。議會廳中的瓷磚畫非常著名，是十七世紀從西西里島運來的，另外還有十六世紀從布魯塞爾來的織錦畫。而過去的警衛室則改建成為武器展覽室，蒐集了十六至十八世紀各式各樣的武器。

▶ Story 專題報導

黛安娜的傷心地

　　身為亨利二世王后的凱瑟琳，備受國王的冷落，所以凱瑟琳一心一意想將亨利二世寵愛的情婦黛安娜趕出雪儂梭堡，然而黛安娜卻對小她二十多歲的凱瑟琳極為友善，所以三人一直保持著微妙的三角關係。這樣的三角關係，在亨利二世意外過世之後正式結束。亨利二世去世後，忍耐多時的凱瑟琳強迫戴安娜以雪儂梭堡和肖蒙城堡交換，成為雪儂梭堡的第三位女主

←擺放古董家具的房間。

人。為了與黛安娜較量權勢，凱瑟琳王后也在古堡中建了一座凱瑟琳‧美第奇花園，並在黛安娜建築的橋上蓋起了房子，互別苗頭的意味頗濃。而後為了確立兒子弗朗索瓦二世（Francois II）的權威，她在雪儂梭堡大宴賓客，夜夜笙歌，舉辦狩獵及煙火會，並讓半裸的美少女接待政敵，好蒐集情報降服人心。

↑隱於樹林之後的城堡東側要塞。

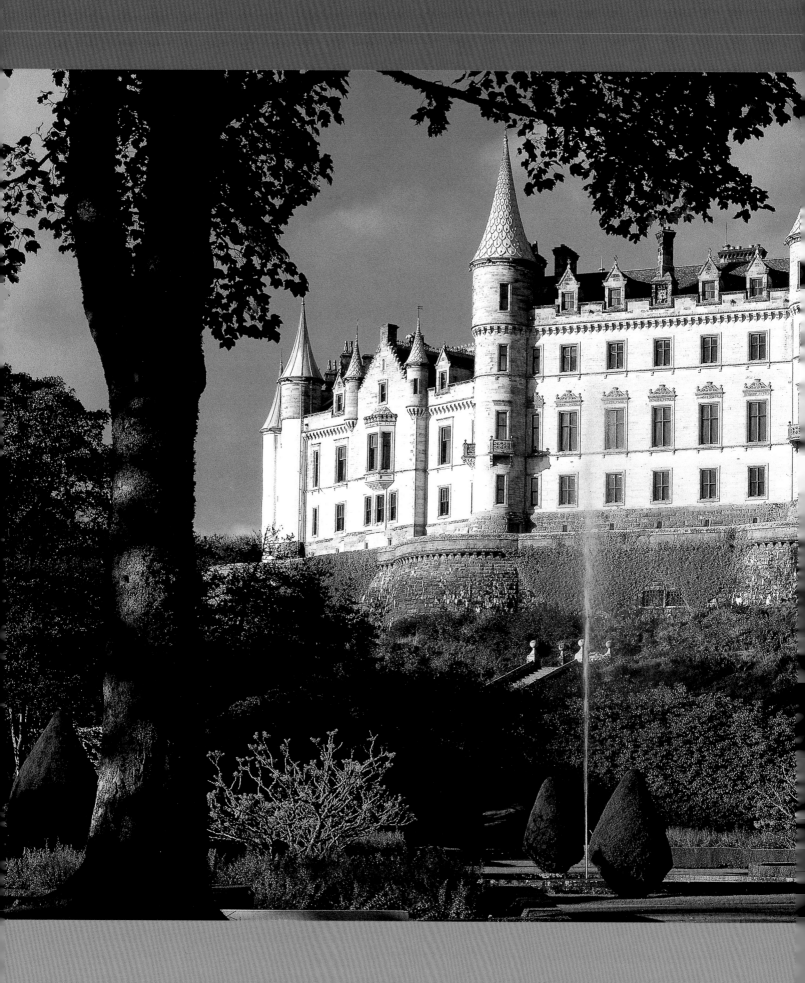

英　國

英國的城堡有史詩般的氣魄，正是這些城堡給了英國人最原始、最具力量和最安全的感覺，難怪英國人會說「家，就是一個人的城堡」，這些龐然大物的影像早已深入到世世代代英國人的骨髓，這不禁讓人想到英國人穩重、嚴謹而不苟言笑的貴族氣質或許正來源於此。

中世紀時建造的英國城堡的規模多數都相當大，並且嚴格按照中世紀防禦性要塞的設想建造，僅從外形和格局上就十分具有震懾力，它們也因此自然而然的成為統治者權力的象徵。據估計，僅在英格蘭，1154年就約有兩百五十座城堡。而那一時代，英格蘭、蘇格蘭以及威爾士，多少個世紀間的恩恩怨怨凝結成的城堡密布於整個英倫島，它們占據了英國城堡列表上最多的位置，特別是在威爾士地區，城堡分布最為集中。這些城堡或威嚴或俊秀，或神采依然或滄桑破敗，隱藏在湖濱的樹林中，矗立於高崗上……圍繞這些城堡又逐漸形成了

英國地圖

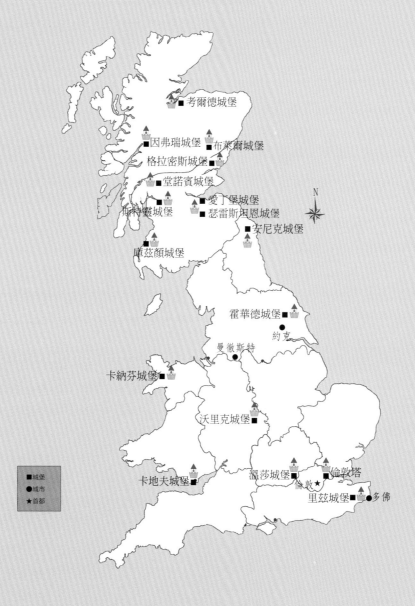

考爾德城堡

因弗瑞城堡　布萊爾城堡

格拉密斯城堡

堂諾賓城堡

愛丁堡城堡

斯特靈城堡　瑟雷斯坦恩城堡

安尼克城堡

庫茲顏城堡

霍華德城堡

約克

曼徹斯特

卡納芬城堡

沃里克城堡

■城堡
●城市
★首都

卡地夫城堡

溫莎城堡　倫敦塔

倫敦★

里茲城堡　多佛

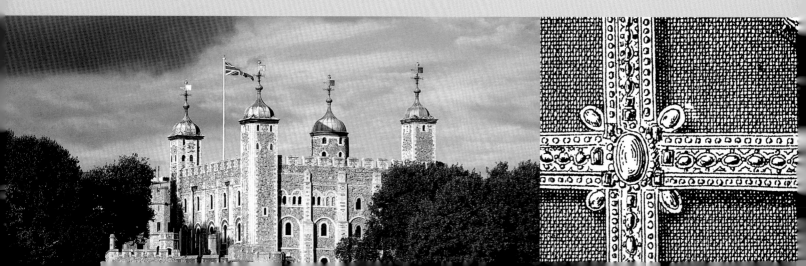

大大小小的村莊和城市。可惜好景不常，在經歷了十四世紀歐洲最駭人的黑死病洗劫後，隨著國勢的轉變，許多城堡漸漸被人遺忘，在戰爭和自然環境的摧殘下成了廢墟。跟隨著時代的變遷，另外一些倖存下來的城堡，則漸漸褪去了往日犀利的外表，開始朝著自然的英國式庭院建築風格發展，許多城堡都因而開闢出了溫情的花園。

城堡花園　如今要盡情體驗英國人內斂的浪漫，就要到那些古城堡中，在觀賞牆高數仞的城堡建築同時，也可以感受一番那些勇於向自然挑戰的園藝師創造出的生機盎然的花園，體會

園藝師們的天才構思，用植物豐富的色彩演奏出的最具魔力的建築樂章，品味到積澱其中的英式思想與智慧。身處於這些透過裝飾和修剪，在大自然中創造出了最具生命力的空間，創造出了無數映襯古老而冷漠的城堡的典雅、浪漫的英式花園裡，一定會讓人沉醉在玫瑰花的香味中。

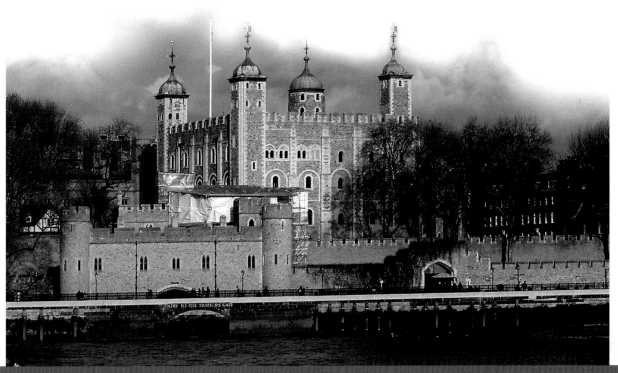

↑英國最著名的城堡——倫敦塔。

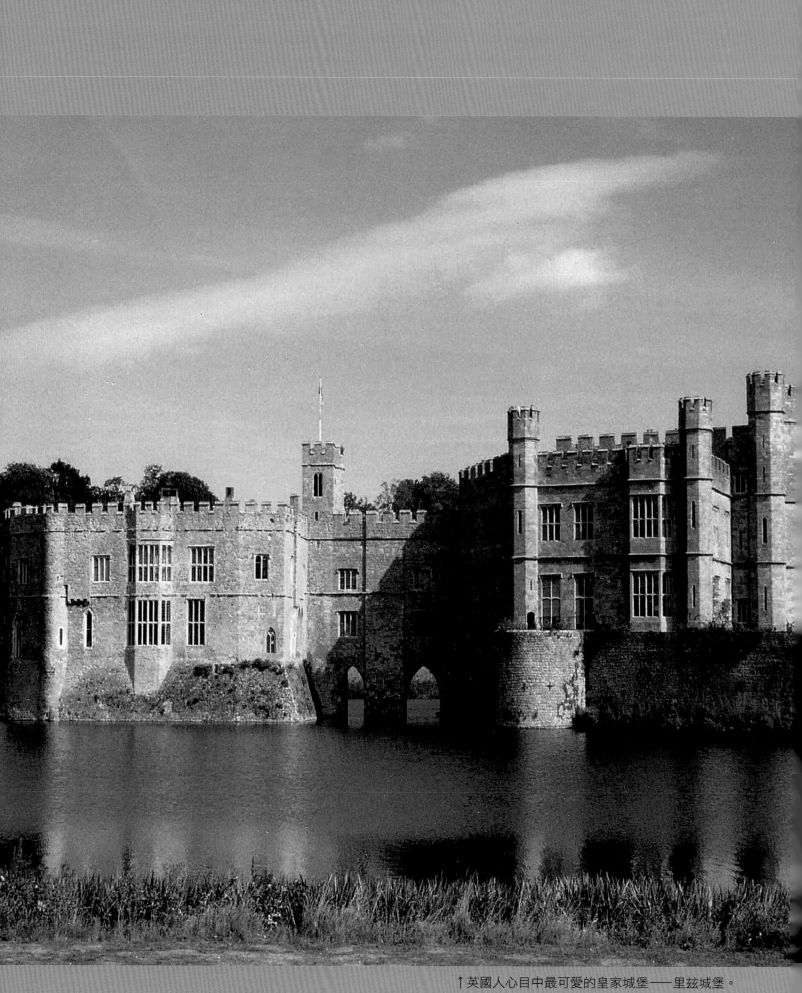

↑英國人心目中最可愛的皇家城堡——里茲城堡。

倫敦地區的皇家城堡

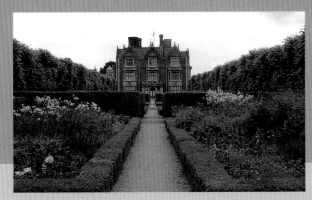

↑英國鄉間不知名的小城堡也擁有精緻的花園。

倫敦是世界聞名的現代化大都市，同時也是英國王室所在地。如今這裡最容易勾起人們關於中世紀幻想的，恐怕少不了那些座落於市區及城市周邊龐然的皇家城堡。透過這些中世紀的建築，人們看到了倫敦的另一面，既壁壘森嚴又珠光寶氣。和英國其他地方的城堡不同，作為王室在倫敦地區專門修建的防禦性建築，幾個世紀以來，它們不動聲色的陪伴著王室經歷著歡欣與悲慟，政治中的爾虞我詐，因權利而導致的手足相殘、夫妻反目……曾經作為王室成員活動的主要建築，城堡如今既成為倫敦的驕傲，更是這座世界著名大都市的地標性建築，每年迎接著來自世界各地的遊客。人們穿行於這些中世紀遺留下來的龐然建築群旁，除了是要親身面對這些精美建築感慨一番，或許也是為了尋找一些昔日王室繁盛的痕跡，為曾經在耳邊縈繞的關於幽靈的故事尋找一些現實的證據。

當然現在英國王室也會到仍然屬於他們的城堡中休閒，英國女王就偶爾會到行宮——溫莎城堡中小住，在城堡附近的草坪上騎騎馬，然後喝上一杯自己最鍾意的杜松子酒，那種留傳自中世紀的皇家貴氣，繼續在這些古堡中延續。

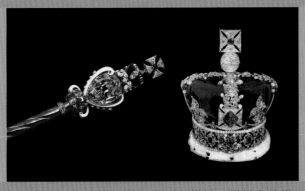

↑收藏在倫敦塔中的英王皇冠和權杖，權杖上的鑽石就是著名的「非州之星」。

↑像不小心碰翻了顏料盒，花園中成片的嬌豔玫瑰形成了幾乎不留人工修飾的自然色塊，這便是英式花園的典型風格之一。

倫敦塔 Tower of London
上演最多悲劇的皇家城堡

▶History 城堡簡介

倫敦塔是一座具有九百多年歷史的羅馬式城堡建築，占地18公頃，就座落在倫敦城東南角的塔山上，南臨泰晤士河。十一世紀，征服者威廉一世為鎮壓人民反抗，歷時二十年建成了倫敦塔，經過英國歷代王朝的加建，增加了諸如兵營堡壘、富麗堂皇的宮殿、天文臺、教堂、刑場、動物園等建築。英國數代君王都曾在此居住，到了後來，國王加冕前住在倫敦塔更成為一種慣例。此外倫敦塔還是一座著名的監獄，英國歷史上不少王公貴族和政界名人都曾被拘禁在這裡。

整個要塞由兩道防禦圍牆圍合，最外圍是低矮的牆體和護城河，沿牆設有六座碉堡，可以讓衛兵居高射殺壕溝外的目標。這些碉堡都分作兩層或三層，戰時用於防衛，平時則作為住房。塔南臨河設有塔門，跨於護城河之上，塔門也有雉堞和箭孔。塔的內牆相對較高，沿牆共設有十三座碉堡，構成了嚴密的第二道防禦屏障。倫敦塔最重要，也是最古老的部分，是位於要塞中心的羅馬式塔樓，它是整個建築群的主體，因其主要用乳白色石塊建成，故又稱白塔。塔樓四角外凸，聳出四座高塔，塔樓分為三層，另設有胸牆和雉堞，四角小尖塔覆以蔥頭形小穹頂，十分醒目。白塔中的聖約翰小禮拜堂，是一座小型的羅馬式教堂，不僅是舉行宗教儀式所

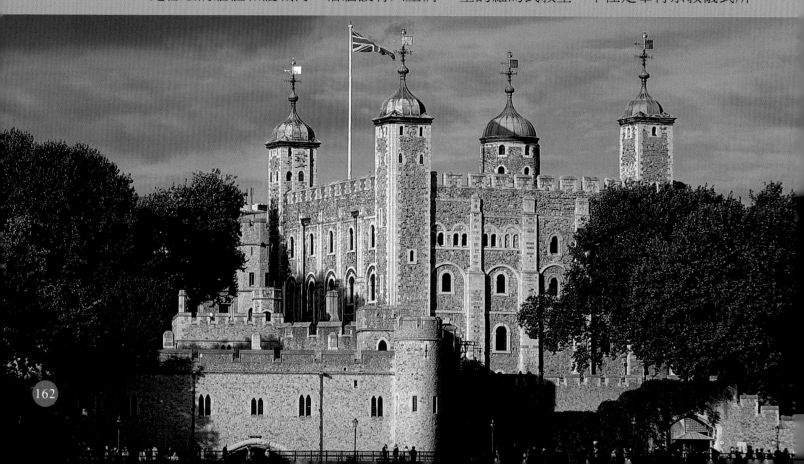

需要，也曾供古代領主召開私密性會議之用，那時這裡甚至連他們的家臣也不能隨便出入。

在設計倫敦塔之初，並沒有考慮會將這裡作爲囚禁犯人的監獄，但白塔動工後不久，由於倫敦的幾處監獄人滿爲患，於是人們只得將一部分犯人囚於這座白塔的地下室內，最多時曾拘禁過一千七百名犯人，此後這裡也成爲英國王室拘禁要犯的地方。而位於整個要塞西南角的外城牆下的水道，也因爲是犯人被叛決後押入倫敦塔囚禁的唯一入口而聞名，被人們稱爲「叛逆之門」。

不幸命喪倫敦塔中的名人不勝枚舉，特別是英王亨利八世執政期間，在倫敦塔囚禁和處決過最多名人，其中就包括大名鼎鼎的英國空想社會主義者托馬斯·摩爾（1478～1535）和王后安妮等。托馬斯·摩爾因反對英國教會脫離羅馬教廷、拒絕承認亨利八世爲英國最高宗教領袖，而被囚禁在倫敦塔內達十五個月之後，於1535年7月被送上倫敦塔的斷頭臺。亨利八世的第二任妻子安妮王后也在受到陷害後以通姦罪被判處死刑。

倫敦塔另一個最著名的囚犯是沃特·雷利，他是一個狂妄自大的貴族，1603年因捲入推翻國王詹姆斯一世的陰謀事件而被關入倫敦塔囚禁了十三年。但他所受到的待遇要比其他的犯人好很多，沃特·雷利甚至被允許在倫敦塔的花園裡種植菸草，

把圈養動物的籠舍改造成化學實驗室。1616年，他說服詹姆斯一世讓他率領一支探險隊去南美洲尋找金礦，不幸的是以兩手空空、一無所獲而丟了腦袋作結。後來人們根據雷利的經歷，編了「雷利顯形」的節目在倫敦塔表演，如今已成爲了最吸引人的遊覽項目之一。

另外，因爲倫敦塔悠久的歷史和帶有神祕色彩的功用，今天這裡流傳著許多關於冤魂幽靈的可怕故事，令人毛骨悚然。據說在十五世紀，理查三世爲了篡奪王位把愛德華四世的兩個幼子殺死，並將他們的屍骨掩埋在倫敦塔的底部。後來人們果然在倫敦塔的地下室內發現了兩具小孩的屍骨。於是關於兩個屈死的「寶塔內的王子」的冤魂常在倫敦塔內遊蕩的傳說，似乎變得更加眞實。還有一個故事說的是亨利八世的皇后安妮的鬼魂，她經常被看到立於城堡內部的草坪上，似乎在訴說著自己的冤情。

←整個建築群中最美、最著名的白塔。

←最具傳奇色彩的守衛——吃牛肉的兵。

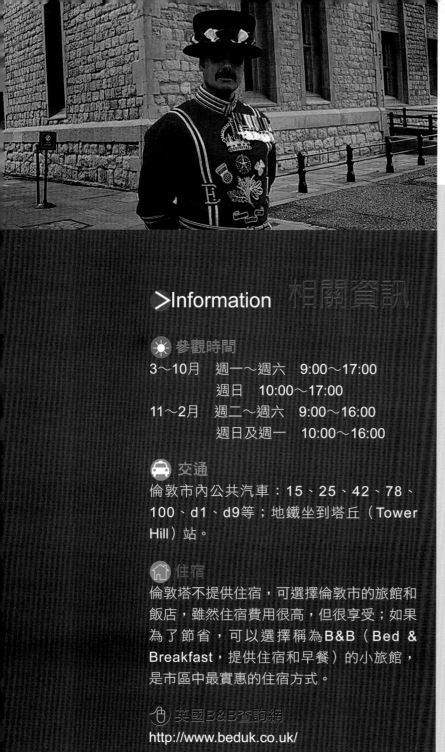

>Information 相關資訊

☀ 參觀時間
3～10月　週一～週六　9:00～17:00
　　　　週日　　10:00～17:00
11～2月　週二～週六　9:00～16:00
　　　　週日及週一　10:00～16:00

🚗 交通
倫敦市內公共汽車：15、25、42、78、100、d1、d9等；地鐵坐到塔丘（Tower Hill）站。

🏠 住宿
倫敦塔不提供住宿，可選擇倫敦市的旅館和飯店，雖然住宿費用很高，但很享受；如果為了節省，可以選擇稱為B&B（Bed & Breakfast，提供住宿和早餐）的小旅館，是市區中最實惠的住宿方式。

🌐 英國B&B查詢網
http://www.beduk.co.uk/

▶Story 專題報導

倫敦塔的守衛

他們就是大名鼎鼎的「吃牛肉的兵」，這個綽號起源於十七世紀，那時為防止有人在國王飯菜裡下毒，倫敦塔的守衛要在每頓飯前為國王嚐飯菜。後來他們的主要職責逐漸演變成了看守存放在要塞滑鐵盧營房內英國王權的象徵——帝國王冠和權杖。帝國王冠上鑲有三千多顆寶石，權杖上更有一顆重530克拉的著名寶石——非洲之星，均稱得上世間珍寶之王。今天的倫敦塔守衛均是由服役多年，得過品行優秀獎章的高級軍士擔當，目前共四十二名。還有一些倫敦塔的衛兵，依然穿著傳統的猩紅色都鐸式制服，戴高高的黑色熊皮帽，夜間背著自動步槍在崗亭附近巡邏放哨，對每一個過往的人查問口令。

夜間鎖門儀式

倫敦塔最著名的夜間鎖門儀式由倫敦塔的衛兵執行，而且已經沿襲了七百年不變，非常有趣。不知從何時開始，在每天夜間十點之前，衛隊長都要提著燈籠鎖好要塞內各扇大門，站崗的衛兵會信守職責喝問：「站住！誰在那兒？」衛隊長則回答：「鑰匙！」「誰的鑰匙？」「伊莉莎白女王的鑰匙。」待整個儀式完成恰好是十點整，從未延誤。今天很多外國遊客都會專門在夜間來此觀看這一有趣的儀式。

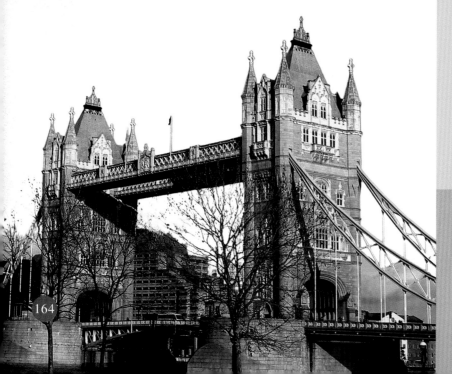
←倫敦塔橋。

倫敦塔渡鴉

　　渡鴉在其他國家只是一種很平凡的黑色食肉鳥類，但是在倫敦牠們卻最受關注，特別是在倫敦塔內甚至還有專人依照固定的程序餵養這裡的渡鴉。因為關於倫敦塔內的渡鴉也有一個古老的傳說，人們相信一旦這裡的渡鴉離開倫敦塔，那麼不僅倫敦塔會倒，王朝也將垮臺。所以英國人對渡鴉關愛備至。為了防止渡鴉飛出倫敦塔，飼養人員還會為每隻渡鴉不定期修剪翅膀。如今倫敦塔已經沒有拘禁囚犯，但是這些渡鴉竟成為了塔裡「最後的囚犯」。有趣的是，渡鴉中也曾有叛逆之徒頂著大風飛出倫敦塔，幸好人們很快將牠緝捕回塔，這著實讓倫敦市民虛驚了一場。

▶Discovery 周邊漫遊

塔橋（Tower Bridge）

　　哥德式外觀的倫敦塔橋於1894年完工，是倫敦泰晤士河上著名的地標建築。它採用鋼骨架構建築，遇有大船通過，塔橋橋面會升起。塔橋是了解塔橋歷史、建築，以及欣賞泰晤士河風光的最佳地點。現在在塔橋博物館中還有關於塔橋的許多歷史照片和互動式展示。1976年以前，塔橋起降還是用蒸氣為動力，現今已改為電動。

◎參觀時間：
4～10月　10:00～18:30

11～3月　9:30～18:00（關閉前七十五分鐘停止進入）
◎交通：公共汽車搭15、25、40、42、47、78、100、d1、d9等；地鐵坐到塔丘（Tower Hill）站，或倫敦橋（London Bridge）站。

大火紀念塔（The Monument）

　　1666年9月2日，由倫敦布丁巷（Pudding Lane）地區燃起的火焰，在乾燥的強風包狹下，轉瞬間就吞噬了倫敦，雖只造成九人死亡，但數萬人無家可歸，城市的三分之二化為灰燼，這在當時是可以與瘟疫大流行相提並論的大事件。後來為了紀念這一事件，人們在離起火點約200公尺的地方建造了大火紀念塔。到達塔頂上要爬三百一十一級臺階，喜歡登高望遠的人可以登頂眺望倫敦塔周邊景觀。

◎參觀時間：週一～週五　10:00～17:40
　　　　　　週末　14:00～17:40
◎交通：倫敦市內公共汽車15、17、21、25、40、43、133、501、521等；地鐵坐到大火紀念塔站。

→大火紀念塔。

165

溫莎城堡 Windsor Castle

伊莉莎白二世最喜愛的城堡

▶ History 城堡簡介

英國人習慣將溫莎城堡所在的小鎮稱為「王城」，這座小鎮的歷史比城堡要悠久得多，最早建造於羅馬人統治時期，那時這裡曾一度被稱為「Winding Shore」，幾經演變才演化為現在的「溫莎」。溫莎是一個典型的英國小鎮，到處可見英式風格的屋舍，因為溫莎城堡的關係，這裡的大街小巷終年擁入四處而來的遊客。溫莎城堡是英國至今為止仍有人居住的最大的城堡。1070年，征服者威廉為了鞏固倫敦以西的防禦而選擇了這個地勢較高的地點，建造了土壘為主要材料的城堡，經過後世君王亨利二世和愛德華三世等不斷改建，城堡變得愈來愈堅固，並且逐漸成為展現英國王室權威的王室城堡。直到十九世紀初，喬治四世的大規模改建，基本完成了現在的規模。如今走近這座中世紀的古建築，那種中世紀的味道就會因它在陽光下呈現蜜黃色而不經意的流露出來。現在在溫莎城堡內收藏著英國王室數不清的珍寶，其中不乏達文西、魯斯本、倫勃朗等大師的作品，更不必說那些留傳自中世紀的家具和裝飾品了，所以即便說這裡的每一個房間都是一座小型的藝術展覽室，也一點都不誇張。現在城堡中多數的大廳都已對公眾開放，但王室侍從廳仍不能參觀，那裡陳列著許多英國王室的珍貴文物，其中甚至還包括慈禧太后贈送維多利亞女王的條幅，以及1947年伊莉莎白女王結婚的時候，當時的中國雲南省主席所贈的畫卷。

除此以外，作為王室重要的活動場所之一，溫莎城堡還是國王為皇

↓位於城堡西北的中世紀風格晚鐘塔。

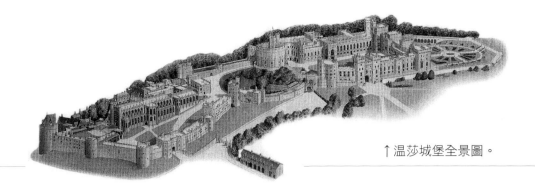

↑溫莎城堡全景圖。

族、貴族等頒發爵位和封號的重要場所之一，其中最著名的就是「嘉德騎士」封號。「嘉德騎士」是英國騎士勳爵中的最高等級，由愛德華國王為鼓舞日漸沒落的騎士精神而專門設立的，當今英國王儲查爾斯王子就被授予

↑嘉德騎士標誌。

「嘉德騎士」勳爵的封號。另外，當今英女王伊莉莎白二世的幼年便是在這裡度過的，她常常帶領眾多隨從來此休假、度週末。特別是在王室的喜慶之日，以及耶誕節等重要的節日，女王更會選擇在溫莎城堡設宴，舉行隆重的慶祝活動。在英國的上流社會，人們都以能夠出席在溫莎城堡舉行的盛典而驕傲。

　　整個溫莎城堡可以分為上區、中區和下區。上區主要有十三世紀法庭、滑鐵盧廳和聖喬治廳。其中的滑鐵盧廳又稱宴會廳，初建於十三世紀，因室內主要陳列參與滑鐵盧戰役，擊敗拿破崙而立下赫赫戰功的英國將領們的肖像而得名。這座宴會廳還是英國王室舉辦重大活動的主要場所之一。當年著名戲劇大師莎士比亞的名劇《溫莎的風流仕女》就在此廳首演。

　　中區則以溫莎城堡中央的高地上的圓塔為主，它最初由木材建造，到了1170年，亨利二世以石材重建。1660年以前，圓塔是拘禁王室政敵的監獄，現在則主要用於

保存王室文獻和攝影收藏。而每當女王來到溫莎城堡，這裡便會升起英國皇室的旗幟。下區主要有聖喬治禮拜堂、愛伯特紀念禮拜堂等建築。愛伯特紀念禮拜堂緊鄰聖喬治禮拜堂，初建於1240年，為晚期垂直樣式的哥德式禮拜堂，在1863年改建為愛伯特王子的紀念禮拜堂。

＞Information 相關資訊

☀ 參觀時間

3月～10月　每天10:00～17:00
11月～2月　每天10:00～16:00
王室成員活動或需要在城堡舉行一些重大活動和儀式的時候，會限制或者停止對外開放。耶誕節及元旦期間則完全不對外開放。

🚗 交通

可由倫敦·滑鐵盧站（London Waterloo）或倫敦·帕丁頓（London Paddington）站搭火車到達溫莎鎮（Windsor）。

→《查理一世的孩子們》凡·戴克繪製，現收藏於女王畫室中。

→溫莎城堡下區。
↓晚年的溫莎公爵夫婦依舊鶼鰈情深。

▶Story 專題報導

溫莎城堡大火

　　1992年11月20日星期五，正逢伊莉莎白女王與菲利普親王四十五週年的結婚紀念日，上帝卻和英國王室開了一個玩笑！一盞不起眼的聚光燈過熱，導致附近布簾起火，結果引發了溫莎城堡有史以來最嚴重的一場火災。幸好安德魯王子一馬當先帶領衛兵搬移了滑鐵盧廳的所有收藏品。當時女王頭披紗巾，穿著「綠色惠靈頓」鞋急赴火災現場。這次火災使溫莎城堡建造於1360年代的哥德式聖喬治廳嚴重受損，一百多個房間損毀，此後王室宣布為了募集修繕費，白金漢宮每年將向公眾開放數次。直到1997年底，耗資三千六百五十萬英鎊的溫莎堡修復工程才宣告結束。

不愛江山愛美人的愛德華八世

　　使得溫莎城堡更加出名的，恐怕就是二十世紀愛德華八世「不愛江山愛美人」的故事。在溫莎城堡，愛德華八世遇到了沃里斯·辛普森夫人，並從此不可救藥的愛

上了她，但兩次離婚的美國平民辛普森夫人的複雜背景，不能為英國王室所接受。雖然愛德華八世兩次向辛普森夫人求婚，但是卻無法感動王室。最後迫於王室的壓力，一心要與愛人長相廝守的愛德華八世，不得不於1936年12月還未完成即位儀式之際，便宣布退位，並很快攜妻子離開了英國。此後他雖被即位的弟弟喬治六世國王封為溫莎公爵，但是直到去世都沒能再次踏上英國土地，而一直在國外過著顛沛流離的生活。儘管生活中難免困窘，溫莎公爵夫婦一直鶼鰈情深。1972年，愛德華八世辭世，他的靈柩得以回到祖國，並安葬於此。多年後，溫莎公爵夫人在法國辭世後，遺體也被運回溫莎，葬禮按照王室成員的標準舉行，並且與公爵合葬，這也算是英國王室的小小妥協。

←聖喬治教堂。

聖喬治禮拜堂

聖喬治禮拜堂建於1475至1528年，是晚期垂直樣式哥德建築，為城堡建築最精采的部分之一，人們常用它和英國著名的西敏寺中的亨利七世禮拜堂媲美。走進禮拜堂可以看到兩側的牆上點綴著代表英國王室的圖案和盾牌紋章，禮拜堂的彩色窗戶上繪製的是英國歷史上影響深遠的七十五個重要人物，氣氛莊嚴而凝重。而在禮拜堂的北側安葬著英國的十位君王及眾多英國王室成員，神聖而帶有幾分神祕色彩，通常這一特殊的區域是不對外開放。最近一位頗受英國人關注的王室成員——女王的母親於2001年去世後，也安葬於此。

▶Discovery 周邊漫遊

溫莎公園

溫莎城堡向南就是這裡另外一處著名的景點——溫莎公園。這是一個占地面積達2000多公頃的大公園，它曾經是王室的狩獵苑，花園內都是自然景觀，少見人工建築，處處是靜寂的綠地和森林，一些小動物穿梭其間，十分愜意。園中有一條向南的林蔭，連接著著名的阿斯科特賽馬場（Ascot），在這裡每年都會舉辦為期四天的皇家賽馬會。

伊頓公學

在泰晤士河對面與溫莎城堡相對的就是伊頓公學，這是一座英國歷史悠久的著名私立學校，創立於1440年。曾經是主要為王室及貴族子弟專們創立的寄宿學校。這裡的畢業生許多都能升入牛津、劍橋等知名的大學。迄今為止，這裡已經培養出了十八位首相。而且學校至今仍保留著一些傳統，學生上課都會身著燕尾服，如今這些小紳士已經成為附近的一道風景。參觀學校大概需要一個小時，因為是學校，所以還是要遵守最基本的禮儀。

◎參觀時間：假日　10:30～16:30
　　　　　　平時　14:00～16:30

里茲城堡 Leeds Castle

世界上最可愛的城堡

▶History 城堡簡介

　　里茲城堡位於英格蘭肯特郡梅德斯頓以東約6.5公里處，夢幻的倫河（Len）河谷中，整個城堡位於一座小湖的中央，秀美的河水，顯得十分優雅。最早的里茲城堡建造於西元857年，是在木製結構城堡的基礎上構築的，當時名爲Esdeles。

　　1119年，城堡才由木製結構改造爲石製，而且爲當時盛行的羅馬樣式。自十二世紀初建造完成以來，這裡一直有人居住。1278年，希望得到當時的國王愛德華一世寵信的朝臣將里茲城堡獻給了這位國王，從此開始里茲城堡與皇室結下了不解之緣，並且一直作爲皇室最信賴的避難

所。湊巧的是，多數來此隱事避難的都是皇室中的女性，十四世紀在愛德華二世被刺殺後，皇后便來此居住，直至去世；而亨利八世的第一任王后在離婚後也獨居於此。除了這兩位以外，還有四位皇室女性曾在此長居，所以人們又喜歡稱里茲城堡爲「女士城堡」。受到這樣的寵幸，里茲城堡先後經過了數不清的改建和增建。亨利八世時代，國王爲了躲避倫敦的瘟疫而來到這裡，並且喜歡上了這裡，於是他出資將城堡改建成爲更加華麗的皇家行宮。走進城堡仔細觀覽，往昔皇家的繁複奢靡隨處可見，絕對稱得上是一個感受和解讀英

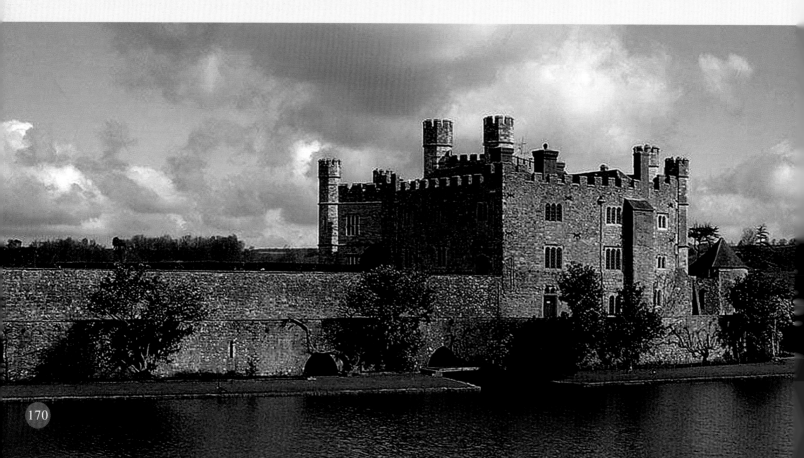

→除了這位亨利八世的第一任王后安娜（Anna Cleves）外，還有許多皇室女性曾居住於此，所以城堡也被稱為「女士城堡」。

國歷史的好去處。直到1552年，愛德華六世將城堡賜予了聖雷捷爵士，以獎勵他在平定愛爾蘭時所立下的赫赫戰功，籠罩里茲城堡三百年的皇族光環漸漸隱去。到了1930年代，這裡被貝莉夫人購買下來，並進行了又一次的改建。如今的里茲城堡一身清風，飄逸而靈秀，城堡周圍是大片的草坪，成片的鮮花在風中搖曳，四面的湖水蕩起漣漪，幸運的話還可以見到珍稀的黑天鵝，一切都讓湖水環繞中的城堡顯得靜默而夢幻，難怪能得到「世界上最可愛的城堡」的美名，為英國人所津津樂道。

現在整個里茲城堡主要分為兩部分，一部分是城堡的建築，保存著自中世紀作為防禦工事的那一部分，城堡建築的主體是主人活動的主要場所，臥室、會客廳、宴會廳、圖書室等都對公眾開放，特別是都鐸樣式的宴會廳裝飾華麗，至今依舊帶著亨利八世時的皇家氣派，牆上依然掛著精美的壁毯，還有美輪美奐的家具以及各類藝術品與古董的收藏，精緻的壁爐上懸掛著亨利八世的畫像。而另外一部分是後來逐漸增建的部分，主要是日後城堡的主人根據各自的喜好增修的，位於城堡所處湖泊的東側，包括巨大的迷宮、鳥舍、草藥園、觀景臺。

←里茲城堡。

>Information　相關資訊

☀ 參觀時間
4～10月　10:00～17:00
11～3月　10:00～15:00

🚗 交通
從倫敦維多利亞（Victoria）站乘坐全國鐵路火車（National Rail）線到Bearsted站下車，然後換乘長途汽車到里茲城堡，從倫敦也有直達的長途汽車，旅程單程約一個半小時。倫敦發車時間為每日9:35，返回發車時間為18:00。

▶Story 專題報導

貝莉夫人

里茲城堡作爲私人財產的最後一位主人，是貝莉夫人（Lady Baillie，1899～1974），她出生於英國的貴族家庭。貝莉夫人的母親十分熱衷於藝術品和古董的蒐集，貝莉夫人從她母親那裡繼承了這種痴迷。當她買下了里茲城堡後便開始計畫對城堡進行改建。她希望能夠將里茲城堡改建成一座仿中世紀的法國哥德樣式的城堡，爲此，她專門聘請了當時著名的建築設計師阿曼德·阿爾伯特·雷圖（Armand Albert Rateau，1882～1938），並且拜訪了歐美的許多藝術家，聽取他們的意見，而實際上她已經將這些藝術家的部分設計加以實施，今天在里茲城堡繁複華麗的內部都能看到。貝莉夫人還根據自己的愛好在城堡附近建造了鳥舍，裡面飼養著許多珍稀的禽類，這些都成爲今天里茲城堡吸引遊客的重點。在貝莉夫人晚年還專門設立里茲城堡的公益信託基金會，在她去世後里茲城堡的監管權便歸這個基金會所有。

蘭斯洛特·布朗

蘭斯洛特·布朗（Lancelot Brown，1715～1783）是英國最著名的景觀設計師，里茲城堡中的迷宮就是他主持設計的。因爲他常對他的雇主誇讚這些花園非常具有改

↑丰姿綽約的貝莉夫人。

造潛能（capabilities），所以人們就送他「Capability Brown」的稱號，而那些花園在布朗改造後也的確化腐朽爲神奇。在英國許多著名的莊園城堡中都有他傲人的作品，但是爲了建造布朗風格的英式園林景觀，他也毀壞了許多美麗且非常具有歷史價值的法式園林。現在里茲城堡中的紫杉迷宮就是他的作品之一，是一處用兩千四百棵紫杉樹種植而成的園林景觀。城堡中200多公頃的園林都曾經經過他的設計。

→蘭斯洛特‧布朗。

▶Discovery 周邊漫遊

里茲花園

　　里茲城堡的花園歷史可以一直追溯到中世紀，最初只被簡單的布置，並安放了一些皇室的雕像，主要包括考爾佩珀花園（The Culpeper Garden）、貝莉夫人花園（The Baillie Garden）和紫杉迷宮，共同構成了里茲城堡四季變換的夢幻景色。考爾佩珀花園的名字是以十七世紀時居住於此的家族名字命名，貝莉夫人曾經在這裡大量的種植各色切花，1980年經過園林景觀設計師拉塞爾‧佩奇的設計，這裡成為里茲城堡附近一處頗具情調的鄉村氣氛濃郁的小花園。貝莉夫人花園瀰漫著地中海風情；紫杉迷宮則是一座以紫杉樹為主的人工景觀。

↓通往城堡的要道。

里茲鳥舍

　　貝莉夫人從1957年開始蒐集各種她喜愛的鳥類，其中包括許多鸚鵡、涉禽類，甚至還有珍稀的黑天鵝。不僅如此，她還在城堡內的花園中修建了大型的鳥舍，在這裡鳥類找到了適宜棲居的場所，並且開始在此繁衍。除了這些珍稀的鳥類，一些野鴨等野生鳥類也開始匯聚到了城堡周圍。在里茲城堡基金會的重要贊助人亞莉山德拉公主的倡議下，鳥舍於1988年5月正式向民眾開放。

狗項圈博物館

　　城堡中還有一座十分新奇的博物館——狗項圈博物館，博物館裡收藏著十四世紀至今許多奇特的狗項圈。從一開始主要因保護作用，以幫助忠心的獵犬逃脫野狼、熊等大型動物攻擊的鐵製項圈，一直到裝飾為主的華貴項圈應有盡有。

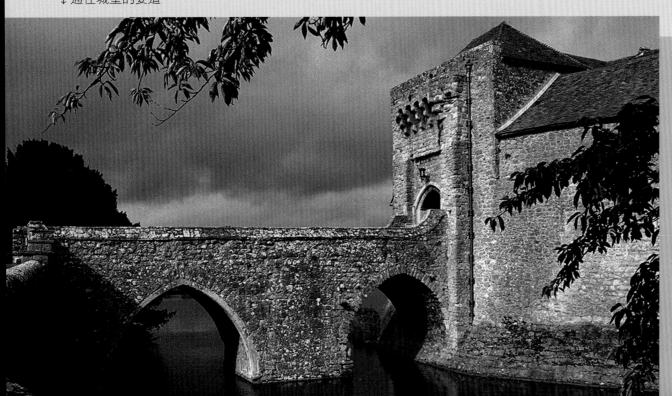

霍華德城堡 Castle Howard
最豪華的巴洛克式城堡

▶History 城堡簡介

霍華德城堡位於英格蘭的北約克郡，為歷代霍華德家族成員所擁有並居住。這座城堡最早由第三代卡萊爾（Carlsle）伯爵查爾斯建造，他於1692年受封後，委託約翰·範布勒設計，在北約克郡建造了這座豪華的巴洛克式霍華德城堡。

建成後的整座城堡呈現出當時流行的風格，開闊的英國式園林在主樓前展開，主樓外的磚砌痕跡清晰可見，拱形的窗戶布滿整齊細密的窗欞，與磚痕的風格統一。巨大的拱形壁龕內設有精美的雕像，與簷頂的雕像共同展現了巴洛克風格。頂部的巨大穹頂為建築增添了非凡的氣勢，側樓通過拱券結構的曲面自然延伸，線條流暢。精緻的義大利式花園在主樓後面，整座建築完全被融入人工美化的自然之中。入口大廳華美異常，圓形樓梯環繞在大廳上方。立柱、拱頂、周圍牆壁布滿了精美絕倫的雕飾、繪畫。小禮拜堂中的彩色玻璃更是建築中的精品，晴天時光線從高窗射入，內部流光溢彩。霍華德城堡一反英國十七世紀建築一律朝南的規則，而將正面朝北，大廳則位於整座建築的中心，占地515平方公尺，高20公尺，中央穹頂是典型的巴洛克樣式，廳內由當時著名的建築設計師卡本特設計建造。一進入正門兩旁，便是古堡中的古董走廊，裡面收藏著十八、九世紀由歷任卡萊爾伯爵收藏的古董，神話人物和各種文明中的神靈反映出當時人們對古典文明、神祕文化的濃厚興趣。在博物館廳中的家具包括了攝政時代的椅子、波斯地毯以及許多十七世紀的家族成員肖像。長廊中的肖像畫簡直就是霍華德家族的族譜，裡面不乏雷利、凡·戴克等名家之作。禮拜堂位於古堡的西翼，是當時海軍大臣霍華德於1870至1875年改建的禮拜堂。

現在的霍華德城堡以中間圓頂建築為中心，但是在設計之初，並沒有計畫建造這座圓頂建築，圓頂是在城堡即將建造完成後才加建的。東部側翼也是在之後的十年間才完成，城堡內部許多精美的雕刻以及柔性的線條讓城堡看上去十分精緻、華麗。另外建築師又在此基礎上結合了一些古典主義建築元素，例如在建築北部的前廊使用了多利克式的立柱，南部則相對使用了科林多式立柱。

在英國的歷史上，建造霍華德城堡的第一代貴族——卡萊爾三世伯爵是一位富有、高傲的人物，常常喜歡做一些驚世駭

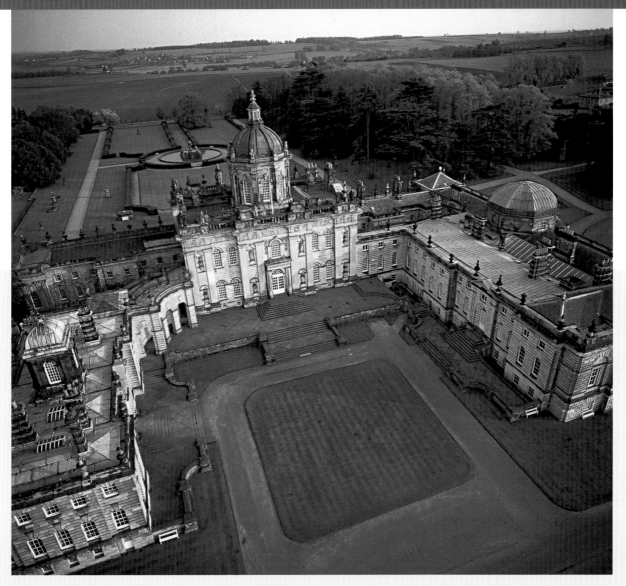

俗的事，所以他能夠建造出這樣一座豪宅一點也不令人驚奇。最令當時人不解的是，他要建造一座耗鉅資的建築，卻選擇當時還名不見經傳的約翰・範布勒作為如此重大建築的設計師。約翰・範布勒在建造霍華德城堡之前並沒有太多實際的建築設計經驗，當時尼古拉斯・豪克斯摩爾（Nicholas Hawksmoor）在巴洛克式建築方面頗具開創性，所以也有人說範布勒受到了尼古拉斯的影響很大。但總體來說，約翰・範布勒沒有辜負伯爵的期望，他在建築設計的謀圖構陣上顯示出了超人的天才，他總能通過錯落有致的搭配組合，表現出建築的起伏節奏。

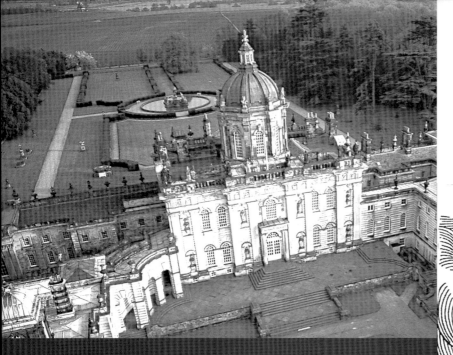

>Information

☀ 參觀時間

3～10月
宅邸10:00～16:30
庭院11:00～18:00

🚗 交通
可以從約克等城市出發，乘坐公共汽車、火車或者租車前往。

在伯爵作古後，城堡餘下的西邊側翼部分由伯爵的女婿托馬斯·羅賓遜繼續完成。羅賓遜爵士督造過程中，英國正流行文藝復興式的帕拉迪奧樣式，所以霍華德城堡的建築在很大程度上表現了這種樣式的特色，華麗而不失典雅。托馬斯·羅賓遜也是一位野心勃勃的貴族，和他的岳父一樣，對於霍華德城堡的內部他制定了多種宏大的計畫，對於將這座城堡建造成世界上絕無僅有的建築，他信心十足，所以在城堡上投注了更多的心血和金錢。1777年，浩大的內部裝修工程耗盡了羅賓遜爵士的精力，但是他最終卻沒能看到完成後的城堡，城堡直到1811年才全部完成。

經歷了幾個世紀的改建和擴建，霍華德城堡的形制基本確定下來，因為經過不同設計師的設計，和不同脾氣、秉性主人的督造，霍華德城堡形成了今天以中央圓頂為中心，兩邊側翼不完全對稱的構架，當然還有內部風格混雜但極盡奢華的裝潢。能夠顯現如此氣魄，自然也要付出超出建造其他豪宅所需的消耗。整座霍華德城堡的建造不僅耗時而且耗資鉅大，到了1725年，卡萊爾已經耗費了近八萬英鎊，但是

←城堡中的藝術收藏品《女孩與豬》。

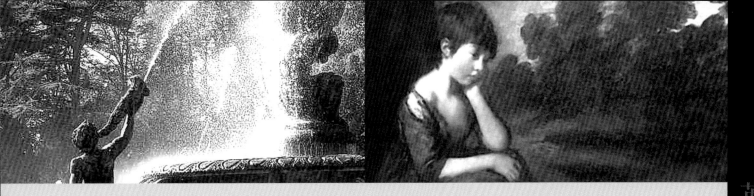

仍然無法讓後建造的西翼和東翼的豪華與精緻與它相匹敵。

和許多城堡一樣，霍華德城堡建成後也遭受過火災，最嚴重的一次發生在1940年，大火不僅燒毀了中央圓頂建築，超過二十個房間也遭到了不同程度的毀壞。因為戰爭，城堡的修復資金奇缺，中央圓頂的修復工作一直無法順利進行，前後拖延了近二十年。如今，作為歐洲最偉大的建築之一，每年有超過二十二萬名遊客前來參觀。二十世紀末期，英國人根據伊夫林·沃（Evelyn Waugh）的小說改編了電影《興仁嶺重臨記》（Brideshead Revisited），他們最終將拍攝地點選定於此，現實與夢境在這裡得以完美的結合。

▶Discovery 周邊漫遊

失落的中世紀村落（Wharram Percy）

這是英格蘭重要的中世紀古村鎮，座落在一處美麗的山谷中。目前擁有三十戶古民居遺址，還有兩座莊園以及一座中世紀教堂遺跡。現在已經成為英格蘭重要的古遺跡參觀地，村落中曾經供給村民生活用水的蓄水池已經改建成小池塘，在春、夏季，池塘和旁邊自然景緻與人文遺跡互相映襯，十分美麗。

↓城堡花園中的巴洛克式噴泉。

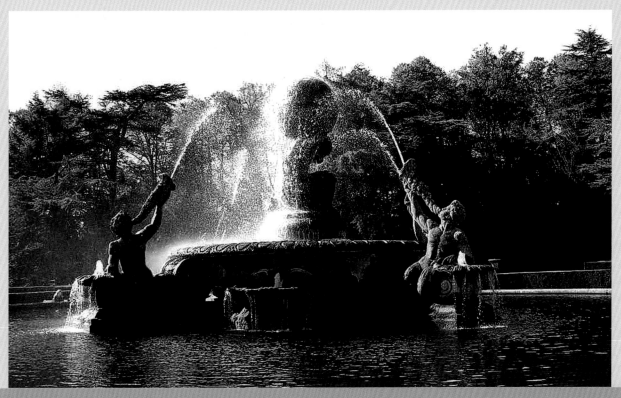

華威克城堡 Warwick Castle
英國民眾最喜愛的城堡

▶History 城堡簡介

華威克城堡被一大片綠地與雅芳河（Avon River）圍繞，當年的護城河現在已被填平，形成的空地上如今綠草如茵，僅能看到一點溝渠的痕跡。城堡上飄著英格蘭紅十字旗，主堡前的空地常有一些模仿中世紀的市集與雜耍的表演。這座英格蘭北部著名的城堡歷史可以追溯到西元914年，那時的城堡只是一處普通的防禦工事，征服者威廉（William the Conqueror）來到華威克後，開始在華威克地區建造起這一地區的第一座木製城堡。十四世紀，城堡已經成為用當地所產的灰砂岩建造而成的石製城堡，但它的形制相對較小，構造也還簡單，為當時盛行的羅馬樣式，現在的城堡主堡是後來重新建造的，這座原來的主堡現在就位於城堡城牆內一角，被人們稱為堡丘。

華威克城堡先後為內維爾（Neville）、比

↓華威克城堡主堡。

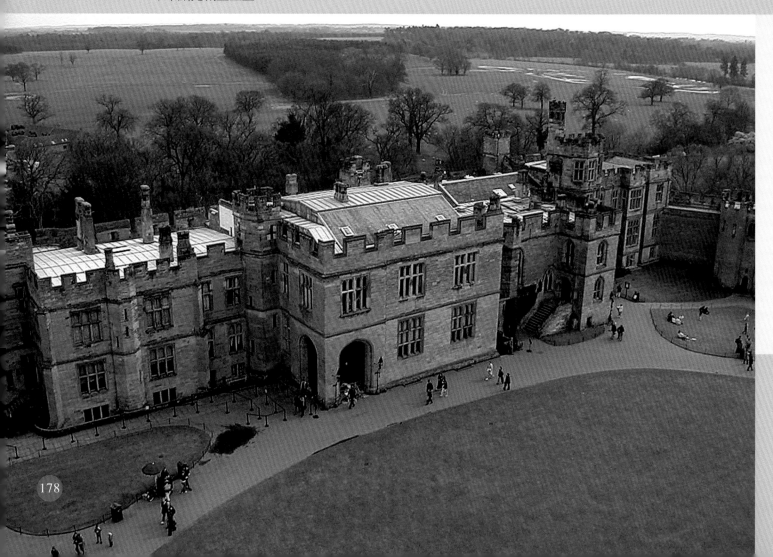

徹姆（Beauchamp）及華威克，三個在英國歷史上赫赫有名的家族所擁有。城堡也由中世紀結構簡單，只重視軍事功能的防禦型建築，逐步轉變成了適於居住的奢華莊園。經過多次修繕和裝潢後，大廳和宴會廳是城堡中相對富麗堂皇的部分。從城堡的教堂穿行而過，即可到大廳，大廳建造於十四世紀，而且曾多次改擴建，只可惜在1871年，城堡的一場大火使得大廳受到很嚴重的損壞。宴會廳就位於大廳一側，是當年城堡主人宴請皇室、貴族的場所，所以整座城堡中這裡的裝潢最奢華，色調也以看起來貴氣十足的金色為主，天花板的灰泥雕飾、吊燈，甚至連椅子上的軟墊都黃澄澄的。

城堡城牆上大大小小的防禦塔樓中，有幾座非常著名，許多與城堡相關的傳奇故事，都發生在這裡。位於城堡西南的是城堡的守衛塔（Guy's Tower），它共有五層，高約40公尺，上面有許多被稱為殺人洞的防禦工事，是專門為攻破首道城門的敵人準備的，城堡的守衛士兵在戰爭中可以從這裡向下傾倒滾油、瀝青、石塊等具有殺傷力的武器，現在這些殺人洞已經用鐵絲網覆蓋，但是由此向下望去仍然會讓人不寒而慄。城堡中最高的圓形塔樓稱為凱撒塔，在主堡一側，是1340年建造的，也是所有瞭望塔中最古老的一座。與凱撒塔相對的方形塔樓是最詭異的幽靈塔，建造於十四世紀，是後來城堡的主人之一，政治與軍事家福克·格瑞維（Sir Fulke Greville）居住的地方，在他居住期間，塔樓被裝飾得富麗堂皇，還擺滿了精緻的家具。但是這位爵士最終死於非命，死因蹊蹺，最後被埋葬於城堡的聖瑪麗教堂。好事的人把他的故事拿來加了料編成了離奇的傳說，現在就連城堡中神祕的水門塔也成了他的鬼魂時常遊蕩的場所。和其他中世紀城堡一樣，華威克城堡

↓城堡西南的守衛塔。

←城堡中放養的鹿。

←城堡中放養的鹿。

中也有令人毛骨悚然的地牢和酷刑室，它們讓這座古老的建築更蒙上了一層神祕的色彩。

　　城堡外的花園是典型的英式花園，為維多利亞時代流行的對稱樣式，由許多常見的幾何圖形構成。假山、草地，還有各種樹籬營造出一種出世的田園風光。其中的華威克玫瑰花園最值得參觀，這裡現在種植著許多歐洲經典的玫瑰品種，而且是1868年由著名的園林設計師羅伯特·馬納克設計，現在的花園是在二戰後按照當初的設計圖復原的，到了每年夏天，花園中的玫瑰都會盛開，成為華威克城堡的一大著名景緻。

　　十七世紀擁有城堡所有權的格瑞維家族著手將防禦性功能的城堡改建成一座適宜居住的豪華莊園。到了1978年，英國最負盛名的蠟像製作公司杜沙夫人集團（Tussaud's Group）從華威克家族手中購得城堡，並且花費了鉅額資金將城堡重整一新，使城堡恢復到了十五世紀它最輝煌的時代的樣子，並且在城堡中根據華威克城堡歷史上發生的故事製作了一系列蠟像群：1471年玫瑰戰爭中的華威克公爵準備再次出兵的時候，那時忙碌的城堡就像一個蜂巢，因為被徵召的年輕男人們進進出出，軍用物資在緊急收購，武器在緊張的製作著；還有中世紀的百姓和軍人的生活

> **Information** 相關資訊

☀ **參觀時間**
除耶誕節外，每日對外開放。
4～10月　10:00～18:00
11～3月　10:00～17:00

🚗 **交通**
從倫敦可以乘坐直達華威克的火車，車程近兩小時，每小時約有兩班，下車後可以步行至城堡。或者是乘坐公共汽車到華威克的Puckering lane站下車，然後步行至城堡。

Warwick Castle

場景……人們關於華威克城堡的中世紀想像，如今以蠟像的方式展現在眼前，再配以幾乎以假亂真的聲效，營造出中世紀城堡中日常生活、戰前軍人們群情激憤的場面，讓時間的隔閡在這裡暫時消失了。華威克城堡附近的英國小鎮的主要街道只有一條，而且還很短，主街的老屋保存得不錯，是都鐸式建築，白牆加上黑色的梁柱。每年復活節前後，以及5至9月的週末，小鎮和城堡中都會有模仿中世紀騎士交戰、貴族生活場景的演出，到7月還會有管弦樂團的演出及煙火表演。

▶Story 專題報導

玫瑰戰爭中的華威克公爵

1455年，當時的華威克公爵是英國顯貴約克公爵的侄子。這位約克公爵因為受到當時蘭喀斯特家族的排擠，在宮廷爭鬥中失敗，於是率軍在聖奧爾本斯戰役中擊敗了蘭喀斯特家族控制了宮廷。亨利六世的擁護者當然不甘心，但經過了近六年的戰爭後，約克家族取得了暫時的勝利，雖然老公爵在戰爭中被殺，但是他的兒子愛德華在以華威克公爵為首的貴族的幫助下卻最終獲得了王位，也就是愛德華四世。華威克伯爵在建立約克王朝的鬥爭中立下汗馬功勞，並大權在握，他開始企圖控制國王愛德華四世。國王也開始準備壓抑大貴族、提高王權，約克派卻發生了內訌。後來愛德華四世趁華威克不在倫敦之際，一邊鎮壓叛軍，一邊迅速擴軍。在雙方交手中，雖然愛德華也曾經吃敗仗，但最終還是在倫敦以北的巴恩特決戰中以少勝多，先發制人，率軍在濃霧中發起攻擊，一舉勝利，華威克公爵本人則被殺。現在城堡中的蠟像群展示中，敘述的就是準備加入玫瑰戰爭的華威克公爵，「擁立國王」的故事。

▶Discovery 周邊漫遊

華威克鎮

小鎮是在華威克古堡建成後逐步發展起來的英國歷史悠久古鎮，小鎮中擁有許多歷史建築。聖約翰屋、聖瑪麗教堂和華威克博物館都有各自述說不完的歷史和趣聞。到鎮上漫遊也是領略英國北部各式風格建築的好去處，從哥德風格的教堂到古典主義的豪宅，還有英國風格的半木製結構民居無所不包。

Warwick Castle

蘇格蘭及威爾士的城堡

雖然人們說戰爭是不結果的血色花朵，但也正是因為一次次人們欲征服之心所挑起的戰爭，今天才得以看到那些散落於英倫島各處的夢幻城堡。它們的樣式從圓形巨塔到羅馬式城堡，再到十四世紀出現的蘇格蘭塔樓住宅，一直到十七世紀超越防禦功能，或者成為宮殿更為合適的城堡處處開花。中世紀早期英倫島上爭戰不斷，城堡成為戰爭中最不可或缺的建築。蘇格蘭、威爾士與英格蘭之間的戰事因合併與叛變時起時落，城堡在這一特殊時期成為皇室及貴族們的定心丸。這些城堡多建築在高大的岩石之上，或者為水所繞，以形成難以逾越的防禦。而在敵人的眼中，城堡也成

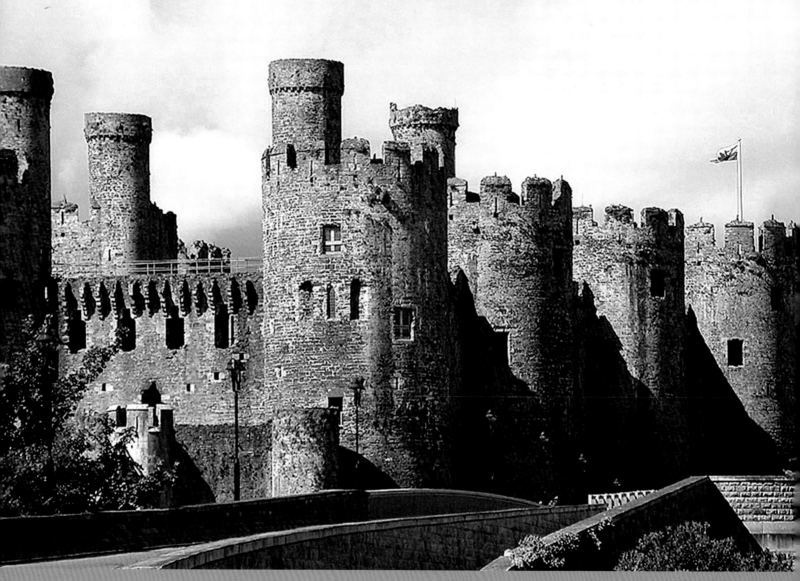

↑康威城堡。

為首先征服的焦點，而到戰爭結束，為了打擊被征服者的信心，許多城堡又紛紛被摧毀。

從1066年後不久，人們將注意力轉向威爾士，開始建造土木防禦工事，後來又以石造城堡取而代之，威爾士的領主與侵略勢力的建築計畫也迅速列入安排。城堡的建築熱潮於愛德華一世在位期間達到巔峰。現在特別是在威爾士的諸多偏僻境地，人們仍然習慣將古代要塞作為核心劃分某些歷史文化區域。

愛德華一世和他的城堡

愛德華一世（1272～1307）是英國歷史上一位睿智而且意志堅強的君主，成長於英國政治動盪的時期，那時各地貴族反叛的戰火不斷，也正是這樣的環境，將他磨礪成為一位優秀的軍事指揮家。特別是在英倫島統一的過程中，愛德華一世成功的征服了威爾士，如此戰功加上卓越的政績，他的擁護者都稱他為「蘇格蘭的錘子」、「威爾士的征服者」、「英格蘭的查士丁尼」。

為了鞏固自己征服威爾士的戰果，1283年開始，愛德華一世共在威爾士修建了十座城堡，在歷史上，人們通常將圭內斯這一帶的城堡統稱為「愛德華國王城堡」，在1986年，它們一起被列入世界文化遺產。最出名的四座城堡為：昂里西東南海岸的博馬利斯城堡，威爾士郡西北海岸的卡納芬和康威城堡，卡迪根灣北岸的哈里克城堡。四座城堡均出自愛德華一世最欣賞的建築大師詹姆斯·塞因特·喬治之手。

↑康威城堡中的中世紀雕像。

卡地夫城堡 Cardiff Castle
阿拉伯風情濃郁的城堡

▶History 城堡簡介

　　卡地夫城堡的歷史最早可以追溯至西元一世紀以前，那時的城堡是當時的威爾士人爲了反抗羅馬人而修建的，直到西元75年，羅馬人徹底控制威爾士地區時，原來的城堡已經損毀嚴重，羅馬人便在原有城堡的基礎上修建了一個相對要小得多的防禦工事。

　　在羅馬人離開威爾士的五百年後，1093年，當時格洛斯特的諾曼領主羅伯特·菲茨黑曼在入侵威爾士的過程中看中了卡地夫城堡的戰略作用，斥資在原有防禦工事的基礎上建造了諾曼風格的城堡，此後城堡一直由這個家族控制。到了十四世紀，城堡又輾轉到了威爾士的德賓薩家族的手中。1414年，繼承者

↓卡地夫城堡。

伊莎貝爾·德賓薩嫁入了另外一個威爾士貴族博尚家族，卡地夫城堡因而成爲了博尚家族的財產，但是沒有幾年，伊莎貝爾的丈夫便過世，當時只有二十二歲的伊莎貝爾又嫁給了他丈夫的同名族親，這位理查德·博尚是亨利五世的財政顧問，經濟實力雄厚。十五世紀之初，威爾士地區仍然有許多小規模的戰亂，看到這樣令人沮喪的局勢，伊莎貝爾和她的丈夫決定搬到卡地夫城堡中，於是從1423年開始，博尚夫婦爲卡地夫城堡增建八角塔，並對大廳的天花板進行了維護和重新裝飾。

　　此後城堡的所有權輾轉於博尚、都鐸等威爾士貴族手中，但是建築本身並沒有做過大的變動，直到1766年，城堡成爲了布特家族的產業，這也

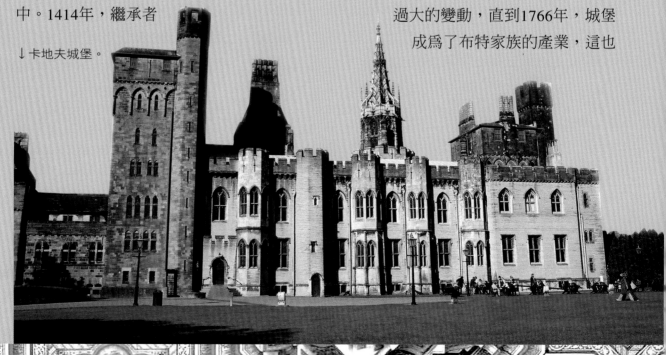

↑書房壁爐上精美的人像雕刻，四人手執的石板上分別為希臘、亞述、希伯來和埃及文字。

是最後掌管卡地夫城堡的貴族家族，他們真正為卡地夫城堡帶來了繁盛。城堡在此期間改建成以哥德風格為主的樣式，而且他們還請來了鼎鼎大名的園林設計師布朗（Capability Brown）和他的女婿亨利對城堡園林進行了徹底的整建，他們將城堡前綠地上所有的建築拆除，清理掉城堡上的長春藤，並且將城堡周邊高地上的高大樹木清除，甚至還將護城河填平。亨利則對十六世紀赫伯特家族增建的附屬建築進行了修整，並且重建城堡南北的大廳以及側翼。原有的大廳則被分割成一個新的入口、書房和小餐廳，樓上的大廳也被賦予了新的用途，並且根據當時流行的樣式進行了裝修，還為它們取了好聽的名字：紅屋、天鵝屋……

到了1865年，城堡由布特家族的威廉·博格斯掌管，對建築非常感興趣的這位伯爵很快開始著手對城堡進行更新式的改造。為此，他聘請了一大群年輕有為的泥瓦匠，這次改造一共持續了十六年，並將城堡最終改建成哥德復興的樣式。他們首先推倒並重建了南部的幕牆，並且在1875年加建後來非常著名的城堡鐘樓，並重建了布特塔、赫伯特塔、格斯特塔……十五世紀修建的八角塔也被加上了木製的頂，然後他們對建築於中世紀原有的書房和宴會廳進行了大規模的修建，此後，城堡就再也沒有經過大的變動，只是在第二次世界大戰中，城堡周圍的兩座鄰近的建築被摧毀。

1948年，城堡交由卡地夫市監管，卡地夫市十分重視對卡地夫城堡的保護，並且成立了專門的組織，制定相應的計畫，並聘請專門的工作人員對城堡的主體建築及工事進行基本的修復工作，並且同時對整個建築進行相應的研究和分析工作。整個修復計畫預計耗資八百萬英鎊。

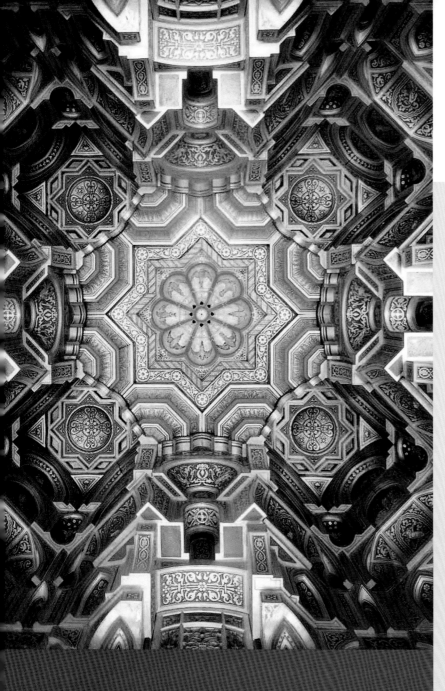

▶Story 專題報導

卡地夫城堡最夢幻的房間

　　直到1881年博格斯去世，修建工作也沒有停止，而由他的助手威廉繼續。威廉受到古羅馬皇帝圖拉眞大帝宮殿的啓發，在城堡中建造了動物牆，並修改了北門。這次改建成績斐然：阿拉伯廳中，摩爾工匠以藍大理石及琉璃裝飾的貼金箔建造的天花板，讓整座城堡更添了幾分貴氣。特別是後來加建的布特塔中的屋頂花園，還擁有一座中央噴泉，在這座室內花園中創造出了浪漫的地中海風情，更使它成爲城堡最值得驕傲的部分。而宴會廳巧妙的採用壁畫及城堡形壁爐的設計及裝潢，描繪出城堡的歷史，如今這些都成爲卡地夫城堡最夢幻的地方。至此，城堡的最後一次改建才基本宣告結束。

卡地夫市

　　羅馬人早在西元一世紀便在卡地夫城堡所在地興建城鎮，此後的近千年間，這裡一直是個寧靜的鄉鎮，直到布特家族接管這裡，開發了煤礦，發展了卡地夫港口。到了二十世紀，這裡已經成爲世界重要的煤炭輸出港。1955年，卡地夫市正式成爲威爾士的首府。悠久的歷史爲卡地夫留下了豐富的人文財產，特別是歌德復興式的卡地夫城堡，以及新古典主義的市鎮廳。

▶Information 相關資訊

☀ 參觀時間

5～9月　10:00～17:00
11～2月　10:30～15:15
3、4、10月　12:40～14:00
只有隨導遊才能進入城堡內部。

🖰 蘇格蘭觀光局網站
http://www.visitscotland.com/

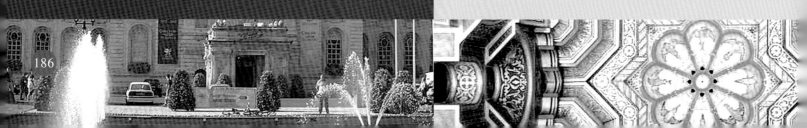

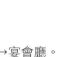

→宴會廳。

如今礦坑大多關閉，但是港口繁華依舊，隨著旅遊業發展，到處林立著酒吧、飯店，如今這裡已經成為英國著名的休閒聖地。而到了每年八月，最適宜旅遊的季節，這裡還有一年一度由卡地夫市民舉辦的卡地夫節。

▶ Discovery 周邊漫遊

威爾士國家博物館及美術館

博物館於1927年啓用，是一座新古典主義的建築，館內展示著許多史前遺跡及雷諾瓦、莫內及梵谷等印象派大師的藝術品，主要是二戰後戴維斯姐妹捐贈的。

◎參觀時間：週一及國家法定假日閉館，其餘時間均對外開放。

卡地夫市政廳

市政廳是目前威爾士行政機構的所在地，位於亞利山卓花園周圍的公園及林蔭大道之間。市政廳的主體建築為新古典主義建築樣式，市政廳是以白波特蘭石材建造，它的圓頂高60公尺。在二樓的大理石廳內，存放著錫耶納的雕塑和威爾士的民族英雄雕像。位於建築北端的皇冠大樓，目前是威爾士政府行政機構所在地。

◎參觀時間：週一～週五，法定假日除外。

↓卡地夫市政廳。

卡納芬城堡 Caernarvon Castle

威爾士親王的加冕之地

▶History 城堡簡介

　　卡納芬是一個中世紀風情濃郁的城鎮，座落於賽恩河於梅奈海的入海口，中世紀時全城為高聳而堅實的城牆所包圍，巨型的卡納芬城堡就位於城鎮的西部。卡納芬城堡是英國國王愛德華一世在原有諾曼人城堡基礎上改建成的威爾士最著名、最宏偉的城堡。在中世紀，強權的愛德華一世推行鐵環防禦，指的是環繞威爾士北半部所建造的八座城堡，嚴密的守衛斯諾登尼亞山脈，每座城堡之間的距離不大，方便互相呼應。而卡納芬城堡則是愛德華一世苦心構思的城堡防禦體系最堅固的據點，其本身就是對愛德華一世的強勢和霸氣的最好詮釋。特別是八角形塔樓的粗獷和雉堞的城牆反映出統治者對於

自己王國堅不可摧的強烈願望。英國的第一位威爾士親王就誕生在卡納芬城堡，現任英國王儲查爾斯王子的母親也是在此為他舉行了「威爾士親王」的受封儀式。

　　這座城堡是愛德華一世最信賴的軍事建築師詹姆斯設計改建的，從外部孤懸在水中央的卡納芬城堡三面為梅奈運河和塞翁特河環繞，面向陸地的一側護以深深的壕溝。在其內部，建築師則以帶長廊的幕牆把卡納芬的七座塔樓和兩扇大門連接起來。幕牆可以給予城堡的守衛者很大的活動空間，使得狹長的射箭口方便的控制每一條進出的路，既可以讓一個弓箭手射向不同的方向，也可以讓幾個弓箭手瞄準同一個目標，所有的入口都處在這樣嚴密的監護下。城堡的最高點是稱為鷹塔的三個小塔，居於其上可以方便的監視和警戒。

在塔頂也有垛口聯合兩邊臺階，弓箭手在這裡也可方便的攻擊敵人。塔樓的樓梯也都在厚厚的牆壁保護之下，整個城堡設計考慮周全，甚至還設有小教堂。特別是稱為「國王之門」的入口，五花八門的功能將防禦性嚴密得駭人，不僅城門前面有一吊橋，五扇厚重的門和六個吊閘，更少不了為弓箭手準備的狙擊孔，為阻擋敵人進攻傾倒沸油所專門設計的傾倒孔……雖然沒有現代的火藥榴彈，但是戰爭的激烈與殘酷程度也不得不讓現代人咋舌！除了是一座防禦性極強的城堡，卡納芬還是英國在北威爾士的政治經濟中心，財務與司法機構都設立於此。現在留存下的建築實際上是1292年才完成的，當改建基本完成時，威爾士的起義軍曾在1294至1295年占領了該城堡，並在很大程度上造成了破壞。重建工作於1295年展開，大約在1330年方才完成。其間，拜占庭藝術風格已將其觸角伸到了英格蘭，卡納芬城堡自然也逃不過這種影響。它的突出表現，是以黑色的砂岩和亮色的石灰岩鑲嵌成的條紋裝飾城牆和塔樓，受到了君士坦丁堡城牆的影響。

　　如今褪去了戾氣的卡納芬城堡又成為威爾士風景秀美的最好注腳，與它周圍的護城河互相映襯。夕陽下，高大的蜜黃色身影倒映在水中，反倒給人一種陰柔的、顧影自憐的感覺。

←卡納芬城堡。

> Information　相關資訊

☀ 參觀時間
4～9月　9:30～17:00
10～3月　週一～週六　9:30～16:00
　　　　週日　11:00～16:00

威爾士親王

　　傳說愛德華一世征服威爾士後,因為威爾士親王(Prince of Wales)已經在戰爭中被殺,所以勉強屈服的威爾士貴族向愛德華一世要求必須為他們安排一位出生在威爾士,並且不懂英語的人做新的親王,才能讓威爾士人完全臣服。此時恰逢隨軍遠征的王后在卡納芬生下了一位王子,但威爾士人還不知道此事,所以這位王子也就成為愛德華一世心目中最佳的親王人選,他就是後來的愛德華二世。此後,英格蘭王室沿襲此例,將王室的長子封為「威爾士親王」,受封儀式也在卡納芬城堡舉行。二十世紀在卡納芬城堡受封的王子共有兩位,一位是愛德華八世,另外一位是1969年受封的查爾斯王子,當時的受封儀式透過電視轉播,共吸引了約五億觀眾收看。

卡納芬城

　　改建城堡的同時,卡納芬新城的建造是完全按照設計師的意圖有序的進行,建成後的城鎮處於城牆的保護之下,在城牆裡用圓石鋪成的街道像格子把可用的耕地劃分成等塊的區域,但是這些耕地只給英國移民耕種,而且也只有英國移民可以居住在城牆之內,他們可以在城鎮中修建住宅,耕種周圍鄉村的土地。1284年,根據豁免賦稅法,在鎮內人們建造了市場,很快新建的市場和港灣中貿易興旺起來,很快這裡也聚集了製革工人、皮匠和羊毛商人的貿易也開始興旺起來。鎮議會和法庭也相應設立,至此當地經濟生活也完全由來自英格蘭的新主人控制。英格蘭人的傲慢自大在新城建成之後更加張揚,在他們的眼中,威爾士人只是臣僕,根本沒有資格在城裡居住。

國王的御用軍事建築師

　　1278年,愛德華一世從薩瓦(Savoy)帶

←愛德華一世手中所懷抱的就是第一代威爾士親王。

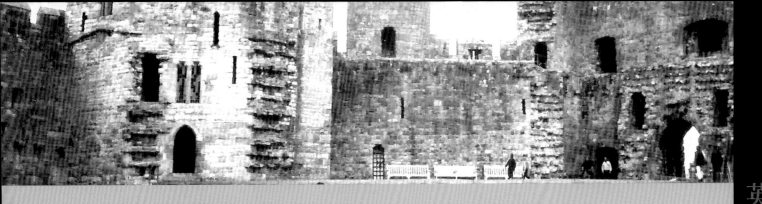

來一位後來成為偉大軍事建築家的石匠——聖喬治的詹姆斯（1235～1308），後來他成為愛德華一世的首席軍事工程師，由他負責先後為愛德華一世策劃與興建至少十二座精美的威爾士城堡，其酬勞優厚並有大筆退休金，足見國王對他十分看重。雖然沒有史料記載，但是人們推測設計此城堡的建築師就是詹姆斯‧喬治，因為在他的設計中總是兼顧防禦性和舒適性。

▶Discovery 周邊漫遊

博馬利斯城堡（Beaumaris Castle）

從卡納芬城堡越過梅奈海峽到達安格爾西島就可以到達博馬利斯城堡。這座城堡也是愛德華一世在十三世紀末修建的一系列城堡之一，防禦系統精密程度在威爾士地區無與倫比。它始建於1295年，是當時所建造最大的也是最後的一座城堡，因為建造這座城堡所需要消耗的財力過大，所以它最終沒能真正的建造完成，但是也稱得上是英國最好的同軸式城堡精典之作，所以它與另外三座愛德華一世建造的城堡一起被聯合國定為世界文化遺產。如今城堡的一些部分已經損壞，但也因此顯露了中世紀的原汁原味。

◎參觀時間：
除耶誕節及元旦外，每天對外開放。

→康威鎮上的城堡。

康威鎮（Conwy）

康威是英國最值得遊覽的古鎮之一。這裡也同樣擁有一座愛德華一世修建的城堡——康威城堡。最令人驚歎的是，它以二十一座塔樓和三座城門構成的城牆，雖然同樣是中世紀時修建的，但是保存完好。十九世紀和二十世紀初，這裡曾經是風靡英國的渡假勝地，今天還保留著當時修建的濱海散步道。《愛麗斯夢遊奇境》的作者卡羅爾（Carroll）就曾經在這裡居住過，正是這裡夢幻奇妙的風光給了他寫作的靈感，才有了後來膾炙人口的童話故事。今天來到這裡，還可以看到人們根據童話故事特別布置的兔子洞。

每年7月是這裡最盛大的康威節，另外值得參觀的景點還有號稱英國最小的屋子、亞伯康威宅邸等。除了在耶誕節及元旦，每天都對外開放。可以從班戈（Bangor）出發，僅15公里的路程，乘坐公共汽車僅需約半小時；或者從維多利亞乘坐長途車，約八小時可以到達。

◎參觀時間：
除耶誕節、元旦等重大特殊的節日外，均對外開放。

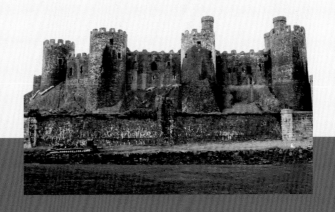

愛丁堡城堡 Edinburgh Castle

蘇格蘭的精神象徵

▶ History 城堡簡介

愛丁堡城堡是整個蘇格蘭的精神象徵，聳立在愛丁堡市的制高點——135公尺的城堡山上。城堡山是一座死火山，三面為懸崖，只有一面略為傾斜平緩，城堡依著險要地勢而建。愛丁堡城堡曾經是堡壘、皇宮、軍事要塞和國家監獄，因此防禦就顯得猶為重要，現在在古堡的城牆上，還能看到整整齊齊的安放著一尊尊烏黑的古炮，炮口和當年一樣，一致的對著福思灣河，演繹著古時防禦森嚴的緊張氣氛。

六世紀時最早的愛丁堡城堡，由當時蘇格蘭地區諾森布里亞艾德溫國王建造，愛丁堡市也因此得名。1093年，蘇格蘭的瑪格麗特女王在城堡中去世，從那以後，愛丁堡城堡就成為蘇格蘭的皇室住所和行政中心，一直到十六世紀初，荷里路德宮（Palace of Holyrood House）落成，取代愛丁堡城堡成為皇室的主要住所，但愛丁堡城堡一直是王室鍾愛之地，依然是蘇格蘭的重要象徵。1707年，英格蘭和蘇格蘭的國會合併後，蘇

格蘭的王冠、寶座等王室寶物就陳列於此。1996年，古代蘇格蘭國王的遺物，最著名的命運之石，在被英格蘭人扣押近七百年歸還後，也保存在城堡中。現在愛丁堡城堡也是蘇格蘭國家戰爭博物館，和蘇格蘭聯合軍隊博物館之所在地。

愛丁堡城堡沿山坡而上，可分為下區、中區和上區。其中的聖瑪格麗特禮拜堂（St. Margaret's Chapel），據說是愛丁堡現存最古老的建築，禮拜堂中最美的彩色玻璃窗描繪出馬克姆三世的聖潔王后，傳說禮拜堂就是由其子大衛一世於十二世紀初興建獻給她的。

愛丁堡城堡中另一個傲人的收藏就是中世紀以來各個時代的兵器和軍裝，特別是兵器室中陳列的一柄長達1.5公尺的巨劍，更是稀世珍品。另外在軍裝陳列室中，各種華麗精緻的軍服，其製作精良，兼具實用性和美觀性。城堡中央是王宮廣場，十六世紀時的王宮建築還聳立在廣場的周圍。廣場東邊的宮室是當時國王的起居之處，裡面有一間被稱為「吉斯的瑪麗之屋」，是一處和瑪麗女王有關的古蹟。而包括雕飾得豪華富麗的南側宴會廳在內，除了平時向遊客開放參觀外，許多都還可以使用，今天人們還經常聚集於此舉行各式

↓愛丁堡城堡。

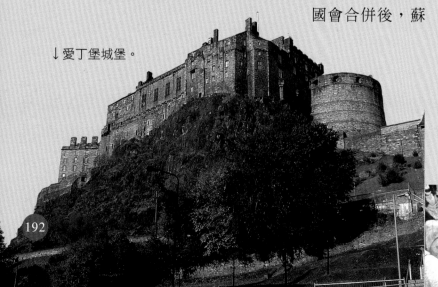

→這扇彩色玻璃窗描繪了馬克姆三世的聖經皇后。

各樣的禮儀性集會。為了配合這些頗具古風的建築，古堡城門口站崗的哨兵依然保留著身穿蘇格蘭服飾的傳統。最能代表蘇格蘭風情的方格短裙，加上腰佩的短劍，以及頭戴的黑色無沿軟帽，讓他們更加威武八面。

▶Story 專題報導

蘇格蘭威士忌

讓蘇格蘭地區遠近馳名的另外一個特產，便是蘇格蘭威士忌，蘇格蘭威士忌的主要產區可分為四區，分別是高地地區（Highland）、低地地區（Lowland）、伊斯雷（Islay）和坎貝爾頓（Campbeltown）。想要一窺蘇格蘭威士忌的奧祕，就不能錯過愛丁堡城堡旁的蘇格蘭威士忌中心。蘇格蘭威士忌中心主要向參觀者講解基本的威士忌知識，包括歷史由來、製作過程、實體模型。講解的方式也十分有趣，結合電動遊樂車，配以模型人物、實景等，帶領遊客感性的認識蘇格蘭威士忌的歷史，並且還能實地品嚐。

◎參觀時間：每日的10:00～17:30

勃艮地公爵大炮

城堡內著名的稱為MonsMeg的大炮是法國勃艮地公爵於1449年在比利時建造，之

▶Information 相關資訊

☀ 參觀時間
4～9月　9:30～18:00
10～3月　9:30～17:00
耶誕節及元旦不對外開放。

🚗 交通
公共汽車：23、27、35、41、46路車到Georgel VBridge，Johnston Terrace或Castlehill站。

🏠 住宿
在愛丁堡住宿非常方便，各式各樣的旅館、飯店和B&B很多，在愛丁堡南部和西部還有兩家青年旅舍都是停留住宿的很好選擇。但是在8月，愛丁堡藝術節期間，住宿須事先預定。

愛丁堡觀光網站
http://www.edinburghguide.com/

後勃艮地公爵將大炮贈送給了他的侄子，也正是當時蘇格蘭的國王詹姆斯二世。在之後的兩百多年間，這門大炮光榮的參加了多次戰役。在1682年，在向約克公爵行炮禮致敬時，它卻發生爆炸，之後便一直存放在倫敦塔，最後在1829年才被運回愛丁堡，現在就安置在城堡地窖（Castle Vaults）中。城堡宮殿內有不少蘇格蘭寶物，如1540年設計的蘇格蘭王冠，與其他的皇杖、劍等文物置於皇冠室中。

瑪麗女王

瑪麗女王（1542～1587）是一位悲劇性的人物，似乎從她出生，惡運就糾纏著她。她是亨利七世的女兒，母親出身於法國名門——吉斯家族，這樣的身世似乎應當讓她幸福一生，但是在她出世後的第六天，父親就去世了，五歲時，瑪麗獨自一人被送往法國。十七歲時，她與法王法蘭西斯二世結婚，僅僅享受了兩年的幸福生活，法蘭西斯二世便去世了。新寡的瑪麗只得回到愛丁堡，並在這裡和她的堂兄丹利勛爵結婚。可是她愛的卻是自己的義大利祕書里齊奧，很快丹利勛爵發現了這件事，一天晚上，里齊奧在城堡吃飯時遭到突然襲擊，被拖到瑪麗女王的臥室中殺死在瑪麗面前。而且瑪麗女王的天主教立場使得當時蘇格蘭的新教徒改革受到阻撓。1560年春季，城內新教徒起義，瑪麗只能縮在愛丁堡城堡中望眼欲穿，急待法國的軍隊前來支援，但等到的卻是支援蘇格蘭新教徒的英格蘭艦隊。最終逃往英格蘭的女王被囚禁了二十年，最後被判斬首為她悲慘的一生作結。

愛丁堡藝術節

每年8月，愛丁堡最負盛名的藝術節盛事開鑼。這一文化節始自第二次世界大戰末期，不過那時也只是一些由守衛愛丁堡城堡的軍隊進行小規模的遊行。如今，不僅軍隊遊行發展盛大，還衍生了許多其他的藝術盛事。如此一來，愛丁堡的眾多藝廊也不再沉默只做靜態展示，藝術精品匯聚於此。皇家哩大道（Royal Mile）滿是演員、舞者、音樂家、街頭藝人和觀光客，處處是秀處處秀，此時再討論誰看誰似乎

↑瑪麗女王。

↑《説教後的幻影》高更繪製，現收藏於蘇格蘭國家畫廊中。

都不再重要了。B&B小旅館爆滿，酒館也會延長營業時間，全愛丁堡的人爲了這個一年一度的盛大節日忙碌著、瘋狂著。而作爲遊客也不輕鬆，不僅要爲餐飲和住宿大傷腦筋，滿手的宣傳單和滿街遊走的活廣告，也時時在挑戰他們的眼光，因爲時間是有限的，想要觀賞自己喜歡的表演，絕對必須費盡心思的千挑萬選。

▶ Discovery 周邊漫遊

國立現代藝術館

藝術館位於蘇格蘭皇家學院的後面，芒德山（the Mound）前，平時這裡陳列著美術品，愛丁堡藝術節期間，則還會舉辦一些特別的展覽。歐美許多二十世紀的藝術家皆曾在此舉辦過展覽，如畢卡索、馬格里特等。

蘇格蘭國家畫廊

畫廊中主要收藏十五至十九世紀英國及歐洲許多畫家的作品。高更著名的《說教後的幻影》就收藏於此。

→軍樂隊分裂式的夜間表演烘托著愛丁堡城堡莊嚴雄偉的氣勢。

蘇格蘭國立肖像館

展館內除了有蘇格蘭名人的肖像外，還有關於十二代蘇格蘭君主相關歷史文物。

◎參觀時間：國立現代藝術館除耶誕節及元旦外，全年對外開放。要參觀蘇格蘭國家畫廊和蘇格蘭國立肖像館，則須提前聯繫安排。

荷里路德宮（Holyhood Palace）

這是愛丁堡又一處與皇室相關的古蹟，現在是英國女王在蘇格蘭的行宮。據說蘇格蘭國王大衛一世於1128年狩獵時在此處遇到神跡。十六世紀時，詹姆斯五世在此處建造了這座宮殿，到了十七世紀，查理二世又進行了改建。

◎參觀時間：除皇室成員抵達，其餘時間均對外開放。

斯特靈城堡 Stirling Castle

文藝復興式城堡的精品

▶History 城堡簡介

斯特靈城堡位於蘇格蘭的中部,俯臨福斯河。城堡所在的斯特靈市距離英國著名的城市格拉斯哥和愛丁堡很近,是蘇格蘭最古老的城市之一。它的歷史可以追溯到史前時代,後來羅馬人占據了這裡,開拓了最早的斯特靈。據史料記載,到了十二世紀初,斯特靈已經成為中世紀蘇格蘭最重要的軍事和商業城鎮。現在的斯特靈市鎮就是在原有城鎮基礎上以城堡為中心逐漸發展起來的,今天這些蘇格蘭的瑪麗女王曾用於阻擋亨利八世襲擊而建造的舊城牆,依然像當年一樣守護著舊城區。

斯特靈的原意Striving為「奮進之地」。1296年,蘇格蘭的民族英雄威廉‧華萊士就是在此大敗英格蘭軍隊。1314年,羅伯特‧布魯斯又於斯特靈城南3.2公里處的班諾克本擊潰英格蘭軍隊;1430年,詹姆斯二世出生於此;1567年,襁褓中的詹姆斯六世在這裡繼位為王;瑪麗女王、詹姆斯六世及愛德華斯圖亞特國王等王公貴族,都在此居住過,正是斯特靈城堡與蘇格蘭皇室,共同演繹出絢爛的蘇格蘭歷史。

十五世紀時,斯特靈城堡由當時王室出資修建,並聘請了歐洲頂級的建築大師參與設計,更經過了後來斯圖亞特王朝的不斷改擴建,逐漸形成了今天所見的文藝復興式的宮殿,即便到了今天,仍然是蘇格

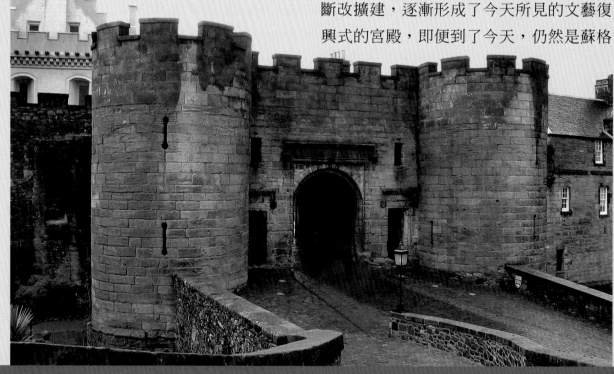

↑斯特靈城堡入口。

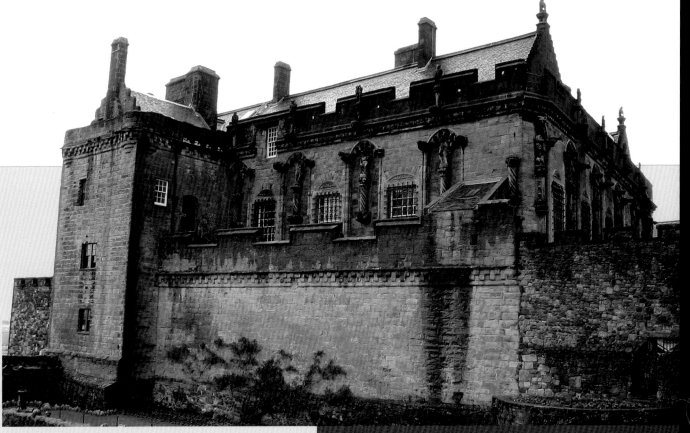
↑城堡一角。

蘭地區文藝復興建築的典範。城堡中的許多家具都來自法國，其中不乏一些早期的文藝復興樣式的精品。城堡座落在斯特靈市一座小山丘上，三面皆臨懸崖峭壁，它承繼了英國古堡的特點，以灰色的方磚為材料，看上去莊嚴而凝重。走進城堡中的正殿，眼前豁然開朗，幾百平方公尺的大廳有著高高穹頂，它主要建造於十六世紀，今天依然富麗堂皇，從外部看，屋頂與愛丁堡城堡十分相似。此外，以十七世紀瓦倫丁‧詹金斯（Valentine Jenkins）繪製的壁畫裝飾皇家禮拜堂，舊皇宮中阿吉爾和蘇哲蘭等高地人的軍團博物館，皇家套房的空蕩內部擺設著斯圖亞特家族的頭像……無論是從蘇格蘭歷史，還是建築史上，它們都具有非比尋常的意義。

在城堡前面是一座吊橋，下面則曾經是護城河，城堡已經不再是當年叱吒風雲的軍事建築，護城河中的河水也早已經乾枯。城堡周圍一片寧靜祥和的氣氛，現在走在這和平悠閒的環境裡，已經很難感受到曾在此發生過的戰爭、對立、衝突和圍困。城堡往日的威風不在，似乎已經變成了一座幫助人們感懷歷史的主題公園，當然這樣的風景也往往最吸引人，而且已經成為人們心目中國家歷史和文化不可磨滅的標記，城堡上的炮臺、旌旗、石塔，遠方傳來的若隱若現的軍樂聲，都讓人最真切的感受到城堡所代表的歷史，似乎又看到華萊士高舉長劍的英姿。

>Information 相關資訊

☀ 參觀時間
4～9月　9:30～18:00
10～3月　9:30～17:00

🚗 交通
從愛丁堡或亞伯丁等周邊大城市前往，十分的方便。

Stirling Castle

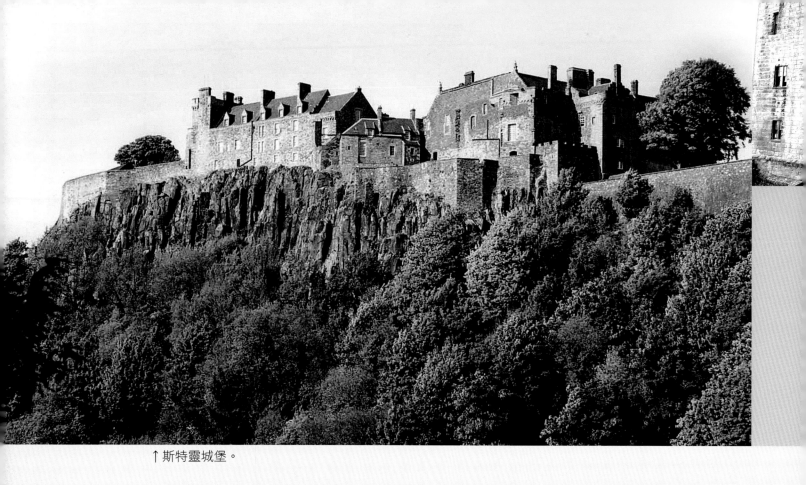

↑斯特靈城堡。

>Story 專題報導

斯特靈城堡與《英雄本色》

在1995年獲五項奧斯卡提名獎的美國影片——《英雄本色》，便是以史實爲藍本改編的。

故事描寫了1290年華萊士帶領著英勇不屈的蘇格蘭人民在這裡抗擊了英格蘭入侵者。英王派王妃伊莎貝拉前往和談，她被華萊士的豪情所傾倒。但後來華萊士前往愛丁堡和談時中計被俘。雖然華萊士被英格蘭人殺害，但是卻永遠活在蘇格蘭人民的心中。

整部影片中大部分外景都是在斯特靈拍攝的，共耗資五千三百萬美元。而歷史上，此戰也的確促進了蘇格蘭獲得獨立。斯特靈也因作爲蘇格蘭中部的中心城市馳名天下，直到斯圖亞特王朝時期，這裡仍受到王室青睞。

威廉・華萊士

在蘇格蘭關於威廉・華萊士（William Wallace）的史料並不多，許多都是民間的傳奇故事。他生活的時代蘇格蘭王橫征暴斂，不得民心，而英王愛德華一世接管蘇格蘭後，更以殘暴高壓的手段控制局勢。於1272年出生的華萊士原名艾德斯列，父親是貴族的奴僕，長大成人的華萊士在拉納克附近領導了一支隊伍發動起義。1297年，蘇格蘭貴族們爲了自己的利益向英格蘭人投降，華萊士和另外一位蘇格蘭民族英雄安德魯・穆拉並肩作戰。但在1298年的法蘭克林之戰中，義軍全軍覆沒，華萊士隻身逃了出來。1304年8月3日，他因叛徒的出賣在格拉斯堡附近被俘，並被押到倫敦受審，在一場不公平的審判後，華萊士被判處死刑。

在遭受了一連串酷刑後，威廉‧華萊士被斬首，身子被肢解為四塊，分別送往英格蘭和蘇格蘭的四方，頭顱則被懸掛在倫敦橋上，以警告蘇格蘭人民不要反抗。但他的死並沒有震懾住蘇格蘭人民，反而更加激發了他們贏得自由的決心。今天，人們仍然可以在蘇格蘭很多地方看到威廉‧華萊士的紀念碑，華萊士的一生追尋自由，死時年僅三十二歲。後來美國人把他的故事改編並搬上銀幕，風度翩翩的梅爾吉勃遜和美麗的蘇菲瑪索把這個傳奇故事演繹的絲絲入扣。斯特靈的華萊士紀念塔，是諸多華萊士紀念塔中最著名的一座，位於斯特靈市大學南側一座小丘上，它建造於維多利亞時期，高約7公尺。傳說華萊士曾在此紮營以防英格蘭人進攻，現在塔中還展示著華萊士使用過的劍。

斯特靈藝術節

斯特靈藝術節雖沒有愛丁堡藝術節那麼著名，但是其規模絕對可以和愛丁堡藝術節媲美，斯特靈藝術節在每年8月舉辦，節日期間會專門舉辦煙火節，在斯特靈城堡內和市內的劇場中還可以看到各種有趣的戲劇表演；另外，在古老的中世紀的行業大廳內，還會舉辦各種有趣的比賽，整個斯特靈都沉浸在狂歡的氣氛之中。

▶Discovery 周邊漫遊

坎伯斯肯尼斯修道院
（Cambuskenneth Abbey）

這座修道院原本是一座哥德樣式的建築，曾經是蘇格蘭議會議事的重要場所。隨著蘇格蘭議會的解體，修道院也日漸荒廢。現在修道院的主體部分已經成為一片廢墟，大部分石材都被拆走挪做其他建築，只有一座哥德樣式的方形塔樓還保存完好，哥德樣式的高側窗和彩色的玻璃還熠熠生輝，遺憾的是為了保護這碩果僅存的部分，塔樓已謝絕參觀，只能到修道院的廢墟中去感受這座城市的昔日輝煌了。

↓華萊士紀念塔。

布萊爾城堡 Blair Castle
備受皇族眷顧的城堡

▶History 城堡簡介

　　因為處於格蘭比恩山和蘇格蘭北部的茵韋尼斯地區之間，特殊的地理位置使得布萊爾城堡所在的地區從中世紀開始就經常成為軍事手奪的焦點，將之稱為一處不斷產生麻煩的是非之地一點也不為過。布萊爾城堡的修建在中世紀也成為一件再平常不過的事情。特別是在城堡遍地的蘇格蘭地區。目前，布萊爾城堡是蘇格蘭地區豪華城堡之一，在已經過去的七百年的歷史中，城堡經歷多次改造，使得最終的布萊爾城堡內，中世紀城堡不可缺少的堞眼、高牆、殺人洞已不復見，反倒是建築內部全都是繁複的裝飾、豐富的兵器收藏和豪華的家具，它們共同為今天來遊覽的遊客勾勒出了蘇格蘭貴族奢靡的生活場景。布萊爾城堡也是蘇格蘭地區第一座向公眾開

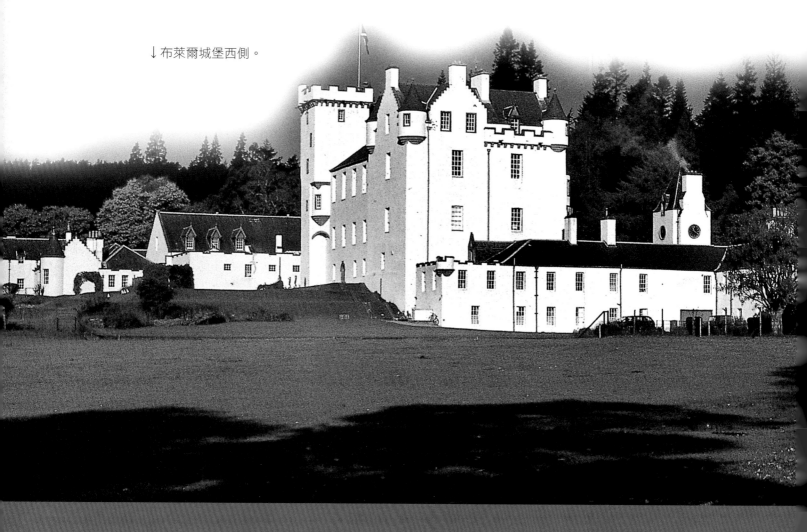

↓布萊爾城堡西側。

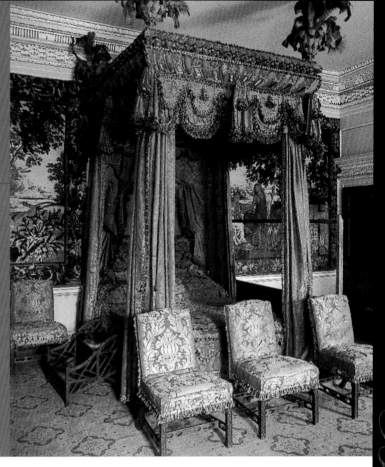

→十七世紀風格的臥室以豪華的掛毯裝飾。

放的古代貴族住宅，每年都會吸引大批遊客前來。

從十三世紀中葉開始，這裡就成為阿瑟羅家族（Atholls）的主要居住地，就如同這個波瀾不斷的家族一樣，城堡也經歷了許多劫難。其後的數百年間，城堡的所有權在當時政治傾向不同的人手中輾轉，在這裡也發生了無數次衝突，而且城堡也遭到了不同程度的破壞。在1653年，城堡還遭到了克倫威爾部隊的毀損，在1746年，

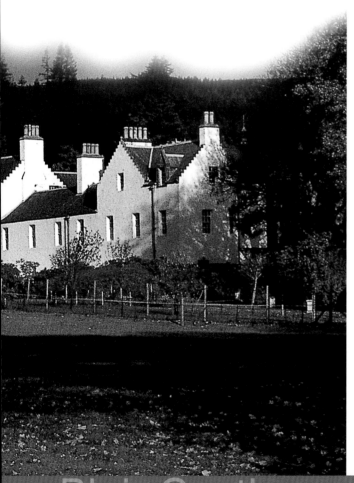

城堡被蘇格蘭一個氏族的軍隊占領，隨後又被英格蘭軍隊包圍，爭戰結束後，城堡損壞嚴重。或許是因為在當時激烈的權勢爭鬥過程中，城堡是最重要的籌碼，所以布萊爾城堡才能夠大難不倒，無奈的接受人們根據不同時代的需求而不斷的改造。他們或者加強軍事防禦，或者大興土木讓它更加適應主人奢侈的享樂作風。歷史上許多國王都非常眷顧這座城堡，英格蘭的愛德華三世、詹姆斯五世都曾經居住於此，蘇格蘭的瑪麗女王還曾經在此放養她最喜愛的紅鹿。1844年，維多利亞女王親自來到城堡授予阿瑟羅領主公爵的城堡，並且特別准許他擁有自己的私家軍隊，現在這支禁衛隊仍然存在，而且是歐洲現存的唯一一支私人衛隊，阿瑟羅家族也是蘇格蘭地區的名門望族，且一直存續到現在。如今來到城堡中，還可以看到穿著傳統蘇格蘭氏族服裝的衛隊士兵。

現在的布萊爾城堡白色的外表十分顯

Blair Castle

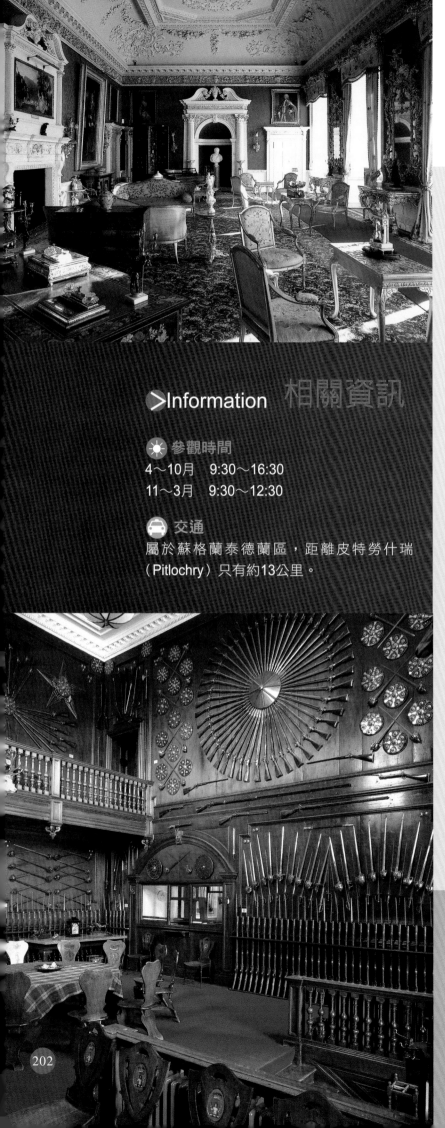

←洛可可風格的宴會廳極盡奢華。

> Information 相關資訊

☀ 參觀時間
4～10月　9:30～16:30
11～3月　9:30～12:30

🚗 交通
屬於蘇格蘭泰德蘭區，距離皮特勞什瑞
（Pitlochry）只有約13公里。

眼，其中最高的塔樓是建造於十三世紀的考米恩塔。在1269年，阿瑟羅伯爵出訪英格蘭，鄰近其領地的伯爵約翰·考米恩占領他的領地，並且還非常囂張的修建了一些防禦工事，阿瑟羅伯爵得到蘇格蘭國王的支援，很快將自己的領地奪回，並且以考米恩伯爵修建的一座塔樓為基礎，開始修建起現在的布萊爾城堡。

阿瑟羅公爵二世的兄弟因為黨派戰爭死於城堡中，所以他很長一段時間都沒有在布萊爾城堡中居住過，後來戰亂平息，作為當時勝利的威格黨派的一員，公爵又回到城堡中，並且對城堡進行了重建，在當時的建築師詹姆斯·溫特的幫助下，公爵從倫敦購買了許多精緻的家具，將城堡中許多不合時宜的家具統統更換一新，甚至包括了整座樓梯，而後他還在城堡中修建了一座英國風格的花園。

經過多次翻修的城堡是蘇格蘭地區典型的塔樓住宅，更因為內部精緻繁複的洛可可裝飾在蘇格蘭頗有名氣，特別是由當時著名的建築師托馬斯兄弟設計的洛可可風格的石膏雕飾。在後來的改建過程中，城堡主人舒適的訴求使得城堡的防禦功能逐漸弱化、消失，但早期的塔樓卻被保留下來，形成了城堡住宅特有的風格，非常受歡迎。特別是在十七世紀，原來城堡主堡四周住宅增建了供居住的側翼，牆垛和角塔被保留下來，主要作為裝飾之用。十八

←軍械庫是第七代伯爵時期修繕的，收藏了許多十九世紀的武器，包括來福槍、劍等。

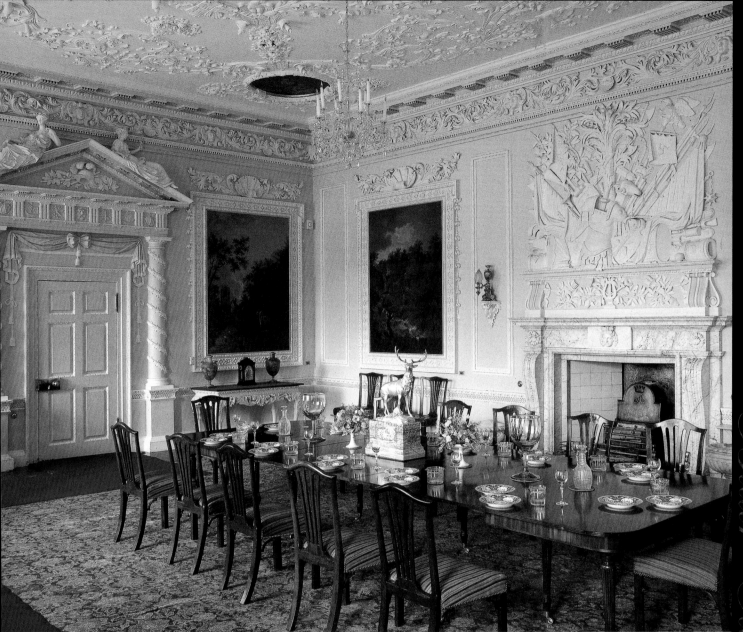

↑ 十六世紀裝潢的宴會廳是歐洲著名建築師托馬斯兄弟的傑作。

世紀，考米恩塔被當時蘇格蘭著名的建築師大衛・布賴斯（David Bryce）改建，高度也被降低，成為布萊爾城堡中豪華而且適宜居住的寓所。如今城堡側翼及掛著鹿角標本的維多利亞式走廊，還陳列著英國著名的俊美王子查理的手套和菸斗，這是他在此停留，為爭取詹姆斯黨人支援時留下的。而其中展示的布萊爾家族成員的肖像畫中，有許多都出自不同時代的著名畫家之手。

➤Story 專題報導

蘇格蘭古老的氏族

　　布萊爾家族是蘇格蘭高地地區，七大信奉摩門教的高地原住民家族之一。蘇格蘭高地社會由氏族制度劃分為由獨裁族長領導的族群，此制度可以回溯至十二世紀，當時的氏族便已經開始穿著方格毛料衣物，也就是日後著名的蘇格蘭方格呢。氏族的所有成員都要以族長的姓氏為自己的姓氏，但是他們未必有血緣關係，族人必須擔任戰士以保護氏族的財產。

考德爾城堡 Cawdor Castle

花園圍繞的蘇格蘭城堡

▶History 城堡簡介

　　雖然大多數人公認的莎士比亞筆下的城堡是格拉密斯城堡，但是在奈恩地區，許多人都認為，是考德爾城堡和格拉密斯城堡共同給了莎士比亞寫出《馬克白》的靈感。因為他們認為莎士比亞關於馬克白城堡的描述和考德爾城堡有許多相似的地方。即便是在考德爾城堡的官方網頁上，也有關於莎士比亞、馬克白以及考德爾城堡關係的猜想。但是休‧考德爾爵士卻曾經在他的日記中提到這根本是不可能的，因為在馬克白事件發生的年代，小說中描述的考德爾城堡還沒有被建造出來。而他的父親也曾經抱怨道：「真希望他沒有寫過這部戲劇！」因為在他們的眼中，考德爾城堡只是一座周圍遍布花園，美麗、安寧的家。

　　最早的考德爾城堡，是在原來考德爾地區的皇家城堡奈恩城堡（the Royal Castle of Nairn）的基礎上建造的。那座城堡是由獅王威廉（William the Lion）建造於1179年，因為位於奈恩河畔而得名。它是當時海岸線上兩個重要城市茵弗尼斯（Inverness）和埃爾金（Elgin）間重要的防禦工事，在戰亂不斷的年代，對於當地的領主來說，具有舉足輕重的作用。在到達城堡的途中，就有一處著名的古戰場，查爾斯國王恢復蘇格蘭王國的夢想，便破碎於此。

　　考德爾家族的歷史非常悠久，早在考德爾城堡建造完成之前，考德爾家族就已經是蘇格蘭地區的名門望族。1454年，考德爾領主

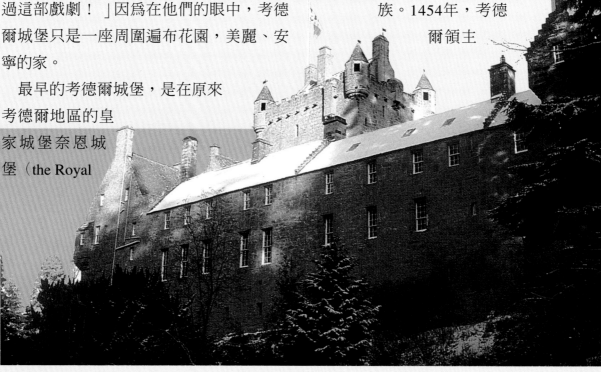

↑考德爾城堡。

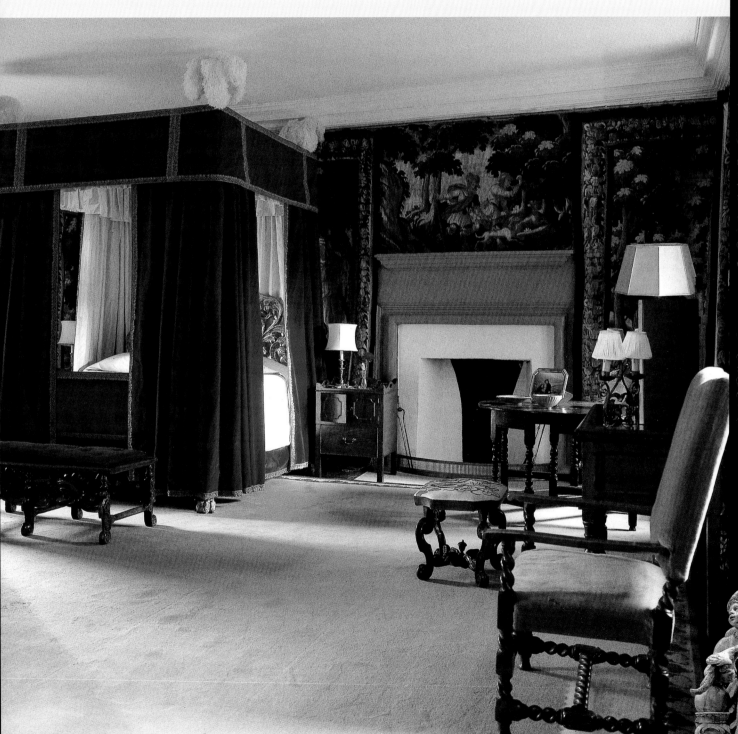

↑城堡中最豪華的臥室，修建於十五世紀。

受蘇格蘭國王之命建造了現在的城堡。如今，在城堡中一個有拱頂的房間內保存著一棵老冬青樹，傳說當時考德爾的領主在建造城堡時，一直對新城堡的建造地舉棋不定，一天他夢見自己跟在一頭驢子的後面，當驢子走到一棵冬青樹旁，突然臥下不再走了，領主向四周望去，西面就是一條河流，另外一側則是一條很深的壕溝，夢中他突然聽見有人對他說，此處就是建造城堡最適宜的地方。夢醒後他根據自己夢中的印象，果然找到了這棵冬青樹，於是就在冬青樹旁建造了現在的城堡，冬青

樹也成為傳遞神意的聖物被保留下來。實際上，在中世紀修建城堡並非一件簡單容易的事情，建造城堡的材料就是其中最難解決的問題。通常材料的準備和運送費用會占總費用的大部分，聰明的考德爾領主便在附近的一座廢棄的城堡旁建造了新的城堡，或許是為了好向國王交代，所以才編造了上面的故事，如此一來為自己節約了一大筆開支。中世紀蘇格蘭高地強盜橫行，考德爾城堡的建造成為當時許多需要保護的人們的福音。城堡剛建成，就有很多人投奔考德爾領主而來。城堡周圍大大

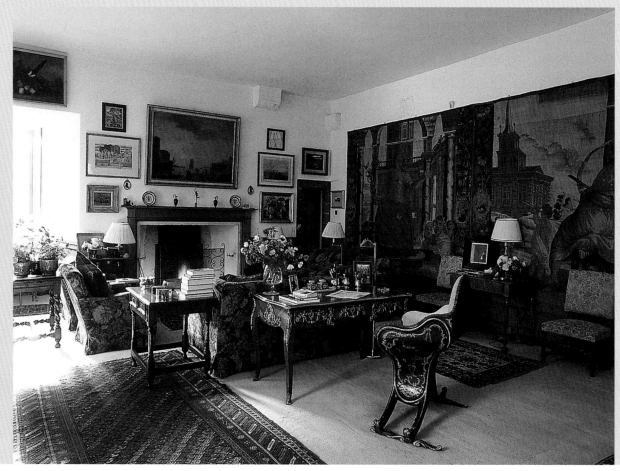

↑中央要塞經過休・考德爾爵士改建而成的房間。

小小的房屋很快的被建造起來，村莊也迅速形成。

城堡最初只有簡單的一座塔樓和周圍的護牆，現在外圍的城牆早已消失而被其他的建築替代。而且多少世紀以來，它一直保持著中世紀城堡的外形和內部。1454年，威廉．考德爾在一座建造於長方形工事的基礎上對城堡進行改建，這次擴建仍然以軍事爲目的，特別在城牆上增加了便於防禦和射擊的堞眼。城堡起初嚴格按照中世紀大多數城堡的構造修建，有著堅固圍牆，厚重的閘門和吊橋。現在城堡的入口已經經過了改造，可以方便的直接進入，而原來的入口則被改建成爲了一個大窗戶。在中世紀爲了防禦安全，城堡的入口通常都建造在距離地面較高的地方，如果想要進入，必須依靠城堡中遞出的木梯。到了十七世紀後半葉，領主休．坎貝爾爵士和他的妻子著手改造城堡，並且將中央的要塞改建成了非常適宜居住的豪華宅第，城堡的尖頂就是在這一時期加建上去的。後來城堡的修繕工作一直不斷，到了近代還吸引了許多著名的藝術家，其中也不乏大名鼎鼎的查爾斯．亞當斯，甚至還有達利。

其第一層內部是羅馬式構造，屋頂都由拱券支撐，中世紀這裡大多數時間都作爲監獄拘禁犯人，條件十分惡劣。牢房位於地下，陰暗潮溼，犯人只能從牢房上的一

↑考德爾家族的紋章。

個活板門進入。

在1660至1670年間，休．坎貝爾爵士又對城堡進行了一次改建。在城堡中間他又加建了一座要塞，並且將這座新要塞與城堡西北部分連接起來。此後，休爵士和他的妻子對城堡的改建一直斷斷續續從沒停止過。東北部分則是十八世紀早期建造的，但是頗具特色的房頂和老虎窗卻是在十九世紀添加的。

1976年，在會客廳中人們發現了一個機關，不知是在哪代領主統治的時代建造的。這個機關是專門爲那些使得領主不高興的「客人」準備的，主人只要動動手指，他們便會瞬間掉落到一個狹窄、四壁

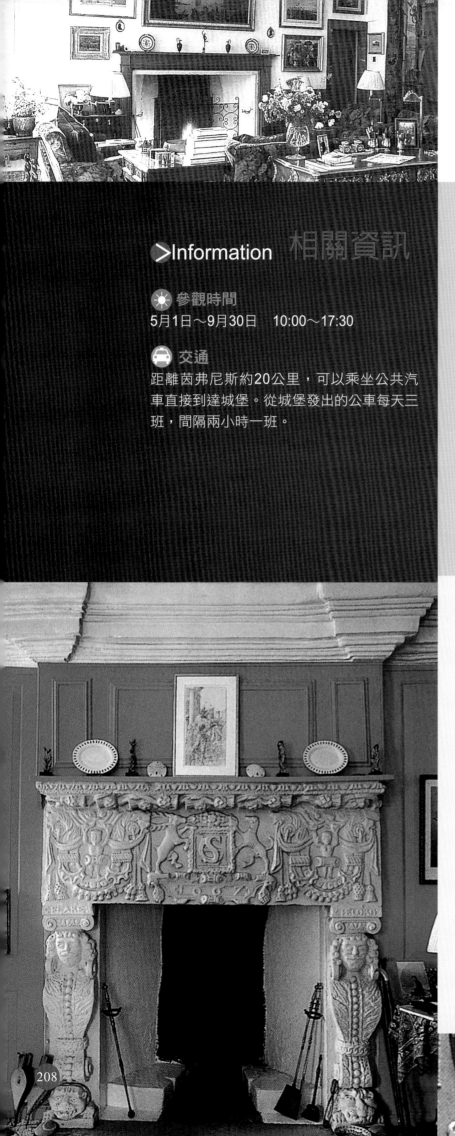

> Information 相關資訊

☀ 參觀時間
5月1日～9月30日　10:00～17:30

🚗 交通
距離茵弗尼斯約20公里，可以乘坐公共汽車直接到達城堡。從城堡發出的公車每天三班，間隔兩小時一班。

堅實的陷阱中，而且這個陷阱沒有任何出口。在混亂的中世紀，許多城堡中都有應付突發事件的機關，除了這個陷阱外，在城堡的一個專門為神職人員準備的塔樓裡，也有通向其他地方的祕道。

被稱為Walled Garden的花園是城堡中最早修建的花園，起初花園中多栽種一些當地常見的植物，後來也開始栽種皺葉甘蘭、菊苣、印度水芹、西班牙薊以及各種草藥，甚至還有當時非常稀有的重瓣蜀葵。但後來花園中開始栽種香料和蔬菜，成為了菜園。除了這座花園外，城堡還有兩座花園，栽種了許多珍稀的花卉，這些花卉都曾經是領主不惜花費鉅資從國外引進的。

城堡中蒐集了這一家族幾個世紀以來的許多珍貴收藏，包括一些家族成員的肖像，精緻的家具和古董等，但是在1819年，城堡發生了一次大火災，許多肖像畫都被燒毀，而且一些家具和古董也遭到了毀壞。十八世紀的城堡主人休爵士，對城堡精心修繕的許多部分，也都毀於這次火災中。

←素雅的休息室。

▶Story 專題報導

被綁架的穆里爾

考德爾八世領主去世後，他的繼承人是他的女兒穆里爾，當時穆里爾還只是一個嬰兒，但是他父親留給她的頭銜吸引了許多蘇格蘭貴族。坎貝爾家族也是對這塊領地垂涎的家族之一，很快他們便採取了行動。當時正值收穫季節，穆里爾與她的祖母住在另外一個小城堡中，當坎貝爾家族的人們闖到城堡中，聰明的保母立刻意識到了事情的嚴重。為了日後能夠找回穆里爾，她用燒紅的鑰匙在小穆里爾的手指上烙上了印記。在穆里爾十一歲的時候，在利益的驅使下，考德爾家族和坎貝爾家族最後還是通過這樁政治婚姻結成了聯盟。好在穆里爾成年後的生活還算幸福，在坎貝爾二世伯爵去世後，穆里爾又回到了自己的領地繼續做領主。描述這段歷史的繪畫，現在在餐廳中的壁爐上就可以看到。而到了現代，有人又把這段故事改編成了小說。

↓中世紀後建造的城堡步道。

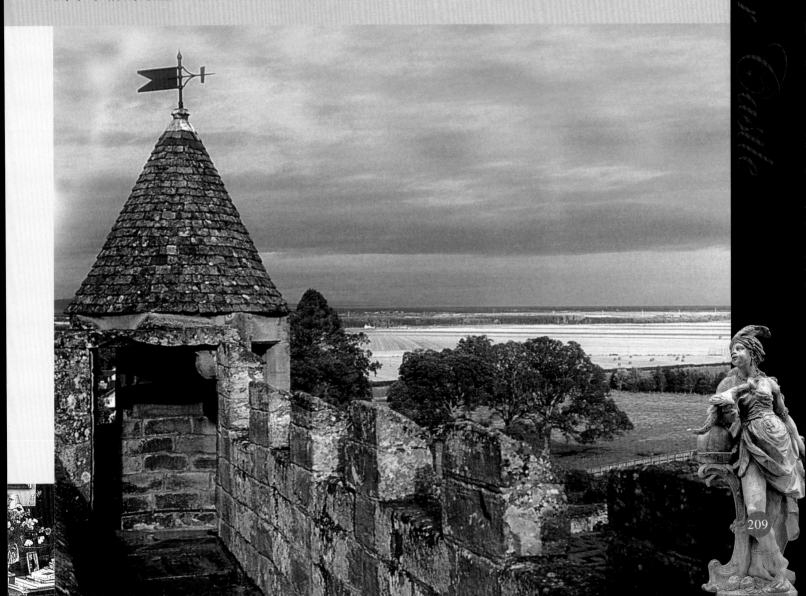

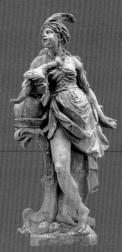

登羅賓城堡 Dunrobin Castle
蘇格蘭復古城堡的典範

▶History 城堡簡介

登羅賓城堡位於伯斯郡（Perthshire）東北的堂諾赫菠（Dornoch Firth），十三世紀剛建成的城堡被當時的領主羅賓命名為Dunrobin，意為羅賓的城堡。它的建造者杜豐斯公爵的家族曾經是英國非常顯赫的貴族，特別是到了十九世紀，杜豐斯公爵三世是當時西歐擁有領地面積最大的貴族之一。從正面看上去，登羅賓城堡和蘇格蘭地區許多維多利亞時期典型的莊園沒什麼分別，圓錐形的白色塔尖讓人覺得整座城堡看上去就像是一座童話中的城堡。十二世紀的時候，城堡附近的領地都屬於杜豐斯家族（Freskins of Duffus），1235年，蘇格蘭國王亞歷山大二世收回了薩瑟蘭地區，並將這片土地賜給了當時杜豐斯領主的兒子威廉，並賜其世襲爵位。登羅賓城堡在這之後很快被建造起來，和其他中世紀城堡一樣，最初的登羅賓城堡也只是一

座結構簡單的方形要塞。現在，中世紀早期建造的要塞的大部分已經不存在，只有一座在1401年加建的塔樓，也就是現在城堡東北角的尖塔還屹立不倒。

除了東北角的尖塔外，其他的部分都是經過改擴建的部分，其中要塞兩側的建築是在十七世紀晚期加建上去的。到了1845年，受當時杜豐斯公爵的邀請，剛剛完成當時蘇格蘭國會設計工作的建築師查理·貝瑞來到這裡對城堡進行改建。在對城堡的內部設計時，查理受到伊莉莎白女王在巴爾摩洛（Balmoral）剛剛建成的行宮啟發，而為城堡設計了非常華麗的裝飾。城堡的入口受到溫莎城堡的影響，內部的裝修則凸顯了中世紀晚期貴族的奢靡。瀏覽了城堡內部，可以清晰的看到義大利和法國在文藝復興時期對這裡的人們的影響，現在在城堡中可以很容易的看到兩種不同建築形式在城堡中留下的痕跡。而城堡花園中的諸多地方更受到了凡爾賽周邊園林景觀的影響，混合成了一種「法國—蘇格蘭」的新風格花園。城堡內部經過貝瑞的改造更加凸顯了蘇格蘭風格。改造後的城堡擁有一百八十九個房間，成為當時英國高地地區最大的貴族豪宅，並且很快在當時的貴族階層中掀起一股模仿風潮。這座城堡名聲大噪的同時，貝瑞也很快成為英

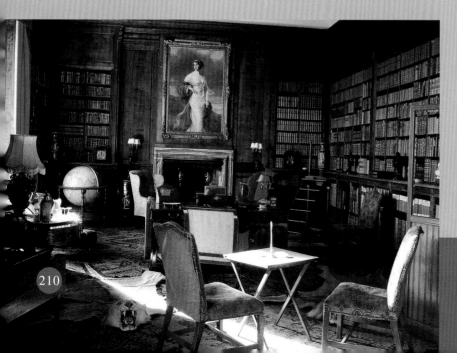

←勞瑞姆爵士精心設計的書房。

↓城堡及建造於十九世紀的花園。

Dunrobin Castle

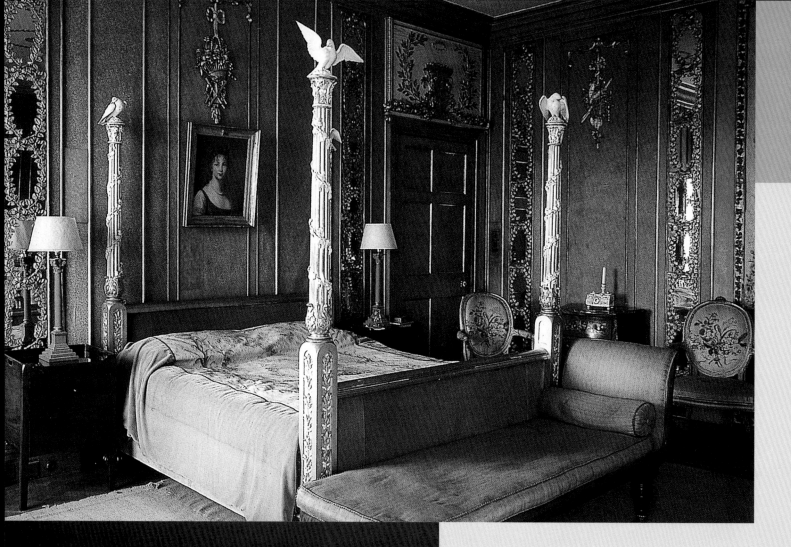

↑當年為迎接維多利亞女王而精心裝飾的房間——綠屋子。

▶Information 相關資訊

☀ **參觀時間**
3月27日～10月31日　10:00～18:00

🚗 **交通**
位於蘇格蘭伯斯郡（Perthshire），多諾赫（Dornoch Firth）。

國建築界炙手可熱的人物。只可惜在1915年第一次世界大戰的戰火，使得城堡內部遭到毀滅性的破壞。城堡的一次大火後，城堡內部的精美裝飾毀壞殆盡。現在其內部入目所見的地方幾乎都是後來蘇格蘭建築師羅伯特·勞瑞姆爵士（Sir Robert Lorimer）改造的成果。

城堡周圍景緻絕佳，在它面海的一側還有一座十九世紀興建的花園，所以人們常常稱讚它為蘇格蘭擁有最夢幻景緻的城堡。花園附近有一座涼亭，現在這裡已經被開闢為一間小型的奇珍博物館，裡面收藏著狩獵戰利品、化石、考古發現，最珍稀的是一些刻著現代人已經無法識別的皮克特族人文字的石塊。它也算是蘇格蘭小有名氣的私人博物館，或許是因為這些稀奇古怪小古董彌補了人們對於歷史的細節

想像，所以吸引了許多喜好珍奇的人前往參觀。主人更是看重這些祖先留下的收藏，所以參觀這間小博物館需要事先預約。除此以外，為了讓人們更能感受古代貴族的生活，城堡中還經常舉行露天聚會、音樂會、射飛鴿比賽，以及為懷舊的人們舉行的各式婚禮。現在城堡由女伯爵的兒子負責經營，但是他已經不再居住在城堡中，看來在他眼中的登羅賓城堡，已經不再是他祖先心目中寄託生命安全、張顯權勢的城堡了。

▶Story 專題報導

蒐集狂──米莉公爵夫人

城堡中古怪的珍藏品幾乎都是公爵四世和他的妻子米莉公爵夫人的收藏，這對夫婦有著一個共同的愛好，就是不厭其煩的運用各種途徑蒐集讓他們感興趣的東西，無論貴賤。而這樣的嗜好似乎遺傳自祖上。薩瑟蘭一世公爵在世的時候也非常喜歡奇珍的物品，但是他似乎只對皮囊感興趣，他的珍藏品從摩洛哥人鞍囊，到愛斯基摩人裝盛獵物的皮囊，無所不包。特別是到了米莉公爵夫人，人們甚至送她「愛拾破爛的米莉」的外號，在當時蘇格蘭的上層社會中以這樣的嗜好聞名有點不光彩，但是他們似乎根本不在意。公爵夫人的珍藏品之奇特，有些讓人哭笑不得，甚至包括加里波第的拖鞋、維多利亞女王的手絹……如此收藏還真是不愧對「奇珍」二字。

↓出自勞瑞姆爵士之手的奢華會客廳。

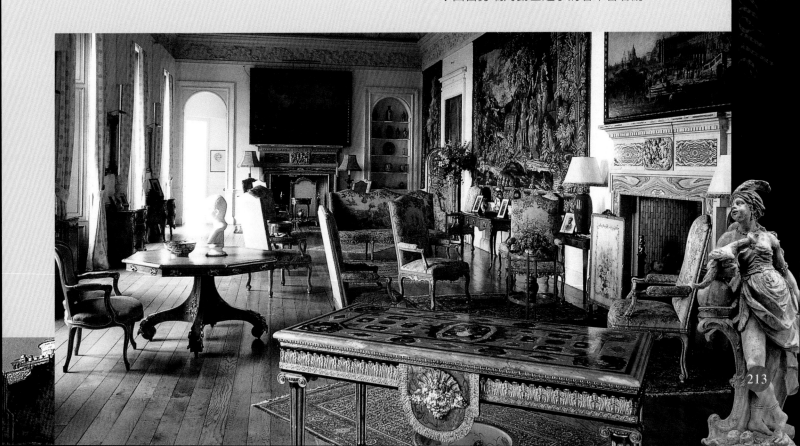

格拉密斯城堡 Glamis Castle

英國王太后度過童年的城堡

▶History 城堡簡介

　　格拉密斯城堡矗立於蘇格蘭草原與森林之間，其經典的諾曼地式角樓將古典的蘇格蘭塔裝點得十足威武。這座兼有法國與蘇格蘭風格的建築，是封建貴族Bowes-Lyons家族世代居住的地方。這一家族的歷史悠久，其族徽是兩隻動物交纏在一起的巨石像，象徵了一千兩百年前基督教與異教在蘇格蘭的際會。而為英國人所愛戴的王太后伊莉莎白一世，應該是這個家族中最為人熟知的成員，而且不僅她出生於此，現任英國女王伊莉莎白二世的妹妹瑪格麗特，也是在這裡出生的。

　　2001年，曾經讓希特勒歎服的歐洲最難對付的女人——英國王太后在溫莎城堡中過世，這位深受英國人民愛戴的皇室成員一直是英國人所認可的英國傳統價值觀的象徵，她勇敢、堅定、具有責任感、樂於奉獻，而且作為一名女性，對家庭和朋友關愛備至。女王逝世後，曾經伴她度過童年時光的格拉密斯城堡再次被人們想起。如今在城堡眾多華麗的房間中，對於遊客來說最具吸引力的就是王太后的臥室。穿過馬爾科姆國王屋（King Malcolm's Room）後的房間，就是國王房間和伊莉莎白王太后度過童年的兩個房間。房間中王太后童年時使用的臥室中，床帳都是她的母親親手所繡，雖身為貴族，但是她的女紅甚好，城堡裡擺的繡品多是她所繡的。其中最有趣的

↓格拉密斯城堡。

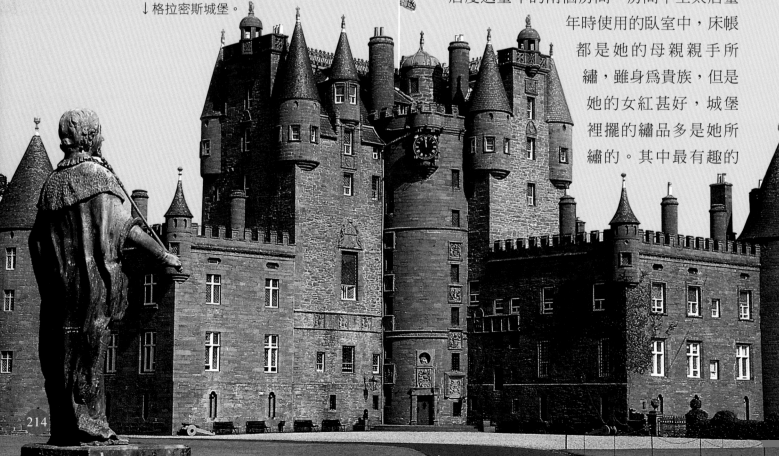

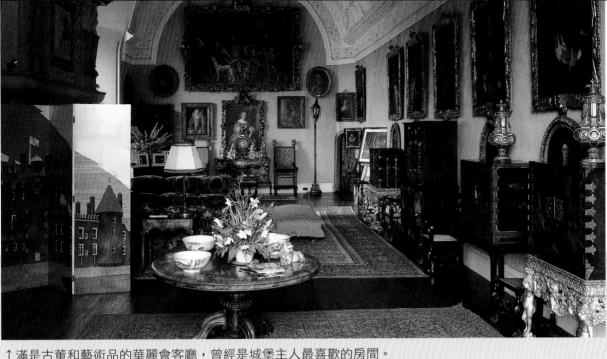

↑滿是古董和藝術品的華麗會客廳，曾經是城堡主人最喜歡的房間。

是臥室牆上有一幅畫，叫「黑色星期一」（Black Monday），描述兒童們星期一要去上學時的「痛苦」。

這座位於蘇格蘭的皇家城堡，最早建造於十四世紀。中世紀早期，這裡還曾經作為皇家打獵的休閒地，羅伯特二世將其賞賜給斯特拉瑟摩伯爵家族祖先約翰‧萊昂（John Lyon）。他的兒子於十五世紀初修建了一座結構相當簡單的城堡。到了十六世紀時，第六代領主夫人的家族得罪了詹姆斯五世，城堡被國王沒收。後來他的孫子又獲得了瑪麗女王的寵信，而重新獲得了城堡，城堡也從此開始了它興盛的時代。到了第十代格拉密斯城堡的主人，更開始對城堡進行大力重建，現在所看到的城堡大部分都是他的功績，其中以大廳和禮拜堂部分最具藝術價值，古堡周圍的城牆上都以野獸、半人獸等神話中人物的雕像裝飾。城堡入口處有兩座雕像，一座是詹姆斯六世，另一座是他的兒子查理一世。

十七世紀初，城堡興盛時期被加高了三層，生活空間得到了擴充，也正是從那時起，城堡裝潢最精美的房間非大廳莫屬，大廳也是在這一時期開始整修的。經過這次重建後，大廳成為最能代表皇室優雅生活品位的房間，是主人招待客人，舉辦小型宴會的地方。現在在房間盡頭的壁畫是荷蘭畫家雅各布‧德‧威特（Jacob de Wet）的作品，畫中所畫的是城堡第三代伯爵，他身著外形怪異，顏色為神祕的肉色盔甲，手指所指正是當時的格拉密斯城堡。餐廳很大，長方形的餐桌大約能坐三十到四十人，餐具都是特製的，上有萊昂家族的族徽獅子。餐廳的天花板上裝飾著一個淺藍的凸出的花，十分漂亮。

餐廳的一面牆壁上有一扇外人很難察覺的隱蔽的門，進門後到另一大廳。這個大廳給人一種陰森森的感覺，裡面擺滿了獵物，牆上掛滿了獵槍及各種獵物的頭，有鳥的、鹿的及熊的。不少獵物旁邊還貼有注解，說明這是某年某月家族某成員在某地獵殺的，這大廳是男人們聚會的場所。

城堡中的小禮拜堂建造完成於1688年，小禮拜堂中的壁畫都是雅各布‧德‧威特的作品，包括十五幅天花板上的鑲嵌畫，這些藝術作品的主題都是來自於聖經故事，特別是十二使徒的肖像更是頗具想像力，襯托得小禮拜堂氣氛威嚴而莊重。在

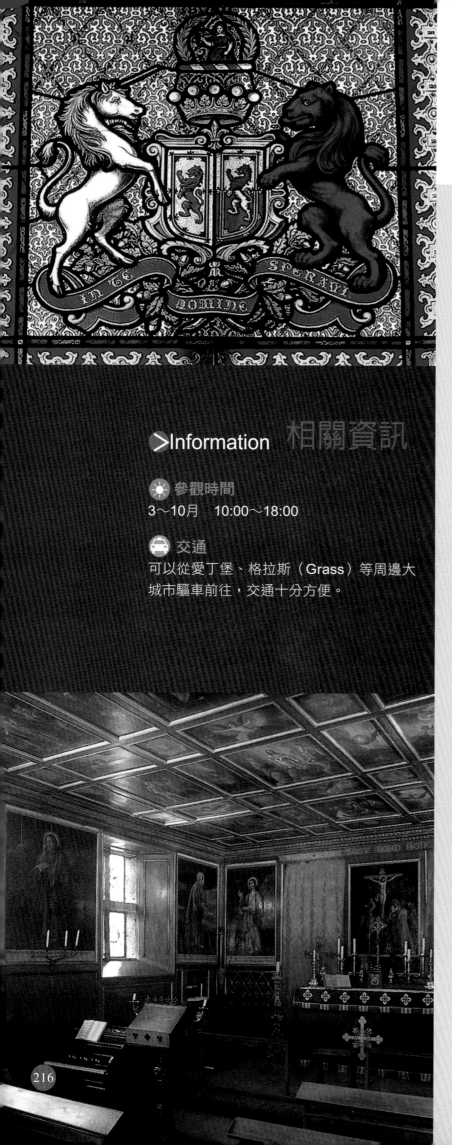

←餐廳玻璃窗上的家族紋章。

十九世紀晚期，城堡中修建了許多花園，這些花園是英國著名的園藝設計師布朗（Capability Brown）的傑作。花園規模也是在十九世紀基本定型，精心修剪的花草與神祕的古堡互相映襯。

除了和許多著名的歷史人物相關之外，格拉密斯城堡的傳奇色彩也因為鬼魂經常「出沒」的傳說而增添了幾分詭異，這些詭異的傳說甚至還吸引了外國的電視節目製作者，專門遠渡重洋來此拍攝鬼魂。但是傳說不過就是傳說，當故事從一個人的口中傳到另外一個人那裡，故事多半會被加油添醋，於是也變得比前一個版本中的情節更加豐富，氣氛營造得也更加神祕，故事也因而更加吸引人，而去追究到底世界上有沒有鬼魂反倒變得不重要了。

▶Story 專題報導

莎士比亞與馬克白

格拉密斯城堡中有一間沒有窗戶、很陰暗的小圓屋，這是傳說中馬克白暗殺蘇格蘭國王鄧肯（Duncan）的地方。正史中，鄧肯國王是在戰場上被馬克白殺死的，而且馬克白是個受人尊敬的好國王，很會治理國家，但據說莎士比亞當時為了討好當政的伊莉莎白一世，而篡改了歷史，馬克白由此留下惡名，足見文人之筆真是可以殺人毀人的。

▶Information 相關資訊

☀ 參觀時間
3～10月　10:00～18:00

🚗 交通
可以從愛丁堡、格拉斯（Grass）等周邊大城市驅車前往，交通十分方便。

←小禮拜堂屋頂上的，是《聖經》題材的壁畫。

格拉密斯城堡的鬼怪傳說

有許多人都在皇家小禮拜堂中看到過鬼魂，而且鬼魂常常出現在鐘塔上，許多人都稱她為灰女士，傳說她生前名為珍妮特‧道格拉斯。1537年，她被控妄圖毒死國王，最後在城堡附近的小山上被燒死，並被宣判為女巫。此外還有一些不知名的鬼魂，受冤被毀容割舌的女人常常會出現在城堡空地或者某個窗口前；或是見到一個黑人小男孩，常常坐在皇后寢室門口的石頭上。更離奇的鬼魂傳說是關於一位萊昂家族的公爵。據傳說他生前是一位殘忍而且惡毒的人，因為反叛詹姆斯二世而被處死，人們常能看到他遊蕩在城堡中，而且他還是個賭徒，即便已經成為鬼魂可是還不能忘記自己的這個嗜好，在深夜人們常能聽見某間房屋中傳出喀啦喀啦擲骰子的聲音，人們猜測那是他在與魔鬼賭博。

伊莉莎白王太后

2001年，伊莉莎白‧安吉拉‧瑪格麗特王太后，英國女王伊莉莎白二世的母親，於英國當地時間3月30日下午在溫莎城堡安靜的去世，享年一百零一歲。王太后伊莉莎白以她和善親民的形象而為世人所知。1936年，由於愛德華八世「不愛江山愛美人」，他的弟弟喬治六世意外的接下了兄長拋下的王位，從此，伊莉莎白成了英國的王后。她丈夫繼位後不久，正值二戰爆發，德國空襲白金漢宮。伊莉莎白放棄了遠避加拿大，而毅然選擇留在倫敦，與民共禦外敵，並發表演說：「我很高興因這一次的襲擊，讓我感覺我和人民是面對面、共患難。」她也因此成為英國英勇堅強精神的化身。希特勒也不得不承認這位王后是歐洲最難對付的女人之一。

1951年，喬治六世的逝世使伊莉莎白王后遭到重大打擊，但她很快從悲痛中站起來，承擔起王太后的責任。她晚年所表現出來的樂觀、幽默、開朗的性格使她成為王室成員中最受公眾歡迎的一位。2000年，王太后百歲壽辰成為英國盛大的節日，成千上萬的人湧到白金漢宮前向她致意。王太后象徵了英國的傳統價值觀：勇敢、堅定、奉獻、責任感以及對家庭和朋友的關愛，她的逝世使英國失去了一位最受愛戴的公眾人物。

▶ Discovery 周邊漫遊

格拉密斯小鎮

格拉密斯是名副其實的小村莊，有一小郵局及小教堂，外加一個旅館兼飯館，附近住家不會超過五十戶，是當今英國女王的母親度過童年的地方，至今還住著萊昂家族。城堡只開放一部分供民眾參觀。

因弗勒雷城堡 Inveraray Castle

蘇格蘭望族的城堡

▶History 城堡簡介

因弗勒雷城堡座落於蘇格蘭的一座頗具現代風情的小鎮因弗勒雷附近，小鎮位於斐恩（Fyne）和希拉（Shira）湖畔，是蘇格蘭的阿蓋爾公爵（Duke of Argyll）家族世代棲居的地方。阿蓋爾公爵領導著蘇格蘭著名的坎貝爾家族，這一家族在蘇格蘭歷史上赫赫有名。

這是一座多角塔仿哥德式堡壘，是蘇格蘭的名門望族坎貝爾家族的宅第，最早的因弗勒雷城堡由坎貝爾伯爵建造於十五世紀，詹姆斯五世和蘇格蘭的瑪麗女王都曾經光臨此地。但是在十七世紀中期，英國內戰的戰火將原來的城堡化爲廢墟。1745年，城堡由羅伯特·莫里斯和威廉·亞當等著名建築師在十五世紀的古城堡舊址上重新興建。內部裝飾則完成於1771年，由當時阿蓋爾公爵三世投資修建。這位公爵繼承爵位時已經六十一歲，所以城堡修建好後他也沒能有機會住進新城堡中享受一番。城堡建造過程中恰逢英國二世黨人叛亂，所以城堡主體建造好後，內部裝修卻是隔了很多年後方才完成。圓錐塔爲1877年大火後興建的，其內部也是同一時代裝修的，但圓塔建成後的城堡它新奇的樣子無法被當時的人們接受，結果被譏諷爲花椒筒。如今城堡則主要用於展覽東西方瓷器和攝政時期的家具，以及雷伯恩等藝術家的繪畫作品。位於馬廄的博物館還有第二次世界大戰期間在此訓練盟軍的許多文獻和文物，另外還有以坎貝爾家族蒐集的早期對抗詹姆斯黨人時使用過的各式武器裝飾的房間，十分新奇。

城堡從建成之後沒有經過太多次大規模的重建，第一次修建是在1780年代，由五世公爵主持，現在城堡中所看到的諸多巴洛克風格的裝飾，都是那一時代重建後的成果。當時法國巴黎非常流行巴洛克風格的裝飾，城堡中這時期的裝飾風格，都受到當時威爾士王子在倫敦的卡爾頓住宅（Carlton House）中裝飾風格的影響，特別是因大火而毀壞後重新裝修的餐廳，甚至被認爲是大不列顛島上最美麗的房間之一。最近的一次修建則是在二十世紀末，這次重修主要是因爲在1975年城堡失火，許多房間都受到不同程度的損壞。

←豪華的宴會廳用來自德國的金銀船裝飾，更顯得金碧輝煌。

最初建造因弗勒雷城堡的目的主要是用於防禦，所以城堡雖小，卻算得上典型的軍事用城堡。城堡的主堡爲方形的塔樓，因爲建造於中世紀末期，所以還帶有一些典型的哥德式建築的風格，高大的側窗帶有尖拱，而除了主堡，其他大大小小的塔樓上都少不了防禦和射擊用的堞眼。城堡中最華麗的房間是皇后屋，是八世公爵的兒媳路易絲公爵夫人修建的，此時恰逢城堡在十九世紀所遭受的大火之後，設計師更可以大展拳腳。這位公爵夫人則是維多利亞女王最美的四公主，也正是通過這椿婚姻，坎貝爾家族與英國皇室建立了親緣關係，自然也提升了他們在上流社會的地位，所以當時婚禮的場面宏大，公主的陪嫁自然也不薄。即便到了現在，城堡中還能看到許多記錄相關場面和事件的家具以及藝術作品。

在此之前，城堡中還住過一位著名的美女，她是五世公爵的妻子伊莉莎白。她的美貌在當時的宮廷中極負盛譽。而且除了美貌，她和她的姐妹還非常擅長射擊，是貴族中少見的奇女子。在伊莉莎白舉行婚禮的時候，儀仗隊所經過的道路兩旁擠滿了好奇而渴望能夠見到這位奇女子的人們，場面十分浩大。

現在城堡仍然是阿蓋爾公爵的住所，2002年結婚的他將大部分的房間都對外開放。在二樓的一個房間中有坎貝爾家族的族譜，在塔樓入口大廳的天花板上也用許多成員的肖像裝飾。這些房間都是按照當時非常流行的法國新古典主義建築的內部裝飾風格裝修。和蘇格蘭高地的許多貴族豪宅一樣，城堡也喜歡用各種武器裝飾。除此以外，主人還有豐富的藝術收藏，如織錦畫、出自不同名家之手的家族成員肖

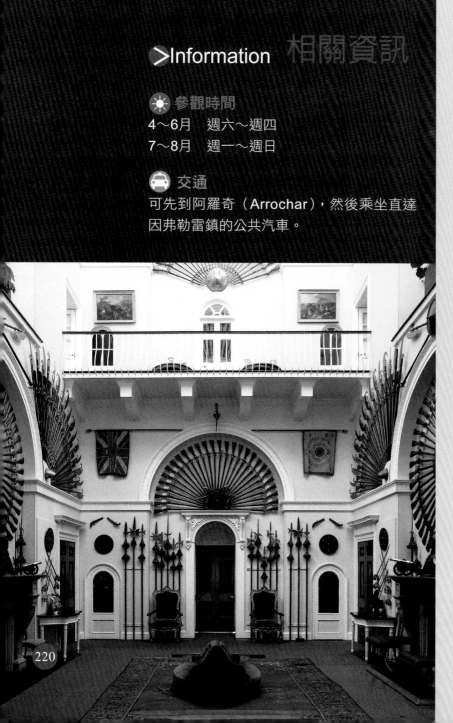

>Information 相關資訊

☀ 參觀時間
4～6月　週六～週四
7～8月　週一～週日

🚗 交通
可先到阿羅奇（Arrochar），然後乘坐直達因弗勒雷鎮的公共汽車。

←莊嚴肅穆的軍械展示廳。

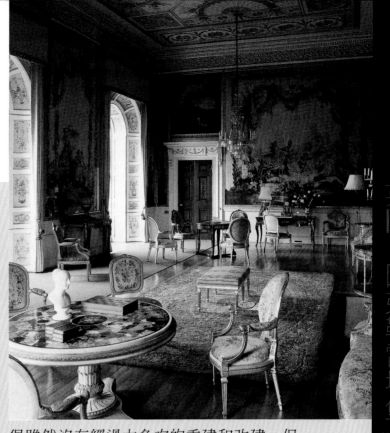

→會客廳中還保留著當年貴族用於休閒和打發時間的棋類遊戲和書籍。

←約翰·凡布勒。

像，還有一些有趣的收藏，包括克蘭·坎貝爾，羅伯·羅伊·麥克喬治的毛皮袋和匕首袋等。

▶ Story 專題報導

蘇格蘭的坎貝爾家族

坎貝爾家族是蘇格蘭歷史上十大氏族之中最著名的，在蘇格蘭的歷史上的許多大事件中都可看到他們的名字，這個家族是蘇格蘭古王國斯特拉思克萊德貴族的分支。1220年，他們的祖先奉命來到了現在的阿蓋爾地區，並且就此駐紮下來，逐漸發展成了阿蓋爾地區的望族。到1701年，被英國國王正式嘉獎為阿蓋爾地區的侯爵。這一家族參與的最著名的事件就是平息詹姆斯黨人運動。詹姆斯黨人運動起於一些希望恢復斯圖亞特君主政體的人欲推詹姆斯八世為王，最終於1746年4月16日在蘇格蘭的卡洛登地區（Culloden）的戰役中，被坎貝爾家族的軍隊徹底打敗。在古代蘇格蘭，各個氏族都有代表自己家族的方格圖案，而坎貝爾家族的方格圖案則是由藍白黃三色組成。

城堡的建築師們

因為坎貝爾家族的聲勢和實力，許多建築師都以能夠為他們建造城堡而驕傲。城堡雖然沒有經過太多次的重建和改建，但是每次都能請到許多著名的建築師參加設計和督建。十五世紀時的建造工程就聘請了當時倫敦著名的建築師羅傑·莫里斯，以及威廉·亞當和他的兒子。而城堡內部的裝飾則邀請到了約翰·凡布勒爵士（Sir John Vanburgh）。這位建築師曾經參與設計了德國的布倫亨宮，雖然在當時被一些貴族嘲笑，但是他獨到的建築設計風格逐漸被人接受，後來還曾經參加霍華德城堡花園和庭院的設計。

▶ Discovery 周邊漫遊

因弗勒雷鎮

城堡所在的因弗勒雷鎮，是蘇格蘭西部的一個湖畔小鎮，它的歷史悠久，主要是因為坎貝爾家族遷至此處才最終發展起來。小鎮中人口不多，整個小鎮以城堡為中心，沿斐恩湖而建，周邊則是茂密的森林，環境幽雅，景緻絕佳。

←此為代表坎貝爾家族的方格圖案。

庫茲顏城堡 Culzean Castle

著名的新古典主義城堡

▶History 城堡簡介

庫茲顏城堡矗立在臨海的懸崖邊，最早於十二世紀在此建造城堡，現在的城堡主體則是十六世紀時建造的，多少個世紀以來一直為艾爾薩伯爵的住所。城堡占地202.34公頃，肯尼迪家族擁有世襲卡西利斯伯爵封號後，也一直擁有著這座城堡。

城堡的第一次改建是由防禦建築大師羅伯特‧亞當完成，亞當於1792年去世，這座城堡也成為了他最後的作品。在城堡中他的設計幾乎囊括了一切，包括家具、擺件等。經過改建的城堡呈現出優雅的洛可可風格，與周圍的碧海藍天，自然的融為一體，這種險峻的地形在十九世紀反對拿破崙的戰爭中發揮了巨大的作用。迄今為止，城堡入口的大廳掛滿了當年守衛城堡的戰士們使用過的各式兵器。十八世紀的建築師亞當將改建後的勛爵廳以典型的十八世紀中葉的家具裝飾，現在除了展示這些精緻的家具外，廳內還展覽著那一時代宮廷的日常服飾。而軍械庫中的武器則是十九世紀初期拿破崙入侵時，低地地區國民兵團

↓庫茲顏城堡。

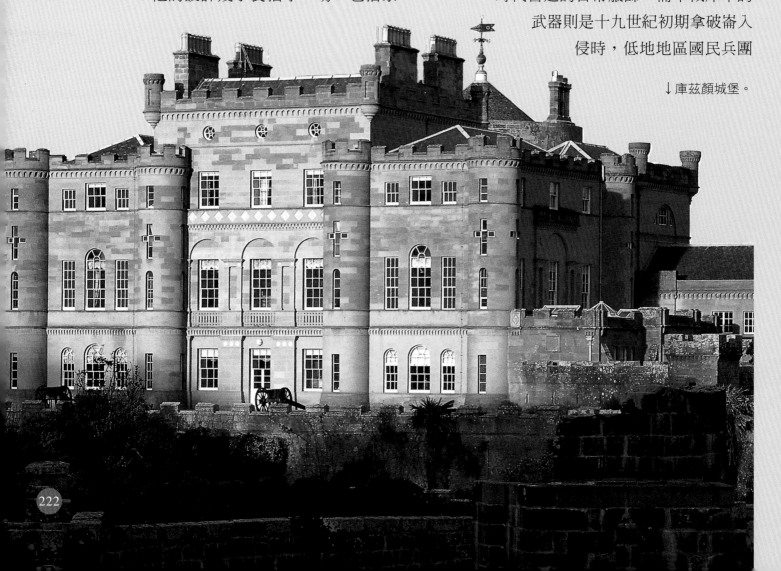

222

→城堡時鐘塔。

所配發的刺刀和手槍。它們都集中在與主堡相對的建築群中。時鐘塔是在十九世紀增置時鐘後更名的塔樓，它正對著圓形車道。原來這一建築主要作爲家族馬車車庫和馬廄使用，目前則主要做住宅及教育之用。而到了維多利亞時代，艾爾薩侯爵（Ailsa）發現城堡對於他龐大的家族來說已經不夠用，於是在當年羅伯特修建的釀酒屋的西側又加建了一個側翼。

1945年，城堡的主人將庫茲顏城堡連同周圍的220多公頃的封地一起捐給了蘇格蘭國家託管委員會。1960年代，城堡成爲蘇格蘭第一個國家公園的一部分，庭院在1969年成爲蘇格蘭第一座地方國家公園，庭院旁還種植著農作物，它們同時反映鄉間休閒與日常活動。1990年代，蘇格蘭信託基金委員會斥資五百萬英鎊對國家公園中的許多建築進行了重修，其中也包括庫茲顏城堡。但這次重建工作只針對城堡中的主體建築，是對於當年羅伯特・亞當設計的許多用途怪異的建築進行基礎維護。

羅伯特在庫茲顏城堡工作了十五年，期間的建築工程可主要分爲四部分：1777年，首先對當時城堡中的 L 型建築，即今天成爲時鐘塔的部分進行了改造，爲它加建了三層的側翼，時鐘也是在這時期安放的。他參與設計了城堡中的建築、家具

等，目之所及，無所不包。兩年後，羅伯特又加建了圓形釀酒屋牛奶處理間，並且在建築最西部加建了幾間臥室。

到了1785年，建造了九世伯爵側翼，並且在懸崖邊修建了一座尖塔，然後緊鄰尖塔在懸崖旁修建了房間，徹底改造了這一片建築，時鐘塔現在的規模即形成於這一時期。這樣的設計其實是羅伯特的一次仿中世紀城堡建築的實驗，因地制宜的設計非常成功，如今站在這些房間中臨崖望海，還可以看到海面上散落的小島，視野絕佳。

城堡內各式各樣的會客廳、餐廳、書房內的裝潢，更展現了羅伯特・亞當細膩的古典主義設計風格，特別是在高踞於懸崖上的圓塔中有一間大沙龍，內部裝飾的配色均按照十八世紀流行的風格，家具都是路易十六期間的古董。連接圓塔和其他建築的螺旋樓梯的設計也出自羅伯特之手，兩旁的迴廊上的立柱都是希臘建築中常見的愛奧尼式和科林斯式。爲了採光，建築師還特別設計了拱形的天窗，營造出了高貴典雅的氣氛。

其間羅伯特還與聘請的畫師一起重新在天花板上繪製了許多古典主義的繪畫，更配合有細膩古典的天花板雕飾。但是就如同這些羅伯特所繪製的作品，多因爲年代

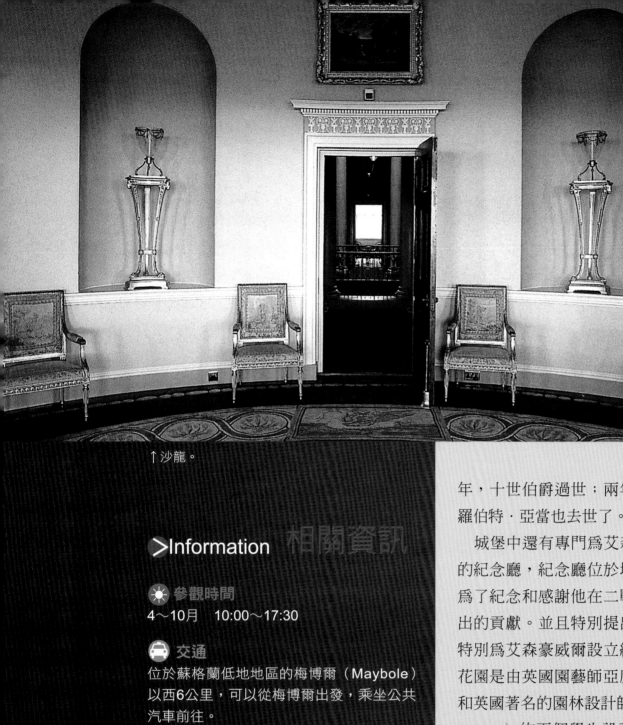

↑沙龍。

▷Information 相關資訊

☀ **參觀時間**
4～10月　10:00～17:30

🚗 **交通**
位於蘇格蘭低地地區的梅博爾（Maybole）以西6公里，可以從梅博爾出發，乘坐公共汽車前往。

久遠而褪色了，現在人們所看到的繪畫作品都是後來在二十世紀的修繕後臨摹的。整個城堡的改擴建過程耗時耗力，起初對於工程十分熱衷的十世伯爵，最後也十分疲憊，在1790年，他寫給他的一位贊助人的信中，他抱怨道：「我真希望它（城堡改造工程）趕快結束，我已經害怕看到任何建築，我需要的是休息。」或許這次改建真的耗費了這位老伯爵許多心力，最後如他所說的，他的確得到了休息——同年，十世伯爵過世；兩年後，他的建築師羅伯特·亞當也去世了。

城堡中還有專門為艾森豪威爾將軍設立的紀念廳，紀念廳位於城堡主堡的頂樓，為了紀念和感謝他在二戰時為世界和平做出的貢獻。並且特別提出，託管後城堡要特別為艾森豪威爾設立紀念廳。城堡旁的花園是由英國園藝師亞歷山大·納斯密斯和英國著名的園林設計師布朗（Capability Brown）的兩個學生設計的。花園中有一個人造小池塘——天鵝池，因為池塘中央的噴泉上有一天鵝造型而得名，是前往東面庭院遊覽的最佳景點。噴泉是十八世紀建造的，為典型的文藝復興樣式。

▷Story 專題報導

羅伯特·亞當

羅伯特·亞當（Robort Adam）年輕的時候曾經在歐洲各地遊歷，到過羅馬，並且

在那裡學習繪畫。當時的羅馬古風建築非常多，它們在羅伯特的腦海中留下了深刻的印象。當他離開羅馬的時候已經開始對建築產生了興趣，並且受到了古典浪漫主義風格的影響，對希臘、羅馬、哥德甚至埃及建築都非常熟悉。這些經歷使得後來他的建築風格充滿了古典的浪漫，帶動了當時建築界的新古典主義運動。而且他的弟弟也受到了他的影響，兄弟兩人後來在建築方面都十分有建樹，並且常常合作，他們是十八世紀英國聞名的建築師，而除了非常突出古典風格，他們的設計也以注重細節著稱。

肯尼迪家族

肯尼迪家族從中世紀起就活躍於卡西利斯（Cassillis）一帶，並且一直是這一地區的名門望族。庫茲顏城堡只是他們所擁有的若干座城堡中的一座。中世紀，政權爭奪激烈，肯尼迪家族中的頭幾位伯爵都死於非命，不是從馬上跌落摔斷了脖子，就是被謀殺。其中三世伯爵因促成了蘇格蘭的瑪麗皇后與法國皇太子的婚姻後被對手毒殺。而四世卡西利斯伯爵的弟弟托馬斯・肯尼迪，就是後來一直擁有庫茲顏城堡的肯尼迪家族分支的先祖。

↓城堡中的武器庫。

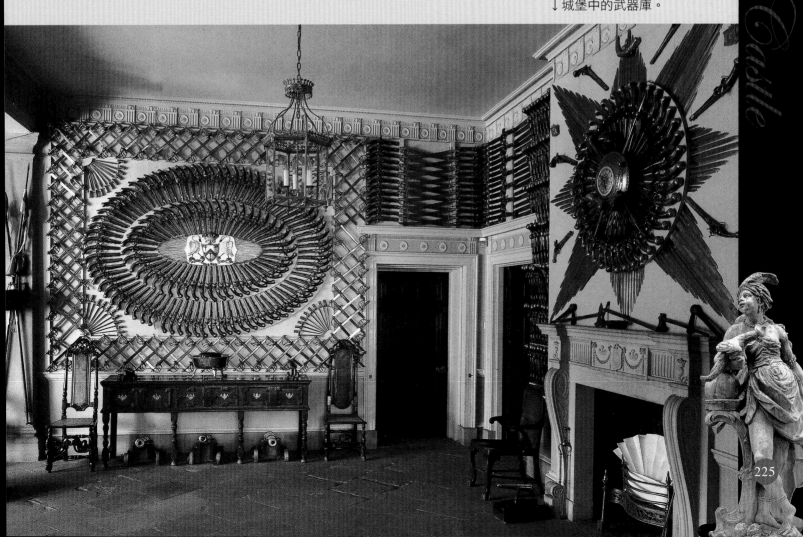

225

瑟雷斯坦城堡 Thirlestane Castl

蘇格蘭七大豪宅之一

　　瑟雷斯坦城堡是蘇格蘭著名的七座豪宅之一，這座紅色沙岩建造的城堡位於愛丁堡以南45公里，位於勞德爾（Lauder）東北，是古英格蘭領地勞德戴爾（Lauderdale）的首府所在，現在這裡仍然歸梅特蘭德家族（Maitland）所有。

　　最早的瑟雷斯坦城堡建造於十三世紀。在1250年時，梅特蘭德家族的理查，與當時瑟雷斯坦的貴族結親，於是海德威克（Hedderwick）、布賴斯（Blyth）與瑟雷斯坦三個貴族的領地合併，理查・梅特蘭德也成為當時貝里克郡（Berwickshire）的一位大領主。此後他建造了這片領地上的第一座城堡，初建成的城堡只是一座中世紀很普通的石製堡壘，十分簡陋，僅用於防禦，但是這座城堡已經算得上是蘇格蘭高地最古老的城堡之一，也自然是當時最堅固的城堡。到了1590年，約翰・梅特蘭德（John Maitland）在原有城堡的旁邊又加建了一座模仿中世紀塔樓的建築，現在人們所見的城堡才基本建成。城堡在十六至十八世紀之間都曾修繕過，在1670年代，當時英國著名的建築師威廉・布魯斯負責對城堡進行擴建，城堡的天花板全部重新裝飾。城堡中有梅特蘭德家族多少世紀以來的收藏，包括許多繪畫作品、家具以及許

多可愛的古董玩具。為了吸引遊客，城堡將廚房、食物儲藏室、洗衣房開放參觀，並且有專門為遊客準備的關於古代英格蘭鄉村生活的展示。

　　梅特蘭德家族是當時蘇格蘭地區的顯貴，他們的祖先是征服者威廉的追隨者，並且也是隨著征服者威廉從法國而來，並最終定居下來。城堡建造於勞德爾的邊境小鎮草木茂盛的地區，最早建造的第一層是梅特蘭德家族的約翰建造的，是蘇格蘭瑟雷斯坦領地的第一代領主。他的兄長威廉是當時蘇格蘭的瑪麗皇后的大臣，繼承了萊星頓城堡（Lethington Castle）即現在稱為漢密爾頓公爵的城堡，所以約翰也準備為自己建造一座和自己的地位相符的城堡。這就是瑟雷斯坦城堡的前身。城堡的兩個側翼以城堡中間的要塞為中心，建造於詹姆斯一世統治時期，其風格特別展現在城堡的餐廳和廚房以及臥房等，建築師布賴斯（Bryce）建造的側翼塔樓和外部的塔樓一起構成了原要塞的防禦系統，這些大大小小的塔樓與城堡屋頂上的系列小炮塔，將城堡上的天際線裝飾得無比壯觀。

　　1984年，城堡主人吉拉爾德・梅特蘭德（Gerald Maitland-Carew）從他的外祖母，也就是城堡的第十五代女伯爵那裡得到了

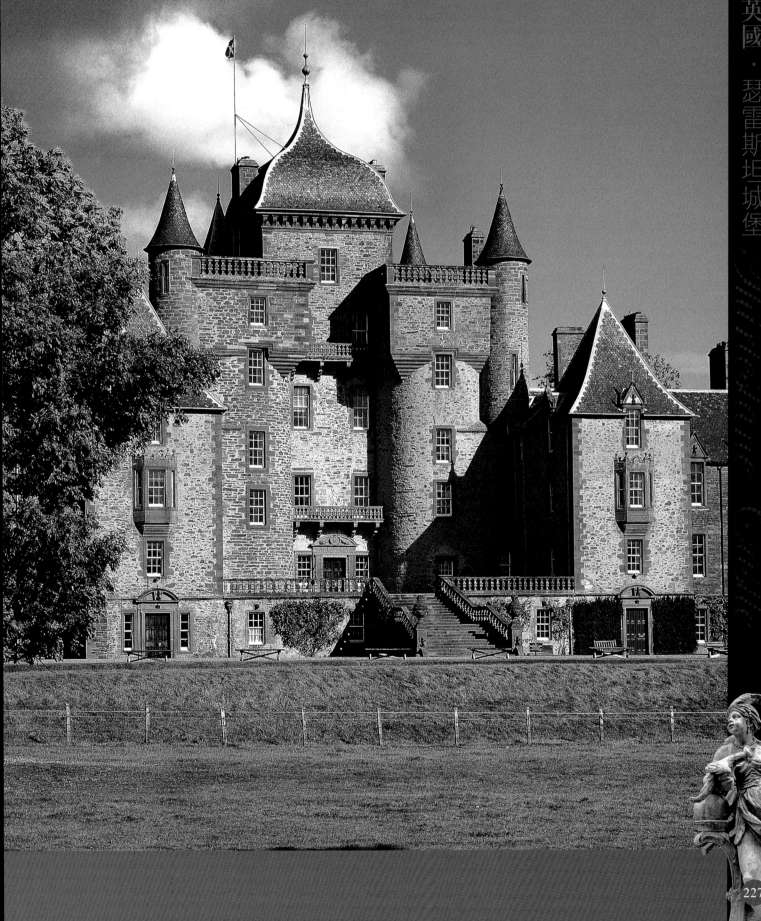

英國・瑟雷斯坦城堡

繼承權。十二年後，他將城堡的主體建築，連同城堡內的許多貴重收藏品的所有權，轉讓給了蘇格蘭的一家小型慈善基金會，在獲得如此豐厚的饋贈後，基金會也更名為瑟勒雷坦基金會。現在城堡的南側已經開闢為一間古董博物館，主要展覽一些繪畫、家具、瓷器及古董玩具。

瑟雷斯坦城堡一直是梅特蘭德家族的財產，十六世紀末對城堡的改建，奠定了後來城堡的 T 形基本布局。十七世紀的勞德戴爾爵士是當時的國王查爾斯二世的寵臣，實力雄厚的他為了顯示自己的權勢，花費鉅資對城堡進行了裝修，還特別聘請了文藝復興時期，英國著名的建築師威廉·布魯斯爵士（Sir William Bruce），他的設計最終確立了城堡輝煌大氣的外觀。而對於城堡的內部，則特別聘用了擅長運用石膏做細部裝飾的大師喬治·鄧斯特菲爾德（George Dunsterfield），勞德戴爾爵士還從荷蘭、德國等地請來許多能工巧匠。但是這位爵士的人品實在讓人不敢恭維，最後引起眾怒的他被國王免去了爵位。

將城堡捐贈後，邦尼和家人現居住在城堡北側，而城堡的南側則被改建為鄉村生活博物館，博物館裡也收藏著邦尼在蘇格蘭馬術競技中獲得的大獎。

↓掛滿祖先畫像的餐廳。

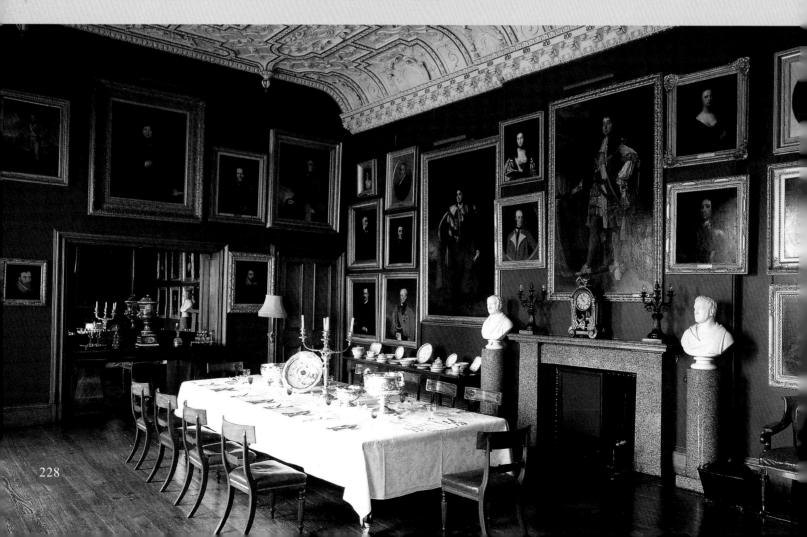

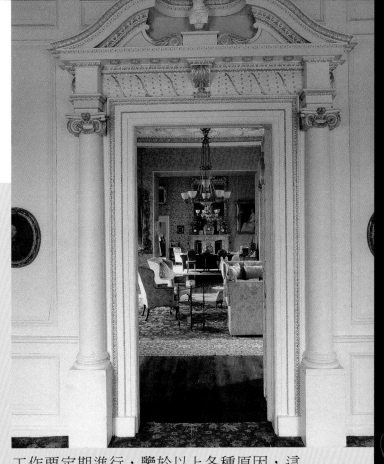

→大會客廳。

▶Story 專題報導

城堡的高額維護費

其實早在1970年代，瑟雷斯坦城堡的一些局部就已經開始出現破損，1972年，當傑拉爾德上校（Captain Gerald）和他的妻子接管城堡後，城堡的破損就已經十分嚴重了，如果不及時對城堡進行修繕，那麼這座古建築將面臨坍塌，但是修繕如此巨大的建築需要鉅額資金。雖然伯爵祖上是顯赫一時的貴族，但是此時的他在經濟上卻捉襟見肘。要完成全部的修繕工程是根本不可能的，而此時城堡一側建造於九世紀的塔樓已經開始嚴重向後傾斜，後來在英國保護古建築協會的幫助下，在塔樓上安裝了鋼架，對破損嚴重的部分進行重建，對半木製結構的部分則大批更換木條，並且修補了會客廳繁複的屋頂裝飾。但是仍有許多部分等待著修繕，而且修繕工作要定期進行，鑒於以上各種原因，這位末代伯爵不得不做出捐獻的決定。

威廉・布魯斯爵士

威廉爵士（Sir William Bruce, 1630～1710）曾經只是一名普通的修道士，後來作為修士代表覲見國王查理二世，並最終促成國王出資資助宗教事業，此後便受到查理二世的重用，後來他還成為國王的御用建築施工的質量監督官員和建築師。在英國建築史上，他也具有舉足輕重的地位，是英國推崇義大利建築家帕拉第奧的建築樣式的先鋒建築師，他先後參加了英國十七世紀許多著名建築的修繕和重建工作。瑟雷斯坦城堡的重修工作就是他一生的重要成果之一。他對建築中的龐然大物所表現出的大氣有他自己的理解，所以在為瑟雷斯坦城堡重修的時候，並沒有因為對城堡進行了文藝復興風格的修飾而將原來城堡陽剛的感覺削弱。

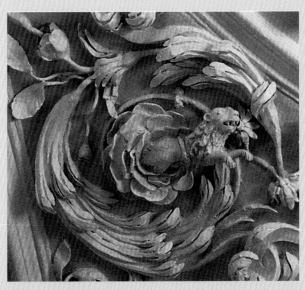

↑為十七世紀對城堡修繕時，文藝復興時期大師風格的石膏浮雕。

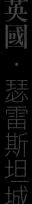

229

安尼克城堡 Alnwick Castle

英格蘭北部的「温莎城堡」

▶History 城堡簡介

安尼克城堡規模宏大，位於英格蘭與蘇格蘭的交界附近安河（Alne）河畔的一處岩石之上，現在我們所見的城堡基本建造於十四世紀初，雖然經過幾個世紀的滄桑，但保存還算完好，顯露出中世紀羅馬風格的神祕莊嚴。在英格蘭仍然有人居住的城堡中，安尼克城堡的地位僅次於溫莎城堡，被譽爲英格蘭北部的溫莎城堡。這座城堡是歷任諾森伯蘭德公爵（Dukes of Northumberland）的主要住所，這一家族自1309年便居住於此。今天，城堡四周綠草如茵，被綿延9公里長的圍牆所圍繞，隱密性極高，城堡內還有占地3000公頃的美麗安尼克城堡公園，是英格蘭貴族珀西家族

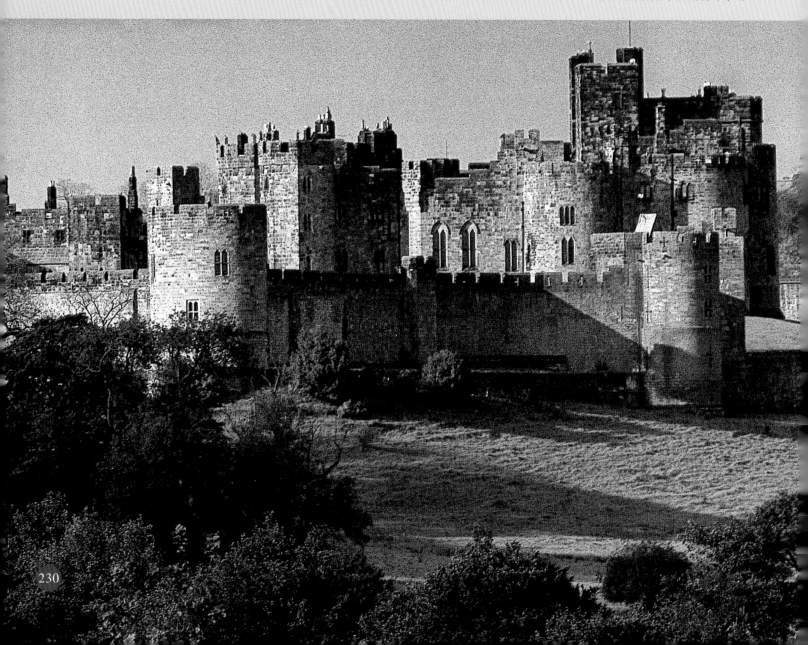

→會客廳。

世襲的最美麗的邊界防禦工事之一。

　　早期的安尼克城堡建造於十一世紀，那時的城堡樣式十分簡單。從十四世紀開始，珀西家族多次對城堡進行了翻修，並且對城堡的許多構件進行了改造，特別是城堡的城門，以及城門兩側的陵塔。但是到了十七世紀早期，因為珀西家族在英格蘭北部地區的影響力日漸衰退，財力也大不如前。此後，珀西家族對於城堡的形制便再也沒有經過大規模的改造，並一直保持到了十八世紀。今天，它仍受到人們的關注，它神祕宏偉的外觀吸引了不少影視界的人士，在這裡拍攝出許多風靡一時的作品。

　　現在我們要進入到城堡內部通常都是要穿過庭院右手邊的大門，但實際上，城堡原來的大門是在兩座宏偉的陵堡間的大門。城堡另外一個引人注意之處，是陵堡上真人般大小的戰士雕像，即便是站在距城堡很遠的地方，也能看見這些雕像，它們雕刻逼真，而且看上去全副武裝，英姿颯爽，像是一群英武的士兵守衛著城堡。今天它們已經成為城堡吸引遊客的招牌，但是在古代，它們的作用卻是讓想進犯的敵人不敢輕舉妄動。

　　城堡中的書房占據了普拉德霍塔樓的一樓，房間多數使用拋光的橡木和小無花果木裝飾，材料等相當講究，是由著名的建築設計師喬治‧史密斯設計的。書房的屋頂分別以藝術、音樂及科學為主題精心設計建造。第四代公爵對考古和航海非常感興趣，所以在書房中也可以看到許多相關的裝飾。城堡中的會客廳是城堡中最奢華的一間義大利樣式的房間，設計者巧妙的

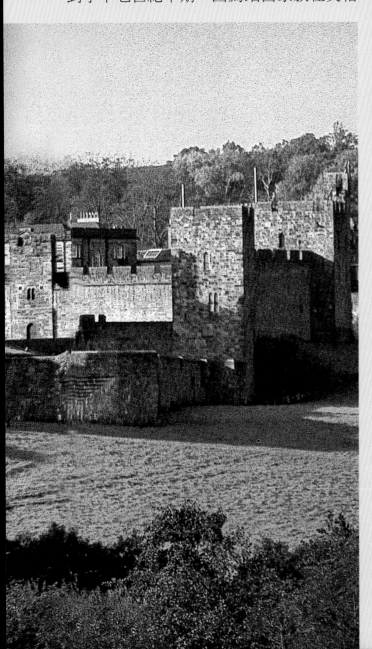

←安尼克城堡。

231

☀ 參觀時間
除重要節日外，大部分時間均對外開放，只是要參觀一些重要的房間需要提前預約。

🚗 交通
可以從愛丁堡等蘇格蘭的大城市方便到達。

利用房間的形狀將其裝飾成對稱樣式，極具古典主義風格。

從中世紀開始，餐廳就是古堡中人們生活的中心，所以這個房間一直極受重視。到了十八世紀，這個房間經過當時主人的重新修整後，一般不再作為主要的用餐場所，除了早餐外，這裡成為公爵夫婦招待顯貴的地方。諾森伯蘭德公爵一世的夫人是個吹奏風笛的好手，當年她就十分喜歡在這個房間向來訪的客人展示她高超的演奏技巧。

大會客廳也是城堡中非常重要的房間之一，現在的會客廳是十九世紀重新修建過

↓城堡書房。

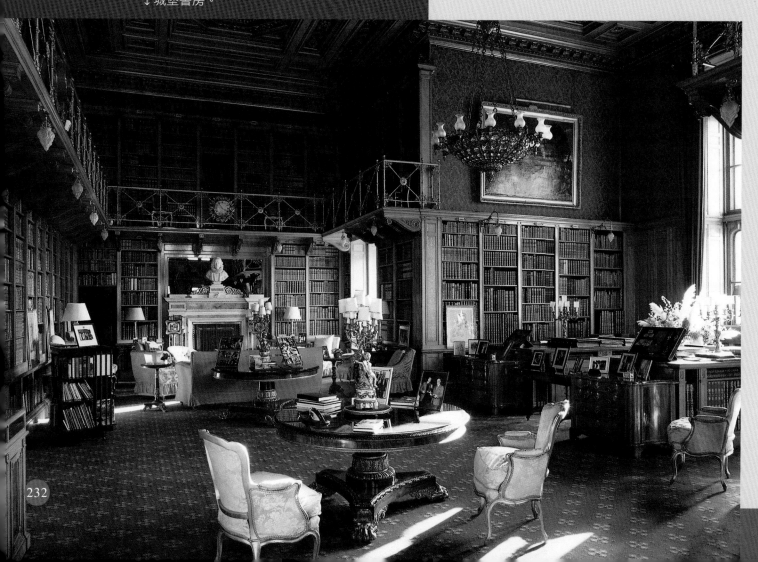

的。公爵的許多重要活動都在這裡舉行，從十九世紀開始，每年就只有公爵的生日和貴族的聚會才會在這裡舉辦盛宴。城堡的哥德風格在這個房間十分突出，特別是房間南側高大的哥德式側窗更凸顯這個房間的神祕與高貴，另外房間中還保存有完整的珀西家族的族譜樹，並且以幾個世紀以來狩獵和戰爭中的戰利品裝飾得華貴無比。因為現在城堡中還居住著公爵的繼承人，所以並非所有的房間都對遊人開放，要參觀大會客廳就必須登記才能參觀。

十八世紀，在諾森伯蘭德四世公爵的主持下，經過許多著名的建築師和園藝師的努力，終於形成今天人們所看到的規模。當時凡戴克（Van Dyck）和提香（Titian）等大師都曾經受雇於諾森伯蘭德公爵，為安尼克城堡進行裝飾。著名的建築師羅伯特・亞當，在1705年也參與了城堡的改擴建工程。園藝大師布朗（Capability Brown）也在十九世紀，參與了城堡中花園的設計和建造。

▶Story 專題報導

城堡與《哈利波特》

安尼克城堡的名氣招來許多電影導演的注意，因此在很多著名電影中都能看到城堡夢幻的外形，近年來風靡全球的魔幻電影《哈利波特》第一集裡，學校的外觀及部分場景，便是拍攝於此。特別是小魔法師學習飛行課的那場外景，讓城堡立刻蜚聲國際，成為世界各地麻瓜熱衷的朝聖地之一。

諾森伯蘭德一世公爵

諾森伯蘭德一世公爵是這個家族中最著名的人物之一。在三十年戰爭中，這位亨利・珀西公爵反抗蘇格蘭人，而且是戰爭中叱吒風雲的人物，立功無數。他的兒子哈利，就是莎士比亞筆下的亨利四世的原形。哈利年僅十二歲時就英勇善戰，可惜在一次戰役中犧牲。因為他的性情暴躁，所以被人們稱為暴躁的哈利。現在城堡中還有一個碉樓是以他的名字命名。

↓城堡中的小禮拜堂。

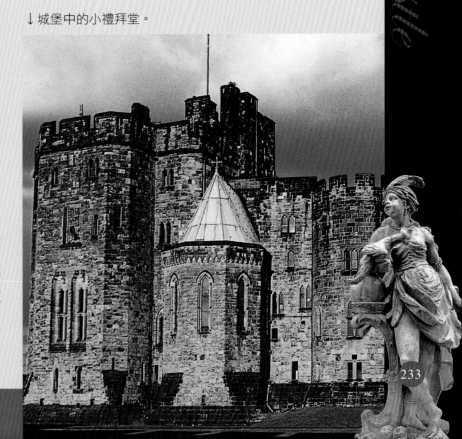

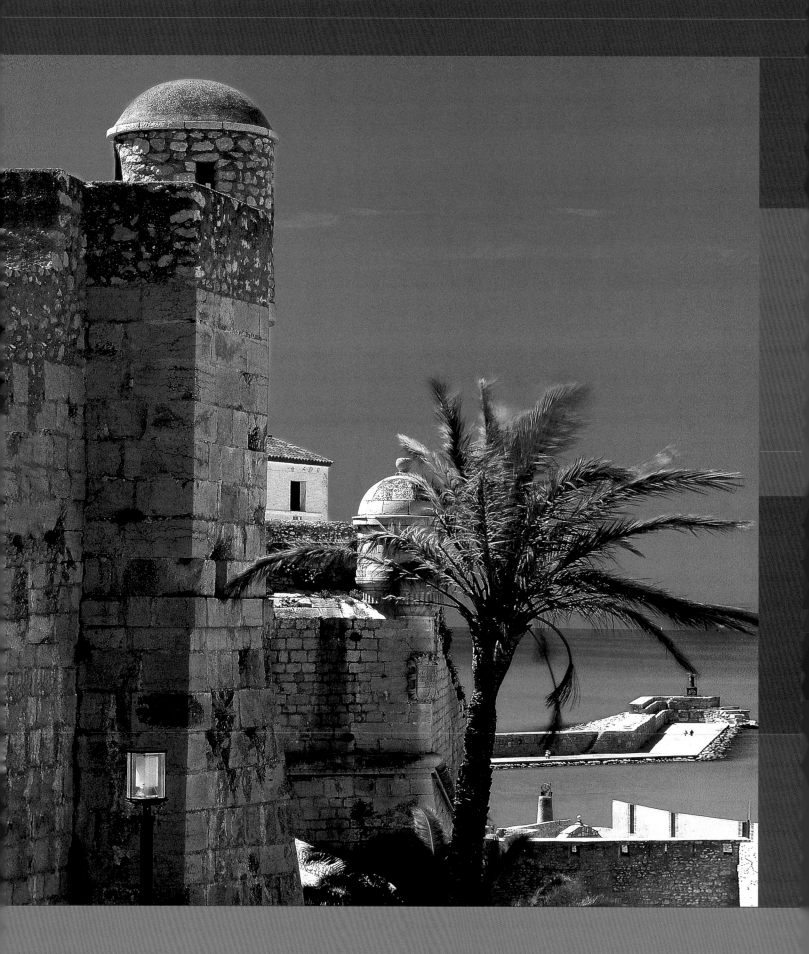

西 班 牙

Spain

早期的西班牙是異國征服者的必爭之地，腓尼基人、羅馬人都曾經來到這片土地上，特別是在中世紀，西班牙的大部分地區都被來自北方的摩爾人長期占領，後來又為基督教勢力征服。作為中世紀風行的軍事建築，城堡的建造也就成為了必然。在歷史上西班牙被摩爾人侵占的時間最久，在古羅馬文明和哥德文明為背景的舞臺上，各種文明的撞擊，終於交融出今天的伊比利半島、托萊多和哥多華地區那些折射著光輝的各色古代文明。

西班牙的建築以喜好借鑒外來建築風格聞名，如北非的摩爾式、哥德式、巴洛克式等，但是同時它又不忘展現自己的民族特色，形成了如今這種包容性極強的建築文化。即便是在以軍事目的為主的城堡中，建築師也不忘炫耀一下他們最擅長的光影強烈對比、華麗的裝飾……於是產生西班牙獨有的Alcazaba——城堡、碉堡，因為建造在摩爾式的城鎮的壁壘之內而得名，就如同人們一提起Château就會想起法國羅亞爾河流域金碧輝煌的城堡一樣，Alcazaba就是人們聯想連拱、

西班牙地圖

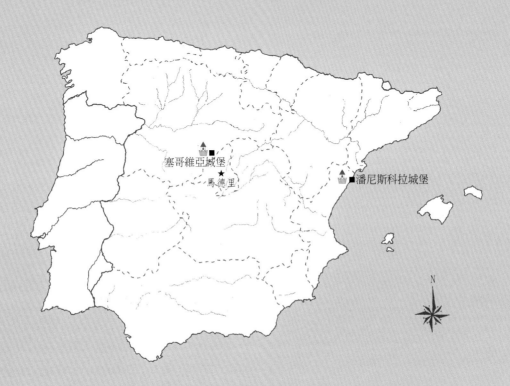

塞哥維亞城堡
★馬德里

■潘尼斯科拉城堡

N

■城堡
★首都

↑摩爾的工匠最擅長運用光影創造出夢幻的古典帕提歐。

繁複的裝飾和帕提歐（Patio，常見於西班牙住宅中的天井）的引子。

因為從北非入侵的阿拉伯人主要集中在今天西班牙的安達魯西亞地區，所以今天這裡也成為摩爾文化最集中的保留地。十五世紀末，雖然當時的統治者在統一文化方面做出努力，但是西班牙仍然一貫保持著的地方認同及獨立意識成了古代文明的保護傘。雖然不及德國、法國這樣城堡遍布的國家，但是西班牙的城堡也非常多，而且同西班牙其他類型的建築一樣，如今保留著西班牙文明強烈的個性城堡，安詳的存在於各色古鎮中，佩戴著依稀可見的十六、七世紀西班牙貴族的族徽，繼續見證著時代的變遷。

↓摩爾風格的西班牙城堡。

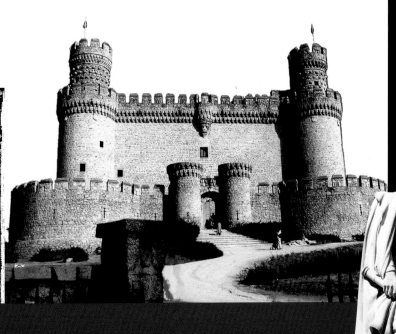

潘尼斯科拉城堡 Peniscola Cas

橙花海岸的珍珠

▷History 城堡簡介

潘尼斯科拉城堡位於西班牙東部的卡斯特雍省（Castellon），位於西班牙著名的港口城市瓦倫西亞（Valencia）以北的西班牙小鎮上。以西班牙最古老的史詩《熙德之歌》改編的電影《熙德傳》就曾經在這裡拍攝，電影中出現的潘尼斯科拉城堡給許多人留下了深刻的印象。

潘尼斯科拉城堡座落於橙花海岸（Costa del Azahar）伸向地中海的一片燦爛的陸地上，這片海岸位在西班牙西北沿海，因為海岸邊的平原上有許多柑橘樹而得名。這片海岸是西班牙著名的渡假勝地，潘尼斯科拉城堡所在的小鎮擁有著地中海古老小村鎮的特色，灰色岩石建造的古屋、棕櫚樹、藍天、碧海，小鎮周圍都是成片的橄欖樹和杏樹林，一派地中海明媚的景色。這裡在歷史上曾經是希臘人和羅馬人的殖民地，Pene iscola是來源於古拉丁語的一個詞組，意為「近似為島嶼」。潘尼斯科拉城堡的前身是駐紮在附近海岸的殖民者修建的，用於守衛當時非常貴重的葡萄酒和橄欖油的要塞。城堡所在的小鎮一度十分興旺，曾經是一個繁榮的港口城市，腓尼基人、希臘人都曾經來到這裡和當地人進行交易。從西元718至1233年，潘尼斯科拉都處於摩爾人的控制中。在十三世紀末，也

就是摩爾人退離西班牙不久，Templar爵士在當地建造了後來聞名於世的潘尼斯科拉城堡以及周邊的防禦城牆。城堡就位於小鎮的制高點，從這裡可以看到小鎮完美的全景，高大的城堡均以岩石建造而成。

從1411年偽教宗本尼迪克十三世從法國的亞維農（Avignon）離開來到了這裡，他看中了這座城堡以及它周圍美麗的景色。一直到他1429年謝世，這位偽教宗都居住在潘尼斯科拉城堡中。也正是從他開始，原來羅馬人的要塞被逐步改造成了適宜居住的宮殿，而且當時的城堡裡面還收藏著他的大量藏書。中央大廳也就是人們常說的巴西利卡，也是本尼迪克十三世在位期間修建的，這個中央大廳是整個城堡最能展現西班牙羅馬式風格的房間。城堡在教皇居住期間經過改建的部分最多，也正是在這一時期，城堡迎來它最繁盛的時代，城堡因此被稱為盧納主教城堡。而後來的教皇菲利普二世執政期間，他在本尼迪克十三世建造的城牆基礎上又對其進行加固，塔樓、軍火庫和精壯的士兵形成了當時潘尼斯科拉強大的防禦體系，並且還在城堡的城牆上架起數門大炮以對付活動猖獗的北非海盜。在潘尼斯科拉城堡和小鎮周圍的城牆等防禦工事建成後，立刻引起

↓潘尼斯科拉城堡一角。

239

▶Information 相關資訊

☀ 參觀時間
10:00～13:00　15:15～17:30

🚗 交通
可以駕車通過城際高速公路到達，或者乘坐從本尼卡羅（Benicarlo）到潘尼斯科拉的火車到達。

🖱 西班牙觀光網站
http://www.spain.info/Tourspain/?language=en

當時周邊地區的效仿。在十九世紀初的時候，這裡曾經爆發過一次小規模的戰爭，戰況十分激烈，曾經出現了萬門大炮齊發的場面。小鎮和城堡也都在這次戰爭中遭到了不同程度的損傷。1957年，潘尼斯科拉城堡被西班牙政府收為國有，並從那一年開始出資修復城堡。今天來到潘尼斯科拉，已經看不到這場戰爭所遺留下的任何殘缺。

▶Story 專題報導

熙德

　　熙德原名為Rodrigo Diaz de Vivar（1043～1099），出生於布哥斯北邊維瓦的貴族家庭。他起初服侍費爾南多一世，因為涉及皇室宗親之間的權利之爭而被當時的國王驅逐。最後他轉而效忠摩爾人，1094年被基督教派收服。西班牙人民對他的英雄事蹟津津樂道，將他歌頌為具有非凡勇氣的領導人，借助阿拉伯文「君主」一詞Sidi，稱他為El Cid。而後來的《熙德之歌》則是西班牙行吟詩人的作品。

←偽教宗本尼迪克。

↑從城堡俯看周圍的民居。

▶Discovery 周邊漫遊

潘尼斯科拉古鎮

　　在潘尼斯科拉能夠給人遐想的不僅是這座中世紀城堡，城堡周圍美麗的地中海風光更值得流連。潘尼斯科拉小鎮因古堡而聞名，這座西班牙歷史悠久的小鎮街道仍然保留著中世紀的風味，景色十分美麗。同地中海其他地區的房屋一樣，這裡的房屋也被塗上白石灰，即使在深深的小巷中的房子也不例外。走在這樣狹窄的街道上，抬頭看看夾在房屋間的藍色天空，很容易便讓人忘卻了現實，以為自己置身於童話世界中。在夏季，西班牙喜劇影片電影節會在這裡舉行，政府還會舉行定期的音樂會。

瓦倫西亞（Valencia）

　　瓦倫西亞是西班牙著名的造船中心之一，距離古堡較遠些，是西班牙著名的旅遊古城，也是著名的文化古城。這裡有許多哥德式的古建築遺跡，其中最突出的是數不清的鐘樓，因此瓦倫西亞又有「鐘樓之城」的稱號。這裡每年都會舉行盛大的聖約瑟節（3月19日），節日高潮會焚燒巨大的紙人，熱鬧非常，所以每年都會吸引世界各地的遊客。

241

塞哥維亞城堡 Alcázar de Sego

摩爾文化顯盛的皇族城堡

▶History 城堡簡介

塞哥維亞城堡位於塞哥維亞城西端，城堡所處的地方正好是當時西班牙北部城市卡斯提爾（Castile）的要衝上，所以在西班牙不同的歷史時期，城堡總是各種勢力爭相搶奪的對象。城堡之外則被茂密的植被包圍，是一座西班牙歷史悠久的皇家城堡，始建於十二世紀，在十四世紀的上半葉經過了大規模的擴建。在城堡中，摩爾文化的痕跡處處可見，在許多房間都可以看到以亮麗的顏色在石膏背景上繪製摩爾文化中常見的繁複裝飾。經過了幾個世紀的不斷改擴建，現在整座城堡已經成為一座融宮殿建築和軍事防禦建築為一體的古典建築。

塞哥維亞城堡是在十二世紀

初，阿方索六世建造塞哥維亞城後不久開始建造，在1155年，羅馬人統治期間，這座城堡就已經存在。當年在城堡附近的森林中還有一座著名的狩獵苑，當年，城堡曾經作為西班牙皇家的住所，這座狩獵苑就是專門為皇族狩獵而建的。塞哥維亞城堡是在一座西安會修道院的基礎上修建的，修建的時候歐洲建築發展正處於從羅馬樣式向哥德樣式過渡的階段。所以塞哥維亞城堡的建築樣式並不單一，較多的展現出了頗具西班牙特色的哥德建築風格，到了文藝復興時期，城堡的內部又經過了精心的改建，變得更加富麗堂皇。今天城堡的北部還基本保留著當時的建築式樣。塞哥維亞城堡真正發揮功用

↑塞哥維亞城堡。

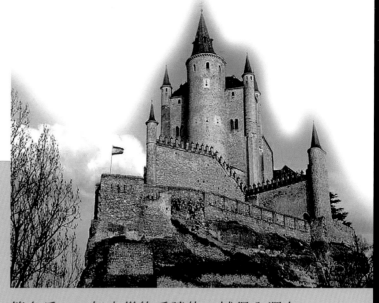
→效忠塔。

的年代，是使用冷兵器的年代，所以城堡中防禦系統上的設置都是針對那些冷兵器而設計的，例如城牆上的十字架球形箭眼，因形狀非常近似漢字的「干」，在最下端為一圓孔而得名，從這樣的箭眼，弓箭手可以從各個角度發射弓箭，城垛槍眼則突出於城垛下方，可以從這裡向攻城的士兵潑灑沸水、沸油，發射火箭等殺傷性很大的武器。

整個城堡狹長，城堡山看上去猶如一條航行的船，而高聳的塔樓便是船帆。塞哥維亞城堡在十三、十四世紀又進行了一次擴建，東側的塔樓和城牆被加高加固。而城堡北部的系列塔樓稱為效忠塔，其他大多數建築為方形格局，是經典的西班牙古堡類型。城堡的中心地帶，築有加強防禦工事的主堡，也是居住在這裡的貴族家族成員的主要活動場所。1587年完成的城堡塔樓是城堡最後完成的部分，是摩爾建築師弗朗西斯科（Francisco）負責完成的部分，而在城堡西側稱為Torre del Homenaje的塔樓，是和主堡同一時期設計建造的，多年來一直作為城堡的軍械庫使用。

在菲利普二世迎娶他的第四個妻子，奧地利的安娜的時候，城堡經過了大規模的修建，不僅為防禦塔樓重新修建了尖頂，而且用板岩對城堡的屋頂進行了加固，特別是對主堡後側的改擴建，使得塞哥維亞城堡逐漸成為一座豪華的宮殿。現在的建築多為1862年火災後重建的，城堡內還有武器博物館和許多華麗的房間。阿方索十世非常喜歡塞哥維亞城堡，他在位期間多次對城堡以及塞哥維亞進行了大規模的修建。因為城堡的功用轉變，原本城堡的地下密道更被重整一新，成為了複雜的地下系統，而且這些地道四通八達，有些甚至可以直通兩條河流的對岸。

十四世紀，塞哥維亞捲入了當時西班牙地區貴族的權利爭奪戰中，塞哥維亞也沒能倖免於難，新的貴族占領塞哥維亞城堡後又對城堡的城牆和防禦系統進行了加固。但是此時的城堡主要擔負著城市的防禦，城堡之內適宜居住的房間和設施很少，到了特拉斯塔馬爾王朝（Trastámara Dynasty）的君主執政期間，更對城堡的整體風格進行了改造，塞哥維亞城堡自此開始轉型成為華麗的王族行宮，城堡中的許多房間都被改造，一些走廊也被許多藝術珍品裝飾成為畫廊。碉樓門楣上雕有天主教教皇的紋章，有中世紀城堡必不可少的閘門，以及提供守衛士兵休息的警衛室。御座廳內有石膏雕飾和摩爾風格的天花板裝飾，松果廳因天花板的松果雕飾而得名。國王起居室是城堡中保留哥德風格最濃郁的房間，這些如今都成為城堡引以為

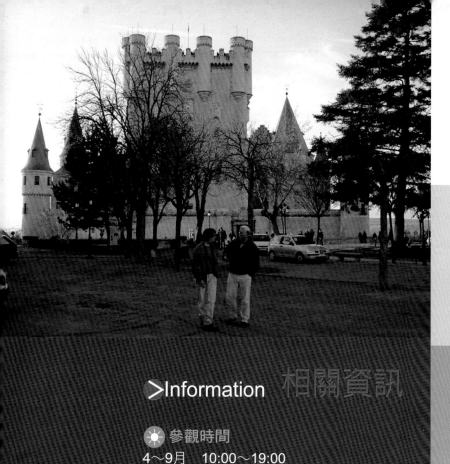

←胡安二世塔樓。

>Information

☀ 參觀時間
4～9月　10:00～19:00
10～3月　10:00～18:00

🚗 交通
位於塞哥維亞市西部。

傲的地方。胡安二世在位期間，對東側的塔樓進行了擴建，擴建後的塔樓高度和直徑都增大了兩倍，後來城堡曾經一度作爲皇家監獄，而這座塔樓則成爲集中拘禁一些重要罪犯的地方。現在塔樓內的一些哥德式側窗上還能看到當時爲了防止犯人逃跑而加上去的木條。

　　到了1762年，卡洛斯三世在城堡中設置了一座炮兵學院，雖然後來城堡也受到過火災等損毀，但是形制和建築風格沒有再經過改變。1953年，塞哥維亞特別設立了城堡信託基金會，主管城堡的維護等相關事宜，現在城堡中的博物館管理就由基金會負責。每年塞哥維亞市都會舉辦文化節，包括國際音樂節、古典音樂節、電影音樂節等，這些文化節已經舉辦了很多次，每年吸引了大批遊客前來，節日期間部分活動也會在城堡舉行，使盛裝的古堡活力四射。

▶ Discovery 周邊漫遊

塞哥維亞大教堂
（the Catedral of Segovia）

　　塞哥維亞大教堂始建於1525年，於1678年才開始使用，是西班牙最晚落成的哥德式教堂，也是西班牙晚期哥德式教堂中的經典之作。1520年，因卡洛斯一世派外國人在塞哥維亞攝政而引起城鎮叛變，原來

←城堡修道院中的彩繪玻璃窗。

塞哥維亞的教堂被燒毀，只剩下了迴廊。新教堂則是在此基礎上修建的，其內部輕巧，特別是禮拜堂周圍的窗戶以鐵柵圍繞十分優雅。教堂中還有許多精美的文藝復興溼壁畫，並收藏著布魯塞爾掛毯。

弗瑞歐河行宮（Palacio de Riofrio）

在城鎮西南的鹿苑，是菲利普五世的遺孀伊莎貝爾的狩獵行宮，建造於1752年。行宮中裝潢華麗，現在已經改造成爲狩獵博物館，再現十八世紀皇室生活的閒適和奢華，其中不乏一些藝術精品，也是了解西班牙文化的好去處。

↓城堡入口處哥德風格濃郁。

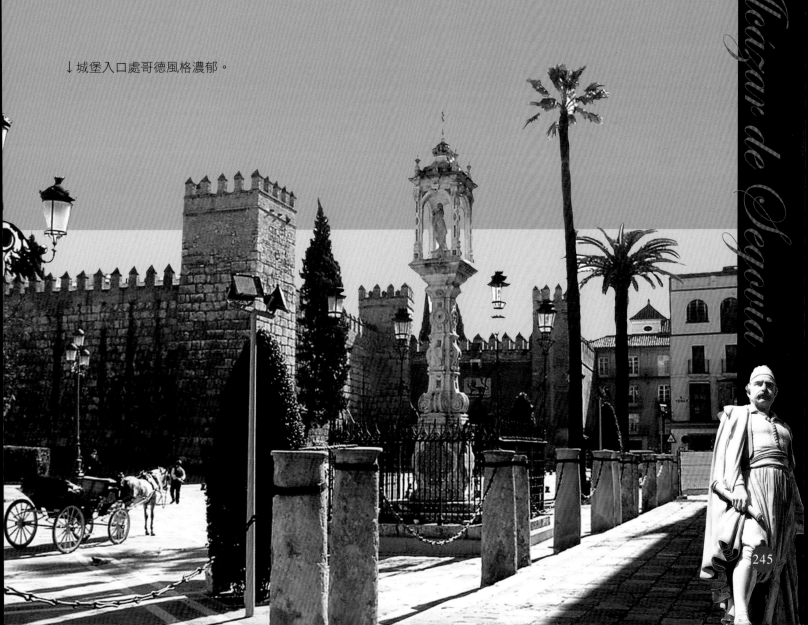

義 大 利
Italy

義 大利的中世紀時期經常有外敵不斷加入教皇與皇帝爭奪權利的鬥爭中，在混亂的局勢中，許多北方城市脫離封建領主而獨立。到了十四世紀，兩者之間的戰鬥升級，並且不斷蔓延開，逢此亂世，城堡、塔樓遍及義大利，幾乎所有的城鎮都在堅固堡壘的嚴密保護下。

　　和英國、德國不同，在義大利形制巨大的城堡並不多見。或許是受到羅馬時代遺留下的社會風氣影響，在一些古蹟保存較好的地方，那些完整的、被裝飾得富麗堂皇的多是一些公共建築，戰亂逐漸平息，城堡和塔樓失去作用之後，它們大多被人們所遺忘。到了文藝復興時期，部分城堡成為領主享樂和炫耀自己權勢的地方，邀請那些著名的藝術家以繪畫和雕塑裝點城堡成為一件貴族的樂事。

Italy

義大利地圖

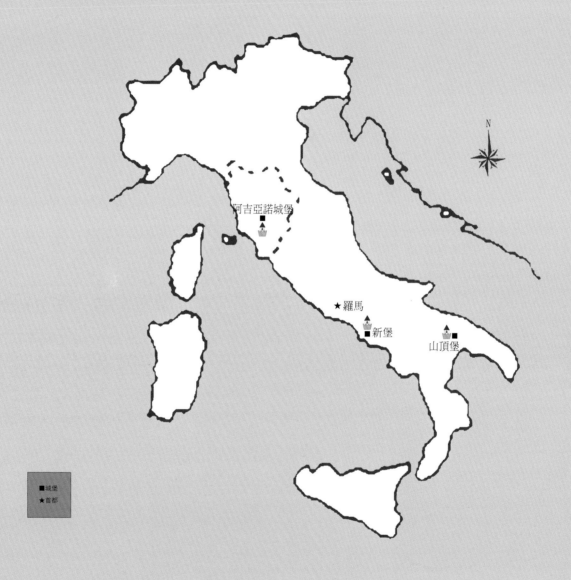

阿吉亞諾城堡

★羅馬

■新堡

山頂堡

■城堡
★首都

↑羅馬聖天使城堡前的廣場上遊人如織。

如今這些依山傍水被古舊的城門、堡壘和石城牆包圍著的不同年代的華麗建築物也同樣為世界建築史奇葩，這些都要得益於當時藝術界開放包容、兼收並蓄的風氣。正是由於這些得天獨厚的條件，義大利終於開風氣之先，歐洲文藝復興首先在這裡興起，於是我們才能得見眼前這些美麗的古建築。

中世紀用於防禦的城堡形制相對嬌小，整個城鎮的防禦常常要依靠大大小小的塔樓完成。如今這些被葡萄園環繞的鄉間城堡成為人們到鄉間避暑時最喜歡選擇的旅館，堡壘外華麗的教堂、公園和別墅為休閒之旅增添了許多特色。

↓亂世除了產生諸如聖吉米格內諾這樣的塔樓小鎮外，更為義大利留下了許多著名的城堡。

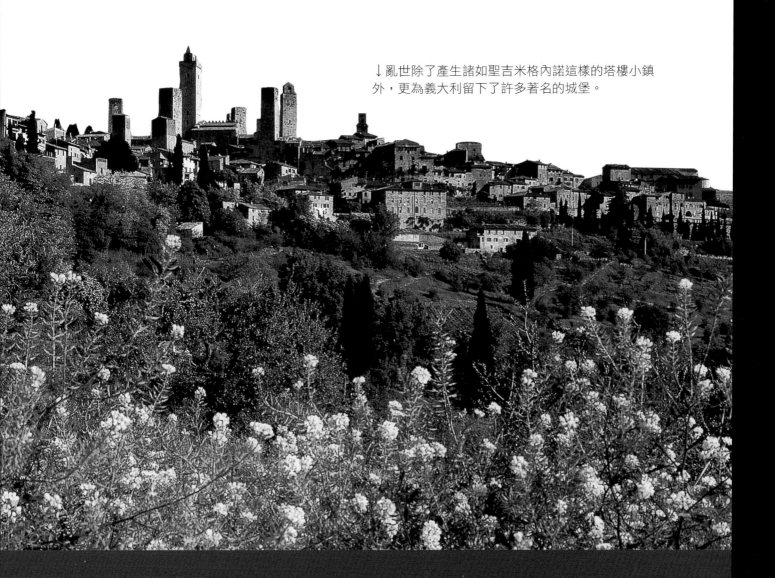

新堡 Castel Nuovo

擁有最精美城門的城堡

▶History 城堡簡介

義大利名城那不勒斯（Napoli）最早建於西元前七世紀，希臘人稱它為「新的城市」。那不勒斯是義大利最美麗的港口，古代義大利人就曾感歎道：「朝至那不勒斯，夕死可矣。」自古這裡的氣候溫和，在羅馬帝國時代，許多帝國皇帝如奧古斯都大帝、尼祿大帝，都喜歡來這裡躲避帝國寒冷的冬季。如今香飄全世界的比薩餅（Pizza）傳說就是那不勒斯人所發明。

新堡始建於1279年，建造於當時進入那不勒斯的必經之地上。新堡之所以會被冠以「新」字，乃是相對於那不勒斯更古老的城堡而言。那時這座城堡既是王家宮禁，又是防禦要塞。在城市防禦系統中占據了舉足輕重的位置。安茹的查理一世耗鉅資下令修建新堡，這次修建工程耗時三年。建成後的城堡被命名為Maschio Angioino，所以新堡也被稱為安茹城堡。這次修建是法國的建築師皮埃爾（Pierre d'Agincourt）負責設計建造。城堡的城牆是由五座高大的圓筒形塔樓組成，它們之間以城垣連為一體，城牆和塔

↓新堡。

樓上雉堞參差，頗具中世紀建築粗獷、陽剛的特色。城堡曾經是義大利王室的主要居所，斐迪南一世曾經在城堡的大廳內以嚴酷手段殘害了他的政治異己。

十五世紀，由阿方索一世重建後，城堡內部的裝飾由Atalan與義大利托斯卡尼地區的藝術家共同完成，城堡的正面就是完成於這一時期。城堡主體為深褐色，唯獨在兩座防禦塔樓之間的城門部分為白色凱旋門，在深色城牆的映襯下精美異常。它被稱為阿方索一世的凱旋門，是那不勒斯中最著名的文藝復興建築之一。城門是在1443年，阿方索一世入主那不勒斯時，為了慶祝這一時刻，阿方索一世的追隨者參看了古代羅馬凱旋門的設計，特別在新堡上修建的。

相傳，在城堡中有一位男爵，為人殘暴，常常用令人髮指的手段清除異己，除了使用一些刑具外，還有一種極刑便是將他的罪犯投入水池，水池中都是他專門豢養的鱷魚。後來這些鱷魚被人用一隻下了毒藥的馬頭給毒死了，然後吊在城堡的入口處示眾。如今城堡中有兩幅掛毯，分別為《鱷魚溝》和《男爵的囚犯》，分別描述了關於城堡中的酷刑和無情的男爵。

近年來那不勒斯市在進行地鐵修建的工程中，在靠近新堡的地下真的挖掘出了一些動物的骨骼，據一些專家研究後肯定，這些骨骼真的是一些十四、五世紀的鱷魚

遺骸，於是這個關於風流女王和嗜血男爵的故事也被人們再次想起。和許多歐洲歷史悠久的古建築一樣，新堡如今已經成為了義大利一座頗負盛名的旅遊景點，這些血腥的傳說無論真實與否，都已經成為人們關於新堡的飯後閒談，或者更可以說是每年吸引遊客前來遊覽的原因。

Castel Nuovo

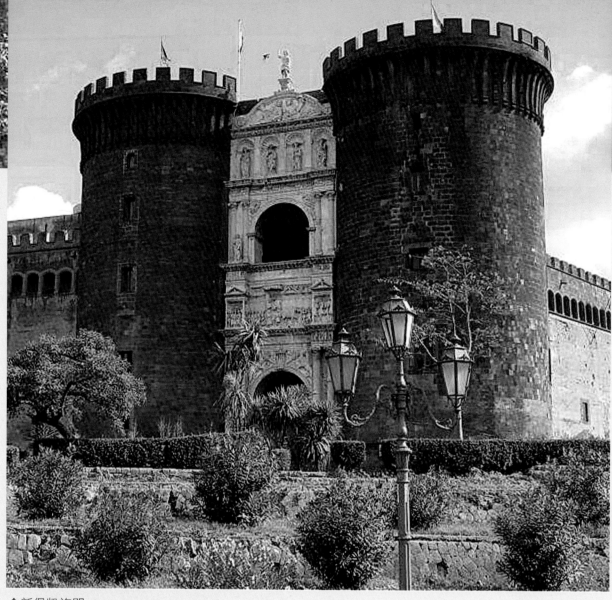

↑新堡凱旋門。

▶Story 專題報導

新堡凱旋門

　　新堡入口的凱旋門是十五世紀修建的，凱旋門兩側的塔樓分別為守衛塔和米恩茲塔。原本凱旋門上準備只雕刻阿方索一世國王的肖像，為此人們特別聘請當時義大利著名的藝術家多納泰羅，但是最後卻沒有付諸實現。最後設計敲定了模仿羅馬時代的凱旋門建造的方案。凱旋門上面的浮雕表現了阿方索一世坐在凱旋的馬車上被臣子們前呼後擁著入城的情景，還特別對當時的隆重典禮進行了描述，將阿方索一世當時集萬千榮耀於一身的得意，翔實的記錄下來。城門上端並立的一排四座石像，寓意著義、勇、節、愛四德，由不同的雕刻家完成。原本城堡還有一扇青銅大門，現在已經被收藏於那不勒斯博物館，可稱得上是文藝復興的傑作。

風流女王

　　那不勒斯王國是一個早已湮沒在歷史塵埃中的歐洲古國，傳說那不勒斯王國有一個「風流女王」——十四至十五世紀安茹

家族的女貴族喬凡娜，她有著天仙般的容貌和蛇蠍般的心腸。她的生活十分放蕩，她常常與一些貌美的男性一見鍾情，然後便設法與其廝混，可是她的這種露水姻緣總是無法長久，一旦這位女貴族對這段感情厭倦，便將那個倒楣的男人投入城堡中一個飼養著許多大鱷魚的水池中。

▶Discovery 周邊漫遊

聖馬丁博物館（Museo di St.Martin）

創建於十四世紀的聖馬丁修道院是今天聖馬丁博物館的前身，這裡收藏有各種傳統的那不勒斯的馬槽聖嬰。修道院迴廊還保持著巴洛克的繁複風格，不遠處是一座重建於十六世紀的城堡。

◎參觀時間：週二～週日

那不勒斯皇宮（Palace di Naples）

那不勒斯皇宮是為十七世紀統治這裡的西班牙總督所建造的，後來又經過了擴建，特別是其中的小型宮廷劇院也是出自建築名師之手。入口處都是那不勒斯各個時期的國王雕像，宏偉的廊柱是仿羅馬時期萬神殿的樣式修建。現在皇宮的一大部分已經成為國家圖書館。

◎參觀時間：週二～週日　各大節日除外

▶Information 相關資訊

☀ 參觀時間
週一～週六　9:00～19:00

🚗 交通
位於義大利的那不勒斯東南區。

🖱 義大利旅遊局網站
http://www.enit.it/default.asp?Lang=UK

阿吉亞諾城堡 Castello di Argia

美酒飄香的城堡

▶History 城堡簡介

阿吉亞諾城堡所在的蒙塔西諾小鎮，位於托斯卡尼（Tuscany）中部，為奧布隆河（Ombrone）流經的谷地。這座小鎮所在的地區歷史悠久，早在羅馬人統治時代就已經有文明在此發展，如今在小鎮周圍有許多古代羅馬和伊特魯里亞文明的遺跡。

根據地方的史料記載，西元九世紀時，蒙塔西諾地區就已經建造了第一座堡壘，那時的堡壘還是按照羅馬樣式建造，結構簡單的防禦工事。雖然這座堡壘看上去還有些單薄，但是在西元十世紀，吸引了一大批義大利南部的人移民來此，並且長期居住下來，逐漸形成了早期的蒙塔西諾小鎮，奠定了古鎮發展的堅實基礎，並一直保持到了中世紀後期，也正是因為他們的努力，才有後來古鎮的擴建和發展。蒙塔西諾很快成為錫耶納共和國邊境上的貿易

站，逐漸繁盛。許多義大利的貴族也開始注意到這裡，他們在此處原有堡壘的基礎上修建了現在的阿吉亞諾城堡，城堡為方形，四角都有防禦塔樓，城堡中間的主堡就是在原來西元九世紀修建的堡壘基礎上重新建造的。在中世紀以後，城堡沒有經過大規模的修建，因此保持了典型的中世紀城堡的形制，他們也隨後在城堡周圍興建起他們的行宮驛館。到了秋天，野獸肥壯的季節，城堡中的貴族會邀請他們的朋友和鄰居一起打獵，並且會把狩獵的戰利品拿出來招待朋友，他們會在鎮中的廣場上載歌載舞，並且有精采的馬上槍術比賽。多少年過去，具有懷舊情緒的人們又讓這些活動復甦了，每年8月都會有這樣的比賽，小鎮那時會被遊客擠得熱鬧非常。

從十二世紀末開始，這一地區受僧侶控制，他們與錫耶納地區的統治者因為利益而互相敵對，衝突和小規模的戰役不斷。十三世紀，城堡所在的蒙塔西諾是錫耶納共和國的要塞城堡，開始擔負保衛錫耶納的安全任務。那時的蒙塔西諾除了城堡外，還有大大小小數不清的防禦塔樓，城鎮完全處於堅實的城牆包圍之下。城堡在這時期起開始擔任保衛地方勢力和當地居民的責任，也只有在這裡，人們才容易保

↑阿吉亞諾城堡城門。

↑石階在依山而建的蒙塔西諾小鎮中必不可少。

住性命，才能在短暫的休戰期間得到片刻的休息。

在中世紀，軍事力量的強大成為貿易發展的先決條件，在城堡的守衛下，十四世紀中後期，蒙塔西諾小鎮曾經一度成為錫耶納附近羊毛、木材等貿易的集散地。從1555至1559年的四年間，蒙塔西諾周邊政權的更替也沒有對當地經濟形成任何影響。小鎮仍然是該地區主要的生產及貿易中心，直到十七世紀後半葉，聚集著許多商人和手工業者，小鎮的製革業達到了空前的繁榮。

十六世紀時，在錫耶納受到攻擊的時候，當時錫耶納的許多顯貴都曾經在城堡中避難。因為修建時間較長，所以這座城堡為一座兼具羅馬樣式和哥德樣式的城堡，在後來十六世紀的修繕過程中為了取悅那些顯貴，特別修建有中世紀文藝復興樣式的涼廊。現在這座十三世紀倖存下來的城堡已經成為小鎮的葡萄酒博物館對外開放，不僅如此，城堡中還有部分文藝復興時期的壁畫及藝術品。

同樣是黃石修建，歷史悠久遍布著的古老民居，點綴著中世紀的教堂和城堡，但是蒙塔西諾卻是義大利的一座飄散著濃濃葡萄酒香的古鎮，是全球聞名的義大利葡萄酒產區之一，這一地區的釀酒歷史已經有好幾個世紀了。其中蒙塔西諾羅乃龍紅葡萄酒（Brunello di Montalcino）、蒙塔西諾紅葡萄酒（Rosso di Montalcino）、卡德

Castello di Argiano

☀ 參觀時間
全年對外開放。

🚗 交通
距離義大利著名城市錫耶納不遠，可從錫耶納乘坐火車到達。

羅葡萄酒（Moscadello di Montalcino）、聖阿提默（Sant' Antimo）都是這裡非常著名的DOC葡萄酒（法定區域的餐酒，酒瓶上多會註明「Denominazione di Origine Controllata」），特別是用當地出產的Sangiovese葡萄釀造的一種深紅色的葡萄酒，味道醇厚。在十七世紀，英國國王查爾斯二世和威廉三世就對這裡出產的甜酒情有獨鍾。如今古鎮的鎮外是一片片的葡萄園，小鎮上處處展現著濃濃的葡萄酒文化氣息。順著小鎮中蜿蜒的石徑，古老的城堡、教堂和鎮議會，輕易的將來此觀光的遊客帶回到遙遠的中世紀。

> Discovery 周邊漫遊

聖阿提默修道院

這座羅馬式的教堂修道院位於蒙塔西諾西南，是以建造於1118年的一座原有的八世紀修道院基礎上修建而成。這是現存的義大利最美的羅馬式修道院之一，為一座倫巴底─羅馬式的修道院，其內部裝飾細節突出，是現在研究義大利羅馬式建築的典範作品。

聖奎瑞克小鎮(San Quirico d'Orcia)

這座小鎮也是一座繁盛於文藝復興時期的古鎮，小鎮中至今還保留著十三世紀的

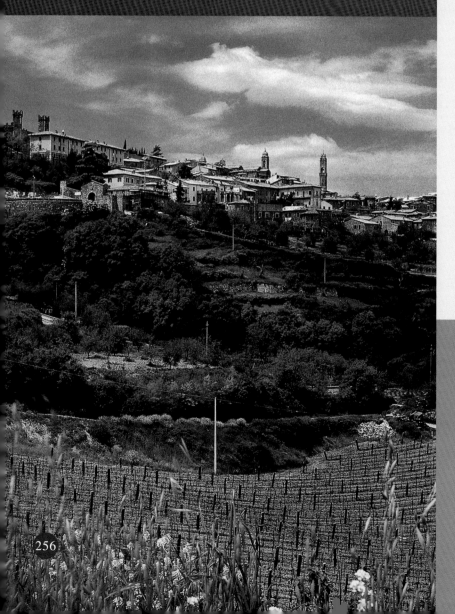

←小鎮外的優質葡萄園。

←聖奎瑞克小鎮鎮徽。
↓聖阿提默修道院。

城牆，而且在鎮中聖奎瑞克小鎮廣場周圍，聚集著許多古老的民居，還保留著濃濃的文藝復興時期建築的味道。不僅如此，小鎮中最美麗的應當是文藝復興時建造的豪宅及其花園（Horta Leonin），整個建築是在十六世紀建造。

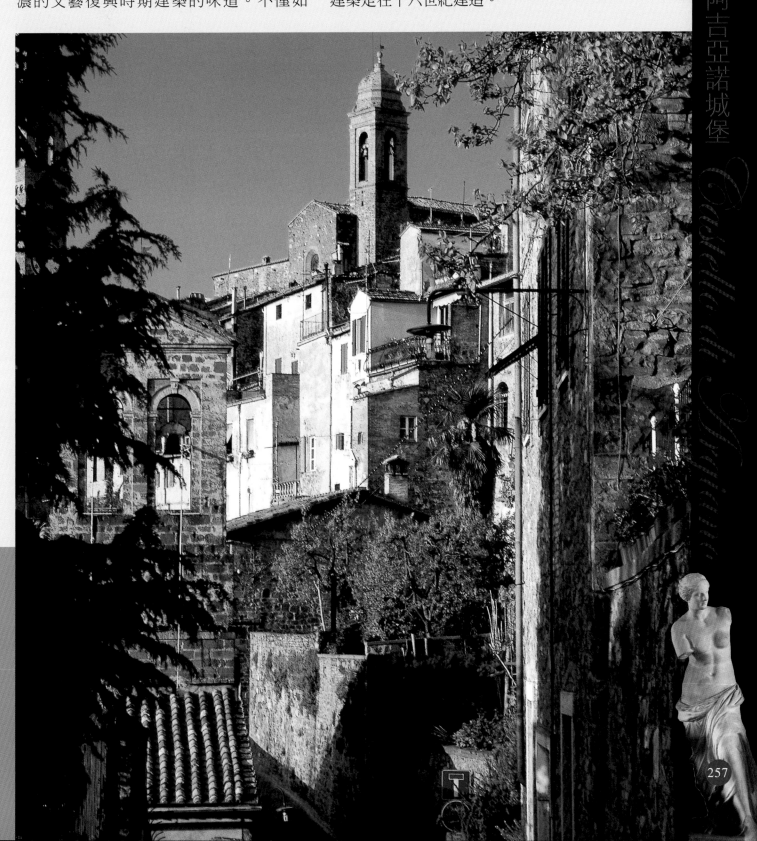

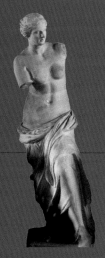

德爾蒙特城堡 Castle del Monte

腓特烈二世鍾愛的狩獵城堡

▶ History 城堡簡介

德爾蒙特城堡位於義大利南部阿普利亞地區偏遠而寬闊的平原上，孤立於矮丘頂之上的城堡始建於1240年，是酷愛建築的義大利腓特烈二世大帝所興建。

因為建築年代的緣故，許多人都想當然的將這座城堡列入具有軍事用途的城堡之一。但是這座看上去雄渾壯觀的德爾蒙特城堡的建築原則，在許多方面與軍事建築的原則相悖，它既沒有壕溝，也沒有吊橋，更沒有陰森恐怖的地牢，走入城堡也沒有用於駐紮軍隊、儲備軍糧的空間。倒是有一些寬敞舒適的房間，高高的壁爐、做工精細的大理石天花板及四周的牆壁，各種教堂中的裝飾物都隱藏於厚重得難以被攻克的牆壁之後。除此以外，設計者在城堡的位置選擇、建築內外的設計上，巧妙的運用數學幾何原理以及天文學的知識，使得整個建築呈規範的八角形，內部

也因此形成一個八角形的中廳，營造出具有和諧之感的外形。即便是在科學發達的今天，其精確度也足以令世人驚歎。該城堡有兩層樓，每層又各有八個房間，有些房間中還用大理石鑲嵌，屋頂則以經典的交叉拱肋裝飾，同時具有支撐作用。而在各個朝外的牆面上開有優雅的拱形窗戶，兼顧了外觀和軍事用途。城堡八角上還另有八個八角形的防禦塔樓，是城堡最富特色的建築部分，從塔樓的視窗可以眺望山區壯觀景色。

德爾蒙特城堡在哥德建築的非宗教建築中也占有極重要的地位，甚至可以說代表著城堡建築發展歷程裡一個高峰。腓特烈二世本人也非常喜歡這座城堡，他將德爾蒙特城堡作為他的狩獵行宮，在這裡他終日與獵鷹、書籍和信箋為伴。主入口是典型的古羅馬凱旋門風格，從外部還可以看

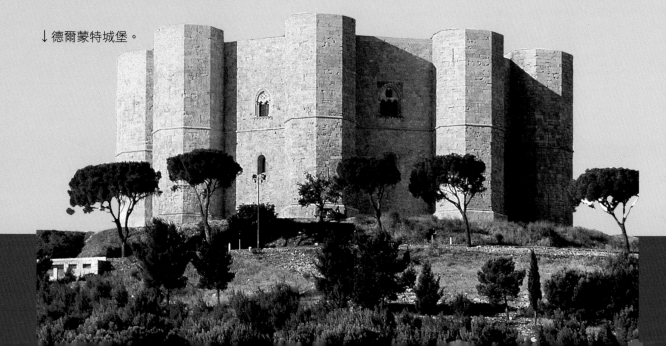

↓德爾蒙特城堡。

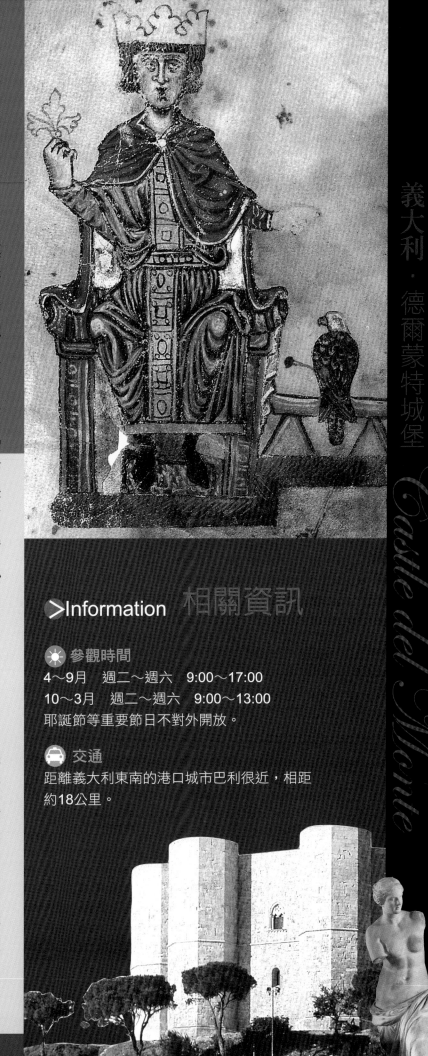

→在腓特烈看來，訓練獵鷹是一件高貴的藝術，並且為此著書立說，寫成了《御鷹的藝術》一書。

見優雅的拱形窗戶。繼續向內行進，就連樓梯的間隔也是經過精心設計的，遵照著所羅門慶典儀式的步調，節奏緩慢。城堡共分為兩層，每層有八間美麗的拱肋廳堂，許多部分選用大理石建造。除此之外，城堡的入口大門及樓上的奢華大理石壁飾和極具巧思的盥洗設備，充分的顯示其皇家風範。作為中世紀一座具有獨特風格的軍事建築，德爾蒙特城堡中一些基於哥德風格的建築細部，很明顯受到了一些西妥會建築風格的影響。無論是作為歐洲古代文化遺產，還是摩爾文化與北歐西妥會的哥德式完美結合體，都可以當之無愧的稱為經典城堡。

▶Story 專題報導

腓特烈二世

關於這位腓特烈·巴巴羅薩大帝的孫子，神聖羅馬帝國的統治者的奇談怪事層出不窮。傳說他對靈魂十分好奇，於是將死囚封於酒桶中，當他發現沒有靈魂流溢出來，於是便宣布靈魂不存在。後來為了平息關於人類語言的爭論，他將一些孤嬰交於聾啞人在荒島上撫養，多年後當他親自去視察實驗結果的時候發現，一場瘟疫早已將這項帝國實驗毀於一旦。

▶Information 相關資訊

☀ 參觀時間
4～9月　週二～週六　9:00～17:00
10～3月　週二～週六　9:00～13:00
耶誕節等重要節日不對外開放。

🚗 交通
距離義大利東南的港口城市巴利很近，相距約18公里。

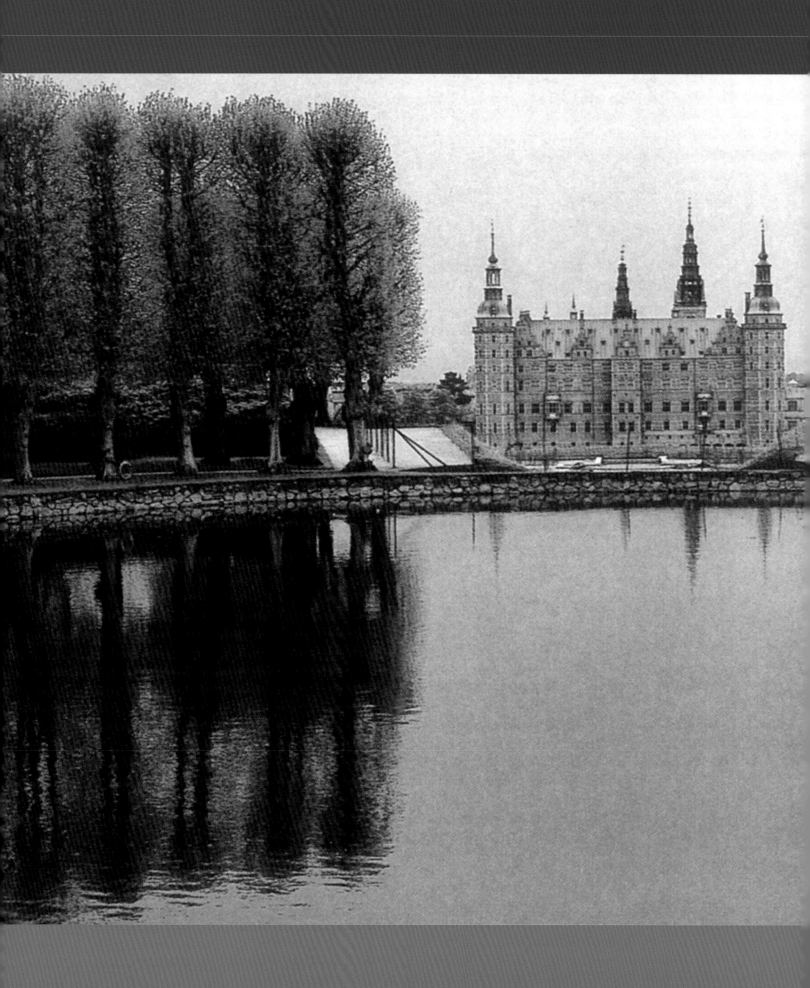

丹 麥

Denmark

雖曾作為歐洲最古老的王國之一，但是現在丹麥的國土卻是北歐眾國家中最小的，然而首都哥本哈根卻又是北歐第一大城市。丹麥人擅長航海，中古時代以北歐海盜之名為人所知。亦商亦盜的北歐海盜，在夏季聚眾出海進行搶劫，其他時間則常南至羅馬帝國，以琥珀、燧石等換取穀物和其他用具。

北歐海盜的足跡遍及整個歐洲，也將整個歐洲攪得不得安寧，遠達英國、冰島和法國。西元793年，丹麥海盜襲擊了英格蘭的林第斯法恩島，自此以後，丹麥海盜對英格蘭的侵擾愈來愈頻繁。

西元871年，丹麥海盜占領倫敦；西元878年，英格蘭國王阿爾弗烈德大帝和丹麥海盜媾和，雙方意圖平分英格蘭，最後丹麥移民在英格蘭東北部建立「丹麥區」。

Denmark

丹麥地圖

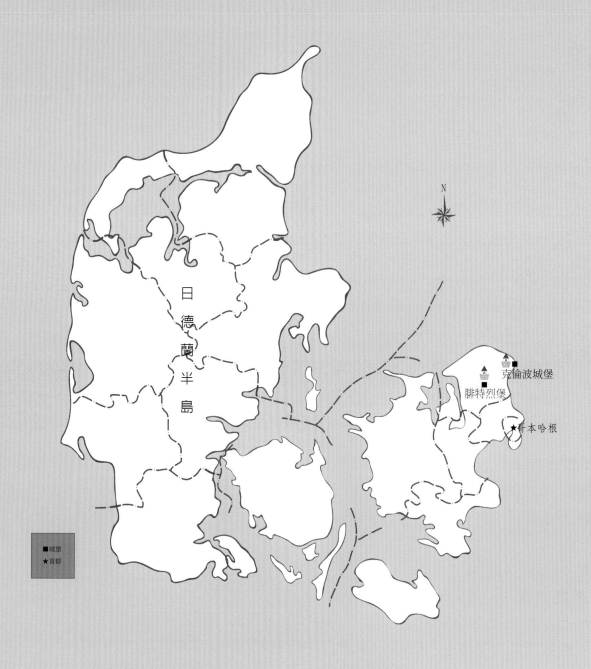

日德蘭半島

克倫波城堡

腓特烈堡

★哥本哈根

■城堡
★首都

N

←小美人魚的締造者──安徒生，已經成為丹麥的象徵。

梨歌劇院和巴黎凱旋門的大建築師等，而最著名的要數「童話之王」安徒生，他寫出許多不朽的童話，裝點著世界兒童的生活。如今人們來到哥本哈根，更多的是為了看看多情的美人魚公主，那些美輪美奐的文藝復興、巴洛克的宮殿城堡，似乎也成為安徒生童話巨大的布景，曾經橫征暴斂的海盜史早已被拋到了腦後。

在1016年，丹麥國王卡努特大帝攻占英格蘭全境，並建立了版圖包括挪威、蘇格蘭大部和瑞典南部的「北歐大帝國」。這個雄霸一時的帝國終於在1042年瓦解。如今洋溢著浪漫的斯堪地那維亞風情的景物，搖曳多姿的從人們眼前掠過。

作為最古老的王國，丹麥國土是北歐最小的，但是其首都哥本哈根卻是北歐第一大城市。西元900年左右，哥本哈根還是一個小漁村，後來也開始慢慢的興建起城堡，漸漸開始繁華。1167年建市的時候，取名哥本哈根，意為「商人港灣」。

這個孕育了海盜的民族，也孕育出了十三位諾貝爾獎得主、設計雪

↑哥本哈根的標誌──海岸邊的美人魚雕像。

克倫波城堡 Kronborg Slot

哈姆雷特的城堡

▶History 城堡簡介

克倫波城堡建造於1420年，建造之初是為了對付當時非常猖獗的海盜，保護來往船隻的海上航行運輸安全，因此建於丹麥西蘭島最北端的赫爾辛約市（Helsingor），波羅的海出海口之一的歐爾松海峽最窄的出口處，城堡也因此被命名為「克羅」，意為「角隅」。後來丹麥國王腓特烈二世（Frederick II）看中了這個高牆深壕、環境優美的城堡，決定將城堡改建成他的宮殿。建築工程從1574年持續到1585年，

花費了十一年的時間方告竣工，改建城堡所用的資金則全部依靠向經過歐爾松海峽的船隻徵收通行稅而來。建成後的城堡用沙岩石建成，四周以紅磚牆環抱，現在銅屋頂已經被銅鏽覆蓋現出翠綠色，十分搶眼，城堡的改擴建工程聘請了當時荷蘭的建築師完成，因此建成後的城堡帶有當時荷蘭的建築特色，即便到了今天也算得上北歐最精美的文藝復興時期建築風格的宮殿。建成後的城堡更深得腓特烈皇帝的喜愛，遂命名為克倫波城堡，意為「王冠之宮」，並下令嚴格禁止任何人使用原來的名稱。可惜他也

↑ 克倫波城堡。

只在此享受了三年，便於1588年去世。即位的克里斯欽四世也很喜愛這座古堡，經常在此居住。

在1623年，城堡發生了一次大火，宮殿及宮內的許多設施都被毀，唯一倖存的是城堡內的教堂，這次大火使得城堡損失慘重，而且當時丹麥剛剛結束了歷時三十年的戰爭，國庫空虛，財力匱乏，但克里斯欽四世不顧臣民的反對，動用了大量資金對城堡進行修復，修復工作到1637年完成。這次修復後，城堡內建築的結構已經有了很大的變化，城堡的屋頂也由原來的螺旋形改為尖頂，並且加入了一些巴洛克建築元素，使得整座城堡成為混合了文藝復興式和巴洛克式的建築。克倫波城堡的第二次劫難則在「北歐戰爭」期間，瑞典人於1658至1660年占領克倫波古堡，將宮內物品洗劫一空。

到腓特烈四世國王（1699～1730）統治時期，加強了克倫波城堡周圍的防禦工事，城堡外圍防禦用的火炮就已有超過二、三百年的歷史，而且宮殿本身也不斷被加固。而當時考慮到王室的安全，從國王的臥室、宴會廳等重要的房間都有通到地下工事的祕密暗道，遇有緊急狀況時，國王和貴族可以直接通過這些暗道來到地下工事，並由此遁逃至他處。不要小窺城堡下的地下工事，除了能夠使國王「地遁」外，克倫波城堡的地下工事還可輕鬆容納

↑城堡中寬敞的宴會廳。

幾千名士兵。戰爭吃緊的時期，士兵可以在工事內訓練和駐紮，並且利用城堡的箭垛、瞭望塔等，有效的抵禦外敵。另外，城堡內更有許多貯藏鹹肉醃魚的食物儲藏庫，即便被敵人圍困，也足夠他們抵擋很長時間。而為了激勵戰士，國王還在地下通道中修建了一座雕像，雕像刻畫的是一位身著戎裝，右手按劍而寐的戰士，他就是著名的「丹麥的霍爾格」。相傳霍爾格是丹麥歷史上抵禦外敵的一名著名勇士，為國王立下過赫赫戰功。後來即使國勢已經穩定，他仍十分警惕，即便是睡覺也要手扶寶劍，隨時準備拔劍衛國。現在克倫波城堡已經成為收藏大量古代掛毯和油畫的博物館，並且保存著歷代丹麥國王的王冠、珠寶，金碧輝煌的大廳依然保留著當年丹麥王國鼎盛時期的氣派。

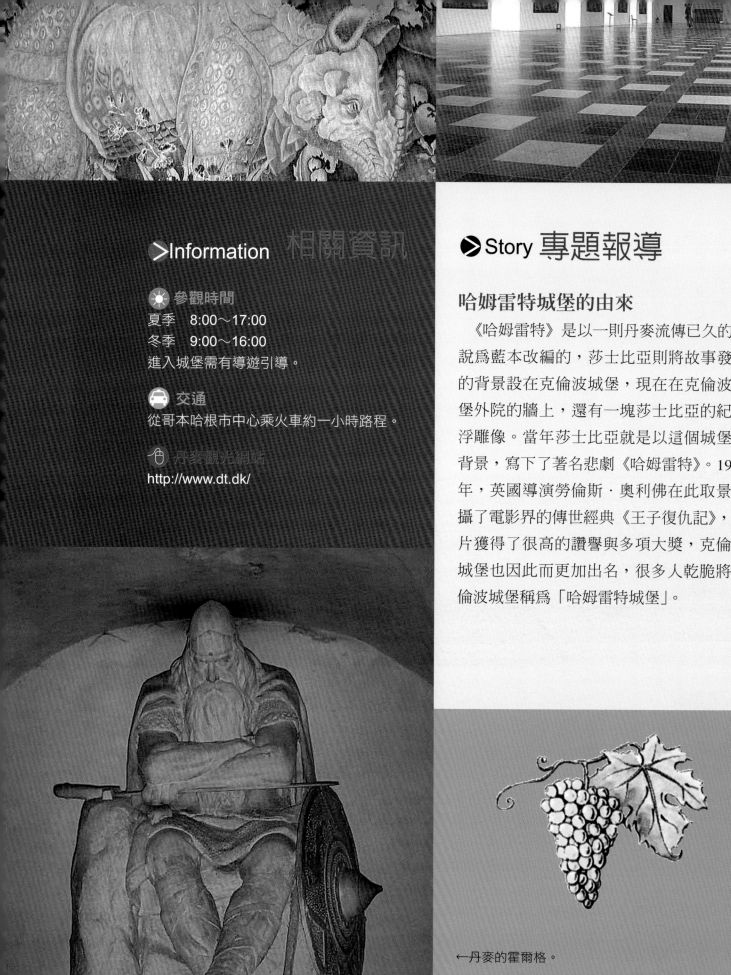

>Story　專題報導

哈姆雷特城堡的由來

　　《哈姆雷特》是以一則丹麥流傳已久的傳說為藍本改編的，莎士比亞則將故事發生的背景設在克倫波城堡，現在在克倫波城堡外院的牆上，還有一塊莎士比亞的紀念浮雕像。當年莎士比亞就是以這個城堡為背景，寫下了著名悲劇《哈姆雷特》。1947年，英國導演勞倫斯‧奧利佛在此取景拍攝了電影界的傳世經典《王子復仇記》，此片獲得了很高的讚譽與多項大獎，克倫波城堡也因此而更加出名，很多人乾脆將克倫波城堡稱為「哈姆雷特城堡」。

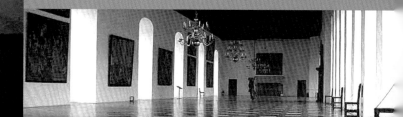

←丹麥的霍爾格。

↑城堡中的織錦畫。

關於城堡的傳說

　　丹麥王腓特烈二世，二十歲那年愛上一位美麗的平民女子，但是女孩卻沒有愛上他，並且拒絕嫁給腓特烈。求婚失敗的腓特烈二世備受打擊，從此縱情聲色，直到三十八歲為了王位的傳承才娶了十四歲的表妹蘇菲。

　　傳說克倫波城堡就是腓特烈特別為蘇菲蓋的。而且因為城堡中庭餵養雞鴨，環境非常糟糕，常要去教堂做禮拜的蘇菲皇后為此非常惱火，為博美人歡心，腓特烈在城堡中大興土木，修建了皇后的長廊，並且用許多美麗的織錦畫裝點這條走廊，從此蘇菲皇后總能帶著愉快的心情去教堂禮拜。這也是現在為什麼城堡能夠蒐集到許多織錦畫和掛毯的原因之一。

267

腓特烈堡 Frederiksborg Slot

丹麥的凡爾賽宮

▶History 城堡簡介

　　腓特烈堡亦即著名的水晶宮，素來有丹麥的凡爾賽之稱，它位於西蘭島北部的小城海勒歐德（Hillerød），距離哥本哈根市不到40公里。它就座落在湖水中的三個小島上，四面湖光瀲灩，景色美不勝收。

　　腓特烈堡已有四百年歷史，後來作為收藏丹麥王室古董、藝術珍品，和展示丹麥

↓腓特烈堡。

歷史名貴油畫的國家歷史博物館，供遊人觀賞。腓特烈堡博物館最初作為王室博物館，禁衛森嚴，沒有王室許可任何人不能參觀。1882年，闢為丹麥國家歷史博物館的腓特烈堡正式向公眾開放，記錄了丹麥王國悠久的歷史和文化傳統的丹麥王室收藏終於呈現在人們面前，其中還包括丹麥十六世紀以來歷代著名畫家的作品。從那

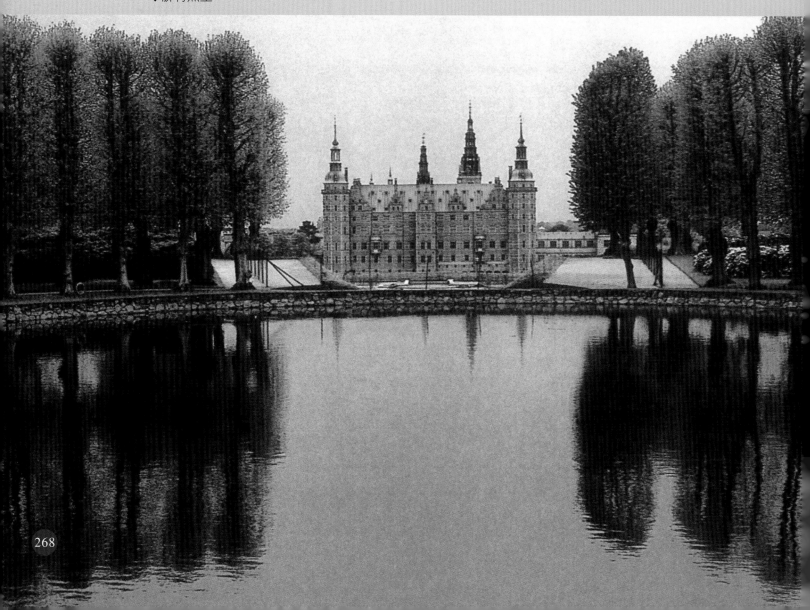

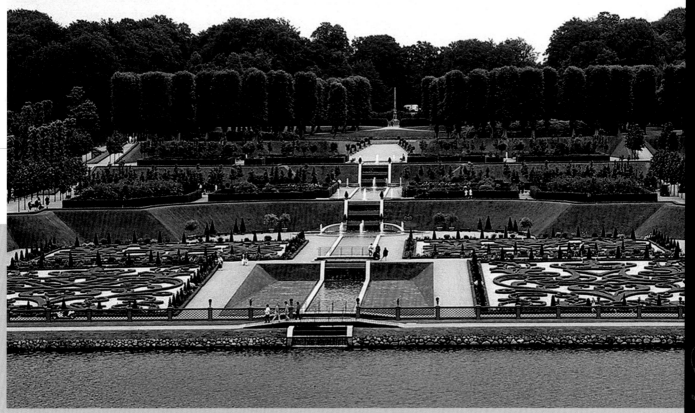

↑城堡後山丘斜坡上的王室花園有英國園林的渾然天成及法式花園的規矩，如同一幅水彩畫。

時起，這裡每年便開始吸引大批遊客慕名而至。

腓特烈堡原本是丹麥一位貴族的私人莊園，腓特烈二世國王（1559～1588）偶然路過看中此地，於是便用一座寺院同這位貴族交換得到了莊園，後來的國王克里斯汀四世（Christian IV，1588～1648）也就是腓特烈國王的兒子繼位後，對莊園進行了整修，於是便有了後來的腓特烈堡，它正式落成於1625年，是一座典型的文藝復興式建築，現在更是北歐現存經典的文藝復興風格的建築之一。

城堡外有許多精美的雕像，其中最精美的是城堡廣場正中的海神涅普頓（Neptune）噴泉，噴泉中央是用大理石和花崗岩建造的塔柱，柱頂是手握三叉戟神采奕奕的涅普頓銅像，在銅像下面，圍繞著一組銅鑄神像，當噴泉噴放時，整組雕塑光耀奪目，十分耀眼。

水晶宮的主城堡分為正面和左右兩翼，正面及右翼為宮殿，左翼是教堂，在東北角有一長廊，連接著國王的觀見大廳。從觀見大廳到各個房間，雕刻、古董和油畫處處可見，炫耀著丹麥王室的豐功偉業。現在腓特烈堡的頂層已經開闢為油畫展廳，收藏有丹麥十六世紀以來歷代最著名畫家的作品。

整個王宮最富麗堂皇的房間就是宴會大廳，是王室舉行重大儀式的地方。自1671年至1840年間，歷代國王都在水晶宮教堂舉行加冕典禮。近年來，瑪格麗特女王也曾多次在這裡舉行過生日宴會。1995年11月，丹麥王子約阿希姆和文雅麗在此教堂舉辦了隆重的結婚典禮。丹麥王子和來自香港的王妃舉行婚禮的水晶宮有800平方公尺，四周牆壁上繪有丹麥歷代國王和王室成員的巨幅畫像，金碧輝煌的吊燈、栩栩如生的雕塑，使水晶宮比其他殿堂更顯富麗堂皇。

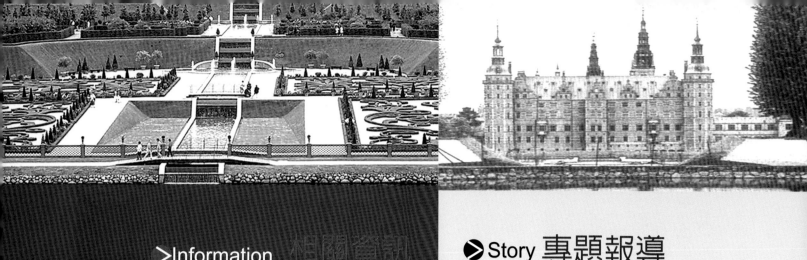

☀ 參觀時間

8:00～17:00

除重大節日，如耶誕節及元旦外，其餘時間均對外開放。

🚗 交通

位於捷克的克拉科夫市。

🏠 住宿

城堡所在地距離丹麥首府哥本哈根約65公里，除了可以住在城堡附近的旅館，還可以在參觀完畢回到哥本哈根。

>Story 專題報導

國王的收藏

十九世紀初，喜愛藝術品收藏的丹麥國王腓特烈六世得到了一大批油畫，從那時開始，他便將收藏來的油畫盡數藏於城堡中，油畫數量便逐年增加。1859年是這些藝術品、腓特烈堡以及這位國王最不幸的一年，一場突如其來的大火，燒毀了城堡中的大部分家具和國王的收藏，城堡自然也沒能倖免，除了教堂外，城堡其他部分盡毀。

1876年，嘉士伯啤酒廠創始人雅各布森為修復腓特烈堡捐贈了絕大部分的修繕費，館內許多名畫都是雅各布森請名畫家繪製的。包括現在我們所看到的大部分珍貴文物，和表現丹麥歷史重大事件的油畫、著名人物肖像以及丹麥最古老的管風琴等藝術珍品，都是那次劫難後的收藏，其中最珍貴的是一架製造於1610年的木製管風琴，它有一千零一根木質風管，迄今仍可彈奏。

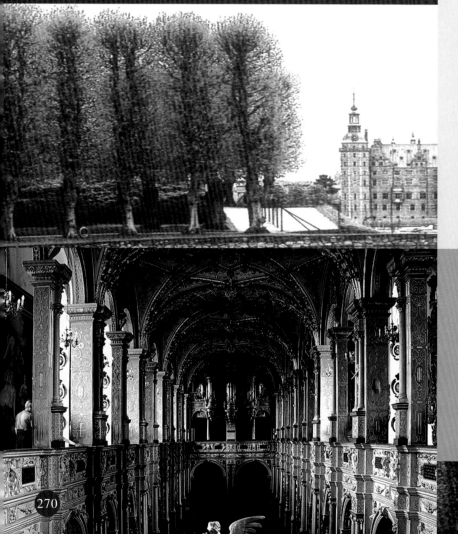

←城堡中的修道院。

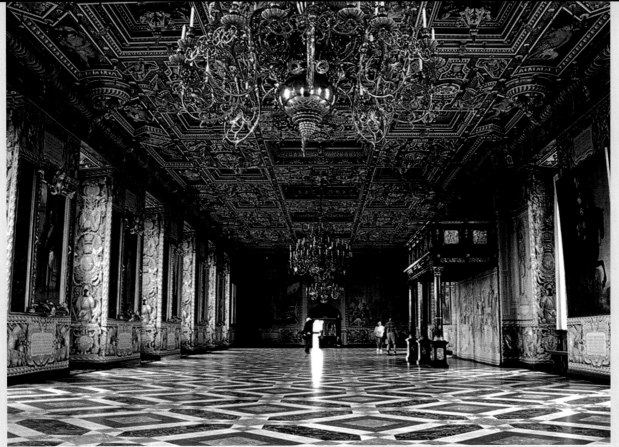

↑城堡中的宴會廳。

海神雕像噴泉

城堡中的這座噴泉幾乎成為了整座城堡甚至是丹麥的標誌性雕塑之一。腓特烈堡剛剛建成時的噴泉銅像是由當時德國皇帝的御用雕刻師阿德林・戴弗里斯在布拉格澆鑄而成後運送至丹麥。但是在1659年，丹麥和瑞典發生戰爭，結果以丹麥戰敗告終，當時占領丹麥的瑞典人看中了腓特烈堡中的這座噴泉，除了搶奪了腓特烈堡中的奇珍古玩，甚至還將這座銅像搬離丹麥，並放置在斯德哥爾摩杜羅特寧赫姆宮（Drottninghol）的庭院中。現在人們所看到的腓特烈堡中的雕像則是在1888年重新設計並澆鑄而成的「複製品」。

重大歷史事件

歷史上，腓特烈堡曾經多次見證丹麥的重大歷史事件，是丹麥眾多古堡中地位顯赫的城堡。自建成後，除了作為王室行宮，舉辦一些日常的重大宗教活動和儀式外，丹麥的每位國王均要在這裡舉行登基和加冕儀式。除此以外，還有許多重大事件都發生在這裡，其中最著名的就是《腓特烈堡條約》的簽署。1721年，北歐大戰（1700～1721年）結束後，丹麥和瑞典兩國在此締結，並簽署了著名的《腓特烈堡條約》，條約的簽訂代表持續了幾個世紀的丹麥和瑞典之間的敵對狀態終於結束。在這個條約簽署之後不久，當時的丹麥國王在距腓特烈堡不遠的地方，建造了和平宮，此後，腓特烈堡則闢為存放王室收藏的博物館。

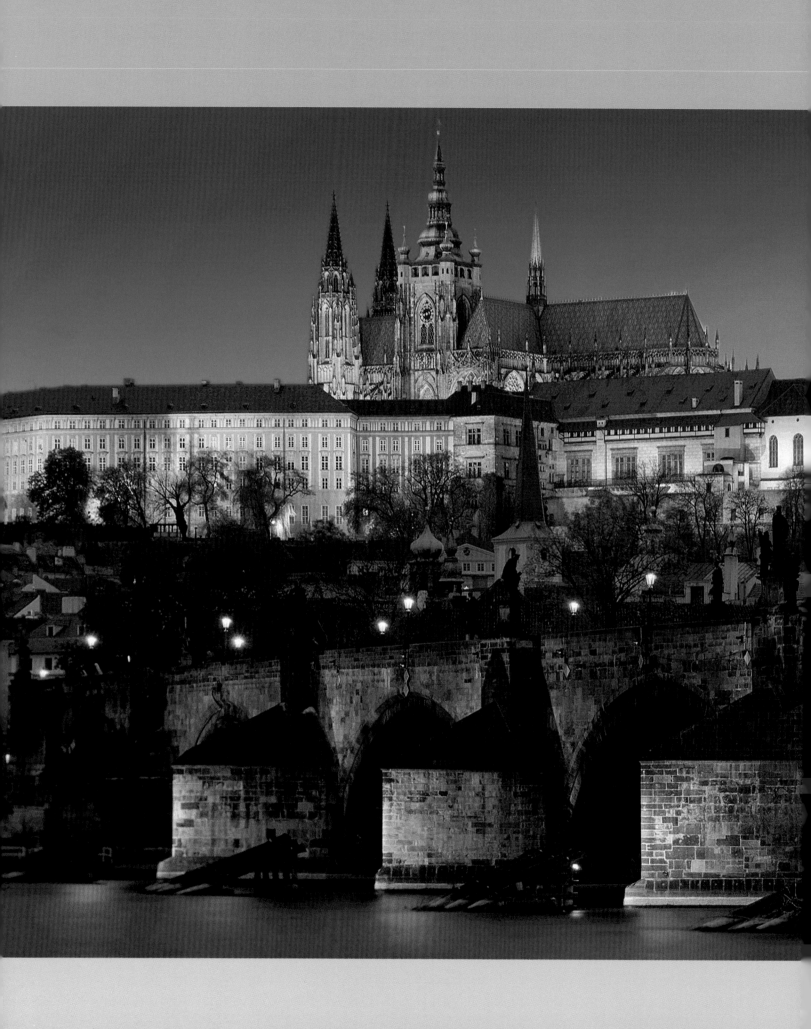

東 歐
East Europe

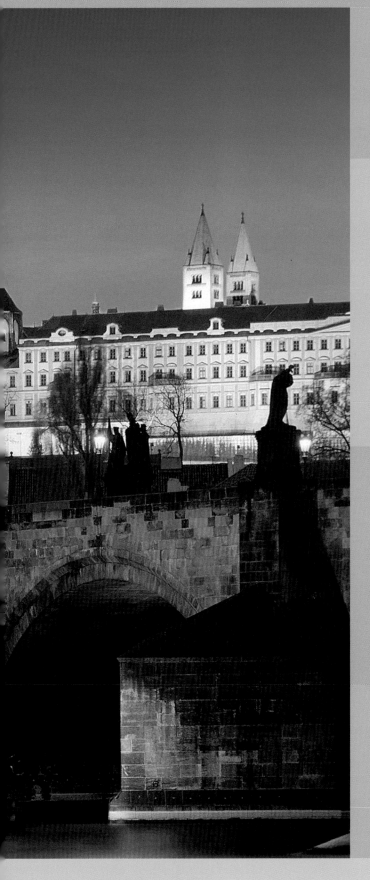

千百年來，王朝政權的不停交替和文化的不斷融合，使得東歐的文明呈現出與歐洲其他地區在建築；文學、藝術上截然不同的特色。樂天無爭的捷克人，在戰爭中拼死抵抗，保存了布拉格許多美麗的建築；波蘭人經歷了多次亡國之痛，依靠堅韌的民族生命力多次重生。這些使得東歐的古堡之旅充滿了崇敬和好奇的感覺。

提到捷克，人們總會想到那位捷克著名的作家卡夫卡以及他的小說《城堡》。現在他已經成為捷克的標誌，在布拉格城堡的每一家書店的櫥窗中都少不了卡夫卡的巨幅照片和這本小說的各種版本。從十世紀開始，捷克的統治者便受洗為基督教徒，因此捷克今天的首都布拉格，很早便設有神聖羅馬帝國的主教宮。到了十四世紀，更在當時教皇的認可下建立了捷克最著名的城堡布拉格城堡，並隨之迎接它的黃金時代。

東歐地圖

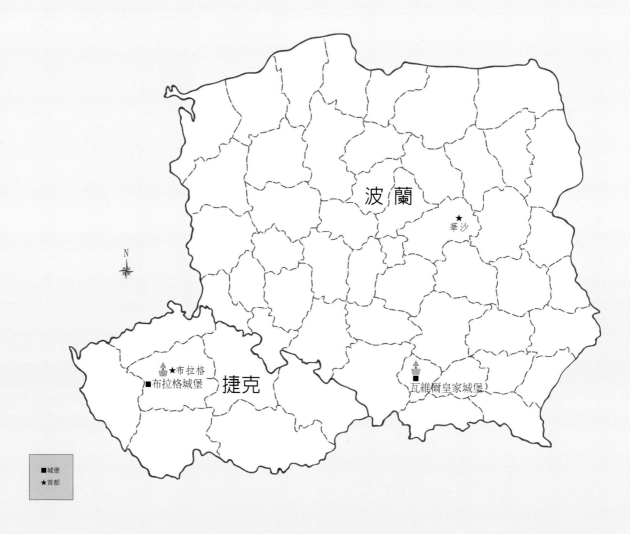

波蘭

★華沙

N

捷克

★布拉格
■布拉格城堡

瓦維爾皇家城堡

■城堡
★首都

↑布拉格城堡山腳下舉行的現代婚禮。

　　而波蘭則更帶有傳奇色彩，這個承襲自條頓人建立的國家在中世紀末達到全盛，也因此建造了大量中世紀的哥德建築。到了二十世紀，雖然第二次世界大戰的陰影從波蘭開始擴展至全球，但因德國人將司令部設在波蘭的克拉科夫，城市中的許多建築也從德軍的鐵蹄下僥倖逃脫毀滅的命運。如今來到這裡，面對這些建築，除了像崇敬其他古代文明的結晶一樣的崇敬它們，恐怕其中還要多一些悲喜交加的情愫。

↓捷克古堡。

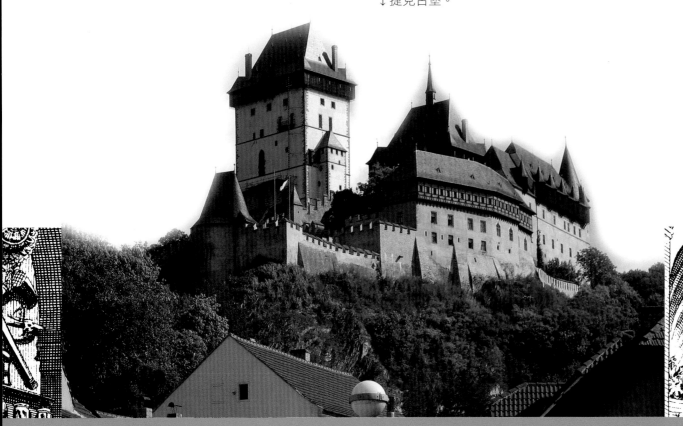

瓦維爾皇家城堡 Królewskina W

見證王室興衰的城堡

▶History 城堡簡介

　　瓦維爾皇家城堡所在的克拉科夫是波蘭第三大城市，位於著名的奧斯維辛集中營以東50公里。此外，它是古代波蘭王國的首都，當時的克拉科夫非常繁榮，是神聖羅馬帝國的一部分，更與當時的著名城市：波希米亞的布拉格和奧地利的維也納，一起並列為東歐的文化中心。克拉科夫曾經是波蘭的哥德式藝術中心，而克拉科夫城堡則是其代表建築。

　　克拉科夫在二戰中是波蘭少數逃過戰爭災難的城市之一，它已於1978年被聯合國教科文組織定為世界文化遺產。特別是克拉科夫舊城區中歷史人文景觀豐富，國王城堡就位於這裡，穿過市中心的市集廣場就可以到達。穿過城門便可進入瓦維爾皇家城堡，距離城門最近的就是大教堂，這是一座大型的巴洛克式建築，建於1364年，十八世紀以前，波蘭的國王加冕典禮都在這裡舉行。大教堂外表莊嚴雄偉，內部華麗，是埋葬波蘭皇室成員的地方。雖然後來波蘭的首都遷至華沙，但是許多重大的典禮依然在此舉行。即便到了現在，在教堂中還可看到古代波蘭皇室成員的棺槨。教堂中共有三個禮拜堂，教堂南翼面向廣場的一側有金頂的齊格蒙特小禮拜堂，被譽為波蘭文藝復興之珠，稱得上波蘭最美的文藝復興的建築之一。這座小禮拜堂由佛羅倫斯的著名建築師巴托洛米奧・貝瑞西（Bartolomeo Berrecci）為西吉斯蒙德一世（Sigismund I）於1519年開始建造的，工程歷時十四年才告完成。禮拜堂中的裝飾十分注重細部，特別是在穹頂上都是關於蔓藤花紋、奇形怪狀的動物以

↓被譽為文藝復興之珠的禮拜堂。

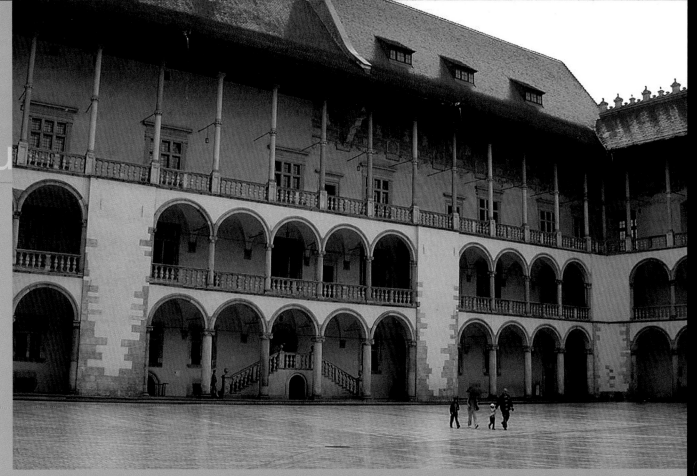

↑城堡哥德風格與文藝復興風格結合的走廊。

及神話故事的精細雕刻，還有許多雕刻於白底牆壁上的紅色聖人雕像，栩栩如生，都是文藝復興時期的傑作。其中最著名的雕刻作品是聖母禮拜堂祭壇中描繪聖母生平的鍍銀組塑，雕刻活潑生動，帶有世俗情趣和人文主義思想的色彩。

皇室城堡中的其他許多建築都是十六世紀初在齊格蒙特國王命令下建成的哥德式與文藝復興式相組合的複合式建築物，現在它已經作為國王城堡博物館對公眾開放，城堡中還有一座蒐集鎧甲、刀劍等武器的博物館。國王城堡內有七十一個大廳，它們由哥德式的長廊連結在一起，其中收藏著歷代國王的肖像和許多來自義大利的古董家具等。這些珍貴的收藏品中有一把稱為szczerbiec的寶劍，是1320年以來，波蘭國王加冕典禮上必不可少的器具，代表著波蘭王室最高的榮譽，此外還有齊格蒙特・奧古斯都國王蒐集的十六世紀弗蘭德出產的掛毯等。而在東側的建築物內部，還有古代瓦維爾城的遺跡，城堡中的物品都按原樣保存。

最有趣的則是皇家觀見廳（Royal Audience Hall）中的浮雕，觀見廳主要作

↓克拉科夫小街上的建築也古色古香。

▶Information 相關資訊

為波蘭國王接見外賓、聽取大臣意見或者審判之用。觀見廳中鑲在天花板上的木雕非常精細，描繪的是國王接見一百九十四位臣民的場面，浮雕中把國王刻畫成一位明君，正在接受百姓的指責。到了大約四百六十多年後的今天，這些浮雕中還有三十個人的面目依稀可辨。可惜的是，對於雕刻內容及雕刻師的資料已經無從考究，人們只能從雕刻的年代知道雕刻師是在十六世紀完成此作品，也有人相信，這一場面只是為了紀念當時國王的婚禮而創作的。除了這些雕刻外，在觀見廳還有另外一組雕塑是以希臘神話故事為主題，都具有非常高的歷史文化價值。

↓市政廳。

☀ 參觀時間

城堡內的博物館一般都按照統一時間開放，但有些博物館只有每週一上午開放，有些則不對外開放。

5～9月
週二、週五　9:30～16:30
週三、週四　9:30～15:30
週六　9:30～15:00
週日　10:00～15:00

10～4月
週二～週四、週六　9:30～15:00
週五　9:30～16:00
週日　10:00～15:00

🖱 波蘭觀光總網站

http://www.gopoland.com/

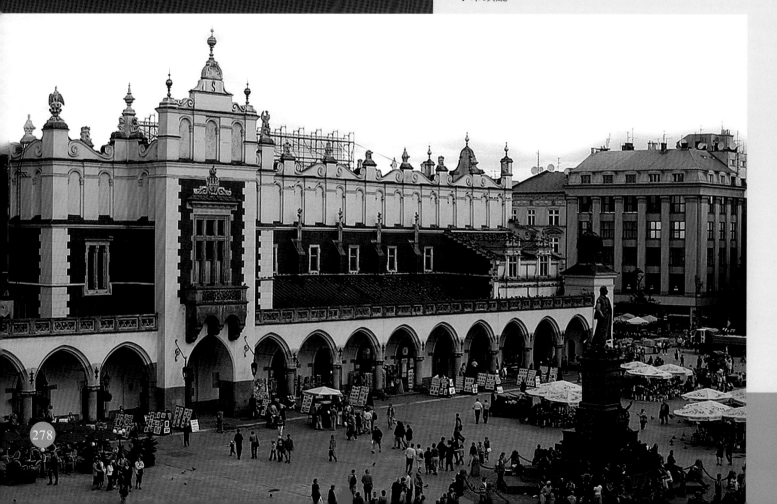

→《抱白貂的婦人》。

▶Story 專題報導

瓦維爾國家美術館最傲人的收藏品

克拉科夫是世界六大收藏達文西畫作的地方之一，達文西為世人公認的三幅美婦人的作品之一《抱白貂的婦人》就收藏在克拉科夫札托伊斯基美術館。關於這幅作品的相關紀錄，一直到十八世紀後半葉才被人發現。從畫中的幾個方面，可以判斷出這是達文西為他在米蘭時期的贊助人洛多維科・史弗薩的情婦繪製的。這位婦人在當時是以美貌與豐富的內涵而聞名，而達文西也非常生動的抓住了她這兩點迷人之處，每一筆都細緻入微的刻畫出女子高貴和端莊的氣質。

◎參觀時間：週日　10:00～3:30
　　　　　　週二～週四　10:00～15:30

▶Discovery 周邊漫遊

龍之洞（Smocza Jama）

這個景點是瓦維爾最具魔幻色彩的景點，位於城堡南側的山上，山洞本身看上去就十分神祕，是該地一個岩溶石洞。關於山洞的傳說在克拉科夫流傳已久，傳說洞中原本住著一隻惡龍，專門搜尋克拉科夫地區美麗的姑娘當作食

→龍洞外幾分神似的雕塑。

物，後來有一個聰明的小鞋匠，騙得惡龍吃掉了許多肚子中填滿了硫磺的羊。中計的惡龍口乾舌燥只好拚命的喝水，最後腸穿肚爛而亡，得救的姑娘也愛上了小鞋匠，最後嫁給了他。

◎參觀時間：每日10:00～17:00

克拉科夫山頂修道院（Tyniec Abbey）

這座修道院是一座本篤會修道院，它的歷史可以一直追溯到十一世紀，這座教堂一直多災多難，在十二世紀、十七世紀以及十八世紀，多次被蒙古人、瑞典人、俄國人破壞，但是並沒有阻斷本篤會僧侶的修行。因為經常遭到飛來橫禍，修道院的修繕工作也一直不斷，所以到現在，修道院的建築形式也各式各樣，從哥德式到文藝復興式，以及後來的巴洛克式的建築元素在這裡都可以找到。

布拉格城堡 Prague Castle

聚集藝術珍品的大本營

▶History 城堡簡介

捷克首都布拉格（Prague）位於波希米亞平原，是一座美麗的山城。布拉格城堡位於伏爾塔瓦河的丘陵上，伏爾塔瓦河如一條藍色的綢帶穿城而過。沿河的綠樹叢中聳立著古代建築群，各個時代所流行的不同樣式的房屋鱗次櫛比。城堡中塔尖直指雲霄，在陽光下顯得莊嚴，不可一世。布拉格城堡已有千餘年的歷史，因地處捷克首府布拉格而得名，從二十世紀初開始，城堡一直作為捷克歷屆總統辦公的地方，也因捷克總統府而聞名。整個城堡發展到今天，大約經歷了十個世紀，按照不同年代不同君王的想法，增減設施。經歷了幾次毀壞和幾次整修、擴建，從九世紀

晚期開始，經歷了西元925年聖·威圖斯教堂的擴建，今天我們才可以看到如此豐富多彩的建築樣式。弗拉迪斯拉夫大廳、羅柏考為克宮歷史博物館、黃金巷內的迷你房子、鮑德塔樓……無論是其中珍藏的古董、藝術品還是這些建築本身，都有說不完的故事。

如今整個布拉格城堡還保持中世紀的布局，除了主堡外，各式建築矗立於城牆內。布拉格城堡畫廊（Obrazarna Prazskeho Hradu），其內收藏了許多古典繪畫，以十六至十八世紀繪畫為主，蒐集了義大利、德國、荷蘭等各國藝術家作品的四千餘幅名作。布拉格城堡畫廊是在原城堡的馬廄

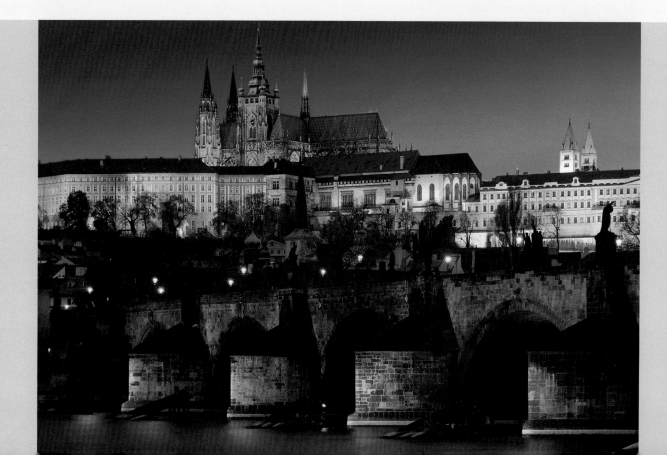

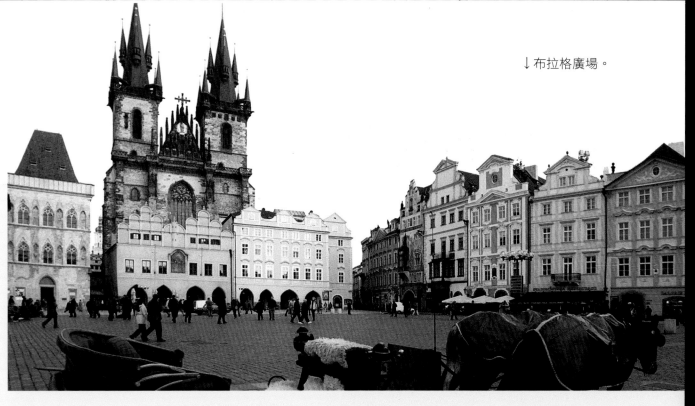

基礎上改建而成的，在改建爲城堡畫廊的過程中，人們意外的發掘出布拉格城堡最早的禮拜堂——聖女禮拜堂，現在禮拜堂的部分遺跡已經成爲這個城堡畫廊中的一個重要展示區。聖維塔大教堂（Katedrala Sv. Vita）是布拉格城堡最重要的地標，聖維塔教堂座落在總統府大院中間，除了擁有不同時代的建築特色外，布拉格國王的加冕儀式以及王室成員辭世後的長眠地多選擇於此。教堂中收藏著捷克國王從十四世紀以來沿用的王冠和權杖，以及各個時代國王的塑像和畫像，還有許多名貴的油畫和木刻畫。教堂外布滿了哥德式的花紋和圖案，以及數不清的人獸雕刻，刻工細緻入微，大門上的拱柱、教堂兩側的飛扶壁裝飾得更加華麗。聖維塔大教堂歷經三次擴建，西元929年的聖溫塞斯拉斯圓形教堂，在1060年擴建爲羅馬式教堂，西元1344年，查理四世下令在原羅馬式的基礎上建造一座哥德式教堂，修建工作直到二十世紀初方告結束。二十世紀教堂更換的彩色玻璃窗是捷克著名畫家阿爾方斯‧慕夏的作品，其色彩和現代的構圖爲這個擁

←黃昏中的布拉格城堡。

有千年歷史的教堂增添不少現代感。而在教堂聖壇後方，純銀打造、裝飾華麗的是聖約翰之墓。而聖溫塞斯拉斯禮拜堂，則又是另外一番景象，從壁畫到尖塔都有金彩裝飾，頗具有藝術價值。城堡中的另外一處宗教建築是聖維塔大教堂後方雙塔的紅色聖喬治女修道院（Bazilika sv. Jiri），這座修道院是波西米亞地區第一個女修道院，在十八世紀曾經被改造爲軍營，而現在則作爲國家藝廊，收藏著從十四至十七世紀間捷克的哥德藝術、文藝復興和巴洛克等不同時期的藝術作品。

舊皇宮（Stary Kralovsky Palace）是以往波西米亞國王的住所，歷任統治者都曾對它大加修建，因此這座建築也融合了不同時代的建築特色，不僅有羅馬式的宮殿大廳，還有哥德風格的查理四世宮殿，裝飾華麗的巴洛克風格、文藝復興時期的珍貴雕刻和繪畫裝飾更是處處可見。整個皇宮建築大致分爲三層，大多數的房間在1541年的大火中受到毀壞，現在所看到的部分是後來重建的遺跡。維拉迪斯夫大廳是皇宮的中心，舊時國王曾在此舉行加冕

←阿爾方斯‧慕夏。

>Information 相關資訊

☀ 參觀時間

布拉格城堡區包括的建築很多，一些公共建築和地區，如教堂、黃金巷和舊皇宮沒有嚴格的關閉時間，畫廊和博物館等收費參觀建築等在九至十點開放，晚上六點左右關閉。

🚗 交通

可以通過查理大橋或者直接乘坐地鐵A線在Malostranska下車即可到達。

🖱 捷克觀光網站

http://czech-tourism.com/

禮，如今捷克總統也在此舉行就職儀式。

在聖維塔教堂和舊皇宮旁的就是如今總統的辦公區，在辦公區前的一片廣場，是總統接見外賓，舉行各種級別歡迎儀式的場所。北樓內的西班牙大廳金碧輝煌，是舉行盛大宴會的地方。除此以外，城堡中還有許多中世紀遺留下來的中世紀城堡防禦塔樓，最著名的火藥塔（Prasná Vez-Mihulka），因為在戰時儲藏火藥而得名，文藝復興時期興建的入口處還保留著當年貴族的紋章。十六世紀，國王曾經讓他寵信的煉金術士居住於此，研究點石成金的方法，後來則成為聖維塔大教堂儲藏聖器的地方。黃金巷（Zlata Ulicka）也是布拉格城堡中最著名的景點之一，原本是城堡旁皇室僕人、工匠聚居的地方，後來因為國王的煉金術士也在此居住而得名。經過二十世紀的規劃，巷子中的房舍都被翻修成小巧的店面，販售紀念品和手工藝品等。走在這條街道上，彷彿走在童話世界之中，是布拉格最具詩情畫意的街道。知名的文學家卡夫卡也曾居住在這條巷子的22號，現在這幢房屋則被改建成為一家書店，專門向來此遊覽的遊客售賣卡夫卡的作品。如今的布拉格城堡雖為捷克總統的辦公地，但也是遊人如織的旅遊勝地，但卻並未因此而喪失了布拉格積蓄了多少個時代的文化本色。

←慕夏的第一幅海報中慵懶、奢華、靈動的女性形象深入人心。

→卡夫卡。

▶Story 專題報導

阿爾方斯・慕夏

　　阿爾方斯・慕夏（Alfonse Mucha, 1860～1939）是捷克著名的插畫家和設計師。他很喜歡將女性形象作爲藝術創作的主題，取自自然的優美曲線、裝飾元素以及和諧的色調，使得他的作品也充滿了自然的氣息。後來受到法國藝術氛圍的影響，他來到了法國巴黎，他的才氣也很快被接受，其風格獨特而充滿原創性的海報及封面設計，幾乎成爲法國新藝術的標誌。

存在主義文學先驅——卡夫卡

　　提起布拉格就一定要提起卡夫卡，這位在布拉格出生、成長的作家，對二十世紀的文學深具不可忽視的作用，他的作品甚至被奉爲存在主義的圭臬，此派重視由主觀的內心感受出發，所以作品往往具有一種個人的眞實性。卡夫卡認爲：「存在其實是『喪盡內容的』和『不確定』的，並因而是『不可說出的』，儘管如此，人卻無時無刻的趨向它。」在卡夫卡看來，世界是荒謬的，人必須忍耐一切，以致於對一切荒謬形成習慣的態度，人的存在才能達到自由。

　　卡夫卡出生時的布拉格還是奧匈帝國的一部分，他的作品《審判》和著名的《城堡》都是諷刺當時帝國官僚專制和國家機器腐朽的作品。卡夫卡曾經在布拉格城堡中的黃金巷中居住，如今他的故居已經被改建成專門售賣其作品的書店，書店的門口張貼著大幅的卡夫卡照片，書店中卡夫卡不同版本的作品應有盡有。

　　卡夫卡一生的作品並不多，但對後世文學的影響卻是極爲深遠的。詩人奧登認爲：「他與我們時代的關係，近似但丁、莎士比亞、哥德與他們時代的關係。」卡夫卡的小說揭示了一種荒誕的充滿非理性色彩的景象，屬於個人式，有較憂鬱和孤獨的情緒，且運用的是象徵式的手法。後世的許多現代主義文學流派，如法國「荒誕派戲劇」、「新小說派」等，都把卡夫卡奉爲鼻祖。

▶Discovery 周邊漫遊

布拉格（Prague）

　　布拉格多次倖免於戰火的洗禮，保存了羅馬式、哥德式、巴洛克式以及新文藝復興式，各種風格的建築，不同時期、不同流派、不同風格的建築在這裡幾乎都能看到。黃金巷中的民居，舊皇宮、查理大橋等十分著名，布拉格也因此被稱爲建築博物館。這些完好保存的建築，如城市歲月印記之於人一樣，帶來厚重、深沉和豐富，使之透發出成熟的魅力和獨特的價值，使它成爲帶著年輪和皺紋的城市。

國家圖書館出版品預行編目資料

歐洲古堡遊：55座世界最美的城堡／
明天工作室編撰 . --初版 . -- 臺北市：
明天國際圖書，2006【民95】
　　面；　公分 .
ISBN　986-7256-67-0（精裝）
1.城堡 - 歐洲 2. 歐洲 - 描述與遊記
740.9　　　　　　　　94024715

歐洲古堡遊

EUROPE CASTLE JOURNEY

55座世界最美的城堡

出 版 社：明天國際圖書有限公司

發 行 人：楊培中

編　　撰：明天工作室

主　　編：陳秀琴

文編組長：呂佳蓉

執行編輯：秦雅亭、蔡凌雯

美編組長：林欣穎

封面設計：陳素雯

美術編輯：陳素雯

地　　址：臺北市104建國北路二段33號9樓之7

電　　話：02-25133588

傳　　真：02-25055846

閣林讀樂網：www.greenebook.com

E-mail：green.land@msa.hinet.net

劃撥帳號：19897470

登 記 證：行政院新聞局局版北市業字第09400896號

出版日期：2006年1月初版

定價：800元

ISBN：986-7256-67-0

ZITO

© 2004北京紫圖圖書有限公司授權

繁體中文版由閣林國際圖書有限公司獨家發行